AIGC + ZBrush

张晓 / 著

+ 3D Printing

三维模型设计与实体成型

清华大学出版社

北 京

内 容 简 介

本书主要以人物和动物两种卡通角色为例,通过前期的AI概念设计、中期的ZBrush雕刻制作,以及后期的3D打印成型,实现了手办模型概念、AI角色设计、三维建模、3D打印技术等多维度的一体化整合。同时,本书在创作过程中,邀请了业界的AI创作大师以及3D打印实战派专家共同参与指导,大幅提升了本书的品质。

本书既可以作为高等学校数字影视、三维动画、游戏和多媒体等专业的实践性课程教材,也可以供业界技术人员以及广大的手办制作爱好者自学使用。

图书在版编目(CIP)数据

AIGC+ZBrush+3D Printing三维模型设计与实体成型 / 张晓著. — 北京 : 清华大学出版社,2024.5

ISBN 978-7-302-66167-2

Ⅰ.①A… Ⅱ.①张… Ⅲ.①三维－造型设计－计算机辅助设计－图形软件 Ⅳ.①J06-39

中国国家版本馆CIP数据核字(2024)第086248号

责任编辑:陈绿春
封面设计:潘国文
责任校对:胡伟民
责任印制:刘海龙

出版发行:清华大学出版社
 网 址:https://www.tup.com.cn,https://www.wqxuetang.com
 地 址:北京清华大学学研大厦A座 邮 编:100084
 社 总 机:010-83470000 邮 购:010-62786544
 投稿与读者服务:010-62776969,c-service@tup.tsinghua.edu.cn
 质量反馈:010-62772015,zhiliang@tup.tsinghua.edu.cn
印 装 者:三河市铭诚印务有限公司
经 销:全国新华书店
开 本:210mm×285mm 印 张:13.5 字 数:600千字
版 次:2024年7月第1版 印 次:2024年7月第1次印刷
定 价:99.00元

产品编号:101963-01

PREFACE 前言

人工智能（AI）正迅速渗透到社会的各个领域，不断改变着我们的世界。其中，艺术和设计领域无疑受到了 AI 技术的深远影响。近年来，AI 在创造性领域中的突出表现，为艺术家和设计师提供了前所未有的工具和资源。无论是图像生成、声音合成，还是自然语言处理，AI 展现出的潜力似乎无穷无尽。

本书通过结合人工智能进行手办设计，使用 ZBrush 软件雕刻三维模型，并探讨前沿的 3D 模型打印技术，为读者呈现了一个典型案例的流程化操作讲解。这个例子完美地展示了人工智能如何融入传统的艺术和设计领域，并为创作者开辟全新的可能性。

手办，作为一种深受模型制作者和收藏家喜爱的小型立体艺术品，如今在人工智能技术的介入下，其设计过程变得更加创新和引人注目。在本书中，我将详细探讨如何充分利用人工智能技术来辅助手办设计的各个阶段。从角色设计基础、产品概念创意到最终效果图，人工智能都能起到关键作用，加速设计流程并帮助设计师克服技术难题。

此外，本书还将指导读者如何使用 ZBrush 三维雕刻软件，在虚拟的三维空间中实现 AI 效果图的实体建模。这一过程将创意转化为真实的数字模型，并细致雕刻每一个细节。在讲解过程中，将区分主次，突出难点，确保内容易于理解且广泛适用。

手办的真正魅力在于其实体存在。因此，本书还将深入探讨如何将数字模型转化为物理实体，通过 3D 打印技术将设计变为现实。这涉及模型转换、材料选择、打印机设置和后期处理等方面的内容，将为读者提供全面的指导，确保创作完美呈现。

作者希望这本书能够成为你在人工智能角色设计、ZBrush 三维雕刻以及 3D 打印领域的启蒙之作。无论你是初学者还是经验丰富的创作者，本书都将为你提供宝贵的知识和灵感。

在完成本书编写的过程中，我得到了许多人的默默支持和帮助。我要特别感谢四川师范大学的院校领导对数字媒体艺术系专业发展的支持。感谢成都琢芥模玩工作室的邹满堂老师在 3D 打印技术方面的精心指导，他分享了丰富的光固化打印经验，确保了手办模型的完美成型。感谢小红书平台 AI 设计大师董志坤的无私奉献，他慷慨地提供个人 AI 作品作为本书手办三维建模的参考。还要感谢我的父母，在写书期间对家庭的关心和照顾，让我能够无后顾之忧地投入创作。

由于技术日新月异，本书涉及计算机图像学、机械学和材料学等多个学科，跨专业的知识点较多。因此，在写作过程中，我参考了大量相关资料，并努力梳理出其中的精华要点。然而，由于人工智能技术的不断更新、ZBrush 软件的操作方式变化以及 3D 打印的设置参数调整等原因，我在阐述中可能存在偏颇之处，恳请广大读者包涵，并期待更多从业者和有识之士给予批评指正。

本书的配套资源请扫描下面的二维码进行下载，如果有技术性问题，请扫描下面的相应二维码，联系相关技术人员解决，如果在下载过程中碰到问题，请联系陈老师（邮箱：chenlch@tup.tsinghua.edu.cn）。

配套资源

技术支持

四川师范大学　张晓

2024 年 6 月

CONTENTS 目录

第1章　手办模型概况

第2章　虚拟角色造型

第3章　人工智能技术创新

第4章　三维模型制作

第5章　3D打印成型

手办模型概况

学习重点： 了解手办的含义、分类及当前手办市场的发展状况。
学习难点： 如何定义不同类型的手办。

三维数字模型是一种数字化立体成像技术，它利用三维建模软件将项目或产品的设计方案、草图蓝本、技术参数以及其他图表信息的形状和构造转化为全方位的立体模型。这种技术能够帮助用户更加直观地了解模型的整体效果和局部细节。其优势在于能够基于标准数据创造一个更为丰富的展示空间，从而打造远超于二维设计稿的实体模型效果，使抽象的信息可视化。因此，三维数字模型在影视特效、动漫手办、游戏场景、建筑漫游、医疗研究和工业设计等多个领域都有广泛应用。同时，随着 VR/AR/MR 技术的兴起，基于三维数字模型的应用也给用户带来了前所未有的体验，例如 AR 购物、VR 全景看房和 AR 装修等。由此可见，三维数字模型已经成为当代设计的重要展示工具，持续改变着人们的生活，并将在未来发挥出更加重要的作用，如图 1.1 所示。

图1.1　三维数字模型在建筑领域的应用案例

本书的研究重点在于三维数字模型范畴下的手办（亦称"首办"或"手版"）。手办指的是现代收藏性人物模型，通常为动画角色、游戏角色，但也包括汽车、建筑物、动植物、古生物或虚幻模型的收藏品。在过去，由于手办都是原型师进行个性化模型创造，并经过复杂程度较高的开模处理的，导致产量稀少，价格高昂。然而，随着 AI 技术的出现，传统的设计模式得到了彻底颠覆。如今，用户只需利用简单的一组词句或图片，便能整合出独特新颖的二维设计稿。这极大缩短了原型师的创作时间，甚至让无美术功底的业余人员也能参与设计，将原本看似不可能的创意变为现实。接下来，用户可在三维软件中，按照 AI 设计稿 1:1 重建三维虚拟模型，并通过 3D 打印机生成个人手办作品。这种全新模式大大缩短了漫长的人工雕刻周期，化繁为简，为手办创作带来了更多可能性。可以预见，随着技术的普及，这种模式将有助于用户群体实现指数级增长，并推动手办作品在未来实现更广泛的定制化生产。

1.1　手办模型发展历程

手办模型最初起源于艺术家雕塑品的复制工艺品。由于早期艺术家的原作极为稀缺，而对艺术有浓厚兴趣的受众群体庞大，需求殷切，因此这些复制的工艺品在市场上受到了热烈的欢迎。随着需求的不断增长，许多无名的艺术匠人开始承担起仿制这

些艺术品的任务。尽管价格相对较低，但生产效率仍远远不能满足市场的需求。后来，人们逐渐发现了使用模具、石膏等材料进行批量工业生产的方法，从而诞生了手办的早期雏形。诸如断臂爱神维纳斯、大卫、琴女、阿波罗等仿制雕塑品，都是属于此类作品，为大众所熟知，如图 1.2 ～图 1.4 所示。

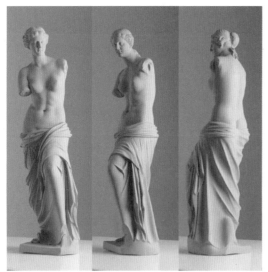
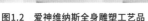

图1.2 爱神维纳斯全身雕塑工艺品

图1.3 大卫头像雕塑工艺品

图1.4 琴女上身雕塑工艺品

然而，手办模型并非完全是外来之物。早在我国的秦代，就有了著名的秦始皇兵马俑。这种陶俑的制作过程包含以下主要步骤：首先，用泥塑造出俑的大型（粗胎或初胎）；其次，在俑的大型基础上进行第二次复泥，并对细部细节进行修饰；然后，分别制作俑的头部、手部和躯干，阴干后将其放入温度约为 1000℃ 的窑内进行焙烧；最后，将这些零部件套合组装在一起，完成陶俑的整体成型。然而，这并未结束。工匠们还需在烧好的陶俑上涂刷大漆，再在大漆层上绘制彩色图案。由于漆层仅附着于陶坯上的漆层而非陶坯本身，因此大量出土的兵马俑表面的大漆在干燥收卷后会从俑身表面脱落，导致陶俑外表呈现土黄色。秦始皇兵马俑中的陶俑数量众多，规模巨大，包括战士、将领、车马等各种类型。建造师在这些作品中力求还原当年秦国部队的原貌、姿势和细节，追求历史的真实性和准确性，这使它们具备极高的历史研究和文化价值，如图 1.5 和图 1.6 所示。

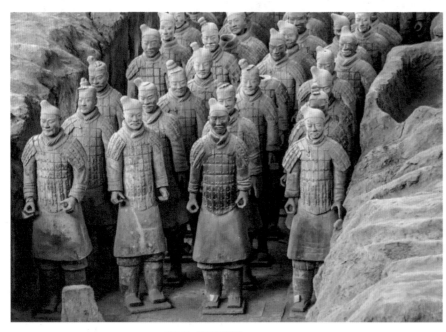

图1.5 兵马俑俑坑

图1.6 彩色兵马俑

在汉代，泥人面塑（捏泥人）开始出现。这项艺术在清代盛行并流传至今，有着相当悠久的历史。泥人面塑是一项古老而传统的民间艺术，主要使用面粉、糯米粉为原料，再加入色彩、石蜡、蜂蜜等成分。经过防裂防霉处理后，捏面艺人利用捏、搓、揉、掀等操作，以及小竹刀的点、切、刻、划等技巧，塑造出各种形态各异、栩栩如生的面团人偶。这些作品富含吉祥寓意和传统文化，常被用于庆祝节日、祈福和表达祝福之意。经过几千年的发展传承，泥人面塑技艺呈现出多样化的作品风格，

造型夸张、表情生动，既细致精美又不失古朴豪放之风。这一技艺在无数国人的童年记忆里留下了深深的烙印，如图 1.7 和图 1.8 所示。

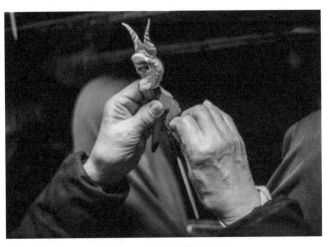

图1.7　泥人面塑　　　　　　　　　　　　　　　　　　　　　　图1.8　泥人面塑艺人的操作

当资本意识到手办模型是一个具有盈利潜力的市场时，更多的艺术家被雇佣进行创作。这些艺术家的作品再由工匠进行批量复制，最终将成品推向市场进行销售。这种市场化生产模式由此诞生，并一直延续至今。为了应对市场的多元化需求，资本对传统模型的写实样式进行了改进，等比例压缩的产品开始出现。与常规的装饰工艺品不同，这些压缩后的模型更多地应用于玩具市场，并深受大众喜爱。例如，1959 年诞生的芭比娃娃，凭借其金发碧眼、纤腰细肢和姣好容貌，成了全球无数少女的梦想玩具。芭比娃娃的造型结合了时尚趋势和流行元素，通过不同肤色、发色、发型和服装风格，满足了不同人群的需求。它的面部特征、身体比例和服装细节都精致入微，头发、装饰品、衣物和配饰等也都经过精心雕刻和处理。高级塑料、树脂或陶瓷等材料的应用，确保了模型具有细腻质感和耐久性。此外，芭比娃娃的关节可以随意转动，使其能够呈现更加多样化的动态表现。芭比娃娃的魅力风靡全球 150 多个国家，成为 20 世纪最广为人知的手办模型之一，如图 1.9 ～图 1.11 所示。

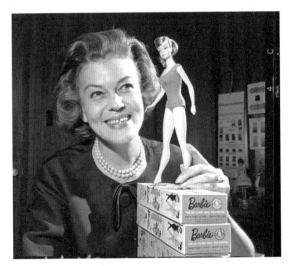

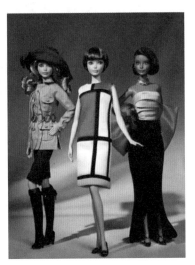

图1.9　第一代芭比娃娃和其设计师夏洛特·约翰逊　　　　图1.10　芭比娃娃的精致容貌　　　　图1.11　芭比娃娃的各种职业造型

在市场逐渐被批量化模型垄断的背景下，小众群体的小作坊手办定制模式逐渐崭露头角。这种模式下，原型师创作的作品被称为 GK（Garage Kit），即套装模件，通常指的是未涂装的模型套件。如今，在网络上，GK 主要指以 ACG 角色为原型制作的人物模型类动漫周边。

GK 的生产流程颇具匠心。原型师首先构思人物、绘制草图，并不断丰富细节，进行精雕细刻，然后拼接零件，手工调整成一个完整的灰模。接着，开模制作白模，选择材料时优先考虑到细节的逼真度和还原度。由于成型效果更好且具有一定腐蚀性的树脂被选用，开模的复杂程度和成本也随之增高。

一般情况下，工厂提供半成品白模，客户需要自己购买昂贵的涂装工具，如喷笔、气泵等，再亲自动手进行打磨、拼装、上色等一系列复杂的操作。这不仅需要娴熟的技艺和十足的耐心，还需要具备一定的审美眼光和美术功底。因此，制作 GK 的难度远大于一般手办。

尽管如此，大量充满创作热情的艺术家和爱好者纷纷投身其中，使越来越多个性化的 GK 作品进入大众视野。这种制作模式无疑为手办领域注入了新的活力和创意，但也不可避免地会阻碍受众群体的普及与扩大。如何在保持个性和创意的同时，降低制作门槛，让更多人接触并喜爱 GK 作品，是这一领域未来需要思考的问题，如图 1.12 和图 1.13 所示。

图1.12　GK制作工作台　　　　　　　　　　　图1.13　涂装后的经典GK作品

为了降低手办制作门槛，并满足部分受众的独立创作需求，塑料拼装模型应运而生。20 世纪 80 年代，随着《机动战士高达》在日本的热播，售价 300 日元的手办开始流行，其中的 IP 角色成为这一热潮的经典代表，如图 1.14 所示。用户购买白模后，可以根据自己的喜好对白模零件进行上色，风干后再组装成最终模型，从而快速体验到 DIY 手办的乐趣，如图 1.15 所示。这种模式不仅降低了制作难度和成本，还提高了用户的参与度和创造力，深受广大手办爱好者的喜爱。随着科技发展和市场需求的变化，塑料拼装模型不断进行创新和完善，已经成为手办市场不可或缺的一部分。这种模式的出现，使更多的人能够接触并享受到手办的乐趣，进一步推动了手办文化的普及和发展。

图1.14　塑料拼装模型上色和拼装　　　　　　图1.15　白膜和涂装模型效果

随着注塑工艺的逐渐成熟，为拼装模型的发展开辟了广阔的空间。钢模由于其质地稳定耐久，使注塑后的模型产品价格低廉，市场普及度得以扩大。因此，越来越多优秀的模型品牌受到了市场的认可，例如日本的万代（如图 1.16 所示）、英国的吉伟、中国的泡泡玛特（如图 1.17 所示）等。同时，用户端的需求也变得越来越多样化，有些人喜欢参与制作过程的体验，有些人喜欢已经具备美丽外表的模型，还有些人喜欢把模型当作藏品。从高端的雕塑到中型的手办，再到迷你的盲盒，种类丰富且样式多样的产品迅速崛起，具备品牌影响力的产品更是成了市场上受欢迎的主流潮品。与此同时，随着科技的进步和消费者对品质要求的不断提高，手办行业也在持续创新和发展。例如，3D 打印技术的应用、智能化的设计和生产流程等，这些新技术的运用将进一步提升手办的品质和用户体验。

时至今日，随着 3D 打印设备在性能和售价上变得更加亲民，以及多媒体设计软件的成熟，当年只有艺术家在工作室才能设计生产的 GK，现在已经转变为普通消费群体也能接触的特色化创作品，如图 1.18 和图 1.19 所示。而且，制作时间也从过去需要一年缩短到现在的三四个月。就像老一辈人喜欢用泥土捏制《西游记》《水浒传》的人物造型一样，如今的年轻人也喜欢动手创作自己的 IP 形象。然而，这需要原型师在软件中具有强大的空间想象力和对造型美感的整体把控力。这种脱离大型公司的个人创新模式在网络上日益盛行，付费定制的个性化手办如星星之火般迅速崛起。以个人名义冠名的手办成为圈内追捧的热门对象，许多价格不菲的手办一经公布就迅速被预订一空。这种个性化手办的出现不仅满足了消费者对于独特性的需求，也为手办行业注入了新的活力和创新力量。这种现象反映出手办市场的消费趋势正在朝着更加个性化、定制化的方向发展，同时也为原型师和消费者之间建立了一个更直接的交流平台，进一步推动了整个行业的发展与创新。

图1.16 日本万代之巨型独角兽高达雕像

图1.17 泡泡玛特手办模型

图1.18 3D打印机工作台面

图1.19 3D打印软件中模型的设置效果

1.2 手办与模型的区别

手办和模型经常被人们一起提及，而且在大多数时候，人们将它们混为一谈。然而，实际上，两者在设计、生产、材料、效果等诸多方面都存在一定的差异性和相似性。这些差异和相似之处在表1.1中进行了详细的比较。

表1.1 手办与模型的区别

	属性	手办	模型
差异性	生产材料	高档无发泡树脂	塑料和ABS
	生产成本	昂贵，多则数千元，最好的如日本的CAST树脂就要300多元1千克	便宜，只要几十元
	生产数量	一次只能生产20～25个，如果需要再生产则要重新开模	一般会批量生产
	外在表现	白模表面洁白光滑，摸起来有一种象牙在手的感觉。表现力强，细节刻画到位，即便是面部表情、裙摆褶皱、丝袜纹理等都栩栩如生	细节一般，造型效果普通
相似性	整体效果	非常真实地还原原作效果，尽量模拟动画或漫画中的角色设定、场景设定等细节	
	产品受众	因成品太过精致，不适合手中把玩，因此产品主要针对年轻消费群，不包括低龄儿童（电子遥控模型除外）	
	二次开发	强调购买者的动手能力，完成后的成品都很娇贵	

1.3 手办的种类划分

1.3.1 GK手办 & 雕像

GK手办，全称为Garage Kits，是未涂装树脂的模型套件，简单来说就是需要自行制作的手办。通常用户需要自行进行

手工上色，而且这些手办通常是以限量预订的方式发行的。手办采用树脂材料制作，造型夸张、细节丰富、综合质量优良。目前，国内工作室生产的 GK 手办种类繁多，数量众多，但大多数是无版权雕像，买家容易购买到劣质产品，即所谓的"盗版"。GK 手办的价格普遍较高，通常为千元级别，甚至万元级别，如图 1.21 所示。

1.3.2　PVC 人偶

PVC 人偶，也被称为 PVC Figure 或手办，其设计基于动漫作品中的人物原型。它的主要原材料是 PVC（聚氯乙烯化合物），这种材料具有良好的可塑性、耐久性以及易于加工的特点，使 PVC 人偶不易破损。PVC 人偶可以是已经涂装完成的产品，也可以是未涂装的白模产品。由于其价格相对较低，同时表现力极强，能够淋漓尽致地展现人物的褶皱和表情，因此在收藏市场上具有一定的收藏价值，并深受众多收藏者和生产厂商的喜爱。由于 PVC 人偶相较于 GK 更为经济实惠，且不需要买家亲自动手制作，所以在当前市场上，大部分手办都采用 PVC 制作，如图 1.22 所示。

1.3.3　比例模型

比例模型指的是根据实物的特征，将飞机、汽车、坦克、舰船等按一定比例缩小制作而成的模型，如图 1.23 所示。这种模型在建筑、工程、汽车、航空等领域被广泛应用，同时也可用于展示、研究、教学和装饰等目的。常见的军事模型和汽车模型在玩具店中也属于比例模型的范畴，通常以板件的形式呈现。制作比例模型需要一定的工艺技巧和专业知识，以确保模型的精度和质量。在制作流程上，首先需要在计算机的三维制图中设计最终图样，然后生成模具。一套模具通常分为两片，彼此互为一体。模具在注入高温塑料溶液后冷却定型，从而形成模型的各个部件。一套完整的模型通常包含几十个到几百个零件，通过对号入座的方式拼接，以呈现出丰富的细节。此外，《变形金刚》和《高达》等玩具也属于比例模型的范畴。

图1.21　GK手办&雕像

图1.22　PVC人偶

图1.23　比例模型

1.3.4　可动人偶

可动人偶作为一种游戏道具，是根据真实人物结构设计而成的，并且由聚氯乙烯材料制作，如图 1.24 所示。它的最大特点在于关节可以转动，使人偶能够改变姿势，甚至一些零件还能够随意更换，类似 Dollfie Dream 娃娃。需要注意的是，这种类型的人偶的做工往往较为粗糙，缺乏精细的细节，有时候开模线条也较为明显。尽管如此，买家仍然可以在此基础上根据个人喜好进行改装，例如使用布料或真皮制作衣物、鞋帽，利用金属加工制作武器、勋章、装备等配件，从而提升模型的细节表现力。此外，全身关节的自由活动也使模型能够模拟出各种人物动作，从站立、奔跑，到下蹲、卧倒等，具有一定的可玩性和互动性，为游戏和展示增添了乐趣。一些限量版和特别版的可动人偶更因其独特性和稀缺性，成为收藏家们追逐的热门对象。

1.3.5　扭蛋

扭蛋，又称"转蛋"，是一种流行且价格相对亲民的手办类型，如图 1.25 所示。其以胶囊形态呈现，常规的获取方式是通过投币或插卡进行随机抽取。每一个系列都会围绕一个主题，汇聚多个相关的玩具模型。开启扭蛋的蛋壳后，可以发现其中的模型种类繁多，大部分是手办人偶，部分还附带有用于宣传的小单张，常被称作"蛋纸"。因为扭蛋的空间有限，所以模型体积较小，但这样的设计却增强了其可玩性。除普通扭蛋外，还有盒装鸡蛋和美食游戏等类型。这些扭蛋的涂装质量稍逊于普通扭蛋，而且大部分都是隐藏版，尺寸在 10cm 左右。由于购买时无法预知会获得哪个玩具，因此与好友一同收集并交换扭蛋成了一种特别的收藏乐趣。

1.3.6 景品

景品，也被称作逸品，通常指的是通过参加各种娱乐活动、特定活动发售，或者奖券抽取方式所获得的玩具及周边产品，如图 1.26 所示。作为入门级的手办，景品的涂装与上色相较于普通手办来说较为普通，通常没有明显的瑕疵，但在细节方面可能不够精细。在价格方面，景品相对较为亲民，一般分为超低价（约 50 元）、低价（约 100 元）等不同档次，因此吸引了许多低龄阶段或者二次元领域的低收入消费者。值得一提的是，景品中包含了众多手工制作的小雕像。在日本，景品通常只能通过上述提到的方式获得，然而，国内的买家还可以通过中介渠道从海外直接购买景品。

图1.24 可动人偶

图1.25 扭蛋

图1.26 景品

1.4 手办行业当下状况

1.4.1 手办消费群体

Z 世代，这是在欧美地区对目前最年轻一代人的称谓。而在中国，人们对 Z 世代的划分更贴近大众的认知，它指的是 1995 年至 2009 年出生的年轻群体。在对他们购买手办的共性进行研究中发现，这一代人中有相当一部分会主动购买手办商品。据艾瑞资讯研究院的数据，手办消费者占总人数的比例约为 39.3%。在 Z 世代的手办消费群体中，男性占多数，男女比例接近 4:6，且超过 40% 的消费者是在校学生。这群年轻人在玩游戏和观看动漫后，更愿意购买与自己喜爱的内容相关的手办商品。相较于男性，女性消费者更看重手办栩栩如生的外形，她们对手办的喜爱一部分是基于 IP 情感连接，另一部分则是单纯对外在形象的喜爱。以市场上热销的泡泡玛特盲盒为例，超过七成的购买者为女性。从消费群体的教育背景来看，80% 的在职人员拥有大学本科学历，可见手办消费人群的整体学历水平较高，这也意味着他们有较强的认知能力去接受新的文化现象和产品。随着未来文化 IP 的日益丰富，预计更多新生群体将会加入手办消费的行列，这群新兴用户的消费潜力值得期待和关注。

1.4.2 手办企业和品牌

目前，手办生产行业的企业数量已经超过 1400 家，使这个行业的竞争日益激烈。在众多企业中，泡泡玛特（如图 1.27 所示）、52TOYS（如图 1.28 所示）和 TOPTOYS（如图 1.29 所示）等知名品牌备受公众关注。同时，一些规模相对较小的企业，如 ACTOYS、HOBBYMAX、Myethos、APEX INNOVATION、末那工作室、擎苍工作室、御座文化和开天工作室等，也凭借其独特的产品吸引了数千万元的投资。从整个行业的运作理念来看，它仍然处于学习和探索的初级阶段。

根据 CN10 排行榜技术研究部门与 CNPP 品牌数据研究部门联合发布的手办品牌排行榜，排名前十的品牌包括：GOODSMILE、ALTER（阿尔塔）、BANDAI（万代）、BANPRESTO、SEGA（世嘉）、POPMART（泡泡玛特）、HOTTOYS、千值练、MYETHOS 和天闻角川，见表 1.2。这些品牌通常具备以下特点：拥有悠久的历史底蕴、IP 知名度高、产品线丰富、做工精致、产品口碑良好、门店众多以及能够实现多产业整合等，因此深受广大玩家的喜爱和追捧。

图1.27 泡泡玛特品牌

图1.28 52TOYS品牌

图1.29 TOPTOYS品牌

表1.2 2023年手办十大品牌

	品牌	简介
1	GOODSMILE SHANGHAI	GOODSMILE（古德斯迈）成立于2001年，隶属于MAX渡边旗下的MAX FACTORY，是日本知名的动漫游戏衍生品制造销售厂商。主打玩具、手办、流行饰品等，在手办行业中有着"御三家"的美誉
2	ALTER 阿尔塔	ALTER（阿尔塔）成立于2005年，是日本知名手办模型生产厂商。开厂之始是日本的一家人形制作厂商，在手办行业中也有着"御三家"的美誉。2007年开始，阿尔塔（上海）在中国大陆地区从事代理日本人形产品的业务，并于2011年在淘宝商城开设中国大陆地区的直营店，是较早在中国开设直营店的日本手办厂商
3	BANDAI	BANDAI（万代）始于1950年，是全球知名的玩具制造商。主要涉及娱乐、网络、动漫产品及其周边等业务的综合性娱乐公司，旗下的敢达模型风靡全球。公司总部位于日本东京，全球设有27家子公司。除玩具及儿童娱乐外，万代的商品遍及全球，还包括游戏软件、多媒体、音乐、电影长片、自动贩卖机、游戏卡、糖果以及授权服装等
4	BANPRESTO	BANPRESTO（万代南梦宫）成立于1997年，后来成为万代（Bandai Namco Holdings Inc.）的子公司。因公司标志酷似眼镜，被大众玩家形象地称为"眼镜厂"。主要涉及娱乐、网络、动漫产品及其周边等，生产的各种科幻、动漫模型数量众多，包括龙珠、航海王、火影忍者、鬼灭之刃等热门动漫主题角色手办
5	SEGA	SEGA（世嘉）成立于1954年，是全球知名的电子游戏公司。曾为四大家用游戏机制造商之一，于2001年转型为游戏软件生产商。旗下代表产品包括索尼克、梦幻之星和如龙等，其经典街机游戏在全球玩家中拥有广泛的影响力
6	POP MART	POP MART（泡泡玛特）成立于2010年，是国内知名的潮流百货零售品牌。集艺术家挖掘、IP孵化运营、消费者触达、潮玩文化推广、创新业务孵化于一体的文化娱乐企业，致力于打造年轻消费者喜爱的潮流产品
7	Hot Toys	HOT TOYS（热玩具）创立于2000年，是国际知名的珍藏人偶品牌。致力于研制像真度高的电影角色珍藏人偶，以高度还原、品质高和细节处理而闻名。产品包括各种经典电影角色的珍藏人偶，如"星球大战""超人""蜘蛛侠"等
8	千值练	千值练，字面翻译为日语Senbonzakura（千本樱），通常指的是樱花树。该品牌创始于2008年，是上市公司佰悦集团旗下品牌。拥有范围广泛的手办产品，包括高可动机甲、PVC涂装完成品、可动人型、潮玩、萌物周边等类型。推出有钢铁人系列、真三—万能侠、傻瓜超人、奥特曼、火影等经典ACG人物形象手办，深受消费者喜爱
9	Myethos	Myethos（梦幻模玩）前身是Mirror（镜子）工作室，一直专注于二次元文化领域。在国内手办界因优秀的设计和高性价比享有较高的声誉。拥有国内顶尖的设计与制作团队，推出有童话系列原创手办。作品"爱丽丝""红心女王"等受到世界各地手办爱好者广泛好评
10	天闻角川	天闻角川（TENWEN X KADOKAWA）成立于2010年，是角川集团控股旗下公司。专注于ACGN领域的内容开发及整合运营，提供如轻小说、漫画、书籍、杂志、画集以及周边商品等。产品涵盖了各种热门的动漫作品和游戏IP，深受广大粉丝的喜爱

1.4.3 手办产品热度

日本的动漫行业比我国早发展了 20 多年，其衍生出的超级动漫 IP，如《圣斗士星矢》《哆啦 A 梦》《美少女战士》《灌篮高手》等，几乎占据了中国 80 后、90 后大多数人的童年时光。由于日漫 IP 的强势影响，过去中国手办原型师在设计内容上一直处于模仿和跟随日本阶段，创作素材大多集中在日本的漫画形象上。然而，在最近二三年里，这种创作模式已经无法满足国内玩家的需求。中国的原创手办发生了一个非常明显的变化，从最初的照搬模仿转变为结合自己民族特点的创新设计，作品的原创性逐渐增加，并呈现出更加多元化的种类，包括人物雕像、大比例人偶、潮流盲盒玩具等。

不难发现，当代国产 IP 的设计更倾向于融合中国的文化背景，并迎合中式的审美口味。例如，在角色外形上，日本手办通常呈现大眼睛、尖下巴的卡哇伊风格，而中国手办则更偏向于气质优雅、成熟娴静的美女形象。在创作题材上，中国的传统节日文化，如端午节、中秋节、春节等也会融入其中。这种注入新鲜感的手办作品令人欣喜，并且出现了根据中国原创二次元热门游戏《少女前线》《碧蓝航线》《战舰少女》等的手办作品，广受海内外玩家喜爱。这些由 IP 衍生出的手办产品涵盖了游戏 IP 手办（如图 1.31 所示）、虚拟主播 IP 手办（如图 1.32 所示）、经典 IP 手办（如图 1.33 所示）等多种系列。随着IP 文化内涵的不断丰富，其类型也在持续扩大。

图1.31 热门游戏IP《阴阳师》手办

图1.32 虚拟主播IP《绯赤艾莉欧》手办

图1.33 经典IP《木之本樱》手办

据专家预测，随着新生代消费群体的需求不断增长，这一群体将成为丰富手办市场、推动规模扩张的主要力量。在手办和盲盒之后，拼装积木、拼装模型将成为市场的下一个增长点，如图 1.34 所示。目前，年长的消费群体由于自身经济实力较强，更加偏爱高端收藏型手办。

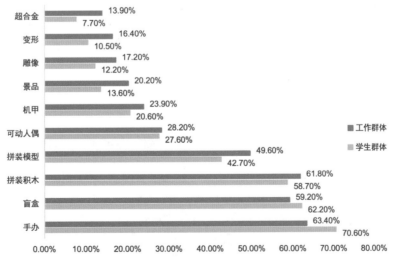

图1.34 各类手办的市场欢迎度

1.4.4　手办定价分析

究其手办定价千差万别且总体较贵的原因，是由两方面决定的：一方面是手办在市场中的附加值；另一方面是手办在整个制作流程中所付出的成本。这两个因素共同影响了手办的定价。

具体来说，预测手办在市场的受欢迎程度需要考虑其作为商品所具有的潜在共性，即满足消费者的形象需求、情感需求和理性需求。首先，为了满足消费者的形象需求，手办应该展现出独特的美感，吸引消费者的注意力，并满足他们对美好事物的渴望。这要求手办在还原各类 IP 形象时要有高度的忠实度和对细节的把握。例如，手办的整体造型应该充满动感，面部表情应该生动逼真，身体比例应该符合角色设定，服装配饰应该搭配得当。这些因素都是评价手办质量的关键指标。

其次，手办应该满足消费者的情感需求，引发他们的情感共鸣，并激发他们的购买欲望。例如，由游戏 IP 衍生出来的手办，其销售潜力很大程度上取决于游戏本身的热度，手办和游戏之间存在相辅相成的关系。而以动漫 IP 为情感纽带的手办则超越了单纯的玩具属性，为消费者营造了一个充满惊喜和想象力的精神家园。每一个手办都能让消费者的内心充满欢乐和兴奋，帮助他们摆脱日常生活的束缚，发现世界的美好，开启一段心灵的奇妙之旅。这种奇妙的创新能力正是手办独特魅力的来源。

最后，手办的定价还需要考虑消费者的理性需求，这是基于消费者购买行为的心理变化而设定的，包括"注意""兴趣""联想""欲望""比较""决定""购买"七个阶段。每个阶段都是消费者经过概念、判断、推理等思维过程后做出的理智决策。这一点看似复杂，实际上说明手办的定价必须在消费者的经济承受能力范围内。

在手办的制作过程中，需要考虑的成本包括立项成本、版权使用费、角色造型设计费、原型制作费、开模复刻费、上色费、组装费、物流成本等。其中，角色 IP 版权费占据了生产成本的大部分，其余部分包括人工、材料、物流、场地等费用相对较少。然而，随着在线销售平台的兴起，手办价格中的额外成本也被逐渐消除。

当消费者的形象诉求、情感诉求和理性诉求同时得到满足后，手办的附加值便得以产生。综合来看，手办的定价不可避免地与沈大伟教授提出的附加值理论相关。根据这一理论，商品的附加值包含"初始附加值"和"激励附加值"两个维度。初始附加值关乎商品的功能性和实用性，可分为好、一般和不好三个等级。而激励附加值则建立在初始附加值基础之上，通过激励因素实现更高的附加值，它涉及商品带给客户的精神满意度，也可分为喜欢、一般和不喜欢三个等级。在这个过程中，起到催化剂作用的激励因素包括了设计、工程、工艺、科技、品牌、广告等多个方面。其中，设计排在第一位，无疑是提升手办商品附加值的最重要环节。通过优秀的设计，可以增加手办的初始附加值，并通过激励因素提升激励附加值，进而提高手办的市场竞争力，并为消费者带来更好的购买体验和精神满意度，如图 1.35 所示。

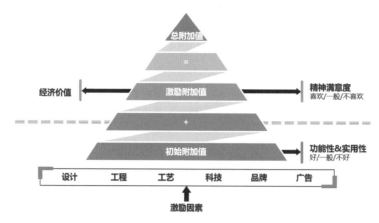

图1.35　初始附加值和激励附加值

1.4.5　手办市场规模

由于我国二次元文化的盛行，以及先进的手办制作技术的广泛应用，我国手办行业市场自 2014 年至 2019 年一直保持稳定增长。令人瞩目的是，2020 年市场实现了大幅增长，增长率高达 47.58%。然而，受接下来三年特殊情况的影响，市场增速有所放缓，但总体规模依然呈现上升趋势。令人欣喜的是，2023 年市场规模达到了 91.2 亿元，具体数据如图 1.36 所示。根据《2021 中国收藏玩具行业市场洞察报告》的数据预测，到 2025 年，我国收藏玩具市场规模将突破 1500 亿元，核心消费群体将超过 1 亿人。到 2028 年，国产品牌将与国际品牌并驾齐驱，并有望诞生两三家百亿级行业巨头。显然，在潮玩厂商与动漫、游戏、影视、小说、文化等各领域的共同助力下，一个属于"手办潮玩"的崭新时代即将来临。

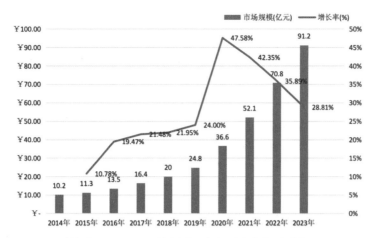

数据来源：iResearch前瞻产业研究院和华经产业研究院整理

图1.36　2014—2023年中国手办行业市场规模及增长率

1.5 手办行业发展趋势

1.5.1 传统文化强势植入

　　中国文化悠久的历史积淀，在手办的赋能下焕发出独特的魅力与新的生命活力。这看似是传统与创新的融合，实则展现了手办文化在华夏大地的新内涵与新价值。这种小众文化呈现形式多样，既结合了中国传统元素，又融入了现代形象，成功吸引了众多玩家的目光。手办为玩家们提供了一个全新的视角去了解和热爱历史，因此受到了年轻人的热烈追捧，并有望吸引更多群体加入，从而实现小众文化的"出圈"效应。这无疑体现了新时代中国文化的特色创新，并被赋予了更高的收藏价值。从相关数据报告中可见，玩家购买国内热门游戏 IP 类型玩具的意愿已经超越了对海外影视与游戏 IP 的需求，这也从侧面印证了国内游戏厂商在 IP 设计上的提升与进步。

1.5.2 多种 IP 百花齐放

　　传统的经典动漫角色 IP 衍生手办与动漫爱好者之间建立了深厚的情感纽带，这些手办能够唤起他们观看动画或漫画时的深刻情感体验。正因如此，传统动漫角色 IP 手办在市场上占据着主导地位。随后，游戏角色 IP 手办作为当前热门的游戏周边产品，成为提升游戏产业链后续盈利价值的关键环节，并逐渐成为游戏玩家们的新宠。此外，利用数字平台技术制作的二次元虚拟主播，也成为在线销售领域中一股不可忽视的新兴力量。二次元虚拟主播的周边衍生品，尤其是手办产品深受粉丝群体的欢迎。

1.5.3 原创手办崭露锋芒

　　原创手办作为手办市场的新兴力量，已经逐渐在手办市场中崭露头角。与原作 IP 的情感连接相比，原创手办更加注重精湛的角色造型、高超的制作技艺和独特的创新风格，这些元素使原创手办在手办市场中杀出一条生路，成为原型师个人品牌价值的成功体现。其中，像双翼社、Myethos 等专注于原创手办创作的团队，他们积累了丰富的制作经验，作品成熟，同时也有一些团队依靠自身的创作天赋，生产出原创作品所不具备的原型 IP 手办。这些团队拥有更大的创作自由和无尽的发挥空间。还有一些大咖级的原型师团队，他们不依赖原型 IP 的加持，仅通过自身的品牌背书来实现手办收藏价值的提升。从销售最快的手办商品排行榜来看，虽然售价在一千元以上，但具备收藏价值的独家定制手办往往更容易受到消费者的追捧。这也充分说明，独家手办的稀缺性是促使消费者购买的重要因素。

1.5.4 单体手办场景化提升

　　为了进一步提升手办的收藏价值，打造独一无二的艺术精品，并实现手办的观赏性和艺术性双重目标，场景化的手办设计逐渐成为一种新兴趋势。这种类型的手办通常依托超高人气 IP，或者经历了多年的商品化营销推广，因此在粉丝心中获得了更高的认可度，他们通常愿意为之付出更多的心血和代价。然而，由于这类手办造价昂贵，普通消费群体往往难以承受，因此

它们更多的属于小众路线的限量藏品，只有少数收藏爱好者能够有机会拥有。

1.5.5　在线平台助力扩张

目前国内的手办销售渠道已经相当多样化，其中在线销售的比例已经相当高。通常情况下，采用内容和销售复合的平台模式更有利于推动手办 IP 的孵化和成长。具体来说，整个产业链条可分为内容端以及产业和销售端。平台首先需要进行调查，以找出 IP 内容的消费热点，并确定最受欢迎的手办 IP 来源。同时，通过分析平台用户的观看数据和舆情数据，挖掘出适合进行二次元 IP 手办开发的人物角色形象。接下来，平台需要协调 IP 版权方和手办生产方，结合最新的流行趋势，实现手办 IP 的最终落地和商品化。最后，通过内容加销售的模式进行销售，完成整个产业链的整合。这样的模式有助于最大化手办 IP 的价值，并推动整个手办市场的持续发展。

1.5.6　问题与机遇并存

面对当前市场迅速扩张和难得的产业升级机会，改善用户消费体验迫在眉睫。首先，必须建立手办产品的质量标准，以解决实际销售手办与官方宣传图效果差距大的问题，确保消费者购买到的手办与预期相符；其次，手办市场的销售渠道应正规化，以避免手办爱好者只能通过代购或未经官方认证的个体网店购买的情况，从而彻底解决售后服务缺失、手办非正品、发货延迟等诸多问题，保障消费者的权益。此外，由于手办具有一定的收藏价值，中间商往往会趁机哄抬价格，使消费者在购买限量版手办时蒙受经济损失，因此应强化价格监管，维护市场秩序；最后，随着元宇宙的兴起，利用 AR、VR、区块链等技术实现数字手办或将成为中国手办收藏行业的新兴力量，这将进一步丰富消费者的收藏方式，提升收藏体验。因此，建立手办供应商和消费者之间的一手信息渠道已成必然趋势，这将有助于信息更加透明化，让消费者更加了解产品的来源和质量。总的来说，只有解决手办品控、售后服务、供求关系以及新技术开发等问题的企业，才能在未来获得更大的市场份额，赢得消费者的信任和支持。

虚拟角色造型

2.1 角色造型的定义

所谓"角色造型"，指的是对动漫、电影、游戏等作品中的角色进行整体塑造和规划的过程。这个过程涵盖了前期的性格定位以及后期的形态设计，目的是呈现出原作角色的独特魅力。在具体操作上，设计师会运用变形、夸张、拟人等多种表现手法，结合作品的主题内容和故事情节，打造出具有类型化和个性化的视觉形象。由于这个过程是从无到有的创作过程，因此前期通常需要大量搜集相关素材，提炼出符合角色特性的元素，并将这些元素整合成不同的类型。这些类型会从形象、化妆、发型、服装、服饰、道具以及特殊效果等多个维度进行对比、评价和优化，最终塑造出具有创新性的视觉艺术形象。这样的设计有助于观众更深入地理解角色的性格、背景和故事情节，从而增强角色的吸引力和个性魅力。

在优秀的动画作品中，人们往往会被其情节深深吸引，进而喜欢其中的角色，成为他们的忠实粉丝。这些角色形象鲜活生动，不再局限于人类，世界上的万事万物，甚至包括想象中不存在的事物都可以被赋予生命。就像电影演员一样，他们成为整部影片的灵魂，如图 2.1 所示。回顾国内外经典动画影片，我们会发现其中有无数的动画角色，如图 2.2 所示，他们各自闪耀着独特的光芒，其中一些角色也成为迪士尼乐园中的靓丽风景线。由此可见，对于手办的角色设计而言，没有什么是做不到的，只有想不到的。

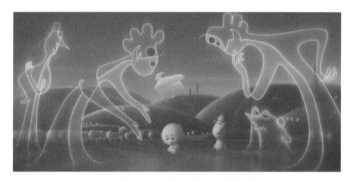

图2.1 《心灵奇旅》中的灵魂角色

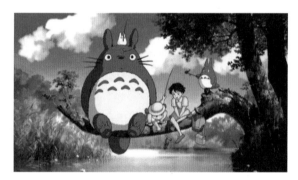

图2.2 《龙猫》中的龙猫角色

2.2 角色造型的分类

设计师在自身文化、社会背景、审美倾向、思想意识、风俗习惯等多重因素的影响下，创作出了众多独具特色的艺术作品。其中，以美国的迪士尼造型风格和日本的动漫造型风格为主，辅以欧式实验风和中式民族风等造型，呈现出了百花齐放、竞相争鸣的多元局面。这些作品各具特色，彰显了设计师们丰富的创意和独特的艺术风格。

2.2.1 独领风骚的迪士尼风格

1926 年，沃尔特·迪士尼正式创立"沃尔特迪士尼制作公司"，作为美国动画产业的先锋和引领者，他创造了许多经典动画角色，例如米老鼠、唐老鸭、高飞狗、小鹿斑比、白雪公主以及七个小矮人等，如图 2.3 ～图 2.8 所示。这些角色不仅成为动画历史的经典，也对全球动画产业产生了深远的影响。在 20 世纪二三十年代，迪士尼公司的资深动画师们通过持续的实践和探索，总结出了 12 条对后世影响深远的动画原理。这些原理是他们从经验中积累的智慧结晶，并且至今仍然是全球动画从业者必备的常识。甚至连美国的三维动画巨头皮克斯公司，在员工培训时也会以这些原理为基础，进而开发出众多广为人知

的动画形象。

图2.3 米老鼠

图2.4 唐老鸭

图2.5 高飞狗

图2.6 小鹿斑比

图2.7 白雪公主

图2.8 七个小矮人

迪士尼这些经典角色的设计特点体现在多个方面：头部设计普遍较大，以刻画生动丰富的表情；身体结构类似水袋，可随意压缩或拉伸；四肢较长，便于演绎符合剧情的动作；身体局部特征夸张，行为举止活泼可爱；动作富含圆弧形 /S 形的动感；色彩鲜艳靓丽；大多数角色的身材比例为二头半到五头身，极具表演特质。这种独特的设计风格自 1935 年推出后，一直持续到第二次世界大战后的十多年。

虽然这些早期作品只是简单的二维画稿，但在结合三维软件复原后，立体的手办角色形象更加生动，表情更细腻，角色个性由内而外地焕发出来。仿佛这一件件作品就是他们生命的定格，让粉丝们再次沉浸在角色生活的故事之中。这些经典角色的设计风格和魅力，通过手办的形式得以长久保存，并向世人展示了动画艺术的无穷魅力和迪士尼的传奇。

随着科技的进步，迪士尼公司逐渐将二维动画置于次要地位，开始运用三维软件和 CG 技术来呈现故事内容。自此，一系列脍炙人口的动画佳作相继诞生。1995 年，迪士尼与皮克斯携手推出了《玩具总动员》，如图 2.9 所示，成功将平面角色转换为三维立体形象。此后，众多杰出作品接连问世，如《虫虫危机》（1998 年）、《怪兽电力公司》（2001 年，如图 2.10 所示）、《海底总动员》（2003 年）、《超人总动员》（2004 年，如图 2.11 所示）、《四眼天鸡》（2005 年）、《汽车总动员》（2006 年）、《料理鼠王》（2007 年）、《闪电狗》（2008 年）等。

不仅如此，迪士尼还于 2008 年推出了《功夫熊猫》，如图 2.12 所示，并在之后几年接连献上了《飞屋环游记》（2009 年）、《青蛙与公主》（2009 年）、《魔发奇缘》（2010 年）、《勇敢传说》（2012 年）、《无敌破坏王》（2012 年）等精彩作品。接下来的几年里，《冰雪奇缘》（2013 年）、《超能陆战队》（2014 年）、《疯狂动物城》（2016 年）以及《海洋奇缘》（2016 年）等也陆续与观众见面。近年的作品包括《心灵奇旅》（2020 年）、《寻龙传说》（2021 年）、《魔法满屋》（2021 年）以及《奇异世界》（2022 年）和《影视疯狂元素城》（2023 年）等。

在这一系列作品中，动画师们为了使故事情节更加引人入胜，充满幽默感，常常通过塑造饱满的角色形象来打造喜剧式的表演。这些角色性格鲜明、形象各异。无论风趣幽默、勇敢果断、憨态可掬、聪明睿智还是古灵精怪，都很好地传承了迪士尼一贯的角色造型风格，使观众难以忘怀。

图2.9　《玩具总动员》中的主要角色

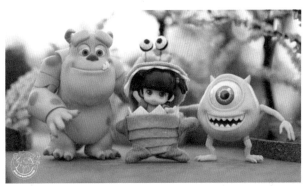

图2.10　《怪兽电力公司》中的主要角色

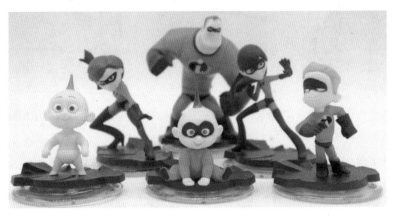

图2.11　《超人总动员》中的主要角色

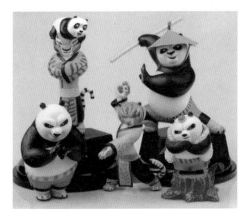

图2.12　《功夫熊猫》中的熊猫阿宝和悍娇虎

在角色设计中，个性化的设计通常基于圆球形结构。这种圆滑、挺实、饱满的线条赋予角色生命的活力。富有弹性的外轮廓为角色的各种形变创造了条件，如挤压、拉升、夸张、扭曲等，同时也为角色的运动角度和运动方式提供了便利。这种简洁的结构使角色能够自如地收放，幻化成各种神奇的生命体，无论是上天入地，还是起死回生。

与其他国家的角色造型设计相比，迪士尼的角色造型注重细节，即使在群体中也能轻易辨认。例如，《冰雪奇缘》中的角色造型经过计算机技术的精细化处理，脸上的祛斑、汗毛、衣服的纤维都表现得栩栩如生，追求现实世界的真实感。这种近乎逼真的角色造型还能随着时空背景的变化而做出相应的调整，无论是服装、配饰的微小改变，还是身份、年龄、物种的巨大转变，都能成为推动剧情发展的重要元素。

在保持角色造型基本一致的前提下，时代思潮和审美倾向的变迁也对迪士尼角色创作效果产生了影响。这些角色造型既符合大众口味，又具有鲜明的个性，同时能够反映出时代的价值观和审美取向。从早期柔美动人的白雪公主、钟情于王子的灰姑娘仙蒂公主、期待救赎的睡美人爱洛拉公主（如图2.13所示），到后来靓丽独立、坚毅果敢的小美人鱼爱丽儿公主（如图2.14所示），温文尔雅、渴求真爱的贝尔公主（如图2.15所示），以及颇具主见、略带反叛的茉莉公主（如图2.16所示），再到敢于牺牲、用爱感化众生的宝嘉康蒂公主（如图2.17所示），守护国家、英姿飒爽的花木兰（如图2.18所示），这些角色逐渐从单纯天真蜕变为不再依赖男性的新女性形象，紧随时代潮流，多元且魅力四溢。

图2.13　睡美人爱洛拉公主

图2.14　小美人鱼爱丽儿公主

图2.15　贝尔公主

图2.16　茉莉公主

随后，迪士尼继续寻求突破，于 2009 年呈现了第一位黑人美女蒂安娜公主（如图 2.19 所示），2010 年推出了聪慧敏捷、勇毅执着的乐佩公主，2012 年打造了性格独特、自我坚韧的梅莉达公主，2013 年呈现了威猛豪放、仁善正直的艾莎公主（如图 2.20 所示），以及 2016 年敢于冒险、探寻未知的莫阿娜公主。这些角色深度契合当代女性的价值观和审美倾向，她们坚毅反叛，锐意进取，奏响了女性主义自由意识与独立精神的强音，打破了人们对新时代女性的传统认知。

图2.17　宝嘉康蒂公主　　　　　　图2.18　花木兰　　　　　　图2.19　蒂安娜公主　　　　　　图2.20　艾莎公主

这些公主角色来自世界各地，拥有多样的种族、肤色、性格爱好和生活经历，但在五官形态和头身比例上却展现出相似之处，她们的每一个微笑、每一个动作都散发出优雅美丽、智慧动人的女性特质，赏心悦目，令人难以忘怀。

不难看出，迪士尼的角色造型显著体现了浓厚的卡通风格和童话色彩。其特点体现在夸张的肢体和头部比例，鲜艳且富有多样性的色彩运用，充满幻想色彩的服装设计，以及生动的表情和动作上，这些都使迪士尼动画在美国动画界中独树一帜。尽管美国的动画师没有悠久的民族文化传统可以继承，但他们却拥有向世界各族优秀文化学习的广阔胸怀。这一点在他们的作品中得到了充分体现，例如《功夫熊猫》和《花木兰》等作品，将中西文化元素巧妙地融合在一起。这些角色的造型设计灵感都源于中国文化。当然，还有众多其他的作品，它们的表现形式虽然根植于其他国家的传统文化，但其核心却融入了美国的思想。迪士尼这种海纳百川的精神，这种巧妙融合各种文化元素的做法，正是我国动画人值得学习并努力发扬光大的地方。

2.2.2　推陈出新的日式动漫风格

在 20 世纪 70 年代之前，日本的动画产业还在摸索阶段，他们非常依赖于手工绘制，追求真实感。在此期间，日本的动画角色借鉴了美国动画角色的特点，通常展现出简化且圆胖的形象。例如，在他们的首部动画长片《桃太郎：海上神兵》（如图 2.21 所示）中，主角桃太郎就展现了这种圆润的特征。这种情况一直持续到 20 世纪 70 年代后期，才有了显著的改变。

随着时间的推进，日本的动画产业逐渐崭露头角，成为能与美国动画产业相抗衡的一股新兴力量。他们的角色造型逐渐挣脱了美国风格的束缚，融入了更多日本动漫的元素。例如，知名漫画家手冢治虫于 1951 年开始创作的科幻漫画作品《铁臂阿童木》（如图 2.22 所示）就是一个明显的转折点。阿童木这个机器人的造型独特，机械化的身体大部分由银色和红色构成，充满了高科技的未来感，赋予了他无与伦比的力量和速度。他坚定的眼神和冷静的表情，展现出了他的果断和勇敢。

同时，阿童木对人类的保护和世界和平的维护展现出了强烈的使命感和责任感。这种情感让人们深深感受到了他的忧虑和思考。他也因此赢得了极高的知名度，深受人们的喜爱。

手冢治虫之后，更多的导演开始跨越动漫和动画两个领域进行创作，诞生了一系列优秀的作品，如《假面骑士》（如图 2.23 所示）《人造人 009》《宇宙铁人天地双龙》《宇宙战舰大和号》（如图 2.24 所示）《银河铁道 999》《千年女王》《破廉耻学园》《恶魔人》（如图 2.25 所示）《魔神 Z》《盖塔机器人》《甜心战士》（如图 2.26 所示）等。这些作品中的主角都因为各自独特的特点和魅力，赢得了观众的喜爱。

仔细研究这些角色，我们可以发现它们受到观众喜爱的原因多种多样——它们或许拥有可爱的外表，或许具有迷人的个性魅力，或许因为强大的表现力，或许因为独特的行为方式，也可能被设置在引人入胜的故事情节中。这些元素都使这些角色在日本乃至全球动画产业中留下了浓墨重彩的一笔。

日本漫画作品题材丰富，表现形式多样，许多成功的漫画作品被改编为动画，例如《苹果核战机》和《攻壳机动队》等。同时，也有将热门电视动画或 OVA 改编成漫画的情况，如《蜡笔小新》和《怪物》等。动画和漫画之间相互影响，从文学内容、故事主线到类型风格、形象打造，相辅相成，成就了阿童木（如图 2.27 所示）、皮卡丘（如图 2.28 所示）、蜡笔小新（如

图 2.29 所示）、柯南（如图 2.30 所示）、火影忍者（如图 2.31 所示）等世界知名的动漫明星。

图2.21 桃太郎

图2.22 铁壁阿童木

图2.23 假面骑士

图2.24 宇宙战舰大和号

图2.25 恶魔人

图2.26 甜心战士

图2.27 阿童木

图2.28 皮卡丘

图2.29 蜡笔小新

图2.30 柯南

图2.31 火影忍者

在造型上，这些角色可分为卡通风格和写实风格两类。卡通风格的角色造型简洁，设计师运用抽象的简化手法，去除冗余细节并缩小角色身高比例，有时仅为一头半到二头身。面部设计简化鼻子和嘴巴，有时仅呈现为线条或点，下巴也简化为尖锐角度。与此同时，设计师注重角色眼睛的表现，通过超出常人的大眼睛范围强化情感的传递，给人以轻松、幽默、随意的感觉，因此能够跨越文化和年龄界限，深受观众喜爱。

写实风格的角色则注重细腻做工和唯美风格，适合各年龄层次的观众欣赏。无论角色是正派还是反派，男性角色通常被赋予英俊的脸庞、修长的身型、挺拔的身姿、匀称的肌肉、华丽的服饰和炫目的道具等特征，而女性角色则拥有标致的五官、明亮的眼睛、修长的双腿和苗条的身材。例如，《最终幻想》（如图 2.32 所示）和《战斗妖精风雪》中的角色身体比例约为八头身，服饰精致，面容清秀，融合了东西方面部特征，弱化的颧骨和面部肌肉展现了日本动漫的中性风格。这些经过"美型化"处理的造型，以迷人的外形吸引了广大年轻男女的心。

这些动漫明星在日本、中国、韩国和美国等地都备受欢迎，成为众多 Cosplayer 竞相模仿的对象，展现了日本动漫产业的巨大影响力和魅力。

图2.32 《最终幻想》中的男女角色

2.2.3 不甘落后的欧式实验风格

除了美国和日本的商业动画风格，欧洲各国的艺术家也在积极创作具有自己特色的动画作品。这些作品强调艺术性和思想性，并运用非常规的手绘、数字绘画以及混合媒体技术，展现出独一无二的视觉效果和叙事方式，凸显出地域文化特色和个人风格。欧洲动画作品深受传统西方文化影响，体现在其思维方式和审美口味上，通常采用外向、夸张等表现手法。角色造型则借鉴美国动画造型，并进行个性化处理，呈现出俏皮、可爱、呆萌的特点。

欧洲动画作品在保持适度商业化的同时，更注重艺术内涵的传达。一些工业革命发展较早的欧洲国家是欧洲动画的先驱代表，如法国的《丁丁历险记》（如图 2.33 所示）、《巴巴爸爸》（如图 2.34 所示），英国的《小羊肖恩》（如图 2.35 所示），德国的《小沙人》，荷兰的《托马斯和他的朋友们》（如图 2.36 所示），俄罗斯的《大耳猴切布拉什卡》（如图 2.37 所示），以及意大利的《小黑卡利麦罗》（如图 2.38 所示）等。这些作品中的角色造型简洁明快、线条清晰，五官比例相对正常，身体构造适度夸张，使角色造型独特而出众。

图2.33 《丁丁历险记》　　　　　图2.34 《巴巴爸爸》　　　　　图2.35 《小羊肖恩》

图2.36 《托马斯和他的朋友们》　　　图2.37 《大耳猴切布拉什卡》　　　图2.38 《小黑卡利麦罗》

在欧洲动画作品探索独特风格和定位的过程中，也涌现出了许多知名的动漫团队，例如疯影工作室、阿德曼动漫公司等。与美国动画的商业化运作模式不同，欧洲艺术家似乎更注重艺术探索和创新，而非票房成绩。他们并未大规模组织商业动画长片的制作，而是不断尝试新的风格和表现手法，为观众带来多样化的艺术体验，展示出欧洲博大精深的文化底蕴。

2.2.4 后来居上的中式民族风格

中国动画类型丰富，涵盖了水墨动画、皮影动画、剪纸动画、木偶动画、泥偶动画等多种形式。这些作品从古代绘画、壁画、民间艺术中汲取灵感，既强调令人遐想的留白，又探求明心见性的禅意。同时，它们传达传统价值观和道德观念，并反思当代社会问题。

在传播思想的基础上，中国动画作品展现了传统文学的美学观念，并孕育出众多风格独特的角色。这些角色设计既结合现实生活，又融入传统艺术元素，经过幻想、夸张、提炼和概括，具备了深厚的表意功能。《天书奇谈》《大闹天宫》《哪吒闹海》等经典作品均以写意手法呈现。

以装饰性重的《天书奇谈》（如图 2.39 所示）为例，其角色造型深受中国传统艺术中的戏曲、雕刻、年画、剪纸以及江浙地区民间玩具和门神纸马等影响。经过漫画的夸张处理，这些元素呈现出新颖的效果。

《大闹天宫》（如图 2.40 所示）中，孙悟空的形象融合了戏剧脸谱、皮影艺术、民间版画和年画的特点，面部设计呈现脸谱化。色彩方面，作品主要运用对比度高的红、黄、绿，搭配淡蓝色、金黄色、土黄色，既统一又丰富，既变化又创新。动作姿势与孙悟空的性格相符，流线型的变化凸显了他的机智、勇敢、果断和灵敏。

另外，《九色鹿》（如图 2.41 所示）的画面设计吸收了敦煌壁画元素，增添了神秘的宗教色彩。九色鹿的造型尤为引人入胜，四肢纤细修长，身躯飘带缠绕，头冠自带光环，脚印如莲花绽放。这些细致的处理完美展现了九色鹿作为神兽的高贵与典雅。

图2.39　《天书奇谈》　　　　　　图2.40　《大闹天宫》　　　　　　图2.41　《九色鹿》

中国传统动画中的角色体现了创作者的造型艺术观念、设计思维、审美取向和个性风格，拥有持久生命力。随着时代发展，这些角色造型不断创新，满足广大观众的审美和心理需求。其独具特色的造型风格、圆润流畅的线条设计，以及精细入微的细节刻画，使之雅俗共赏，魅力四溢。

当代中国动画的崛起，归根结底在于其深深扎根于自身传统文化，致力于展现中国文化的深厚底蕴和多元文化内涵，体现中国的审美观念和思维方式。在吸收借鉴欧美、日本动画的优势后，中国动画以更具亲和力的造型设计呈现在观众面前。

一系列票房佳绩的动画电影，例如《哪吒之魔童降世》（如图 2.42 所示）、《姜子牙》（如图 2.43 所示）、《大圣归来》（如图 2.44 所示）、《白蛇缘起》（如图 2.45 所示）、《秦时明月之龙腾万里》（如图 2.46 所示）、《大鱼海棠》（如图 2.47 所示）、《雄狮少年》等，其故事内容融合了中国古老的神话传说，依托于悠久的历史底蕴。角色造型以此文化基调为基础，经过中式加工，展现出中国古典文化的审美意蕴，营造出古朴、深刻、神奇和奇幻的氛围。

在角色造型上，中国动画与日本动画存在显著区别。中国设计师在处理人物眼睛时，常采用具代表性的丹凤眼、杏核眼，为角色注入独特神韵。孩童角色通常展现大脑袋、小身板的造型，结合民族化服饰和发型，凸显孩子们的活泼可爱与嬉戏顽皮。即便从面部表情和肢体动作中，也能窥见主题所弘扬的精神内涵。这种造型手法，使中国动画角色更富有个性和生命力。

这些动画中的角色造型精准抓住核心要素，精巧地去除了繁杂的旁枝末节，运用了从神到形、由内向外的独特表现手法，从而创造出独具本民族特色的造型。这些造型不仅符合现代人的审美观，更为中国动画在国际舞台上赢得了一席之地，推动了全球观众对中国文化更深层次的理解和认知。当代中国动画的功能已经超越了单纯的娱乐，它已经成为传播中华文化、弘扬民族精神的重要载体，为中华文化的传承和发展注入了源源不断的新活力。通过动画这种全球通行的艺术形式，我们有机会将中华文化的瑰丽宝藏呈现给世界，进一步推动文化多样性和各民族文化交流的发展。

图2.42 《哪吒之魔童降世》

图2.43 《姜子牙》

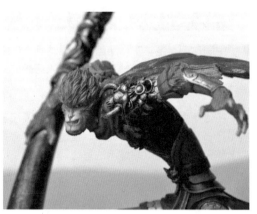

图2.44 《大圣归来》

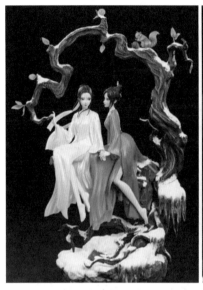

图2.45 《白蛇缘起》

图2.46 《秦时明月之龙腾万里》

图2.47 《大鱼海棠》

综上所述，美国、日本、欧洲和中国的动画角色造型风格各具特色，都展现出鲜明的个性和文化特点。然而，随着观众文化水平和审美能力的提高，他们对新鲜事物的包容性也在逐渐增强，口味越来越趋向多元化。因此，各国之间的动画角色造型设计正在相互借鉴和融合，不仅在兼容并蓄，更是在取长补短、互利共赢。这种跨文化交流和融合的趋势，将为动画产业带来更多的创新和机遇，为观众带来更多元化、丰富多样的视觉体验。

2.3 角色造型的步骤

2.3.1 设计调查与背景研究

角色造型是一项综合性极强的工作，其旨在为影片服务，因此应建立在剧本的基础之上。在前期阶段，设计师需要仔细研读剧本，特别是每个角色的人物小传。通过这些文字描述，设计师可以获取角色的相关信息，包括生理机能、社会背景和心理状态三个维度的特征。根据这些信息，设计师可以列出相关的设计清单、参考信息与基本要求，进而进行风格研究。对三维特征的调查研究是角色造型的研究基础，它为设计师提供了第一手的信息资料，有助于设计师有针对性地收集作品素材，见表2.1所示。

表2.1 角色造型的调查明细

维度名称	生理机能（生理学）	社会背景（社会学）	心理状态（心理学）
具体指标	1. 性别 2. 年龄 3. 体型和体重 4. 头发、眼睛和皮肤等的颜色 5. 姿势 6. 外貌：头部、面孔和四肢的外形，肥胖或消瘦、英俊美丽或丑陋猥琐、清爽整洁或邋遢污秽、愉悦和蔼或声色俱厉等 7. 缺陷：残疾、畸形、胎记或患有疾病等 8. 遗传	1. 社会阶层：高级、中等或下层 2. 职业：工作类型、工作时间、工作收入、工作条件、是否加入工会和对工作的适应程度 3. 教育：学历、毕业院校、在校成绩、喜欢的科目、最差的科目、资质、才能等 4. 家庭生活：父母是否健在、独立能力、是否为孤儿、父母是否分居或离异、父母的生活习惯、智力水平、角色在剧中的婚姻状况 5. 宗教信仰 6. 人种和国籍 7. 在社会中的地位：是否为朋友圈、俱乐部或运动场合中的领导者或活跃分子 8. 娱乐爱好：所阅读的书籍报刊等	1. 道德上的标准 2. 个人的欲望和野心 3. 挫败感、不满足感、失望和沮丧 4. 气质和性情：易怒的、随和的、悲观的、乐观的 5. 人生态度：听天由命、斗志昂扬、失败主义、宿命论等 6. 心理倾向：固执的、压抑的、迷信的、恐惧的 7. 性格特质：外向型、内向型、双重性格 8. 能力：语言上、技能上 9. 资质：想象力、判断力、审美力、品位 10. 智商和情商

注：摘自 *The Art of Dramatic Writing*

2.3.2 项目解读与文案表达

在从上述表格中获取角色信息后，设计师应与导演进行深入沟通，以全面了解项目方案和设计意图。沟通内容包括明确作品的整体造型风格，以及厘清角色、场景和道具的设计思路。设计师需将这些理解和分析以书面形式规范设计内容，详细规划设计流程与要求，确保任务方向与目的清晰明确。

具体设计内容涵盖多个方面，如角色姓名、性别、年龄、身份、类型、特殊衣着，以及社会职业、社会时代、社会背景、心灵善恶和世界观等。在此过程中，设计师需重点关注影响剧情造型的关键因素，特别是与故事发展、情节转折和角色命运紧密相关的要点。通过这样全面且深入的设计与分析，可以确保角色造型准确地呈现角色特质并贴合剧情需求。

2.3.3 创意探讨与草图蓝本

在明确设计内容之后，设计师需要广泛浏览与角色相似的背景资料，深入研究角色的生活原型。同时，他们也应该搜集与主题或风格相符的作品，或参考过去几十年的前版设计稿。通过这些参考素材的观摩学习，并结合自己的生活体验，设计师可以进行大胆尝试，勾画出角色的草图。

这些草图可以采用素描、速写、淡彩等多种形式，重点展现角色的造型特点、基本结构、体貌特征、服饰装扮以及细节安排等动态效果。特别要注意表现角色的个性特征和情感情绪，例如高兴、悲伤、勇敢、胆怯、愤怒、怀疑、热情、冷漠、高傲、卑微、活泼、呆板、聪明、愚蠢等。然而，在绘制时，并不需要为角色赋予所有上述情绪，否则可能导致角色失去其固有的个性。设计师需要多方面考虑，使角色造型符合既定情景和个性特征，并能结合导演的意图打造特定的风格。

一些优秀的设计师甚至通过涂鸦的方式寻找灵感。这种看似凌乱的草图，实际上是一种别出心裁的造型尝试，它突破了传统的千篇一律的操作习惯，实践与角色定位相符的几何体排列组合。他们可能会使用红蓝笔进行草稿绘制，然后用其他勾线笔勾勒出最佳线条，确定最终的理想形态。

以动画电影《哪吒之魔童降世》为例，每个角色的设计都是多位艺术家一起探索的结果。他们敢于打破常规，运用丰富的想象力激发各种设计灵感。经过反复推敲，耗时一年多才最终完成角色设计。这个过程并不是一蹴而就的，草稿的具体版本数量难以统计，网络传言的100多个版本并不夸张，甚至可能更多。图2.48中展示的是哪吒早期的造型，其头部花纹和服饰上的云纹都融入了中国传统文化元素，既增加了文化内涵，又提升了艺术价值。角色的动作造型丰富多样，经过巧妙的改良和调整，充分展现角色的活泼可爱之余，也凸显了其独特的个性特点。

2.3.4 设计输出与形象表现

动画造型服务于动画表演，因此设计师需要尽量简化过于累赘的细节，以减轻后续动作演绎的负担。设计师只需提供几套设计方案，然后由导演和剧组其他成员商定哪套方案最符合角色与原著的匹配度、动作表演的实用性以及后期衍生品的可开发性。因此，在与导演沟通后，设计师会深入了解自己角色的不足之处，并根据导演的要求和导向性方案进行二度创作，为角色打造更符合影片主题的造型和风格。设计的角色应该还原剧本中的性格描述，突出角色最鲜明的一面，使观众一眼就能理解角色特征。例如，《哪吒之魔童降世》中的哪吒后期造型，设计师将未曾使用的元素添加到角色造型中，最终确立了哪吒"黑眼圈、

鲨鱼齿、丸子头、双手插兜"的形象，这种形象更贴近于剧本中要求的"魔丸"形象，如图2.49所示。在整个角色造型的过程中，导演发挥着关键性作用。他们不仅掌控着动画片的成败，而且前期的角色选用也为后续的角色表演奠定了基调。因此，设计师和导演的紧密合作对于动画片的成功至关重要。

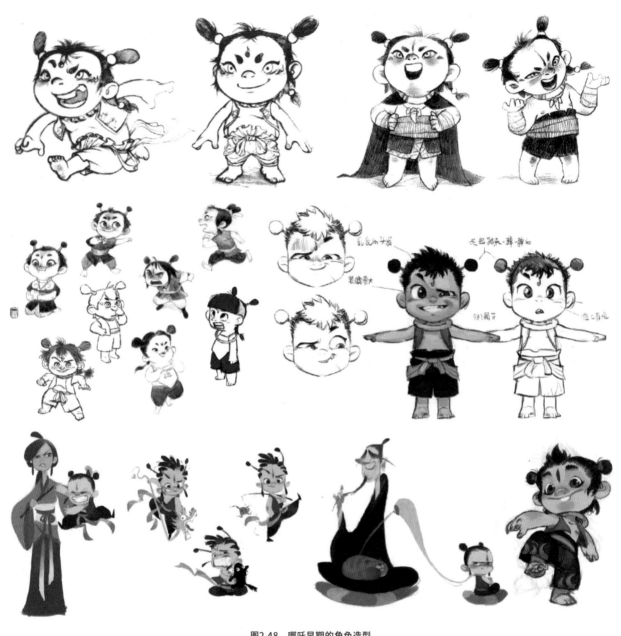

图2.48　哪吒早期的角色造型

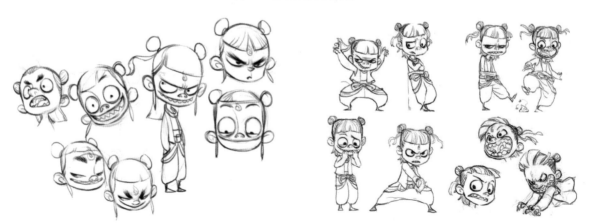

图2.49　哪吒终稿的角色造型

2.3.5　问题规范与效果修正

在角色造型的设计过程中，设计师需要考虑众多问题，并且不断进行规范和修正，以确保最终设计能够符合预期效果。在这个过程中，设计师必须充分顾及角色在视听语言下的表演方式。在三维软件中，摄影机的运动轨迹、取景角度、场景变化以及角色自身的运动方式等因素，都会导致复杂的角度切换和透视变化，使角色的各个方面都暴露无遗。因此，角色造型设计必须从全方位考虑各个部位在多个视角下的变形效果，如图 2.50 所示。例如，头部的动态表现、眼睛的位置和大小、嘴巴的形状等细节都必须在设计时予以考虑。

同时，在角色造型的修正阶段，设计师还需借助技术手段来进行优化。例如，通过使用 3D 建模软件构建模型，确保在静止的 T-Pose 状态下，头部、面部、躯干、四肢在同一水平高度保持 0°～360° 的一致性，使角色在视觉上更加协调，如图 2.51 所示。在运动状态下，肢体关节能正常发挥作用，实现静态与动态的和谐结合。此外，特效工具还可用于调整光影效果，使角色造型更加完美。

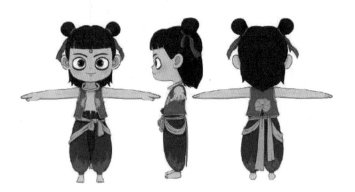

图2.50　哪吒三视图造型

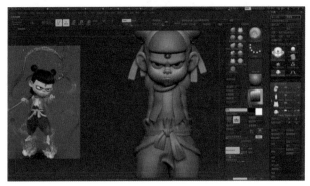

图2.51　哪吒造型在三维软件中的呈现

2.4　角色造型的基础

在任何一部动画作品中，角色都是演绎故事、表现主题的核心元素。当设计师开始前期设计时，角色造型便成为给观众留下第一印象的重要环节。角色造型的目的在于将文字描述的角色赋予可视化的生命力，因此正确描绘基于人体形体和比例的角色构造至关重要。只有这样，才能塑造出生动且完美的人物造型，使角色更加栩栩如生，让观众更容易沉浸在动画作品的世界中。

2.4.1　人体比例

人体比例在造型中具有至关重要的作用。它能够制定适当的比例和尺寸，确保不同元素之间的均衡与和谐，从而影响人们对艺术作品的感知和评价。这种均衡与和谐创造了视觉上的美感和平衡感。

首先，人体比例对角色的身体外貌特征产生显著影响。例如，一个拥有长腿比例的角色会显得更为修长，而相比之下，一个短腿比例的角色会显得更稳重和厚实。这些不同的比例差异为角色塑造了独特的形象。

其次，人体比例还会影响角色的动态特征。臂长和腿长的比例差异会影响角色的行走、奔跑、交流和打斗等方式，进而为角色增添更多的个性特征。

具体到人体结构，人的躯体像一件充满奇妙比例结构的艺术品。例如，意大利画家达·芬奇在研究人体时绘制的一幅图片，如图 2.52 所示，图中的男子双臂水平伸展的最大长度与他的身高相等，因此可以用正方形来表示。同时，以肚脐为中心点，肚脐到脚底的长度为半径画圆，当人的手臂上抬到与头顶相同高度时，与该圆相交。双脚向两侧扩展，也能与该圆相交。虽然这是理想状态下的人体艺术比例，但它与现实世界的人体结构仍存在一定差异。

在人体造型过程中，"头身比"常被用来确定角色的身高。头身比即一个人的头长（从头顶骨骼到下巴的距离）与身高的比例关系。不同的头身比会给人不同的印象，因此在角色设计中，头身比是一个非常重要的决策因素。头身比受种族、性别、年龄、地域和生活环境等多种因素影响，每个人都有独特的头身比。实际上，亚洲许多地区的人头身比为 7，而欧洲大部分地区的人头身比为 7.5，8 头身的人相当罕见。在艺术作品中，常见的头身比是 8；服装模特的头身比有时可达 9；写实漫画角色的头身比通常为 6.5；美化版角色的头身比则在 7.5 以上。各类角色的头身比，如图 2.53 所示。这些比例的选择和运用，

都是为了创造出视觉上更具吸引力和表现力的角色形象。

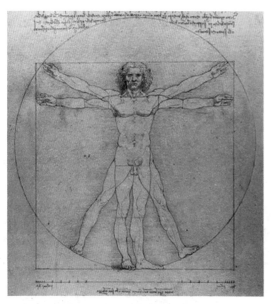

图2.52　达·芬奇绘制的人体比例图

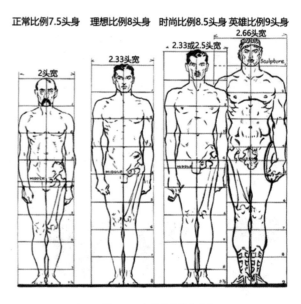

图2.53　各类角色的头身比

　　合适的头身比对于角色整体协调性和舒适度至关重要。通常，成年女性的头身比为 7 ~ 7.5，而成年男性的头身比为 7.5 ~ 8。这个比例与身高的关系并不密切，更重要的是头部长度与身高长度的对比关系。以图 2.54 为例，男性和女性的上半身都包括头部、胸部和胯部，但女性的头部通常比男性的头部更大且更圆滑。此外，男性的躯干呈倒三角形，而女性的躯干呈正三角形。男性的肩宽约为 2 个头高，而女性的肩宽约为 1.5 个头高。相反，男性的胯宽约为 1.5 个头高，而女性的胯宽约为 2 个头高。此外，女性的腰线比男性更高，且更加纤细清晰，这种柔和的腰部曲线让人们在同一头身比的情况下感觉女性的腿比男性的腿更长。在造型过程中，需要始终记住的是，无论男女，头顶到胯部的距离不应超过 4 个头高，也不应少于 3.5 个头高。就四肢而言，上臂的长度等同于下臂且等同于肩宽。手臂在自然下垂的状态下，手肘上端应位于腰线处。另外，手掌的长度等同于脸的高度。从胯部开始计算，大腿和小腿等长，两者的总和为 3 ~ 4 个头高。

　　随着人从婴儿到成人的成长过程，骨骼的比例结构也在不断变化。如图 2.55 所示，1 岁左右的儿童头身比仅为 4 个头高，肚脐位于身高的中心位置。之后，每隔 2 ~ 5 年，会增加 1 个头高的比例。到 20 岁成年时，头身比达到 8 个头高，胯部逐渐替代肚脐成为身高的中心点。1 岁儿童的肩宽与头高大致相等，但成年人的肩宽则为两个头高。随着年龄增长，胸宽、腰宽、臀宽等数据也会发生比例变化，当然这些数据也会受到性别、人种、环境地域等内在和外在因素的影响，导致存在不同的差异性变化。

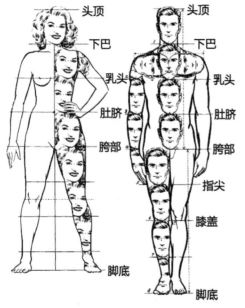

图2.54　男女头身比

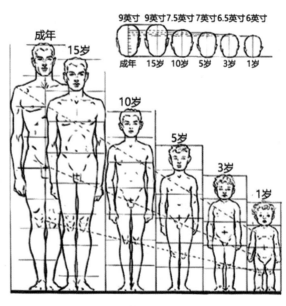

图2.55　男性不同年龄头身比

这些细致的观察和描绘能够帮助设计师更准确地塑造角色形象，并赋予他们真实感和生命力。

当讨论角色造型时，仅关注头身比是不够的，因为这种比例关系并不能完全体现角色的立体感。现实世界中的物体，包括人体，都具有高度、宽度和厚度三个维度。除了头部与身体的比例关系，人体的其他部位，如胳膊、腿、手和脚，其厚度也可以与头部长度形成比例关系，共同塑造出立体的形象。

此外，比例不仅存在于头部和身体之间，也贯穿于各个肢体部位。这些部位都可以以头部长度作为基本单位来进行衡量。通常，头身比能够影响角色在年龄、性格和身高等方面的形象特征。例如，头部较大的角色通常会显得更年轻、可爱，而头部较小的角色则往往显得更成熟、严肃或高大，如图 2.56 所示。

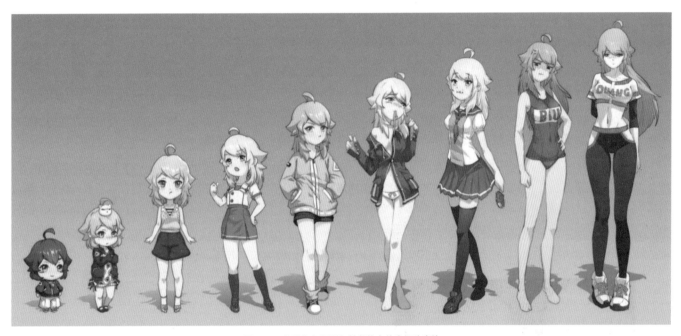

图2.56 卡通角色不同年龄段的立体空间头身比

值得注意的是，不同文化背景下的设计师对于头身比的偏好也有所差异。在某些地域，设计师可能会特意放大头身比，以凸显角色的独特魅力，并适应当地的审美标准。而在其他文化影响下的设计师可能更看重真实感和比例的精确性。

因此，设计师在创作角色形象时，必须综合考虑角色的性格特质、文化背景以及设计目标，以创造出既符合角色设定又能满足受众审美需求的视觉形象。这样的角色造型才能更加生动、立体，并产生更深远的影响。

2.4.2 头骨结构

1. 人种区别

人的外貌是外在的表现，但真正决定美的本质在于更深层次的因素。角色造型中的肤色、眼睛、身高以及头发等特征，能够让我们初步了解角色的背景。然而，真正决定角色形象的关键在于骨骼结构。这种骨骼结构受到种族、性别、年龄和遗传等因素的影响。通过观察头骨图片，我们可以分析世界主要种族的头骨形状，从而更深入地理解角色的特点，如图 2.57 所示。这种对内在结构的理解将有助于我们更准确地塑造和解读角色的形象，如图 2.58 所示。

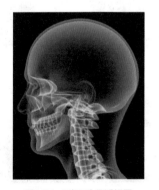

图2.57 X光下头骨透视图

※ 侧面头骨长度：非洲人>欧洲人>亚洲人（绿线）。

※ 正面髋骨宽度：非洲人>亚洲人>欧洲人（紫线）。

※　正面鼻骨宽度：非洲人>亚洲人>欧洲人（黄线）。

※　侧面鼻骨高度：欧洲人>亚洲人>非洲人（蓝线）。

※　头颅正圆形状：亚洲人>欧洲人>非洲人（红线）。

※　眉脊骨突起度：欧洲人>非洲人>亚洲人。

※　上颌骨突起度：非洲人>亚洲人>欧洲人。

　　通过对比图中的骨骼结构，我们可以发现亚洲人的颅骨形状接近正圆形，这与欧洲人相似。然而，从正面观察，亚洲人的面部更宽，鼻根形状像帐篷，鼻棘平坦，鼻孔大小适中，形状呈现梨子轮廓。此外，他们的眼眶呈圆形，眼眶间距适中。与欧洲人和非洲人相比，亚洲人的眉弓微弱或缺失，眉间适度突出，面部轮廓通常较为平坦。

　　欧洲人的颅骨从侧面观察也接近圆形，但鼻子相比亚洲人和非洲人更加突出。鼻根到鼻梁的抬高幅度较大，从正面看，鼻骨底部的空洞呈三角形，鼻孔狭窄，鼻棘和上颌骨一起突出。他们的眉弓中等至强壮，眉间凹陷，面部轮廓通常较为优美。

　　非洲人的颅骨从侧面看较长，上颌骨明显突出，鼻根平坦，其横截面形状近似于半圆形的窝棚。从正面观察，他们的眼眶呈矩形，眼眶间距较宽，鼻孔也较宽阔。此外，他们的眉弓发育轻度至中度，眉间距中等。

　　除了头骨形状的差异，不同人种的头骨厚度也有所变化。欧洲人的头骨通常较厚，而亚洲人和非洲人的头骨相对较薄。此外，人种之间的牙齿形态也存在差异。例如，非洲人的牙齿通常较大且突出，亚洲人的牙齿较小且平坦，而欧洲人的牙齿则较为整齐。

　　需要强调的是，人种差异是客观存在的，但我们不能仅凭头骨等外貌特征来判断一个人的种族归属。这些骨骼特征作为面部皮肤、肌肉和脂肪的基础，使不同人种展现出独具特色的五官特征，如图2.59所示。

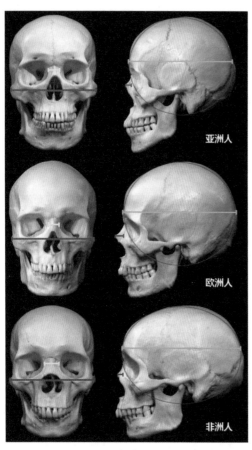

图2.58　亚欧非人种头骨对比图

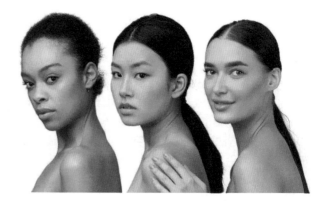

图2.59　非亚欧人种五官斜侧面对比图

2. 骨点结构

　　角色面部作为与外界交流的主要器官，既是最难把握的部分，也是至关重要的部分。在创建角色面部时，我们应优先关注

头骨部分，而非仅聚焦于五官或影响五官变化的肌肉。头骨中的特定部位和造型骨点对外形特征影响深远，角色的各种面部表情和动作，如哭、笑、皱眉、张口、闭嘴等，都能引发肌肉的连锁反应。此外，头骨还能使角色面部更有骨感，避免呈现出粗糙的充气橡皮人效果。因此，设计师在设计面部骨点时，必须根据角色的性格、特征和所要表达的情感进行精细调整，确保角色表情自然、细腻且富有表现力，如图2.60～图2.62所示。

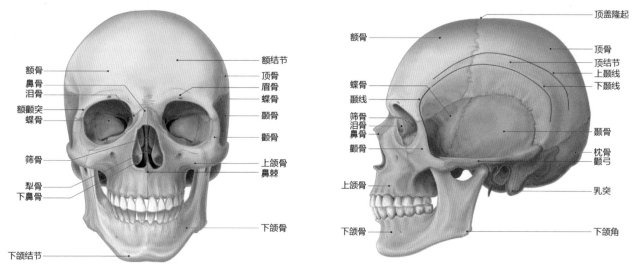

图2.60 头骨正面部位注释　　　　图2.61 头骨侧面部位注释

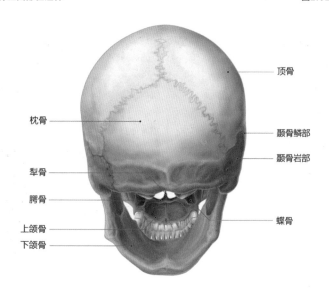

图2.62 头骨背面部位注释

在制作过程中，有些骨点结构常被忽略，导致最终造型效果不佳。以下要点需特别留意。

（1）额骨是角色正面的最大骨骼，前端中间与鼻骨相接，左右两端与颧骨相接。

（2）额骨左右中间有两个"额结节"的骨点，额头在此处略微突起，中间适度凹陷。女性的额结节相对男性不太明显。

（3）额结节下方是眉弓，男性比女性更突出，欧洲人比亚洲人更明显。

（4）眉弓之间的区域是眉间，它的形状是上宽下窄的，也是面部表情集中的区域。

（5）鼻骨位于头部中央，是鼻梁的基础。它向下延伸为软骨构成的鼻头，因此骨头与软骨的连接处有一个突起，这在鼻梁挺拔的人中尤为常见。鼻骨实际上偏方形，新手容易将鼻骨做得过尖。鼻梁在到达鼻头位置有一个小小的突起，即使鼻梁很直，鼻头处也有微小的弧度变化。

（6）角色正面与侧面的主要转折是颞线，与颞线相连的"顶侧隆起"构成了头颅前面向侧面的转折界面。

（7）在耳朵尖上方5cm处有一个突起的骨点，称为"顶结节"。两侧的顶结节构成了面部正前方最宽的结构。

（8）颞线前端与眼眶相接处是"额颞突"，这在老人和瘦人中尤其显著。

（9）角色背面的枕骨有两个骨点，形成后脑勺的两个突起，叫作"枕外结节"。这个区域常被忽略，因为它被头发遮挡。

（10）颧骨位于头骨前中部的两侧，它作为正面与侧面、上面与下面的转折点，在面部中的位置非常重要。要仔细把握它的突起和倾斜度。颧骨的最低点通常位于耳垂至鼻底连线的中点位置。

（11）与颧骨相连的是颧弓，它在侧面也形成一个骨点，位于耳孔的前方。

（12）下颌角是咬肌的附着处，其外形特征明显。它的角度大小因性别而异，女性角度通常比男性大，因此显得更柔美。此处也会形成一个骨点。

（13）下颌骨前面有两个骨点，称为"下颌结节"，两个结节之间向内凹陷。

综上所述，这些重要的骨点和转折线在面部造型中具有举足轻重的作用。在建模过程中，利用它们进行结构定位、体面转折和线条起伏变化，可以实现角色面部造型的棱角分明、凹凸有致的效果。设计师需充分理解和应用这些要点，确保角色形象的准确塑造和情感的准确传达。

3. 头骨比例

头骨比例是指角色头骨与整体头部的比例关系，它对角色的面部表情、轮廓以及整体形象与气质具有重要影响，如图2.63所示。通常而言，男性的头骨比女性的头骨更大，这种较大的头骨提供更强的保护，有助于增强男性在打斗、狩猎等对抗性活动中的防御能力。

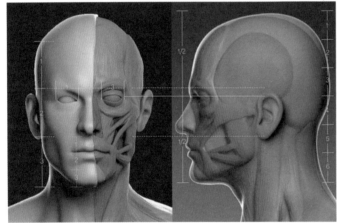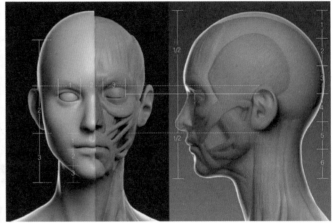

图2.63 男女角色头骨比例图

此外，男女头骨的形状和比例也存在差异。男性的头骨通常呈现出更方正、粗犷的特征，眉骨和下颌骨更为突出。相比之下，女性的头骨形态更柔和、优美，轮廓更圆润、细致。在面部特征上，男性的颧骨和下颌骨相对女性更宽大、突出，而女性的面部特征则更注重平滑、细致。

在角色造型过程中，必须充分考虑并体现出这些差异，以确保角色的外貌与其性别特征相符。这样不仅能准确地塑造出角色的形象，还能有效传达角色的性格和气质。

以成年女性的头骨为例，下面来具体分析其比例结构。从正面观察，角色的头部可以简化为由一个大圆和一个小圆组合而成，如图2.64所示。将头颅从鼻前棘到顶骨等分为四个部分（黑线），可以观察到鼻前棘到鼻骨的距离与鼻骨到眉骨高点的距离是相等的。上颌骨额突、鼻翼最宽点和下颌骨结节这三点位于同一条纵轴线上（红线）。另一条纵轴线（橙线）穿过眶上孔、眼部中心和牙齿最宽处，这条线位于眼眶上部的转折处。眉骨最高点到鼻前棘的距离大约等于鼻子中间到颧骨最宽处的距离（蓝线）。另外，颧骨下缘转折点到下颌角的连线呈现出一定的角度倾斜（紫线），这个倾斜角度因人而异，这些具体的比例关系如图2.65所示。

这些比例和线条帮助我们理解头骨的结构和平衡，并在角色造型中准确地表现出来。注意，这些线条和比例是基于平均和典型的观察，实际个体的头骨可能会有一些变化和差异。因此，在应用于角色造型时，应根据具体情况进行适当的调整和艺术处理。

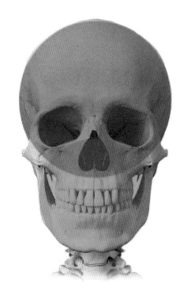

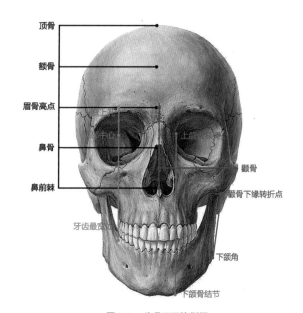

图2.64 头骨正面几何体组成

图2.65 头骨正面比例图

从侧面观察，角色的头部形状可以明确地划分为两个部分：上部的椭圆形和下部的梯形。在这个视角下，鼻子和嘴巴清晰地位于梯形的底部，向前突出，如图 2.66 所示。更值得注意的是，整个头骨的外轮廓完美地适应在一个正方形内。当我们绘制一条线连接鼻骨与枕骨时，可以发现下颌的连接处正位于这条线的中点（红线）。另外，颧弓与眼眶的转折点也位于眉骨高点与下颌连接处的中间位置（蓝线）。

头骨的结构也可以分为三个部分，即所谓的"三庭"。这三个部分的划分大致是从头顶到眉骨高点为上庭，从眉骨高点到鼻前棘为中庭，从鼻前棘到下颌底端为下庭（紫线）。进一步细分，我们还可以观察到，鼻前棘到上齿根部的距离与上齿根部到下齿根部的距离是相等的（橙线）。同时，从腭颧缝到颧骨下缘转折点的距离也恰好等于颧骨下缘转折点到鼻前棘的距离（紫红线）。这些具体的比例关系如图 2.67 所示。

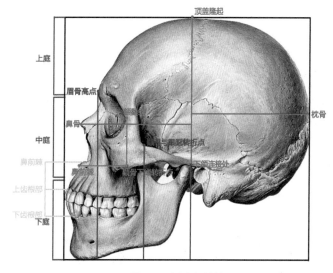

图2.66 头骨侧面几何体组成

图2.67 头骨侧面比例图

这些精确的比例和结构关系为我们绘制角色头部提供了宝贵的参考，帮助我们创造出更加真实和生动的角色形象。

在角色设计中，头骨比例是一个极为关键的决策因素。它能够展现出角色的头部形状、年龄、性格以及更多其他特征。通常，具有较大头骨比例的角色会给人留下成熟、严肃和威严的印象。相反，头骨比例较小的角色则可能显得更为年轻、可爱且活泼。此外，不同的头骨比例还能用于展示角色的种族、文化背景等特质。

当设计师创作角色时，他们需要全面考虑角色的定位、故事背景以及所属文化背景等因素，以选择最适合的头骨比例。例如，若要设计一个年轻角色，通常会选择较小的头骨比例，来凸显其年轻和活力四射的个性。而若要设计一个成熟稳重的领导角色，则更可能会选择较大的头骨比例，以体现其权威和威严感。这样的设计决策有助于确保角色的形象与其性格特点和故事

背景相符，从而创造出更加真实且引人入胜的角色。

2.4.3 面部比例

当人们谈论到理想中的美女时，往往会使用诸如"倾国倾城""国色天香""出水芙蓉""沉鱼落雁""花容月貌"等优美的成语来形容。那么，这些形容词背后共同的标准是什么呢？现在，我们通常使用"三庭五眼"这一面部比例公式来定义美女。具体来说，这个公式是关于人脸长与宽的比例计算方法。简单来说，就是将头部在纵向上划分为三等份（上庭、中庭、下庭），再在横向上划分为五等份。

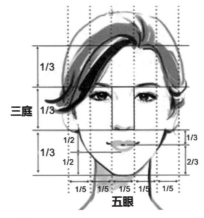

图2.68 三庭五眼

以图2.68为例，三庭具体指的是：前额发际线至眉骨（上庭）、眉骨至鼻底（中庭）、鼻底至下颏（下庭），每部分各占脸长的1/3。而五眼则是以内外眼角的距离为一个单位，从左侧发际到右侧发际之间有五个这样的单位距离。也就是说，两只眼睛之间的距离等于一个眼睛的宽度，两眼外侧至单侧发际也各为一个眼睛的宽度。

此外，还有一些其他的面部比例参考点。例如，眼睛位于从头顶最高点到下颏最低点的1/2处；瞳孔到眉毛的距离大约是2.5cm；卧蚕底部处于眉毛到鼻棘的1/2处（蓝线）；唇缝位于鼻棘到下颏最低点的1/3处（黄线）；鼻子的宽度是鼻棘到下颏长度的1/2（黑线）；人中长度是下颏长度的1/2（桃红线）。同时，眼睛宽度和鼻子宽度之间的比例略等于1:1（黑线）；眼睛的高度和下唇的厚度之间的比例也略等于1:1（绿线）。更重要的是，眼睛到鼻棘的垂直距离与上唇上端到下颏下端的垂直距离之间的比例略等于1:1（橙线）；眉毛上端到发际线的垂直距离与眼睛上端到鼻棘的垂直距离之间的比例也略等于1:1（淡黄线）。还有一个重要的比例是，嘴角在纵向上应当朝虹膜与巩膜的交接处对齐（红线），如图2.69所示。

从侧面看，人的面部轮廓可以形成3个正方形。第一个正方形是，外眼角到耳朵与头部相接处的距离等于外眼角到嘴角的距离（红色方框）；第二个正方形是，这个距离同时也等同于耳朵后端至脑后的距离（红色方框）；第三个正方形是，外眼角到耳后的距离等于外眼角至下颏的距离（蓝色方框）。而耳朵与头的相接处恰好位于额头到后脑勺的中间处（黄线）。最后一个要点是，耳朵与头部的连接处应位于下颏到后脑的中间位置，如图2.70所示。这些具体的比例和位置关系为我们绘制美女形象提供了重要的参考。

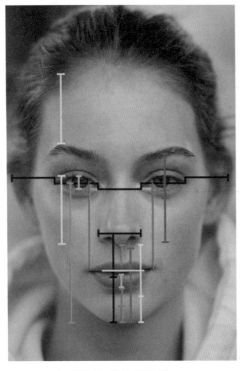

图2.69 头部正面比例

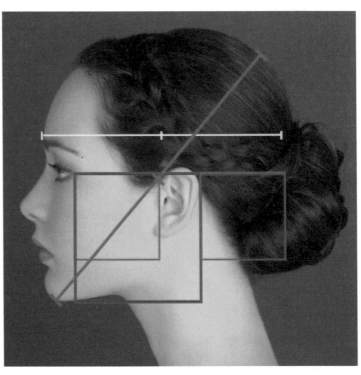

图2.70 头部侧面比例

观察一个角色的面部骨相情况，需要从量比、立体度和线条三个方面进行分析。首先，量比指的是面部骨骼与皮肉之间的比例关系，理想的状态是骨骼的结构清晰、分量适中，不被过多的皮肉所掩盖。在这一方面，超模脸通常被看作骨相美的代表。他们的面部骨骼结构明显，外形硬朗，没有多余的皮肉，整体呈现出一种大气、向外发散的美感。

其次，立体度涉及头部和面部的三维空间构造。一个接近完美球体的头骨应具备头包脸、高颅顶以及圆润的后脑勺等特征。在评判立体度时，我们通常会参考"四高三低"的标准，如图2.72所示。四高即额头、鼻尖、唇珠以及下颌，这些部位应显得高耸而立体；三低则是指鼻根、人中和唇下，这些部位应稍显凹陷。这种四高三低的起伏关系，赋予了面部一种凹凸有致的层次感。由于骨相美的美感主要由骨骼支撑，因此降低了面部肌肉和脂肪的下垂可能性，使骨相美人相较于皮相美人更耐老。

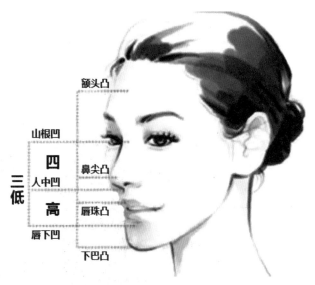

图2.71　四高三低

最后，线条的流畅度也是评判骨相美的重要标准。这主要涉及骨骼与骨骼间的衔接是否自然、流畅。流畅的线条能够凸显角色的清冷、成熟气质，赋予面部一种优雅、和谐的美感。因此，在观察和分析一个角色的面部骨相时，线条的流畅度也是不可忽视的一个方面。

2.4.4　面部肌肉

在头骨的表面有一层薄薄的肌肉。虽然这些肌肉不能像骨骼一样构建面部的主要轮廓，但它们能够牵引骨骼运动，生成各种丰富的面部表情。通常，正面肌肉主要负责产生表情，而侧面肌肉主要负责辅助角色咀嚼食物。从正面观察，面部肌肉可以分为眼睛区域、鼻子区域和嘴巴区域。图2.72展示了正面各块肌肉的位置分布。

（1）眼睛上方附着于额骨的肌肉是额肌。它不仅保护额骨，还可以向上拉动头皮，使角色呈现出类似惊讶的表情。额肌下方的降眉间肌和皱眉肌位于眉弓上，它们向下和向中拉动额肌，生成生气、皱眉等表情。在雕刻男性角色时，明显的皱眉肌会使其看起来更庄严威武。环绕眼眶的肌肉是眼轮匝肌，它帮助角色睁开或闭合眼皮。

（2）分布于鼻梁两侧的肌肉是鼻肌。它保护鼻软骨，可以使鼻孔放大，常出现在恐惧、愤怒的表情中。

（3）嘴巴周围的环形肌肉是口轮匝肌，与眼轮匝肌的形态相似，它会将嘴巴外形拖曳出一定的弧度。上唇方肌分别从内眼角、下眼眶下面和颧骨连接上唇，用于向上提拉嘴角，形成微笑、咧嘴等表情。下唇方肌则起到相反的作用，配合降口角肌和颏肌，向下拉动下嘴角，产生哭泣、郁闷、鄙视等表情。面部的颊肌位于上唇方肌的内层，它通过侧向拉动嘴角，形成噘嘴的表情。面部的颧上肌和颧下肌向两侧拉动嘴角，使嘴角横向张开，这在喊叫、大笑的表情中尤为常见。笑肌是一块很小很薄的肌肉，呈现S状，位于颧肌下方。它的主要作用是生成苦笑或假笑的表情。

从侧面观察，面部肌肉相对较少，功能也相对单一。图2.73展示了侧面各块肌肉的位置分布。

（1）咬肌位于下颌骨和颧骨之间。作为头部最发达的肌肉，它主要负责咀嚼食物。咬肌发达的人会显得面部较宽。由于咬肌到降口角肌之间没有肌肉，该区域会向口腔内侧略微凹陷。

（2）颞肌大块地生长在颞骨上，能够辅助咬肌共同完成咀嚼动作。当角色做咬牙切齿的表情时，该肌肉的太阳穴部位会轻微隆起。后脑勺的枕肌负责固定或收缩帽状腱膜，从而向后拉动头皮，但其作用效果并不明显，所以只需了解即可。

2.4.5　面部五官

五官包括眼睛、眉毛、鼻子、嘴巴和耳朵，是角色造型中的关键环节，能够塑造角色的面部特征。准确展现五官的位置关系和基本面部结构，可以传达出角色的个性、情感和特征，使角色形象更加立体、真实。

眼睛是面部最重要的特征之一，是情感和个性的重要传递工具。眼睛的大小、形状、色彩以及眼神的表达方式，都可以展现角色的性格和气质。例如，大眼睛常常代表天真、活泼和友善，而小眼睛则可能代表沉稳、冷静和内敛。同时，眼神也能体

现情绪状态，如兴奋、忧虑、悲伤等。

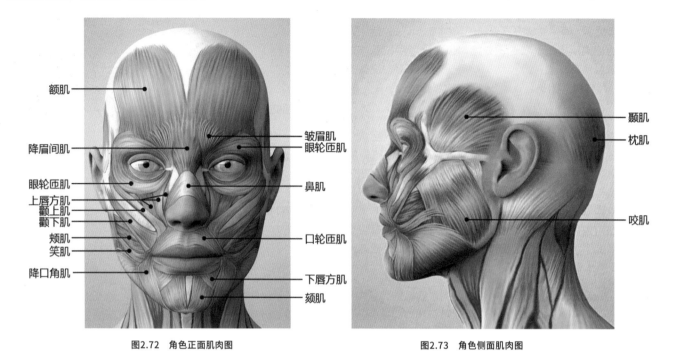

图2.72　角色正面肌肉图　　　　　　　　　　图2.73　角色侧面肌肉图

　　眉毛同样是表现个性和情感的重要元素，其形状可以体现角色不同的性格特征。例如，平顺的眉毛常常代表温和，而眉尾上挑的眉毛则可能代表叛逆或愤怒，眉尾下垂的眉毛则可能代表忧愁或悲伤。

　　鼻子在面部结构中占据重要地位，可以展现角色的年龄、性格和种族特征。大鼻子通常被视为具有强烈的个性，自信而张扬，而小鼻子则可能被视为可爱、柔和的代表。

　　嘴巴同样是传达情感的重要部位。嘴巴的形状和大小，嘴唇的厚度，都可以表现角色的性格和情绪。例如，宽阔的嘴巴代表开朗和热情，而紧闭的嘴巴则可能代表压抑或消沉。

　　耳朵虽然容易被忽视，但它同样可以体现角色的年龄和性格特征。大耳朵可能代表成熟、机敏，而小耳朵则可能代表年轻或稚嫩。

　　在角色设计中，需要综合运用五官的刻画以表达角色的整体形象和个性。设计师应根据角色的性格特征和故事情节，进行五官的设计和描绘。准确的五官刻画有助于增强角色的辨识度和吸引力，为角色赋予更加丰富的情感和性格特征，使角色形象更加鲜活、立体，为故事情节的展开提供有力的支持。

1. 眼睛特征

　　眼睛被誉为心灵的窗户，无疑是面部五官中的焦点。如图 2.74 所示，眼睛由上眼睑、下眼睑以及部分暴露的眼球组成，眼球本身可以进一步细分为巩膜、虹膜和瞳孔。巩膜是眼球最外层的白色结缔组织膜，虹膜是赋予眼球色彩的结构，其颜色取决于构成虹膜的环状肌肉细胞中的黑色素含量。瞳孔位于虹膜中央，是光线进入眼睛的通道。在强光环境下，虹膜会收缩，使瞳孔变小；在弱光环境下，虹膜会扩张，瞳孔会相应变大，以便让更多的光线进入眼睛。

　　在眼睛的结构中，上眼睑比下眼睑更为灵活，面积更大，突起更高，线条更弯曲。白种人的面部骨骼眉弓较高，因此从眉弓最高点延伸至上眼睑边缘再到下眼睑边缘的线条，其倾斜角度大于黄种人，这也是人种间面部特征的一个差异，如图 2.75 所示。从侧面观察，上下眼睑的突起部分最高点存在一个微小的差值，上眼睑的突起高度始终高于下眼睑，这一细节在描绘眼睛时需要注意，如图 2.76 所示。

　　在正常的视觉状态下，当眼睛直视前方时，上眼睑圆弧的最高点通常靠近内眼角的 1/3 眼睑边缘处，而下眼睑的最低点则靠近外眼角的 1/3 眼睑边缘处，如图 2.77 所示。这一特征在绘制眼睛或解读眼部表情时，具有重要的参考价值。

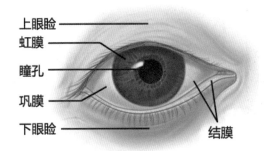

图2.74　眼睛各部位名称

上眼睑
虹膜
瞳孔
巩膜
下眼睑
结膜

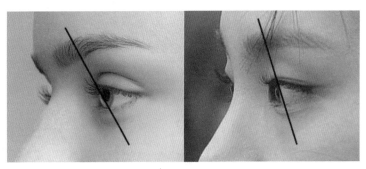

图2.75　上下眼睑纵向倾斜度

图2.76　上下眼睑突起度对比

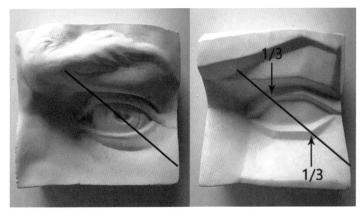

图2.77　上眼睑的最高点和下眼睑的最低点

从正面观察，眼球中心瞳孔的位置应位于上下眼睑之间偏上的地方，而虹膜的直径正好是巩膜直径的一半，如图2.78所示。然而，值得注意的是，眼球并不是一个完美的球体。如图2.79所示，眼前房和晶状体的存在使眼睛正前方形成了一个小的圆形突起。这种结构形成了两个不同弯曲半径的球面对合效果，如图2.80所示。

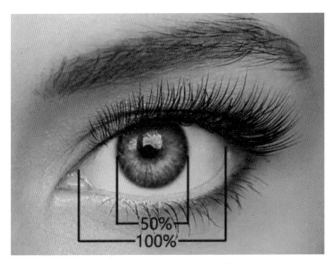

图2.78　巩膜与眼白的宽度对比

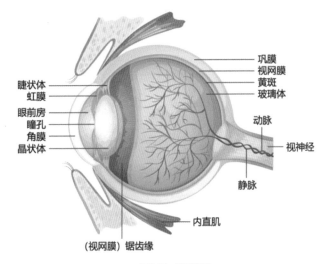

巩膜
视网膜
黄斑
玻璃体
睫状体
虹膜
眼前房
瞳孔
角膜
晶状体
动脉
视神经
静脉
内直肌
(视网膜)锯齿缘

图2.79　眼球结构

这种突起部分会对眼睑产生影响，将其向外推出并改变其最终形态。这也是为什么当眼睛看向不同方向时，上眼睑和下眼睑的最高点会不断变化。如图2.81所示，从顶视图的角度来看，眼睑形状的改变效果最为明显。特别是在眼球靠近内眼角1/3眼睑处，突起度达到最高。

因此，在进行眼球建模时，我们需要准确地构建眼睑的拓扑结构。如图2.82所示，要特别注意上下眼睑最高点和最低点的空间位置。只有这样，我们才能更好地模拟出眼睛的真实形态和运动状态。

图2.80　三维眼球模型

图2.81　三维眼部拓扑结构图

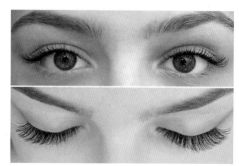

图2.82　眼球对眼睑的改变效果

2. 眉毛特征

眉毛是位于眼睛上方的毛发，它由眉头、眉峰和眉梢组成，如图 2.83 所示。其主要功能是阻止额头的水分流入眼睛。眉毛的形状因种族、性别、年龄和个体差异而千差万别。有时，眉毛的形状甚至能反映出人的内在性格。例如，《旧唐书·酷吏传下·毛若虚》中描述："毛若虚，绛州太平人也。眉毛覆于眼，其性残忍。"这显示了古代人如何从眉毛解读人的性格。同时，古代描述女子美貌时常用"蛾眉皓齿""浓眉大眼""眉清目秀""蝤首蛾眉""朗目疏眉"等成语，这足以体现眉毛在五官中的重要性。

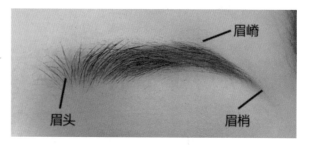

图2.83　眉毛各部位名称

随着各时代审美观念的变迁，眉毛的形状也随之改变。如图 2.84 所示，主要的眉形随着朝代的更迭而不断变化。但总的来说，无论眉形如何，只要它能与其他五官和谐搭配，产生美感，便是好的眉形。

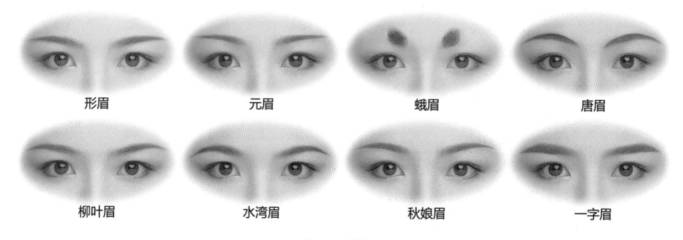

|形眉|元眉|蛾眉|唐眉|
|柳叶眉|水湾眉|秋娘眉|一字眉|

图2.84　各种眉形

3. 鼻子特征

鼻子位于面部的正中央，是面部形状中起伏最强烈的区域。从外形上，鼻子可以分为鼻根、鼻梁、鼻尖和鼻翼这四个部分。鼻子的形状上窄下宽，由上半部分的鼻骨与下半部分的鼻软骨所构成。外部覆盖着皮肤，其中鼻根处的皮肤较为紧致，而鼻梁和鼻尖位置的皮肤则相对较为松弛，如图 2.85 所示。

鼻梁位于鼻根与鼻尖之间，其形状近似一个梯形。同时，鼻翼也可以视作一个立体的梯形结构，如图 2.86 所示。通常而言，小孩的鼻尖较为尖锐，鼻梁较为塌陷；而成年人的鼻梁则相对较高且向上突起。较宽的鼻梁会使角色呈现更加男性化的特征，而较窄的鼻梁则会使角色显得更加女性化。这些细微的特征差异在描绘角色时都是值得注意的地方。

鼻头是面部特征中一个非常引人注目的部分。从形态上看，它类似一个球形，但由于鼻隔板的存在，即使在正面观察，鼻头中心也会略显凹陷，这种凹陷使原本圆滑的鼻头呈现出一种微妙的变化。鼻翼沟是位于鼻翼和脸颊之间的细小沟槽，这一特征从鼻翼的上端延伸至鼻孔内部，如图 2.87 所示。

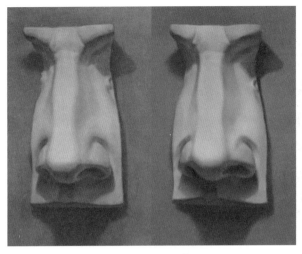

图2.85　鼻子外形特征

图2.86　鼻子几何结构

此外，值得注意的是鼻孔的形状。鼻孔并非呈正椭圆形，而是前端略微收缩，后端略大的杏核形。这种形态特点使鼻孔在视觉上更具深度感。另外，由于面部骨骼构造的差异，白种人的鼻孔相对较小，这与黄种人的鼻孔相比更为明显，如图2.88所示。

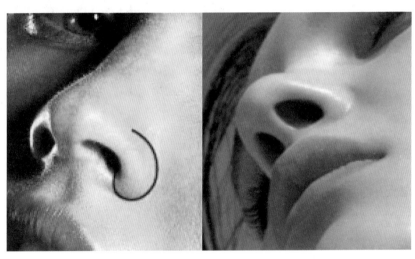

图2.87　鼻头和鼻翼沟形状

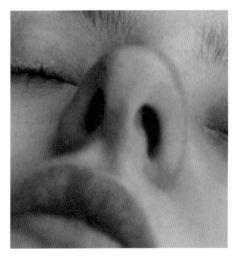

图2.88　鼻孔形状

这些细微的差别，无论是鼻头、鼻翼沟还是鼻孔的形状，都使每个人的鼻子具有独特的魅力和个性。这也强调了在描绘人物面部特征时，对鼻子细节的精准把握是至关重要的。

4. 嘴特征

嘴唇是一个饱满且具有体积感的部位，由上下两个唇部构成。从组织部位来看，嘴唇包括唇皮肤、唇红、唇缘、唇裂和唇柱等部分。通过方块面可以简洁地描绘出唇部的形态与朝向，如图2.89所示，上唇的转折变化相较于下唇更为丰富。这是由于嘴唇内部以上下颌骨为支撑，上颌骨呈弓状隆起，使上唇呈现弧线状突起；而下颌骨前端较平，因此下唇中间相对平直。从细节观察，整个嘴唇具有三个唇珠、两个唇峰和两条M线，如图2.90所示。从斜侧面观察，上唇唇峰的两侧略向内凹陷，这使上下唇闭合后呈现出微弱的M形效果；唇边线在中间部分较为明显，而在两侧嘴角则较为模糊，如图2.91和图2.92所示。

然而，有两个小细节我们常常会忽略。第一个细节是上唇嘴角与鼻唇沟末端之间的微小突起，这是由于多条面部肌肉在此处连接并相互叠加所致的。第二个细节是下嘴角向口腔内的微小凹陷，这是因为少量肌肉在连接后留下的空隙，如图2.93所示。这两个细节在描绘嘴唇时需要注意，它们对于呈现嘴唇的真实感和细腻度都起着重要的作用。

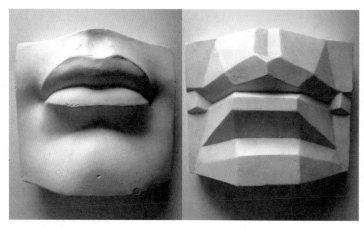

图2.89 嘴唇外形特征

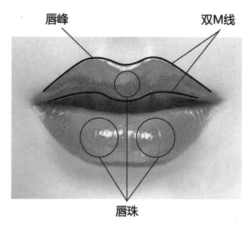

图2.90 嘴部细节名称

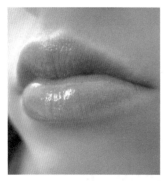

图2.91 嘴唇斜侧面效果

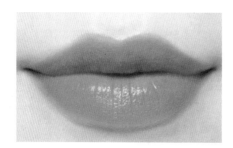

图2.92 嘴唇正面效果

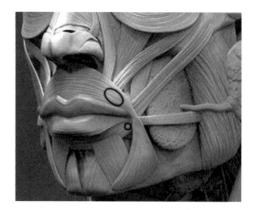

图2.93 嘴部肌肉结构贴图

5. 耳朵特征

耳朵位于头部两侧，由于其位置相对隐蔽，因此在面部特征中的重要性相对较低。耳朵主要由外耳、中耳和内耳三部分构成，它们分别承担着传音、感音以及平衡的功能。从外观上来看，外耳呈现出一个不规则的半圆形，上部较宽，下部较窄，其结构复杂且造型生动，如图 2.94 所示。

外耳主要由耳屏、对耳屏、耳轮、对耳轮、三角窝、耳甲腔以及耳垂等部分组成。其中，耳轮位于耳朵的边缘，呈现 C 形，耳垂也被包含在耳轮之中；对耳轮则位于耳朵的内侧，与突起的对耳屏相连接，其形状扭曲呈 Y 形，可以视为耳孔的外围墙；耳甲腔是对应耳洞的部分，是耳朵中最为凹陷的区域。从整体来看，耳朵的轮廓形态呈现出一种螺旋放射状的特征，如图 2.95 所示。

图2.94 耳朵外形特征

图2.95 耳朵部位名称及形态

当我们从上往下俯视头部时，可以发现耳朵并不是与头部完全平行的，而是略微向脑后倾斜约 15°，这一特点如图 2.96 所示。如果从脑后方向观察耳朵，耳轮是最为突出的部分，它连接着一个体积约为其一半的耳壳，这一结构特点如图 2.97 所示。这些细致的结构和形态特点，在描绘耳朵时都是需要注意和体现的。

图2.96 耳朵顶视图

图2.97 耳朵背视图

以上所述的内容是角色造型的基本知识，同时也是制作手办的基本原则。建议结合自己和周围人物的特征，认真观察并记录那些容易被忽视的细节，以便在后续的模型塑造中加以应用。为了更深入地理解本节的内容，还需要阅读一些艺术用解剖学方面的书籍，例如伯恩·霍加思（Burne Hogarth）的《动态素描》系列等。除此之外，利用业余时间进行大量的人体结构临摹和速写练习也是非常重要的。

这种训练在前期将有助于提高在二维平面上对形体结构的敏感度，而后期则能够帮助在三维空间中精确地识别形体的比例、结构和转折方式。如果能够持之以恒地进行这种训练，相信你一定能够练就一双敏锐的眼睛，为将来的手办创作打下坚实的基础。通过这样的学习和实践，你会更加熟悉人体结构，并在手办制作中展现出更高的技艺水平。

2.5 角色造型的方法

角色造型作为前期设计的核心环节，涉及多个部门的人员之间的密切合作。他们需要协商，对可能存在的问题进行反复修改，直至获得令人满意的效果图。这个修改过程主要涵盖配色、发型、服装、化妆、道具等多个要素的多次论证和改进。这一切的目的都是塑造出角色的独特形象和个性，确保造型与整体影片风格的一致性，并使角色能够为观众所理解，进而引发观众的共鸣。这样，角色的可信度和故事的吸引力都能得到增强。

在这个过程中，表现方式的规范性、细节展现的清晰度，以及比例结构的准确度都是至关重要的要求。只有满足这些要求，我们才能成功打造出一个令人信服且充满吸引力的角色形象。这样的角色形象，不仅能够为影片增添色彩，更能让观众留下深刻的印象。

2.5.1 深入了解角色情况

在进行角色造型设计之前，设计师必须与导演、编剧、制片人等团队成员进行深入的讨论，确保明确了解动画的整体风格和水平。在仔细阅读剧本后，设计师应加强对角色的个体性格、思想感情、精神气质、人物关系、正反派别、生活经历、社会背景等多方面的理解，以探索如何呈现角色的面部表情、动作体态、服装道具。

同时，保持角色个体的鲜明特色以及与其他角色间的整体统一性至关重要。这需要设计师在细节上下足功夫，全面考虑角色的发型、肤色、身材、服装、配饰等。对于一些特别重要的角色，例如德古拉伯爵，还需要进一步研究其历史和文化背景，以便更准确地塑造其形象。

以索尼动画公司的《精灵旅社》动画电影系列为例，设计师结合剧情角色设定，并以影影史中的经典作品为原型，使用各种角色造型手法进行了全新的外形塑造。在这个过程中，每个角色的细节都得以充分体现，确保了每个角色都符合其在剧情中的设定，并具有真实感和力量感。

在《精灵旅社》中，每个角色的造型都凸显了其性格特征。德古拉伯爵身材高大、肤色苍白，尖尖的牙齿和红色的眼睛彰显了其吸血鬼的身份。然而，其善意的微笑则展现了他内心的友善和深沉的父爱。科学怪人则以其威猛的身形和灰色的皮肤体

现了其战士的特征。狼人呆萌的表情和并不发达的四肢与其传统的凶狠形象形成了鲜明的对比。木乃伊的角色特征则在其绷带紧紧裹住的躯体和黄色的大眼睛中得以充分体现，绑带的颜色和捆绑方式增加了其趣味性，如图2.98所示。

图2.98　《精灵旅社》中德古拉、科学怪人、狼人和木乃伊的造型

总的来说，《精灵旅社》的角色造型设计展现了如何在注重细节的同时保持角色的鲜明特色和整体的统一性。这种设计思路不仅让观众更深入地体验了电影的情感和氛围，也为动画角色造型设计提供了有价值的参考。

2.5.2　突出角色外在特点

1．参照角色个性进行体型构造

角色的体型是观众最直观地了解角色的方式，它能充分展示角色的性格、姿势、表情、身体比例和肌肉线条等特点。例如，一个身材高大、肌肉发达且面部严肃的角色，通常会被人们认为是强壮和勇敢的；相反，一个身材纤弱柔美、表情随和的角色则常被视为文静和温柔的。

角色的体型还能暗示出其职业。例如，一个高大魁梧、手臂粗壮的角色往往被视为力量和勇气的代表，他们的职业通常与体力活动要求较高的工作相关，如运动员、武士、将军、警察和屠夫等。而一个身形轻盈、步伐矫健的角色，则多被认为具有敏捷和灵活性，其职业可能是刺客、武林高手或小偷等，如图2.99所示。

角色的体型也能反映出故事情节的某些方面。一般来说，身材健硕的角色更容易被看作英雄或领袖，而身材矮小的角色则可能被视为蕴含巨大能量和勇气的小人物，他们将在剧情中经历成长并获得新生。此外，角色的体型还能表达其立场和想法。观众通常会认为，倒三角形的勇猛体型代表正义无敌或蕴含强大力量，但也可能被认为是四肢发达、头脑简单的。而身形较小的体型则会显得较为弱势，因此，通常需要配备智力超群、深谋远虑的特点，才能在剧情中长久生存。

总之，角色的体型是塑造角色形象和故事情节的重要元素。它不仅能直观展现角色的性格特点，还能暗示职业、反映剧情发展，甚至表达角色的立场和想法。

图2.99 特色化的角色设计

2．根据角色特点进行服装设计

设计师在设计角色服装时，必须深入了解角色的性格、职业和社会背景等相关信息。这些信息将有助于设计师从服装的颜色、款式、质地等多个方面进行综合考量，以打造出凸显角色特点和个性的服装。

通常，当某些角色需要展现出霸气和威严时，设计师可以选择大气、厚重且沉稳的款式和颜色。而对于需要表现出柔美和温柔的角色，设计师则可以选择柔和、优雅、轻盈的款式和颜色。

以自信乐观的消防员为例，设计师可以为其设计一套结实耐穿的制服，并搭配充满阳光的眼神和坚定自信的笑容，从而凸显角色的干练与从容。对于这种角色身份，如警察、医生、女仆等，设计师在设计服装时都需要深入了解角色的特点，并依据其性格、职业和社会背景等因素，打造出与之相匹配的服装造型，如图2.100所示。

图2.100 角色服装设计

同时，设计师在设计服装时还需考虑整体的风格。例如，在历史剧中，服装的设计需要注重与当时文化背景的契合；而在现代剧中，服装则应符合现代的时尚潮流。通过综合考量这些因素，设计师才能为角色打造出独特且引人注目的服装形象，使角色更加生动、真实地呈现在观众面前。

在设计角色造型之前，设计师必须进行深入的服饰资料搜集工作。这一步骤至关重要，因为它确保设计符合特定的时空背景，进而增强设计的说服力。为了获取灵感，参考经典作品或观察周围人的穿着是非常有效的途径。

在设计的过程中，设计师应该充分考虑服装的线条流畅性、细节的精致度以及纹理的层次感等因素。这些因素能够提高服装的美观度和质感，使角色更加引人注目。一件细节丰富、设计精良的服装还能够凸显角色的身份和背景，使观众更容易与角色产生共鸣，并增强对角色的认同感。

　　此外，在参考的基础上进行适当的艺术夸张也是非常重要的。这种夸张手法可以使角色的造型更具个性化，从而提高角色造型的最终认可度。这样，角色就能更加生动地展现在观众面前。同时，为了满足不同场景和剧情的需求，设计师通常还需要为主角设计多套服装。这些不同的服装设计能够让角色更加丰富多彩，并使其与故事情节更加紧密地联系在一起，如图 2.101 所示。

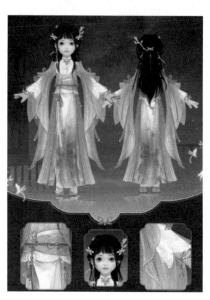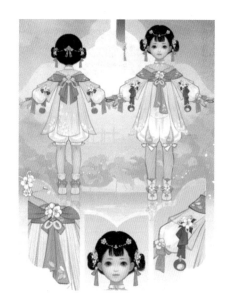

<p align="center">图2.101　主要角色服装造型</p>

3. 使用妆容和发型来改变角色形象

　　化妆和发型是塑造角色形象的重要手段。通过调整妆容和发型，可以凸显角色的性格和特点，使其更加真实生动，进而增强观众的代入感和情感共鸣，提升角色整体的视觉效果，如图 2.102 所示。

<p align="center">图2.102　角色妆容和发型</p>

　　化妆在角色塑造中具有多样性。它不仅可以改善角色的外观，还可以改变年龄、肤色和面部特征。例如，通过修饰眉毛、强化面部轮廓等方式，可以凸显角色的性别特征；深色眼影和口红可以增添神秘感，而浅色眼影和口红则可以展现角色的纯真。化妆还能刻画角色的特殊特质，例如，特殊的妆容可以表现角色的变形、恐怖或超自然特点，使其更生动有趣。因此，在选择妆容时，必须考虑角色的性格、年龄、肤色和服装。妆容的风格和颜色应与角色的整体形象相符，形成一种内在与外在的统一。同时，妆容还要适应场景的设定和剧情的发展，例如在战斗场景中，可能需要夸张的妆容来展现角色的爆发力和气场。

　　另一方面，发型也是塑造角色形象的关键元素。不同的发型可以展现角色的不同性格和特点，甚至成为角色的标志。例如，《灌篮高手》中的流川枫，他的发型呈现出一种自然、粗犷的感觉，与他的性格非常相符。这种发型设计不仅使他的眼神更加神秘犀利，也增强了他的角色形象识别度。通常，发型的设计也会与角色的性格相符，如短发代表率直、干练，长发代表柔美、妖媚，直发和卷发则分别展现冷静和活泼的性格。设计师在设计角色发型时，应注重细节处理，避免过于复杂的设计。他们可以在发根到发尾的形状、发色与肤色的搭配、发型与服装的整体效果等方面进行大胆的尝试和创新。同时，为了减轻后期工作

负担，设计师也需要注重实用性和易于维护的发型设计。

4. 运用道具配件来强化角色特征

道具配件在角色塑造中具有多重属性，它们不仅具备功能性，还具有象征性、情感性、饰品性、文化性以及故事推动性等特点。作为角色贴身使用的物件，道具与角色形象直接相关，是塑造角色形象的重要手段之一。道具能够通过修饰角色来增强角色的性格特质，深化角色的外在形象，突出展现角色的职业和身份，反映角色所处的时代和背景，强化角色的情感表达，以及增加角色的细节和可信度。

通常情况下，设计师会运用各种造型的道具来丰富角色的形象，映射出角色的内在特质。例如，角色拿着枪时，会展现出强硬而果断的特点；戴上墨镜时，则展现出神秘而高冷的气质；携带书包时，会展现青春活力；手拿着一本书时，则显现出睿智博学的形象；怀抱鲜花时，则表现出充满幸福喜悦的情感，如图2.103所示。因此，在角色造型的设计过程中，道具配件的选择与搭配应该根据角色的特点、身份、背景和情境等因素进行综合考量。同时，道具的比例要符合角色的比例，与角色表演有机融合，以提供给观众更好的视觉体验和情感共鸣。这样一来，道具配件就能够更好地发挥其在角色塑造中的重要作用。

图2.103 角色道具搭配

在道具设计中，精确把握空间结构关系至关重要。首先，可以利用几何体来概括道具的基本形状，进而借助各种结构线和辅助线来详细勾勒其基本构造；其次，需要从多个角度来展示道具的可见和不可见部分，确保设计的完整性；最后，将道具与角色整合，确定其最终的比例大小，以达到严谨且和谐的造型效果。

在设计道具时，有以下几个关键点需要注意。

（1）要根据角色的属性和身份设计道具。例如，为警察设计的道具应该是手枪，忍者的道具则应是飞镖，医生的道具则可能是药箱和手术刀等。

（2）要根据场景和情节的需要来设计道具，使其发挥应有的功能属性。例如，船夫需要的道具就是一条船，同时斗笠和披风也是他不可或缺的物件。

（3）道具的设计要考虑故事的发展和情节。例如，当男主角在演绎压抑、痛苦的悲情戏时，点燃的香烟可能成为他情绪宣泄的关键道具。

（4）要根据场景环境来设计道具。在一个古代城镇的场景中，道具就可以是柴火、水桶、石磨等传统物品。

（5）参考真实的物品和器具来设计道具，增加其真实感。例如，可以结合真实存在过的古物元素来设计古代的运输工具，使其既体现历史的厚重感，又有创新性。

（6）可以掺杂特定的文化元素来展现角色所属的文化或地域特色。例如，将欧洲中世纪的建筑特征融入穿越时空后的奇异世界中，展现出独特且新颖的设计。

总的来说，无论选择哪种设计方式，都要确保道具与角色的整体形象和故事背景相协调，并能够帮助观众更好地理解角色，增强角色的吸引力和独特性。以图2.104中的古埃及士兵的武器装备为例，其大量使用了蛇的元素。在古埃及文化中，蛇象征着防御保护、众生永恒、智慧知识和神秘神圣。因此，蛇头状造型的手柄与金黄色的服饰搭配，在深棕色皮肤的映衬下，彰显了浓厚的埃及文化特色，与士兵的身份和背景完美协调。

图2.104　游戏角色道具设计

2.5.3　建立角色的符号系统

在角色造型设计中，符号系统占据着举足轻重的地位。它不仅是一个为角色塑造独特标志和表达方式的过程，更是一种深入展现角色特质和个性的重要手段。符号系统的巧妙运用能使人们迅速识别出角色的身份和性格特征，从而帮助观众更好地理解和欣赏角色。因此，符号系统在角色造型设计中起着不可或缺的作用，为角色的形象塑造增添了丰富的层次和深度。

1. 色彩图案

在设计角色时，设计师通常着眼于发掘角色身上最闪耀的特质，并运用与之相契合的色彩与图案进行象征。这些元素涵盖了颜色、服装、发型以及面部特征等各个方面。以动画电影《狮子王》为例，其中的主角狮子西蒙（如图2.105所示）被塑造为一位具有强大领导力和浓厚王者气息的角色。它的符号系统展现在金色的鬃毛、宽阔的肩膀以及威武的身姿上，这些符号无一不在彰显他的威严与权威。同样，在动画电影《冰雪奇缘》中，角色艾莎的符号系统深入表现了她的内在冰雪魔法和内向的性格特点（如图2.106所示）。这一符号系统通过银白色的发丝、华丽的冰晶装饰以及蓝色的眼眸展现出来，处处传达着她与冰雪元素的紧密联系以及内心的孤寂。再如，动画电影《疯狂动物城》中的角色兔子朱迪（如图2.107所示），它的符号系统体现了她乐观、坚韧及追求公正的品质。这一系统通过亮丽的橙色、大而明亮的眼睛及警察制服来表达，处处彰显出她的热情及为正义而斗争的精神。而在动画电影《海底总动员》中，主角多莉是一只被塑造为勇敢且充满冒险精神的蓝色小鱼（如图2.108所示）。它的符号系统展现了明亮的蓝色、尖刺形状的身体以及活泼的眼神，这些符号都凸显了它的活力与好奇心。通过这些巧妙的符号系统设计，各个角色的性格特点与内心世界得以生动展现，让观众更易于理解和接近它们。

图2.105　狮子王造型　　　　　图2.106　艾莎造型　　　　　图2.107　朱迪造型　　　　　图2.108　多莉造型

2. 动作姿态

在角色设计中，打造角色的符号系统是一项极为关键的任务。除了外貌、服装和道具等元素，动作和姿态也是塑造角色形象的重要手段。例如，在电视动画《名侦探柯南》中，主角柯南的标志性动作（如图2.109所示），如指向天空、手推眼镜等，构成了他独特的符号系统。这些动作在视觉上凸显了柯南的聪明才智和专注态度，使观众对他留下深刻印象。

同样，动画电影《蜘蛛侠》中的蜘蛛侠（如图2.110所示），其动作符号系统则包含了蜘蛛爬墙的姿势，他凭借手脚并用的方式，如同蜘蛛一般在建筑物上自由爬行。这一动作符号凸显了蜘蛛侠的敏捷与超凡能力。而在电影《超人》中，超人的飞翔姿势则是他的标志性动作符号（如图2.111所示），伸展单臂向上升腾，展现了他的力量、勇气和英雄本色。

不仅限于这些超级英雄角色，其他类型的角色同样拥有自己独特的动作符号。以《忍者神龟》为例，其中的主角常常采用快速而灵活的隐匿行动（如图2.112所示），如忍者步、隐身以及瞬间移动等，这些动作符号凸显了它们的敏捷性、隐蔽性以及高超的战术策略。

图2.109　柯南造型　　　　图2.110　蜘蛛侠造型　　　　图2.111　超人造型　　　　图2.112　忍者神龟造型

总的来说，这些经典的动作符号通过姿势、动作以及身体语言等多种手段，成功地塑造了角色的特征、能力以及独特性。它们在视觉上生动地呈现了角色的个性，并成为角色形象中令人难以忘怀、易于辨识的元素。因此，在角色设计的过程中，应该充分考虑到角色的动作与姿态，以此来丰富角色的形象，增强观众对角色的印象。

3. 非视觉元素

建立角色符号系统的途径不仅包括外貌、动作和姿态，还包括对话和语言风格。角色选择的言辞、语调以及口头禅等元素，都能够有效地传达出角色的个性特点、背景信息以及情绪状态。这些语言符号为角色形象增添了更深层次的表达和内涵。

同时，合理利用角色的过去经历和成长轨迹，也能够为建立角色的符号系统提供丰富的线索和灵感。通过巧妙地运用回忆、闪回或物品回忆等手法，可以生动地展现角色的演变过程、情感转变以及内心世界的丰富性。

综上所述，对话和语言风格以及其他与角色经历相关的元素，对于建立角色的符号系统都具有重要的作用。这些符号不仅能够凸显角色的个性与特点，还能更深入地展现角色的内心世界和成长轨迹，使角色形象更加立体和鲜活。

2.5.4　注重造型比例线条

在二维或三维的造型中，点、线、面都是造型的基本构成要素。这三个要素在造型中呈现出一种连续往复的关系，从而构建了独特的"立体构成"空间关系。在这样的空间关系中，设计师需细致入微地处理角色的比例关系以及线条的流畅性，以塑造出独特且引人注目的外观，同时凸显角色的特定特征与气质。这种对点、线、面的精准运用，是角色设计中不可或缺的关键环节。

1. 比例设计

在角色设计中，比例是一个至关重要的要素，它指的是身体各个部位与整体身形之间的大小关系。这种比例关系不仅能够展现不同角色之间的相对大小和形态特征，还能够揭示角色的职业、性格和身份等重要信息。为了确定角色之间的比例关系，设计师通常会以头部作为参考基准，来评估角色的身高、身宽等关键维度，如图2.113所示。

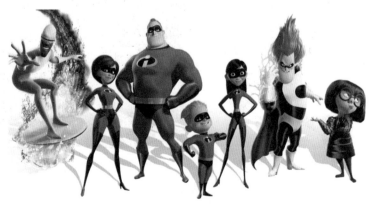

图2.113　《超人总动员》主要角色比例设计

以《超人总动员》中的超能先生巴鲍勃为例，他的角色设计采用了宽阔的肩膀、粗壮的手臂、相对纤细的腰身以及强壮的大腿和小腿修长的比例设计。这种精确的比例划分凸显了巴鲍勃的力量感和健美感，使他的角色形象更加生动且富有视觉冲击力。这种对比例关系的精细调整，是塑造独特且引人注目角色形象的关键所在。

2. 线条处理

在角色造型中，线条是一个不可或缺的重要元素。线条可以分为两大类：外形线和动势线。外形线主要用于描绘角色的整体轮廓和特征，它决定了角色形态的外观和特征。动势线则用于描述角色的动作和运动状态，它能够展示角色的动态趋势和姿态。

不同的线条类型可以传达出不同的感觉。例如，圆润的线条常常传达出柔和、友善的感觉，这种线条让人感到亲近和温暖。相反，尖锐的线条则可以传达出锋利、威胁的感觉，这种线条让人感到紧张和警惕。

以《超人总动员》中的巴鲍勃为例，他的外形线条设计简洁明了，同时弯曲角度丰富多变，线条的变化节奏也非常生动。这样的线条设计巧妙地赋予了他强烈的动感和活力，使角色形象更加鲜活和引人注目。这种精心的线条设计，无疑提升了角色的视觉魅力和表现力，如图 2.114 所示。

3. 特定特征的强调

造型设计是突出角色特征的重要手段。例如，设计师可以通过夸张处理某一特征，为角色增添夸张、卡通化的效果，使其更加生动有趣。此外，考虑到角色的文化背景也是造型设计中的重要环节。通过服饰、文身或传统装饰等元素，可以充分体现角色所属文化的独特魅力。同时，根据角色的个性和设定，设计师还可以运用服饰、发型、妆容等方式来刻画角色的独特性格。

以《超人总动员》中的巴鲍勃为例，他的角色定位是强壮且充满力量。为了凸显这一特点，设计师特意夸大了他的下巴，缩小了脚部，并突出了肌肉线条。这些造型设计上的巧妙处理，成功地为巴鲍勃塑造了力量感与爆发力的形象，使观众在第一时间就能感受到他那强烈的力量气息，如图 2.115 所示。

4. 一致性和平衡性

在角色设计中，保持一致性是一个重要原则。这意味着角色的比例和线条风格应该在整体上相互协调，呈现出一致的特点。如果角色的线条风格锐利和尖锐，那么其比例设计也应该偏向纤细和锋利，以确保整体形象的一致性。这种一致性可以使角色形象更加和谐、有力，并且更具视觉冲击力。

除了一致性，平衡性也是角色设计中需要考量的关键因素。在设计角色时，不同身体部位之间的比例和线条需要相互平衡，以避免给人不协调或不稳定的感觉。平衡的设计使角色看起来更加自然、和谐。

以《超人总动员》中的巴鲍勃为例，设计师在整体造型上采用了简洁的线条和块面结构，确保了他的设计风格的一致性。这种一致性使巴鲍勃的角色形象更加鲜明，易于观众识别。同时，设计师也注重了不同身体部位之间的平衡性。例如，上半身的肌肉线条与下半身的腿部线条在设计上相互呼应，达到了整体形象的协调和稳定。这种一致性和平衡性的考虑，使巴鲍勃的角色设计更具吸引力和视觉冲击力，如图 2.116 所示。

图2.114 巴鲍勃线条设计　　图2.115 巴鲍勃特定特征设计　　图2.116 巴鲍勃特定一致性和平衡性设计

2.5.5 利用色彩表达情感

色彩在角色设计中扮演着重要的角色。它是展现角色特点的有力手段之一。不同的色彩和色彩组合在人类文化和心理上都具有独特的象征意义，这被称为色彩内涵。通过巧妙的色彩运用，可以引发观众的情感共鸣，传达出特定的情感氛围和角色特征。表 2.2 是一些常见的色彩与事物、感知、情感之间的含义。

表2.2 主要颜色的含义

色彩	含义
红色	刺激、激励、爱情、饥饿、力量、血液、战争、幸福等
橙色	活力、欢快、友好、冒险、奢侈、质量、创造性、异国情调等
棕色	泥土、树木、舒适、永恒、价值、粗糙、勤劳、耐用等
黄色	太阳、炎热、快乐、财富、清晰、能量、警戒、智慧等
绿色	自然、生长、和平、平衡、潜能、新鲜、质朴、毒性、疾病、嫉妒等
蓝色	水、天空、平静、安宁、可靠、智慧、灵性、理性、寒冷等
紫色	神秘、妥协、财富、怀旧、戏剧、魔力、高贵、忧郁、幻想、死亡等
白色	权威、纯粹、清晰、全知、整体、灵性、静止、安宁、宁静、无知等
灰色	正式、典雅、冷淡、迷惑、华贵、技术、精确、控制、能力、不确定等
黑色	不可知、支配、虚无、未知、夜晚、死亡、唯一、优势、尊严、神秘、力量、悲伤等

在为角色搭配色彩时，设计师需要考虑诸多因素，包括角色的个性、故事情节、情感需求、整体色调以及观众的审美观念。具体来说，设计师可以参考剧本情节和角色性格，选取恰当的颜色以表现角色的情感和性格。例如，红色，充满激情和活力，适于塑造个性张扬、活力四射的角色，如热情奔放的舞者；而蓝色，代表深沉与冷静，更适用于展现内敛理智的角色，如深思熟虑的科学家。再者，黄色象征活力和快乐，适用于塑造活泼好动的角色，如喜爱探险的孩童。

除了角色自身的色彩配置，设计师还需考虑角色与环境整体色调的和谐。明亮的色彩往往传达愉悦的情感，灰暗的色彩则可能带有忧郁的情绪，灿烂的色彩让人兴奋，阴暗的色彩则可能透露出绝望的氛围。同时，作品的风格也对色彩的运用有所影响。写实风格的作品，其角色色彩设计更贴近现实生活，而装饰风格的作品则赋予设计师更大的自由，以大胆、突破常规的用色展现角色，如图 2.117 所示。

图2.117 角色色彩搭配

在综合考虑上述各个因素的同时，设计师还需确保整体配色的协调与平衡，使色彩与角色形象相符，营造出和谐统一的色彩氛围。值得注意的是，色彩的情感联系深受文化和个人经验的影响，因此设计师在选择色彩时，还需考虑观众的文化背景和理解能力，以确保色彩能准确传达预期的情感效果。总之，为角色选择合适的色彩是一项复杂而深思熟虑的任务，它要求设计师综合考虑多种因素，以确保色彩能准确、生动地传达角色的情感和形象。

设计师在为角色上色的过程中，需要遵循一套规则，即色法。色法包括单色法、双色法、三色法、五色法等，色法的选择将直接影响动画作品的风格和制作成本。

单色法指的是在一个面上只使用一种颜色。这种上色方式简单明了，能够营造出特定的氛围和风格。

双色法则是在一个面上分成两个区域，分别填充明暗两种颜色，通过这种方式来展现角色的立体感。

除了上述的色法选择，设计师还需要从颜色的色调、饱和度、亮度、对比度以及配色方法等多个方面进行优化。其中：

饱和度：高饱和度的颜色通常代表角色个性鲜明、精力充沛、自信满满。而低饱和度的颜色则表现出角色的内向、柔弱、安静特质。

色调：也被称为色相，不同的色相能够传达不同的情感和气质。例如，红色常常与激情、力量联系在一起，蓝色则常常代表冷静、理智等。具体的色调含义可以参考相关的色彩心理学图谱，如图 2.118 所示。

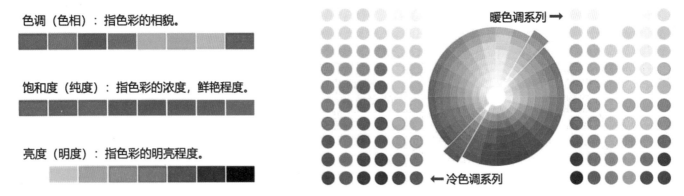

图2.118　色调、饱和度、亮度、色轮与冷暖色系列

亮度：颜色的亮度在角色设计中起着至关重要的作用。高亮度的颜色通常带给人活泼、明亮、清新的印象。例如，《天空之城》中的男女主角的青春靓丽，正是通过高亮度的色彩展现出来的，如图 2.119 所示。相反，低亮度的颜色则常常传达出深沉、神秘、冷静的感觉。这一点在《骷髅新娘》中的男女主角上体现得淋漓尽致，它们的造型色彩亮度低，给人以一种压抑窒息的感受，如图 2.120 所示。

图2.119　《天空之城》中的角色颜色造型

图2.120　《骷髅新娘》中的角色颜色造型

对比度：对比度是色彩设计中的另一个关键因素。通过巧妙地对比色彩的明暗以及互补色之间的对比度，设计师可以突出展现角色的个性特点和主题风格，进而提高作品的辨识度。高对比度可能带来鲜明的、充满活力的效果，而低对比度可能更加柔和、和谐。

配色方法：颜色的渐变、纹理和质感等可以通过配色方法来表达，从而增加角色造型的层次感和细节感。表 2.3 详细列举了一些角色配色方面的方法。

表2.3 角色配色方法

名称	含义	配色图	案例
对比色法	在色轮上相互对立的两种颜色进行搭配，例如红色和绿色、黄色和紫色等，能够产生强烈的视觉冲击力，进而传达出活力、能量、兴奋等意义。为了获得最佳的视觉效果，主色的面积应该较大，而补色的面积应该较小 ① 红绿搭配：红色和绿色是一对互补色，这种色彩搭配可以展现出角色的活力与张扬的个性 ② 黄紫搭配：黄色与紫色是一对互补色，这种搭配方式可以凸显角色的优雅与高贵气质 ③ 蓝橙搭配：蓝色和橙色也是一对互补色，这种色彩搭配能够表现角色的刚毅和自信 ④ 黑白搭配：黑色与白色是最常见的对比色，这种搭配方式可以呈现出角色的简洁和明快特质		
类比色法	近似色、相似色搭配指的是使用色轮上相邻的颜色进行配合，即在 12 色相中选择相近的 2～4 个色相进行搭配。这种配合方式能够产生一种赏心悦目、低对比度的和谐美感 ① 红色系搭配：包括橙色、粉红色、紫色等。这种配色方式能够展现角色的热情和活力 ② 橙色系搭配：包括红色、黄色、棕色等。这种配色方式可以体现角色的温暖和阳光特质 ③ 黄色系搭配：包括橙色、绿色、棕色等。这种配色方式能够表现角色的明亮和活力 ④ 绿色系搭配：包括黄色、蓝色、紫色等。这种配色方式能够展现角色的自然和清新气质 ⑤ 蓝色系搭配：包括绿色、紫色、粉红色等。这种配色方式可以体现角色的冷静和内敛性格 ⑥ 紫色系搭配：包括蓝色、粉红色、红色等。这种配色方式能够凸显角色的神秘和高贵气质		
单色调法	在同一色系中进行搭配，能够形成明暗的层次，使得整体效果简约而不显得呆板 ① 在红色系中：包括浅粉红、粉红、鲜红、暗红、深红、棕红等色调。这种搭配方式能够充分展现角色的活力和热情 ② 在橙色系中：包含浅橙色、橙色、深橙色、棕橙色等色彩。这种搭配方式可以体现出角色的温暖和阳光特质 ③ 在黄色系中：包括浅黄色、黄色、深黄色、棕黄色等色调。这种搭配方式能够凸显角色的明亮和活力 ④ 在绿色系中：包含浅绿色、绿色、深绿色、棕绿色等颜色。这种搭配方式能够表现角色的生机和青春活力 ⑤ 在蓝色系中：包括浅蓝色、蓝色、深蓝色、棕蓝色等色彩。这种搭配方式能够展现角色的稳重和内敛特质 ⑥ 在紫色系中：包含浅紫色、紫色、深紫色、棕紫色等色调。这种搭配方式能够呈现角色的神秘和高贵气质		
三色搭配法	在色轮上相隔三个颜色进行搭配，例如红色、黄色、蓝色等，这种配色方式具有在其他颜色关系上难以找到的较大的颜色深度和广度。它可以产生丰富多彩的效果，使画面和谐舒适、引人注目，非常适合表现角色的多元化和多样性 ① 紫色、橙色和绿色的搭配：这种配色方式能够凸显角色的活力与冒险精神 ② 红色、蓝色和黄色的搭配：这种配色方式可以呈现角色的热情与活力 ③ 红色、绿色和紫色的搭配：这种配色方式能够展现角色的神秘气质与高贵特质 ④ 橙色、绿色和紫色的搭配：这种配色方式可以体现角色的自然与清新特质 ⑤ 橙色、蓝色和黄色的搭配：这种配色方式能够表现角色的温暖与阳光性格		
拆分配色法	将一种颜色按照亮度、色相、饱和度三个维度进行拆解，再对这三个方面进行自由组合，例如将红色拆分为暗红、鲜红、粉红等。这种搭配方式有助于凸显角色的层次感和细节 ① 在红色系中，可以选择橙红色、深红色、紫红色进行搭配。这种配色方式能够充分展现角色的热情与个性 ② 在橙色系中，可以尝试橙色、深橙色、棕橙色的组合。这种配色方式能够呈现角色的温暖与阳光气质 ③ 在黄色系中，可以选择黄色、柠檬黄、金黄色进行搭配。这种配色方式能够凸显角色的明亮与活力 ④ 在绿色系中，翠绿色、草绿色、深绿色的组合是不错的选择。这种配色方式能够体现角色的自然与清新特质 ⑤ 在蓝色系中，可以尝试天蓝色、深蓝色、紫蓝色的搭配。这种配色方式能够展现角色的冷静与内敛性格 ⑥ 在紫色系中，可以选择紫色、深紫色、浅紫色的组合。这种配色方式能够呈现角色的神秘与高贵气质		

2.5.6 参考历史文化元素

为了丰富角色造型的效果，设计师可以积极挖掘各种文化元素。这些元素可以源自历史文化、神话传说、民间故事等，它

们不仅可以优化角色形象，还能让角色更贴合故事的时代背景和文化氛围。这些文化元素深刻地反映了一个民族、一个时期、一个团体或整体人类的特定生活方式。

在迪士尼动画《花木兰》中，电影深度汲取了中国古代文化元素。花木兰的服饰设计融合了古代战士的装束与中国传统服饰的元素，如中式襟口、绣花和流苏，她的发型也采用了古代编髻和发饰。而在场景设计上，电影呈现了中国古代的山川风貌、草原景观，飘扬的红色布幔等元素，为观众展现了一个具有浓厚中国传统文化氛围的世界，如图 2.121 所示。

另一成功的例子是日本的《千与千寻》。在这部电影中，角色造型与场景设计大量参考了日本的传统文化元素。千寻的和服是日本传统的衣着风格，而澡堂的建筑和内部装饰也展现了传统的日本风格。同时，电影中的神仙们形态各异，奇特的外貌和特征与日本神话和民间故事中的描述相吻合，如图 2.122 所示。

墨西哥的《寻梦环游记》同样是一个很好的范例。电影中的人物外貌和服装反映了墨西哥传统文化特点，如彩色刺绣的衣服和宽边帽子，而故事背景设定在墨西哥小镇，描绘了亡灵节期间的独特传统，如图 2.123 所示。

图2.121 《花木兰》截图　　　　图2.122 《千与千寻》截图　　　　图2.123 《寻梦环游记》截图

这些电影都巧妙地将历史文化元素融入角色造型和场景设计中，展现了各种文化的独特魅力。对于设计师而言，深入挖掘并合理运用这些文化元素，能够增加角色造型的层次感和立体感，让角色更加鲜活、丰满，同时也能让观众更好地理解和感受角色的世界。

2.6 手办角色造型

上文讨论了手办角色造型的核心来源，即各种动画作品中的角色造型。这为手办设计师提供了主要的视觉参考。在制造手办的过程中，设计师会深入研究原作中的角色形象设计，包括服装、发型、面部表情和姿势等细节，并努力将这些特征真实地再现出来。

为了实现这一目标，设计师会运用多种工艺技术，例如树脂成型、雕刻和绘画等。这些技术确保了手办可以栩栩如生地还原原作中的角色形象，从而为粉丝提供一个与原作角色高度一致的实体模型。

除了角色还原度，设计师在手办制作过程中还会考虑到其可塑性和收藏性。为了方便粉丝收藏和展示，手办常常采用可动关节设计，这样人们就可以按照自己的喜好调整角色的姿势和表情。此外，为了增加手办的吸引力和收藏价值，一些产品还会附带基座、可更换的配件和特殊效果等。

总结来说，手办角色造型的设计灵感主要来源于动画角色造型。通过对动画中的角色形象和各种细节进行精细的还原，手办成为动画作品的一种衍生产品。它不仅满足了粉丝的收藏愿望，还为动画作品的推广与宣传起到了重要的辅助作用。

2.6.1 手办制作流程

手办角色造型的制作过程通常包含以下步骤。

（1）设计与原型制作：在此初始阶段，设计师会基于动画、漫画或游戏中的角色形象开始设计。这包括绘制角色的草图和设计稿，明确角色的比例、姿势、服装和表情等细节。接下来，使用蜡、黏土或数字软件等工具制作出角色的初步原型模型，该原型为后续制作提供了基础框架。

（2）铸模与注塑：原型完成后，高级硅胶或其他材料被用来制作铸模。这些铸模为多个部分，如头部、身体、手臂、腿部，便于更高效地生产和组合。注塑过程则涉及将热塑性树脂或其他适合材料加热熔化，然后注入这些铸模中。一旦冷却，就得到

了塑料零件。

（3）细节雕刻与修整：得到的塑料零件通常需要进一步地细节雕刻和修整。这包括去除多余的材料、调整形状和光滑度，并雕刻出角色的精细特征，如面部表情、衣物褶皱等。这一环节要求艺术家具备精湛的技艺和耐心。

（4）上色与涂装：雕刻和修整完成后，开始上色和涂装。艺术家使用颜料、喷漆等材料，根据原型和设计稿进行上色，确保完美还原角色的外观和色彩。这一环节可能需要多次处理和干燥。

（5）组装与装饰：上色和涂装完成后，各个零件会被组装在一起。这可能使用胶水、螺丝等方式确保零件牢固固定。此外，为了增加手办的吸引力和玩趣性，还可能添加可动关节、特殊效果、基座等额外装饰。

（6）质量检查与包装：在所有步骤完成之后，进行质量检查以确保手办的完整性。这一步确保零件连接牢固、颜色均匀、细节完整。通过检查后，手办将被包装，通常使用保护性的塑料袋、盒子或特制包装盒，并附上相关的标签、说明书等。

值得注意的是，手办的制作过程可能因制作团队、使用材料和手办尺寸而有所不同，但上述步骤概述了主要流程。成功制作一款手办需要设计师、模型师、雕刻师和艺术家的紧密合作，确保每个环节的专业处理，最终呈现出精美的角色模型。

2.6.2 传统手办与 3D 打印手办的区别

基于生产方式的不同，传统手办制作与 3D 打印手办制作两种方法呈现出显著的差异性，详细比较见表 2.4。在产量和时间效率方面，3D 打印手办具有显著优势，而传统手办则更侧重于展现艺术性和独特性。传统手工制作能够充分展示艺术家的技艺和创造力，使每一个手办都成为独一无二的艺术品。相较之下，3D 打印手办制作则能更快速、更灵活地生产出大量相似的手办作品。这两种制作方法各有千秋，各自有着适用的场景和优势，最终选择哪种制作方法取决于个人的需求和喜好。

表2.4　传统手办与3D打印手办的异同

	传统手办	3D 打印手办
总体特点	手工制作，依赖传统手工工艺，不可大批量生产	计算机建模，通过 3D 打印机将数字模型直接打印成实体零件，省去了传统手工制作的步骤，能够实现大批量生产
制作过程	1. 设计图 2. 原型尺寸 3. 微调 4. 白膜 5. 进一步打磨、拼装、上色	1. 前期制作（自行设计、实体扫描建模、模型下载） 2. 模型切片 3.3D 打印 4. 后期打磨、上色等处理
生产时间	周期长	周期短
生产成本	手办的制作精度取决于手工技艺的熟练程度，由于难以达到完全精确的复制，加之制作工序烦琐，其生产成本相对较高	通过数字模型的精确度来控制制作精度，能够实现更精细的细节和准确的复制，并且生产成本相对较低
材料选择	石粉黏土、精雕硬油泥、CAST 树脂等，选择范围有限	SLA 光敏树脂材料、红蜡、PLA、金属等，具有更大的材料选择范围
可定制性	手办的制作通常需要制作模具，一旦模具制作完成，零件的形状和细节就基本固定了，难以灵活地进行个性化定制	3D 打印手办可以通过调整数字模型来实现个性化的定制，能够根据个人需求进行修改和创作

人工智能技术创新

3.1 人工智能的定义

人工智能(AI)是一种科技系统,旨在模拟人类的智能。通过利用计算机程序和算法,人工智能使机器能够模拟并执行类似人类的认知、学习、推理和决策等智能行为。人工智能进一步分为弱人工智能和强人工智能两种类型,它们之间的区别如表3.1所示。尽管人工智能技术已经取得了显著的进步,但目前它们仍属于弱人工智能系统,专注于特定的任务或领域。为了实现真正的强人工智能,需要克服许多复杂的问题和挑战,例如通用智能、自主学习、跨领域适应等。目前,强人工智能仍然是一个遥远的研究和发展目标。

表3.1 弱人工智能与强人工智能的区别

	弱人工智能	强人工智能
含义	专门设计用于执行特定任务或领域的人工智能系统。这些系统在特定领域表现出色,但在其他领域的表现则有限	强人工智能是指具备与人类智能相似或超过人类智能的人工智能系统。这种类型的人工智能可以在多个任务和领域中灵活应用,具备自主学习、自主推理和自主决策的能力
例子	语音助手、图像识别系统和推荐算法等	目前还处于发展阶段,尚未完全实现,但是 AlphaGo、OpenAI GPT-4、Sophia 等被视为朝着强人工智能发展的技术和项目
应用领域	具有广泛的应用领域,包括医疗、保健、金融、交通、教育、娱乐等	
作用	可以帮助人们提高工作效率、改善生活质量、优化决策和解决复杂问题	

人工智能被誉为人类社会的重大革命,其影响可与第四次工业革命相提并论。它之所以具有革命性意义,在于它将深刻改变我们的生活方式、工作方式以及社会结构,为解决复杂问题、提高效率、创造新价值提供新的可能性。其具体应用如下。

(1)自动化与工作变革:人工智能技术的发展促进了许多重复性和低技能工作的自动化,改变了劳动力市场的需求和工作的本质。它让人类从繁重的体力劳动中解放出来,更多地从事创造性、高级和有价值的工作。

(2)个性化和定制化服务:人工智能可以分析和理解大量数据,根据个人的偏好和需求提供个性化的服务。这有助于企业和组织更好地满足用户的需求,提供定制化的产品和服务。

(3)医疗和健康领域的突破:人工智能在医疗和健康领域的应用带来了重大突破。它协助医生诊断疾病、研发药物、进行基因组学研究、提升医疗效果和治疗准确性。此外,人工智能还能监测和预测个人的健康状况,助力人们更好地管理健康、预防疾病。

(4)交通和城市管理的智能化:人工智能能够提高交通流量管理效率、减少拥堵、改善能源利用效率。同时,自动驾驶技术将改变交通方式,提高安全性。智慧城市系统利用人工智能和大数据分析,优化城市资源配置和环境管理。

(5)教育和学习的革新:人工智能技术为教育领域带来了革新。智能教育系统可以根据学生的学习能力和需求提供个性化的学习计划和教学资源。虚拟现实和增强现实技术则能提供沉浸式学习体验,促进交互和实践。

(6)智能辅助和机器人技术:由人工智能驱动的智能辅助技术和机器人技术有助于提高人们的生活质量,实现自主生活。例如,智能助理和机器人可以协助老年人独立生活,为他们的日常生活提供支持和社交互动。

(7)推动创新和科学进步:人工智能技术为各领域的创新和科学研究提供了强大工具和方法。它加快了新技术的发现和应用,推动了科学进步。在材料科学、天文学、生物学等领域,人工智能协助研究人员进行数据分析、模拟和预测等工作。

尽管人工智能为人类带来了巨大的机遇和变革，但同时也带来了诸多挑战和问题，如隐私问题、安全性问题、伦理道德问题等。因此，我们必须平衡技术发展与人类福祉之间的关系，积极引导人工智能的发展，以确保其对人类社会产生积极影响，如图 3.1 所示。

图3.1　人工智能的革命性意义

3.2　人工智能影响下的角色造型

在人工智能技术飞速发展的背景下，AI 绘画工具逐渐成为数字艺术领域的焦点。AI 绘画工具是利用深度学习等技术模拟绘画过程和效果的一种工具。其实现方法主要基于大量的角色数据和模式进行分析，进而生成新的角色设计。这种工具能够识别常见的角色特征、外观和风格，并据此创造出全新的角色形象。这种自动化的设计过程有助于减轻人类设计师的工作负担，提供丰富的创意灵感，并加速角色设计的整体速度。

3.2.1　Midjourney 介绍

Midjourney（如图 3.2 所示）是由 Midjourney 研究实验室开发的一款人工智能程序。它能够在不到一分钟的时间内，根据用户设定的关键字，利用 AI 算法生成令人赞叹的图片。用户可以通过 Discord 的机器人指令进行操作，并选择不同的艺术风格，如安迪·沃霍尔、达·芬奇、达利和毕加索等，同时也能指定特定镜头或摄影术语。

Midjourney 的主要用途包括壁纸、插画、漫画、平面设计、Logo 设计、App 图标等灵感创作。它非常适合设计师、插画师、美术指导、创意总监、自媒体人士、创意行业和视觉行业的内容创作者、AI 爱好者以及行业投资人等人群使用。无论是需要寻找灵感的创作者，还是对 AI 技术感兴趣的投资者，Midjourney 都能提供令人满意的解决方案。

图3.2　Midjourney图标

3.2.2　Discord 介绍

谈及此处，Discord（如图 3.3 所示）不可避免地被提及。Discord 是一款广受欢迎的新型聊天工具，与 QQ 群、微信群等有着相似之处。在 Midjourney 的平台上，用户通过向 Discord 频道内的聊天机器人发送文本指令，从而获得相应的设计稿。因此，若想使用 Midjourney，用户必须先注册一个 Discord 账号。这样，他们才能通过 Discord 与 Midjourney 的聊天机器人进行交互，享受由 AI 生成的各种设计。

图3.3　Discord图标

3.2.3 Discord 注册方法

01 创建Discord账号：登录Discord官网（https://discord.com/login），如图3.4所示。在创建账号时，需要注意以下问题。

※ 电子邮箱：建议使用Gmail、Outlook邮箱，国内邮箱无法注册。

※ 用户名：需要包括英文字母和数字。

※ 密码：建议使用字母+数字+符号组合，以提升安全性。

※ 年龄：必须为成年人，否则无法使用，如图3.5所示。

图3.4　Discord登录页面

图3.5　Discord注册页面

02 人机验证：为了防止"机器人"的恶意注册，用户需要选中"我是人类"复选框，并按照要求选中对应的图片，以证明自己并非机器人，如图3.6所示。

03 创建服务器：验证成功后，用户可以创建一个属于自己的服务器。单击"亲自创建"按钮，如图3.7所示。

图3.6　人机验证页面

图3.7　创建服务器页面

04 服务器设置：在接下来的选项中单击"仅供我和我的朋友使用"按钮，如图3.8所示。该设置可以方便用户进行账号共享，官方也支持这种行为。

05 服务器命名：为自己的服务器创建一个个性化的名称，如图3.9所示。

06 其他设置：在"找人唠嗑"页面中可以直接单击"跳过"字样，如图3.10所示。

07 完成注册：此时，已经基本完成了 Discord 的账号注册，单击"带我去我的服务器！"按钮，可切换到服务器的正式页面，如图3.11所示。

图3.8 服务器设置页面

图3.9 服务器命名页面

图3.10 其他设置页面

图3.11 完成注册页面

08 验证电子邮箱：进入 Discord 主界面后，网页顶部绿色区域中间位置会出现提示："请检查您的电子邮件，并按照说明验证您的账户"，如图3.12所示。此后，用户可以去自己刚才注册的邮箱中查收 Discord 官方发来的验证信，在信中单击"验证电子邮件地址"按钮完成验证，如图3.13所示。

图3.12 验证电子邮箱页面

图3.13 验证个人电子邮箱

09 搜索Midjourney服务器：单击主页左上角的Discord按钮，在"其他能交友的地方"下方单击Explore Discoverable Servers（搜索公开服务器）按钮，如图3.14所示。接着在新进入的页面中选择第一个Midjourney服务器，单击进入，如图3.15所示。

图3.14 搜索Midjourney服务器页面

图3.15 进入Midjourney服务器页面

10 链接Midjourney服务器：在进入Midjourney服务器后，网页顶部蓝色区域中间位置会出现提示："您当前正处于预览模式。加入该服务器开始聊天吧！"单击提示右侧的"加入Midjourney"按钮，如图3.16所示。此时需要再次进行人机验证，如图3.17所示。

图3.16 链接Midjourney服务器页面

图3.17 人机验证页面

11 添加Midjourney机器人到自己的服务器：单击新页面右上角的"显示成员名单" 🧑 按钮，系统会在页面右侧弹出成员列表。随后，在其中找到Midjourney Bot，单击蓝色的"添加至服务器"按钮，如图3.18所示。然后在弹出页面中选择自己刚才注册的服务器，单击"继续"按钮进入下一步，如图3.19所示。

图3.18 找到Midjourney机器人页面

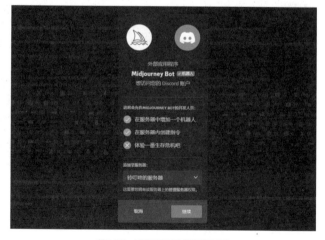

图3.19 选择自己的服务器页面

12 完成Midjourney机器人在自己服务器上的授权：在新页面中保持所有选项的选中状态，单击蓝色的"授权"按钮，回到自己的服务器，如图3.20所示。现阶段，用户需要选择页面右侧自己的服务器名称按钮 📇，检查页面右侧框架中是否已经出

现。如果出现，则链接服务器的工作就大功告成了，如图3.21所示。

图3.20 机器人授权页面

图3.21 自己服务器链接完成页面

3.2.4 Midjourney 开通会员

曾经，Midjourney 慷慨地为新用户提供了 25 次的免费使用额度。这为新用户提供了充分的测试空间，以便更好地了解 Midjourney 的功能和特点。然而，目前 Midjourney 官方已经关闭了新用户免费试用的通道。现在，如果想要尝试 AI 绘画，只能通过购买会员来享受相关服务。

实际上，开通会员服务的流程比较简单，网站支付基本都采用开通虚拟 Visa 卡或万事达卡的方式。虽然以前曾支持使用支付宝支付，但现在已经取消。因此，对于某些用户来说，还需要办理银行卡并额外支付银行卡的开卡费、年费和汇率差等，这并不是很友好。

进入 Discord 网站并登录 Midjourney 账户，进入订阅中心。如果是在 Discord 频道中，则选择页面右侧频道栏中的 #newbies-××，进入新手测试频道，如图 3.22 所示。随后，在视图中间下方的频道文本框中输入"/subscribe"后按 Enter 键，单击 Open subscription page 按钮，如图 3.23 所示。之后会出现"等一下"对话框。在单击"嗯！"按钮后跳转到充值页面。

图3.22 Discord频道页面

图3.23 订阅中心链接提示页面

充值页面提供了按月支付或按年支付的方式，其下又提供了 3 种不同的计划方案。注意：按年支付享受 8 折优惠。

Midjourney 分别按年和按月提供了 3 种会员套餐，其中按月付费套餐的具体收费标准见表 3.2。

表3.2 Midjourney会员套餐

	基本计划	标准计划	专业计划
收费	10 美元 / 月	30 美元 / 月	60 美元 / 月
性能	图片生成数量有限（200 张 / 月）	图片生成数量无限且有 15 小时快速出图使用时长	图片生成数量无限且有 30 小时快速出图使用时长
	访问会员画廊	一般商业条款	一般商业条款
	可选信用充值	访问会员画廊	访问会员画廊
	3 个并发快速出图	可选信用充值	可选信用充值

续表

	基本计划	标准计划	专业计划
性能		3 个并发快速出图	隐私化生成图片
			12 个并发快速出图

从表中的数据可以看出，第一种 10 美元 / 月的会员（基本计划），每月可以生成 200 张图片，适合轻度使用者。如果用户只是新手，想体验一下 Midjourney 或偶尔使用 Midjourney 生成一些简单的图片进行展示，那么这个级别的会员是最合适的选择。需要注意的是，该方式输入关键词生成一次图片就被记为一张图片，单击一次 U# 按钮 或者 V# 按钮 也算生成一张图片，甚至重新生成也算一张图片，因此 200 张图片的额度很快就会用完，性价比并不高。

第二种 30 美元 / 月的会员（标准计划），每月生成的图片数量无限制，还可以访问会员画廊，查看别人生成的图片和提示词，同时还能享受每月 15 小时的快速出图使用时长，可以更加高效地完成工作。如果用户需要经常使用 Midjourney，或者需要生成大量的图片进行展示，那么这个级别的会员就是最合适的选择。

第三种 60 美元 / 月的会员（专业计划），除了将快速生成时间从 15 小时增加到 30 小时，最重要的是能隐私化地暗中生成图片，避免生成图片时的关键词被放置到会员画廊，让其他会员看到。此种方式适合重视隐私的用户或者企业。

总体来看，30 美元 / 月的会员（标准计划）的性价比会高一些。

> **备注：** 用户在成为某种计划的会员后，可以到频道文本框中输入特定的操作指令来享受相应的服务，例如：
> - /fast：切换到快速出图模式。
> - /relax：切换到放松模式，需要排队，比 fast 指令的出图速度慢。一般在付费用完 fast（快速作业模式）之后会自动切换到 relax（放松模式）。一般情况下建议使用 relax 作业模式，出大图时使用 fast 作业模式。
> - /info：查看时长，查看用户信息，包括当前排队或正在运行的作业、订阅类型、续订日期等信息。

用户在选定自己需要的计划后，单击 Subscribe 按钮进入支付页面，如图 3.24 所示。接着，输入对应的邮箱地址，选择银行卡支付，并依次填写可支持美元支付的信用卡卡号、有效期、CVV 码等信息，如图 3.25 所示。在填写完所有卡号信息后，核对付款金额，直接单击蓝色的"订阅"按钮，等待一会儿就开通了。

图3.24　订阅计划页面

图3.25　会员支付页面

用户充值完成后一定要记得关闭"自动续费"功能，防止系统下个月自动从信用卡中扣费。操作方法和购买会员时类似，同样在 Discord 频道页面中间下方的频道文本框中输入 /subscribe 后按 Enter 键，单击 Open subscription page 按钮，回到订阅页面，单击 Billing & Payment 右侧的 Cancel Plan 按钮进行取消，如图 3.26 所示。

在弹出的确认取消页面中，如果用户的使用时长小于 1%，其中也包括 relax 作业模式时间，是可以选择第二项 Cancel immediately with refund 单选按钮来取消并立即退款的。但是，如果用户已经开启了新阶段的操作，就只能选择第一项 Cancel at end of subscription period 单选按钮，在本期限结束后终止续费了，如图 3.27 所示。

图3.26 管理订阅页面

图3.27 取消确认页面

出现 Success！页面表示取消操作已经成功生效，如图 3.28 所示。如果用户后期反悔了，想继续续订，可以再次到 Manage Subscription 下的 Billing & Payment 页面中，单击 Uncancel Plan 按钮，完成重新启动订阅操作，如图 3.29 所示。

图3.28 取消成功生效页面

图3.29 重启自动订阅页面

3.3 Midjourney 创作角色造型

3.3.1 Midjourney 创作原理

通常来说，AI 绘图的原理通常涉及使用神经网络和机器学习算法，让其学习如何从输入数据生成图像的模式和特征。在 AI 绘图中，可以使用多种方法进行作品创作。其中一种常见的方法是生成对抗网络（GANs）。GANs 由两个主要组件组成：生成器和判别器。生成器负责生成新的图像，而判别器则试图区分生成的图像与真实图像之间的差异。这两个组件通过反复训练和对抗来改进，最终生成逼真的图像。另一种方法是变分自动编码器（VAE），它可以通过学习数据的潜在分布来生成图像。VAE 结合了编码器和解码器，编码器将输入数据映射到潜在空间中，解码器则将潜在编码转换回图像空间，如图 3.30 所示。

图3.30 AI绘画创作原理

Midjourney 是一款基于人工智能技术的图片生成器。其底层原理运用了生成对抗网络（GANs）与深度学习技术，构建出一种基于机器学习的自动化测试框架。该框架通过分析测试用例和应用程序的行为来辨识可能的错误和缺陷。它采用类似人类学习的方式来自动优化测试过程，并能根据实时数据和反馈进行自我学习和提升。

具体来说，当用户希望 Midjourney 创作一幅熊猫在月球骑马的图片时，只需提供一些关键词，如"熊猫""月球""骑马"和"卡通"。然后，Midjourney 的生成器会根据这些信息生成一幅新的图像，而判别器则负责评估这幅图像的质量。

用户可以通过不断增加提示词和调整垫图来实现多次优化和迭代，最终从 Midjourney 获得一幅卡通风格的熊猫在月球上骑马的图片。

总的来说，Midjourney 是一种高效、自动化的测试框架。它利用机器学习和自然语言处理技术来识别并解决测试用例中的错误和缺陷。该框架具有自我学习和优化的能力，能够迅速、准确地提升测试过程的质量和效率。随着 Midjourney 版本的不断更新迭代，图像质量也将得到迅速提升。因此，Midjourney 无疑将成为创作者们的强大工具。

3.3.2 Midjourney 绘画教程

1. 以文生图

以文生图是指用户通过描述预想图像的关键内容，生成设计稿的过程。用户可以使用 /imagine 命令来制作图片。通常，在 /imagine 命令后，系统会自动衔接 prompt，它可以连接后续的"关键词""秘诀"（简短的文字，被 Midjourney 自动分解为更小的单词或短语，与训练数据进行匹配后生成图像）等。

如图 3.31 所示，prompt 后的连接内容主要由 4 部分组成：prompt、一个或多个图像的 URL、一个或多个文本短语，以及一个或多个后缀参数。其中，URL 是用户上传的参考图像链接，必须放在文本的开头位置；文本短语则是对预想要生成图像的简短文字描述，应将表达内容集中在主要理念上，不宜过长或过短；后缀参数可以改变图像的生成方式，主要控制图像生成的模型制作软件、宽高比、风格化、采样器等，参数应放在提示词的末尾。

图3.31　prompt后的连接内容

需要注意的是，第二项的文本短语和第三项的后缀参数是生成图像的必要条件，缺少任意一项都可能导致图像无法成功生成。因此，在使用以文生图功能时，用户应确保提供完整的信息，以便获得所需的图像结果。

下面通过案例来演示一下具体的操作方法。

01　输入命令：在频道文本框中输入/imagine命令，系统会出现与imagine相关的提示，选中第一个提示选项即可，如图3.32所示。

图3.32　频道文本框页面

02　生成图片：在prompt后输入关键词a little cartoon girl（一个卡通小女孩），按Enter键发送，系统会基于用户提供的文本生成对应的图片。用户需要等待一段时间，生成过程中图像会逐渐从模糊变清晰，如图3.33所示。最终的效果如图3.34所示。

03　按钮含义：在效果图的下方有U1、U2、U3、U4、V1、V2、V3和V4共8个按钮，U代表Upsale，单击相应按钮后能增加图片的分辨率；V代表Variation，单击相应按钮后生成图像的变异版本。而蓝色的旋转箭头按钮🔄，表示可以再次执行该命令来生成新的图像，有助于设计师获得更多灵感。按钮中的数字则代表具体的图像，1（左上）、2（右上）、3（左下）、4（右下）。如果用户想将戴帽子的小女孩半身像进行差异化设计，可以单击V4，随后Midjourney会按照指令对第4张图片进行差异化变异，于是获得了如图3.35所示的图片效果。

图3.33 以文生图反馈页面

图3.34 最终效果图页面

04 图片变异：此时如果觉得第1张图片相对比较好，单击U1按钮，系统将对这张图片画幅进行提升，于是得到了如图3.36所示的一个眼神充满好奇且头戴帽子的小女孩。将鼠标指针放在该图上继续单击图片，可在放大的窗口中单击左下角的"在浏览器中打开"按钮，继续放大图片以查看更加丰富的细节。右击图片，在弹出的快捷菜单中选择"图片另存为"选项，即可将其保存在本地计算机上。

图3.35 变异版本页面

图3.36 最终效果图放大页面

05 描述图片：当用户已经有一张自己喜欢的角色图片，想把这个角色的特点结合到刚才的作品中，但苦于无法形容此种风格或图案，可在频道文本框中输入/describe命令，把需要分析的图片拖至弹出的对话框中，如图3.37所示，按Enter键结束操作。Midjourney将立即针对图片进行分析，生成若干对应的描述性词句，如图3.38所示。这些词将成为之后创作的提示词。

06 提示词组合：回到刚才戴帽子小女孩最终放大版的网页中，复制该页面的网址，然后将网址粘贴到频道文本框中的/imagine prompt命令后，按空格键，继续添加上一步从粉色长发女孩图片中分析获得的提示词，如disney animation character with long pink hair, in the style of daz3d, delicate flowers, 1960s, shiny/glossy, textured shading, stylish costume design, candycore，如图3.39所示。这段关键词的含义为：拥有粉色长发的迪斯尼动画角色，以daz3d的风格，精致的花朵，20世纪60年代，发光或带有光泽，纹理渐变，风格化的服饰设计，糖果心。这里，我们将整句"秘诀"精简成一个最简单的公式：

【参考图链接】+【画面主体】+【渲染方式】+【时代环境】+【纹理细节】+【风格参考】

图3.37 describe内容提交页面

图3.38 描述性提示词反馈页面

当然，这并不是所有效果图提示词的标准公式。针对不同的设计内容，公式所要囊括的信息也会各有差异。但文本描述越详细，输出的结果就会越生动、独特。最后，经过 Midjourney 的运算，得到如图 3.40 所示的结果。

图3.39 链接加提示词输入页面

图3.40 图片链接结合提示词的效果

07 提示词构成：如果此时感觉图片的可控性较低，还希望有其他修改，就需要为图片增加更多的提示词。AI提示词由内容描述、风格描述和参数描述三部分组成，它们是用户使用AI进行图片生成时的口诀。猛然一看，很难理解，但其实拆分解释后并不复杂，详见表3.3。

表3.3 AI绘画提示词具体含义

	类别	含义	举例
内容描述	内容主题	描述画面的主要角色或实体,可以在前加上特定形容词进行具体描述	人物、动物、角色、时间、地点、环境、动作等
	内容元素	描述角色或实体的细节部分,使其更加具象化	毛茸茸的耳朵、扎在手腕的蝴蝶结、穿着运动鞋等
	内容特征	描述角色或实体的特性,通常较为抽象	史诗般的构图、高仿真的雕刻细节、艳丽的色彩等
风格描述	画面风格	描述画面的整体风格,一般使用专有名词,例如艺术流派名词、艺术家名词、艺术作品名称等	表现主义、未来主义、梵高、风格强烈的画面、照片、绘画、插画、3D、雕塑、涂鸦、挂毯等
	光线照明	描述画面中光线的照射方式和整体的照明效果	全局照明、体积光照、三点式光照、电影照明、柔光、内部发光、童话灯光、双重曝光、霓虹光等
	颜色亮彩	描述画面中的色彩效果	柔和、明亮、单色的、彩色的、黑白的、鲜艳的、粉彩的等
	情绪氛围	描述画面中的情绪渲染效果,氛围营造度	安静的、冷静的、喧闹的、充满活力的等
	视线角度	描述画面的取景视角,通常使用专有名词	全景、广角、近景、特写、低角度、鸟瞰图等
	相机参数	描述画面效果所使用的相机设置参数,一般是专有名词,涉及相机的光圈、快门、感光度、镜头焦距等	35mm 摄像头、f/2.8、1/60s、柯达肖像 800、浅景深、微距等
	渲染引擎	描述画面效果所使用的渲染引擎,通常使用专有名词	逼真渲染、水彩渲染、虚拟引擎渲染、C4D、Blender、3D 渲染等
参数描述	长宽比例	设置图片宽度和高度的比例。注意:Midjourney 默认出图是 1:1 的比例,设置时必须用整数,不能出现小数。V5 版本支持任意比例,V4 版本支持 1:2 ~ 2:1,V3 版本支持 5:2 ~ 2:5,niji 版本支持 1:2 ~ 2:1	--ar 16:9 或者 --aspect 16:9
	图片尺寸	设置图片的分辨率	--w 1920 --h 1200 或者 500×500px
	细节丰富度	设置生成图片的时间和最终图片的质量(不影响分辨率),值越大,细节越精细,所花费的时间也越多。较大的 q 值并不总是最好的,有时较小的 q 值也能获得类似抽象画的不错效果。q 值有 0.25、0.5、1、2 可供用户选择。如果输入数值大于 2 会被自动降级为 2	--q 2 或者 --quality 2。一半质量是 --q 0.5,基本质量是 --q 1,两倍质量是 --q 2
	风格化程度	调整所描述的内容对 Midjourney 默认的美学样式和图片风格化的影响程度,数值为 0 ~ 1000,默认值是 100。低风格值生成的图像与提示词非常匹配,但艺术性较差。高风格值创建的图片非常具有艺术性,但是与提示词的关联度较低	--s 125 或者—style 125。低风格是 --s 50,中风格是 --s 100,高风格是 --s 250,非常高风格是 --s 750
	放大模式	设置图片放大时所用的模式,特定的模式能影响小图放成大图时是否增加或减的细节。--uplight 让画面更柔和,细节更少;--upbeta 让画面细节更丰富	--uplight、--upbeta
	负向提示词	设置图片中尽量减少相关内容的出现,但不是什么都能排除的	--no animals, --no red, --no background
	影响权重	设置链接参考图对文本生成图的影响程度,前提是以一张上传的图作为参考来生成新图片,只有 V3 模型的 iw 数值为–10000 ~ 10000,默认值是 0.25;而 V5 模型的数值为 0.5 ~ 2,默认值是 1。在垫图阶段,可以增大 iw 数值。注意:V4 和 niji 版本不能自定义 iw 数值	--iw 2
	种子	它是 Midjourney 赋予图片的效果编号,用来设置即将生成的图片和预制效果图片的相似度。用户可以在描述词的末尾添加预制效果图片的种子编号来获得一致的效果,降低 Midjourney 生成图片的随机性,该数值为 0 ~ 4294967295。用户只能查询自己作品的 seed 值,还可以用 seed 值搭配垫图和混乱参数来微调画面	--seed 152 或者 --sameseed 152
	停止	设置 Midjourney 在生成图片到一定进度时停止生成,获得某种模糊不清或细节粗糙的结果。值越大,越接近成品,数值为 10 ~ 100	--stop 50
	混乱参数	设置图片变异的大小,使结果更加多样化,适合用在探索阶段。chaos 值越小,每次生成的四宫格组图之间风格差异越小,反之越大。数值为 0 ~ 100,默认值为 0	--c 88 或者 --chaos 88
	创新性	使画面更具有创新性和突破性,画面会带来异常惊喜	--test 或者 --remaster
	无缝平铺	针对纹理或拼贴类的图片,生成无缝的内容平铺效果。V1 ~ V3 版本可使用,V4 版本不能用,V5 和 V5.1 版本可以使用	--tile
	重复	让 Midjourney 重复执行提示词 N 次,生成 N 组四宫格图片。因该命令对使用时长耗用较多,所以仅限标准版和专业版会员使用。注意:该参数只能在 fast 模式下使用	--r 或者—repeat
	模型版本	设置使用 Midjourney 的哪个版本(1/2/3/4/5/5.1)来生成图片,默认是使用最新的	--V 5 或者 --version 5
	过程录制	录制 AI 生成图片的全过程,仅限于四宫格的初始图。只有在 V1 ~ V3、test、testp 模型可用	--video
	多重提示	可以将两个描述分开计算,避免相互影响。用户还可以添加数值来修改关键词存在的权重	hot:: dog(很热的狗),hot::2 dog(两倍热的狗),hot dog:: 2(两倍大的热狗食物)

续表

	类别	含义	举例
参数描述	指定渲染使用的模型	--V1～--V5：V4 模型针对较短的提示词表现更加，更擅长处理小细节，但在手套、手指、眼睛等绘制上容易出错；V5 模型对精确且较长的措辞更加敏感，包括形容词和介词，图像分辨率更高，最高可以设置1:10的宽高比。--test：特殊测试模型，整体连贯性高些，可以与 --creative 组合使用，让其更加多样化；--testp：以摄影为重点的模型，也可以与 -creative 组合使用；--niji：针对二次元 AI 绘图软件，擅长生成动漫内容，尤其适合以角色或动作为中心的构图创作；--Remix：对于已经生成的图片改写文本提示词和后缀参数等来生成新图，实现对图像中的主体、灯光或其他元素的修改，适合微调图片；--hd：早期的一种模型，效果更加抽象，一致性较差，更适合抽象、概念、风景类图像创作	频道文本框中输入 /settings 命令后，在弹出的对话框中选择所要使用的模型种类

注意： 提示词可以非常简单，甚至可以是单个词，但在选择单词时必须非常谨慎。通常，更具象化的单词生成的图像效果会更好。例如，在表现"大"时，应避免仅仅使用单词big，而可以选择使用huge、gigantic、enormous等形容词。同时，删除冗余的单词，以增强保留单词的影响力。

用户可以使用逗号、括号和连字符号来组织自己的想法。此外，不必担心大小写会影响Midjourney对内容的识别。对于用户未明确指定的细节，系统将随机生成，这也是获取图片多样性的有效方法。

当涉及集体名词时，最好在主语前明确数量。例如，three rabbits比rabbits更明确，a flock of birds比birds更具形象感。

需要注意的是，有时参数描述性质的提示词可能因版本升级而出现无法识别的问题。这需要用户灵活调整，以适应系统的变化。

08 提示词优化：关于系统默认的尺寸和画质，我们可以结合表3.3中的内容来进行调整。在刚才的"秘诀"后面，我们可以添加--q 2参数，以提升画面至高清画质。同时，附加full-body参数可以使Midjourney创建角色的全身效果图，如图3.41所示。尽管最终生成的图片并未完全展示角色从头到脚的全部部分，但与之前的造型效果相比，身体范围有了一定的扩展。此外，角色的造型角度也变得更加多样化，系统从正面、左前侧面和右前侧面展现了角色。除了双肩包，还出现了斜挎包的造型效果，为用户提供了更加多样化的选择，如图3.42所示。这些调整可以使生成的图像更加符合用户的期望和需求。

图3.41　链接加提示词输入页面　　　　　　　　图3.42　全身造型修改稿

09 模型切换：当前，用于渲染图片的Midjourney模型是MJ Version 5.1。在该模型下，画面中呈现了一个左右动作对称、表情正常的小女孩。然而，整体造型效果并不理想。虽然背景中添加了飞舞的花瓣和光晕照明以突出主体，但氛围感仍略显不足。Midjourney与spellbrush—niji合作，针对动画和插画风格的图片进行了优化。在设置系统中配置了niji模型，这有助于开发动漫风格和动漫美学的图片。要进行模型切换，可以在频道文本框中输入/settings命令，然后按Enter键。在弹出的对话框中，选择Niji version 5，即可切换到niji模型，如图3.43所示。

10 效果对比：复制之前在V5.1模型中使用到的提示词https://s.mj.run/k6hBOrKFmVEdisney animation character with long pink hair, full-body, in the style of daz3d, delicate flowers, 1960s, shiny/glossy, textured shading, stylish costume design, candycore, 16:9, --q 2，并粘贴到频道文本框中，生成的效果如图3.44所示。通过对比两种模型的计算结果，可以明显看出第二种模型生成的角色造型更加浪漫俏丽，光影色彩也得到了优化和提亮。在背光下，角色的轮廓线使整个画面洋溢着一

种少女的惬意情怀，展现出活泼可爱的特质。这个例子表明，即使采用完全相同的提示词，在不同的模型下也会产生很多不同的效果。

图3.43　链接加提示词输入页面

图3.44　链接加提示词输入页面

11　参考图权重：表示图像与文字相对模型的影响程度，不同的模型版本取值范围也有所不同。当同时提供参考图和提示词时，设置参考图权重可以影响AI绘画的结果，数值越大，生成的图像就越接近参考图。为了获得第一张图片的最终放大版，我们可以单击之前四宫格下的U1按钮，如图3.45所示。随后，复制该图片的网页链接，在频道文本框中输入/imagine命令，将链接粘贴在prompt后面，按空格键后继续粘贴提示词disney animation character with long pink hair, full-body, in the style of daz3d, delicate flowers, 1960s, shiny/glossy, textured shading, stylish costume design, candycore, 16:9, --iw 2。

注意：--iw是一个用于控制权重的参数。如果在使用时不指定此参数，系统将默认为20%的图像权重和80%的文字权重。当--iw设置为1时，表示图像权重和文字权重各占50%。而当--iw设置为2时，图像权重将升高至66%，文字权重降低至33%。在此次操作中，我们将--iw值设为2，以期使新的效果图更加接近参考图，如图3.46所示。

图3.45　小女孩放大版效果

图3.46　权重影响下的相似效果

3.3.3　以图生图

将一张具有特定风格的图片上传到系统中作为参考图，这种做法也常被称为"垫图"或"喂图"。接下来，用户可以通过更换部分内容描述性提示词来制作出与参考图风格相似但造型不同的图片。例如，如果想要制作一张皮克斯风格的女孩吹泡泡的图片，可以先找到一张类似风格的小女孩荡秋千的图片，并上传到系统中。具体操作为：在频道文本框中单击"添加"按钮 ，选择"上传文件"选项，如图 3.47 所示。按 Enter 键后，图片会被上传到系统中。随后，用户可以单击该图片，并在弹出的对话框左下角选择"在浏览器中打开"选项，如图 3.48 所示。这样，用户就可以获取到放大后的网页网址，即该图片的链接。需要注意的是，有时用户需要上传同一角色的不同角度图片来垫图，以确保最终效果的连贯一致。在这种情况下，排在前面的图片链接对最终效果图的影响会更大。

图3.47　上传图片页面

图3.48　图像放大对话框

采用之前提到的以文生图方法，在频道文本框中输入 /imagine 命令，并在该命令的 prompt 后粘贴刚才上传的图片链接：https://cdn.discordapp.com/attachments/997271873551351808/1113302629410426961/vivianchang_Fullbody_cute_girl_swings_anime_style_soft_color_pa_365a7aed-2e5a-4bf8-99db-92356db9b7b4.png。接下来，在链接后按空格键，并继续添加描述词 Cute girl blows bubbles, anime style, soft color paste, end of the world, 3d render, oc render, high detail, pop mart, solid color background, unreal engine 5, 8k, --ar 3:4--niji 5，如图 3.49 所示。稍等片刻，Midjourney 的 niji 模型便能生成如图 3.50 所示的小女孩效果图。在四格图中，第一张图符合吹泡泡的要求，但眼睛中的眼白部分过大。第三张图中的女孩五官清秀可人，适合进一步优化。

图3.49　图片链接加提示词输入页面

图3.50　效果图页面

seed 值是作为创建视觉噪声的起始点的随机数，如果想要生成相似的图像，用户可以通过使用相同的 seed 值来重新渲染图片。然而，在默认情况下，Midjourney 并不会公开这个 seed 值。在 V5 版本中，对于放大了的图片是无法获取 seed 值的，只能获取四格图片的 seed 值。不过，好消息是，在 V5.1 版本中，又重新支持获取大图的 seed 值了。为了获取图片的 seed 值，我们可以在上面的四宫格中单击 U3 按钮，放大第三张图片。然后，单击效果图右上方的"添加反应"按钮，在弹出的对话框中输入 envelope，并单击信封图标，最后按 Enter 键，如图 3.51 所示。完成上述操作后，我们可以在页面左上角的 Midjourney Bot 中看到一条短信，如图 3.52 所示。单击它，即可查看到该图的 seed 值，如图 3.53 所示。在这个例子中，我们获取的 seed 值为 2406747344。

图3.51　添加反应对话框

图3.52　Midjourney Bot提示

图3.53　seed值反馈页面

注意：seed值只能是整数，并且范围为0～43亿。它仅对初始图像网格产生影响。在V1、V2、V3以及test版本中，如果使用相同的seed值，将会生成具有相似构图、颜色和细节的图片。然而，在V4、V5以及niji版本中，相同的seed值将生成几乎完全一样的图像。如果用户没有特别指定seed值，Midjourney将会使用随机生成的种子编号，这会导致出现多种不同的效果。这也是为什么有人复制别人的关键词，但却无法渲染出相同作品的原因。因此，采用垫图后获取效果图seed值的方法是目前保持后续作品风格连贯性的最优解决方案。

在获得 seed 值后，用户可以对其进行微调，以生成与原始图片相似但又有细微差别的新图片。具体操作为，复制之前的链接和提示语，并对提示语中的内容描述部分稍作修改，然后在结尾附上 seed 值。例如，在频道文本框中输入 /imagine 命令，并在 prompt 后粘贴以下链接和描述：https://cdn.discordapp.com/attachments/997271873551351808/1113317118566465597/izxcn116_Cute_girl_blows_bubbles_anime_style_soft_color_paste_e_ece80256-e499-438c-919b-7d3ac0de546d.png, it's spring, a super cute little girl IP sitting on a huge flowers as if dreaming, anime style, soft color paste, end of the world, 3d render, oc render, high detail, pop mart, solid color background, unreal engine 5, 8k, --ar 3: 4, --seed 2406747344（翻译为：春天，超级可爱的小女孩 IP 坐在巨大的花朵上，仿佛正在幻想，动漫风格，柔和色调，3D 渲染，OC 渲染，高细节，泡泡玛特，纯色背景，虚幻引擎 5，8K 分辨率，宽高比 3:4，seed 值 2406747344）。这样，用户就可以实现对图片的微调。图 3.54 展示了微调后的效果，四宫格中的第一张图与之前的参考链接图非常相似，但其他图片仍然具有一定的随机性。

通过单击之前四宫格下的 V1 按钮，可以对第一张图的角色造型进行差异化改良，其效果如图 3.55 所示。观察改良后的第二张图，我们可以发现，环境背景和色彩风格与原图保持相似之处，角色的五官也大致继承了参考图中角色的特点。这使得整个画面在协调统一的同时，动作造型和服饰搭配有了一些新的变化。这些细微的调整使得整体内容设计呈现出质的飞跃，充分展示了 Midjourney 在智能创新方面的能力。

我们使用 AI 来设计效果图的过程，实际上遵循了从无到有、从借鉴到模仿、从模仿到创新的思路。首先，我们需要找到自己喜欢的风格图片，并将其上传到系统中。然后，使用得到的图片链接添加提示词来获得相似效果的图片。这种操作方法的根本目的是提取图片的 seed 值。因为如果只是单纯地将图片上传到系统，我们无法获取其 seed 值。一旦得到 seed 值，我们就可以结合不同的画面内容描述、相似的画面风格描述以及相同的参数描述，逐步实现自己的 AI 绘画作品。变迁过程如图 3.56 所示。

图3.54　图片链接加提示词输入页面

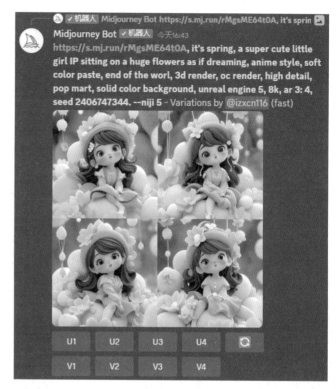

图3.55　图片变异页面

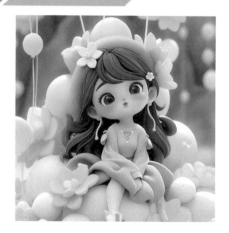

图3.56　图像变迁效果对比

在手办模型的制作过程中，三视图设计扮演着至关重要的角色。如果没有三视图设计，直接使用三维软件进行建模会变得相当复杂和困难。幸运的是，Midjourney能够为用户提供这一便捷功能，帮助生成角色的三视图，从而极大地简化了工作流程。为了更好地应用这一工具，我们归纳出了一个三视图设计的公式，即【参考图链接】+【三视图关键词】+【角色描述】+【设计关键词】+【风格关键词】。具体如何操作呢？首先，用户需要上传一张与期望风格相似的效果图到平台，并获取其链接。接下来，通过输入一系列描述性关键词，例如"generate three views（生成三个视图）""front view, side view, back view（前视图、侧视图、后视图）""full body shot（全身拍摄）""a super cute little girl（一个超级可爱的小女孩）"等，以及一系列关于设计风格和质量的关键词，如"best quality（最好的质量）""ultra-detail（超细节）"等。

这些关键词具体可包括3D、C4D、Blender、OC renderer、ultra HD、3D rendering、hyper quality、very high detailed、ray tracing等，为用户提供了丰富的选择和极高的自由度。通过这样的操作，Midjourney便能够准确地根据用户的需求，生成相应的三视图设计。

如图3.57所示，Midjourney生成了一个四宫格的效果图。其中，第三张图的造型效果尤为突出。然而，这张图仅从两

个角度展示了角色的细节，对于三维模型的创建而言，这并不理想，如图 3.58 所示。

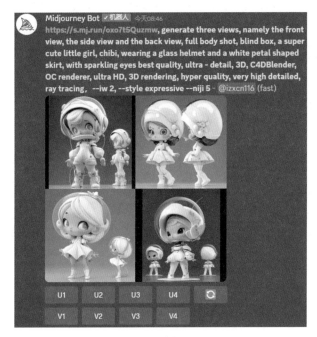

图3.57　角色三视图

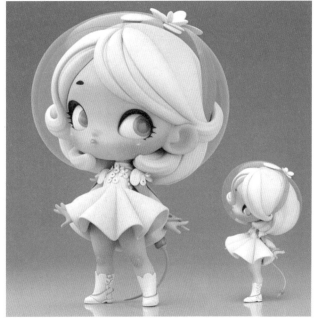

图3.58　放大版效果图

为了得到真正的三视图，我们需要进行更深入的处理。首先，单击先前四宫格中的 V3 按钮，为这个角色生成不同的造型，如图 3.59 所示。接着，分别放大这四张图片，并结合它们的变异版造型图片，在 Photoshop 软件中将它们整合一体，如图 3.60 所示。整合后的图片包括前视图、侧视图和背视图，虽然姿势并非标准，但可以作为参考图链接，更有效地引导 Midjourney 生成正确的三视图。这样的处理流程有助于我们更准确地呈现角色的各个角度，为后续的工作提供便利。

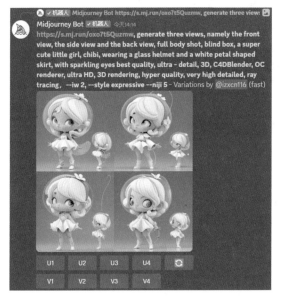

图3.59　差异化造型图

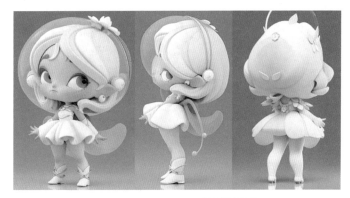

图3.60　Photoshop整合版效果图

我们将自己设计的三视图导入系统中，并成功生成了一个图片链接。然后，在频道的文本框中输入了 /imagine 命令，并在该命令的 prompt 后粘贴链接：https://cdn.discordapp.com/attachments/1110101540129210391/11144575 54534285383/girlnew5.jpg。我们接着给出了具体的生成指令，包括生成三个视图（前视图、左视图和后视图）、全身、盲盒、一个超级可爱的小女孩、chibi 风格、戴着玻璃头盔和白色花瓣形状的裙子、眼睛闪闪发光，以及一系列的质量和要求描述，如"best quality"（最好的质量）、"ultra-detail"（超细节）、"3D" "C4D" "Blender" "OC renderer"等。

经过系统的第一次生成，我们得到了图 3.61 中的效果，但并不理想。因此，我们决定将先前放大版的 seed 值 4262953485 一起添加到提示词的末尾，并多次单击"刷新"按钮，最终，我们获得了图 3.62 中相对满意的效果。

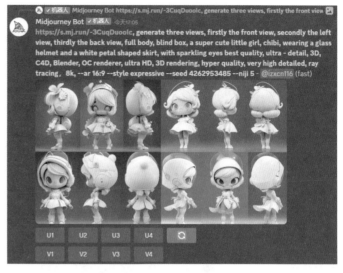

图3.61 第一版三视图　　　　　　　　　　　图3.62 加seed值后的三视图

　　经过仔细对比，我们发现，在添加了原图的 seed 值后生成的新角色，其整体风格与原图保持了相似之处，同时也更好地展现了角色的造型特征。尽管在头盔部分有些许缩小，但整体气质仍然十分接近，且效果更加丰富多样。在图 3.33 的四宫格中，我们可以看到第四个角色的放大稿，其细节和特征都得到了很好的保留和呈现，如图 3.63 所示。这样的对比结果验证了添加原图 seed 值的有效性，并展现了其在角色生成过程中的重要作用。

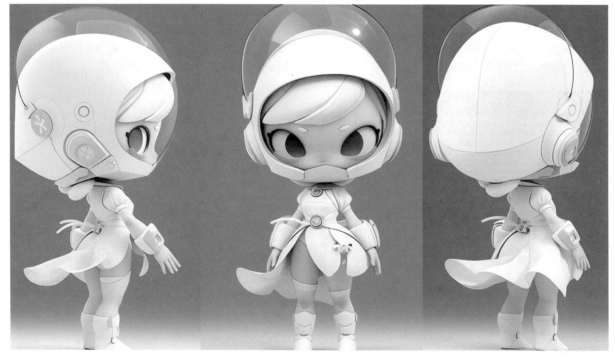

图3.63 角色变异三视图

　　概念图设计的 AI 绘画公式可以简化为：【概念设计关键词】+【角色描述】+【风格关键词】。在这个公式中，概念设计关键词通常包括角色的动作、三视图、表情等元素。具体涉及的关键词有 character design（角色设计）、multiple concept design（多种概念设计）、concept design sheet（概念设计图）、character turnaround sheet（角色转身图）、dress-up sheet（装扮图）、N panels with different poses（N 个不同姿势的版面）、N panels with continuous action（N 个连续动作的版面）、Front side back three views（前侧后三视图）等。针对角色描述，需要明确说明角色的姓名、性别、重要特征等信息。而风格关键词则可以包括 pop mart（泡泡玛特）、pixar（皮克斯）、disney（迪士尼）等。

　　举个例子，我们可以在频道文本框中输入 /imagine 命令，然后在命令的提示符后粘贴以下信息：Character design, a boy's journey to the West, chibi, muscular, delicate features, steel plate battle armor, robotic arms, futuristic glowing shoes, giant trucks, reflective coatings in frosted black, technical sense, dark setting, edge lighting,

5

light and dark contrast, sophisticated equipment style, 8K, Disney-style, --ar 3:4. 按 Enter 键后，生成的效果如图 3.64 所示。当我们放大四宫格中的第一张图时，可以看到 Midjourney 对角色的各个部位都进行了细化处理，展现了精美的细节，如图 3.65 所示。通过这样的设计和操作，我们可以得到丰富多彩、生动逼真的 AI 绘画作品。

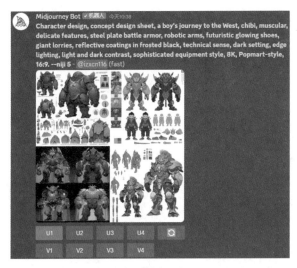

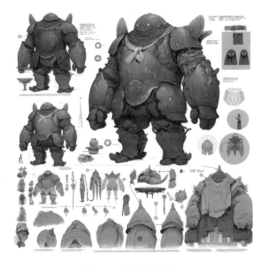

图3.64　概念设计图　　　　　　　　　　　图3.65　放大版效果图

在之前的基础上，我们还可以进一步设计一些类似分镜头的角色造型。例如，结合先前提及的"N 个不同姿势的面板"关键词，我们可以修改秘诀为：4 panels with different poses, a boy's journey to the West, chibi style, with muscular and delicate features, wearing steel plate battle armor and robotic arms, futuristic glowing shoes, standing beside giant lorries, with reflective coatings in frosted black, exhibiting a technical sense in a dark setting, with edge lighting creating a striking light and dark contrast, sophisticated equipment style, in 8K Disney-style. 通过这样的设计，我们得到了如图 3.66 所示的不同姿势的造型效果。当放大四宫格中的第四张图时，我们可以发现，虽然角色造型效果的确比之前的概念设计图更加丰富多样，但是角色本身的构造细节有所丢失，画面中更多的是展现一种整体的运动状态。这种设计方式能够突出角色的动态表现，使画面更具动感和活力，如图 3.67 所示。

图3.66　不同姿势造型图　　　　　　　　　图3.67　放大版效果图

Midjourney 平台允许用户上传现实世界的图片，并通过描述性的提示词和画风设定，生成独具特色的图片效果。比如，用户可以上传一张现实版的女孩图片到 Midjourney 平台，如图 3.68 所示。在成功获取该图片的链接后，用户可以在频道的文本框中输入 /imagine 命令，然后在命令后粘贴以下内容（图片链接 + 空格 + 提示词）：3d Pixar character style, ip by pop mart, super cute girl, chibi, blind box, in a magic forest with flowers and grass, sunny, Disney style, Scenes in spring, pastel color, fine luster, clean background, centered composition, 3D render, Soft focus oc, blender, IP, best quality,--ar 3:4,--niji 5。

经过处理，Midjourney将仿照皮克斯风格生成一系列卡通化的角色。这些角色都独具特色，充满了趣味性，如图3.69所示。用户可以选择其中一张相对有趣的图片进行放大，于是便得到了图3.70中的卡通版女孩肖像。这种操作方式让用户能够轻松地将现实世界的元素转化为卡通风格，为用户的创作提供了无穷的可能性。

| 图3.68　上传小女孩照片 | 图3.69　风格化设计图 | 图3.70　放大版效果图 |

备注： Midjourney支持的风格较为多样，单就卡通风格细分来看，用户可以选择的主要类型如表3.4所示。

表3.4　卡通风格主要关键词

风格名称	风格含义	举例
Disney 2D/3D	经典的迪斯尼风格，包括二维和三维两种	白雪公主、艾莎公主等
Looney Tunes	经典的美国动画角色	兔八哥、达菲鸭等
Anime/Manga	日本的漫画和动画角色，作品具有个性化的线条、色彩和造型	哆啦A梦、火影忍者、阿童木、月野兔等
Nicklodeon	尼克乐恩是美国付费有线电视中主要针对儿童和青少年收看的频道，其中推出了大量的动画角色	海绵宝宝、劳德之家等
Hanna –Bardera	美国的汉纳 - 巴贝拉制作的经典卡通风格	史酷比、乡巴熊等
DreamWorks	梦工厂动画风格，作品造型多样，风格新颖	怪物史莱克、驯龙高手等
Studio Ghibli	日本宫崎骏工作室动画风格，作品透着一点儿小清新	龙猫、千与千寻等
Cartoon Network	网络的卡通动画风格	风暴战士、超能陆战等
IP by Popmart	潮玩风格，角色Q萌二等身设计，风格明显	全民泡泡超人等

除此以外，用户可以选用的风格还包括 Pixar（皮克斯）、Cyberpunk（赛博朋克）、Wasteland Punk（废土朋克）、Illustration（插图）、Realism（现实主义）、Landscape（景观）、Surrealism（超现实主义）、Watercolor Painting（水彩绘画）、Visual Impact（视觉冲击）、Ukiyoe（浮世绘）、Neo-realism（新现实主义）、Post-impressionism（后印象派）、Architectural design（建筑设计）、Watercolor（水彩）、Poster style（海报风格）、Ink style（水墨风格）等。

3.3.4　融合生图

用户可以借助 Midjourney 的融合指定功能，在频道文本框中输入 /blend 命令。接着，用户可以通过拖曳图片入框的方式连续上传多张图片，如图 3.71 所示。Midjourney 会将这些图片混合在一起，创造出独特且意想不到的效果。

以一张手捧鲜花的小女孩图片为例，如果用户同时将另一张口吹泡泡的小女孩图片上传到系统中，Midjourney 会将这两张图片进行融合，最终生成的效果如图 3.72 所示。在这张新的图片中，两个女孩的特点同时出现在一个女孩身上，她拥有红扑扑的脸蛋、灵动的大眼睛、头戴白帽、长发披肩，手里拿着鲜花或泡泡糖。整个画面风格清新自然，飘动的花瓣也为画面增添了几分浪漫的色彩。

这项功能为用户提供了一个全新的图片编辑体验，允许用户通过简单的操作即可创造出独特的图片融合效果。

图3.71　blend二张图片提交页面

图3.72　二张图混合反馈页面

系统默认的混合模式只能添加两张图片进行融合，但如果用户需要整合创新更多的内容怎么办呢？这时，用户可以在频道文本框中输入 /blend 命令后，分别单击选项栏中的 image3、image4、image5 按钮，生成额外的图片载入框。然后，用户可以分别加载 5 张风格各异的图片，并在图片链接后添加逗号，按空格键，继续添加如 8k，--ar 3:4 等参数或描述性提示词，以调整画质和画幅，具体操作如图 3.73 所示。按 Enter 键后，最终的融合效果将呈现在屏幕上，如图 3.74 所示。

图3.73　五张图片融合提交页面

我们可以从融合结果中挑选第二张图片作为最终放大版，如图 3.75 所示。这张图片集合了第一张图的发型和动作、第二张图的色调和头身比、第三张图的帽子道具、第四张图的表情以及第五张图的眼睛和服饰等特点。这种快速的元素整合方式非常有利于用户将多种毫不相关的事物进行融合创新，而且融合过程中可能会出现意想不到的效果，帮助设计师打开思路，获取灵感。

图3.74 五张图融合反馈页面

图3.75 理想效果图

　　在当前的系统中，默认的图片权重总值为2。当叠加融合五张图片时，权重会被平均分配到这些图片上，每张图片占据权重总值的20%，即0.4。然而，如果用户希望加重某些元素的权重，并相应地降低其他元素的权重，该如何实现呢？由于Midjourney暂时还没有开发出简单的参数设置方法，我们只可以通过增加相似图片的数量来提高它们的权重值。例如，在图3.76中，第一张到第四张图片都是相似的角色面孔、发型和体型，而第五张图片的角色发型颜色和着装发生了变化。最终的融合效果如图3.77所示，系统加强了前四张图片元素的呈现力度，仅将第五张图片的背景融入其中。图3.78展示了一位少女，她的头发点缀着花瓣，身姿纤细，目光深情，穿着淡雅的长裙。在柔和的光照映衬下，她显得亭亭玉立，整体效果完全符合预期。

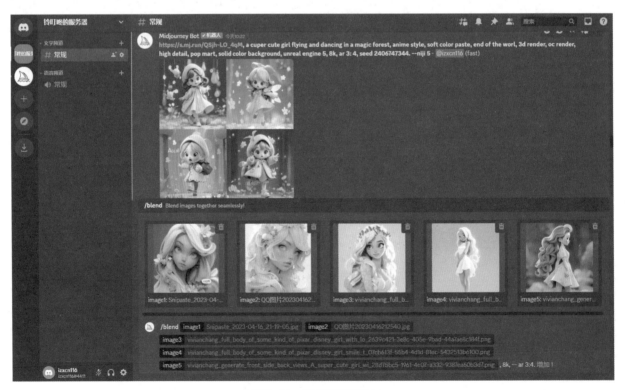

图3.76 blend五张图片提交页面

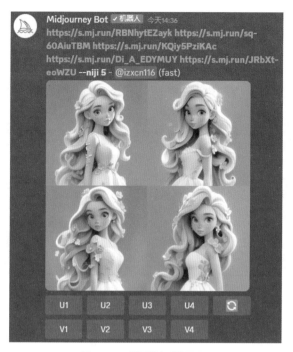

图3.77 五张图融合反馈页面

图3.78 最终放大版效果图

这种通过对相似图片数量的调整，间接改变权重分配的方法，虽然略显笨拙，但却能有效地实现用户对于融合效果的细致调整。这也算是 Midjourney 的一种权宜之计，期待未来该平台能够开发出更直观、更便捷的权重调整工具，以更好地满足用户的图片编辑需求。

3.3.5 查看图片

查看自己在 Midjourney 上制作的图片有两种方法，分别是官网主页查找法和信息记录查找法。

官网主页查找法是一种方便快捷的方式，用户可以通过登录 Midjourney 的官网，在网页左上角单击 Home 按钮。在这个主页中，存放着所有使用"U 命令"生成的放大版图片，这使用户能够快速找到自己曾经比较满意的作品。这种查找方法简单直观，对于想要回顾或再次使用以前创作过的图片的用户来说，是一个非常实用的功能，如图 3.79 所示。

信息记录查找法是另一种查找之前创作的作品的方法。用户可以登录 Discord 的页面，单击右上角的"收件箱"按钮。在弹出的对话框中，可以选择性地快速跳转到之前的特定记录，如图 3.80 所示。然而，请注意，这种方法的不足之处是提示信息只能保存七天，因此它并不是一个很推荐的方法。

图3.79 Midjourney官网主页

图3.80 Discord收件箱页面

另外，用户还可以在系统的服务器或自己的服务器中，通过上下拖动浏览的方式查看之前的历史记录。这有点儿类似在微

信中翻看聊天记录。如果用户使用 Midjourney 公共服务器来查看记录，可能需要花费较长的时间，如图 3.81 所示。但是，如果用户是在自己的服务器上生成的效果图，可以直接过滤掉其他用户的图片，从而更轻松地找到自己之前创作的作品，如图 3.82 所示。通过这种方法，用户可以更方便地管理和浏览自己的创作历史。

图3.81　Midjourney公共服务器页面

图3.82　私人服务器页面

3.3.6　查看账户

用户在频道文本框中输入 /info 命令后，按 Enter 键即可查看自己账户的具体信息，如图 3.83 所示。该信息内容包括以下几个方面。

图3.83　个人账户情况

※　Your info（你的信息）：显示用户的账号和ID。

※　Subscription（订阅）：显示用户当前订阅的计划种类。

※　Job Mode（工作模式）：显示用户当前选择的工作模式，即Fast（快速）或者Relaxed（放松）。

※　Visibility Mode（可见性模式）：标明动迁的任务处于公开还是隐身的模式。请注意，隐身模式仅供Pro Plan订阅者使用。

※　Fast Time Remaining（快速剩余时间）：显示当月剩余的Fast GPU分钟数。该剩余时长每月会重置，不会结转至下月。

※　Lifetime Usage（终身使用）：显示用户从注册开始直到现在的使用数据，其中包括所有类型的生成（如初始图像网格、放大、变体、混音等）。

※　Relaxed Usage（放松使用）：显示用户当月在放松模式下的使用情况。对于重度使用放松模式的用户，所指定的任务可能会有相对较长的排队时间。该使用时长也会在每月重置，没有结转。

※ Queued Jobs（排队作业）：显示当前所有排队等待运行的工作，系统最多可以同时排队七个作业。这些作业也分为快速模式和放松模式两种排队形式。

※ Running Jobs（运行作业）：列出当前正在运行的所有作业，系统最多可以同时运行三个作业。

3.3.7　AI 绘画网站拓展

随着 AI 绘图技术的日益成熟，与 AI 相关的绘图网站也纷纷涌现。除了热门的 Midjourney，还有其他简单易用的 AI 绘画网站可供选择。下面就这些网站进行逐一介绍。

首先是 Stable-Diffusion，它是初创公司 StabilityAI、CompVis 与 Runway 合作开发的 AI 绘画工具。与 Midjourney 和 Dall-E 不同，Stable-Diffusion 的代码和模型权重已经开源。它不仅免费提供快速生成图像的服务，而且每次生成的效果都充满惊喜。最重要的是，用户拥有生成图像的版权，并可以自由地将其用于商业用途。相比 Midjourney，Stable-Diffusion 具备更高的人为可控性，因此成为大多数动画游戏公司的首选 AI 绘图工具。其网址为：https://beta.dreamstudio.ai，如图 3.84 所示。

另一个值得一提的 AI 绘图工具是 DALL-E，由 OpenAI 开发。与其他 AI 绘图模型相比，DALL-E 有相似之处，但也有其独特功能。它可以通过文本创建出保持语义一致性的图像，仿佛具备了艺术家的思维，能够设计出富有想象力和创新力的画面。此外，DALL-E 还可以对现有艺术作品进行二次加工，扩展画作的内容，并以任何宽高比创建大尺寸图像。其网址为：https://openai.com/dall-e-2，如图 3.85 所示。

图3.84　Stable-Diffusion网站截图

图3.85　DALL-E 网站截图

StarryAI 是一个独特的平台，它结合了深度学习技术和生成对抗网络（GAN）来生成各种艺术作品，如绘画、插图、动画和音乐等。用户可以上传图片或手绘草图，与 AI 进行互动，以调整创作结果。此外，StarryAI 还提供了多种预设的艺术风格和工具，大大简化了创作过程。想要开启你的艺术之旅，就访问网址：https://starryai.com，如图 3.86 所示。

另一个值得推荐的 AI 艺术创作平台是 DeepArt.io。它基于深度学习算法和神经网络技术，能够将用户提供的图像转化为各种艺术风格的高质量图像。无论你想获得梵高的《星夜》风格，还是蒙克的《呐喊》风格，都能通过选择不同的艺术风格和参数来实现。想要感受 AI 与艺术的完美融合，就请访问：https://creativitywith.ai/deepartio，如图 3.87 所示。

图3.86　StarryAI网站截图

图3.87　DeepArt.io网站截图

RunwayML 是一款功能强大的 AI 创作工具，它集成了多种与图像生成相关的模型和功能。用户可以通过简单地调整参数和选择不同的模型，实现包括图像生成、风格迁移、图像编辑等在内的各种图像操作。想要探索更多 AI 图像生成的可能性，不妨访问网址：https://runwayml.com，如图 3.88 所示。

而 ArtBreeder 则是另一个值得一试的 AI 图像生成平台。它结合了深度学习和遗传算法，能够巧妙地将不同图像进行混合与演化，从而生成全新的图像。用户在使用过程中，可以随心所欲地调整参数，并挑选自己喜欢的结果，最终一步步塑造出完美符合需求的图像效果。想要体验这种全新的图像生成方式，就立刻访问: https://www.artbreeder.com/create，如图 3.89 所示。

图3.88　RunwayML网站截图　　　　　　　　　　图3.89　ArtBreeder网站截图

DeepDream 是谷歌推出的一款开源 AI 绘画工具。该工具可以将普通图片转换成充满迷幻色彩的艺术品。用户只需简单上传照片，并选择期望的艺术风格，DeepDream 便会自动完成剩余的转换工作。想要体验这一神奇的绘画工具，请访问网址: https://deepdreamgenerator.com，如图 3.90 所示。

而 Artisto 则是另一款免费的 AI 绘画平台，它能够将用户上传的照片转化为多种不同的艺术风格。这个平台支持包括印象派、表现主义、现代主义等在内的多种艺术风格，供用户自由选择。除此之外，Artisto 还具备视频剪辑功能，用户甚至可以将视频转化为令人赞叹的艺术作品。想要感受照片与视频的艺术魅力，就赶快访问：https://artisto.my.com，如图 3.91 所示。

图3.90　DeepDream网站截图　　　　　　　　　　图3.91　Artisto网站截图

总的来说，AI 绘画工具已然成为数字艺术领域不可或缺的一部分，其应用范围也在逐渐扩大。但值得注意的是，AI 绘画工具的功能和效果会受应用场景和具体需求的影响而有所变化。因此，在选择工具时，首先要明确项目的最终需求和目标，然后充分了解各种工具的特点和优劣，做到因地制宜、因势利导，选择最适合的工具。同时，建议用户在使用时精准把握英文关键字，清晰描述预想的设计内容，详细标注光线、构图等提示词，多参与相关论坛的讨论，查阅常见问题解答（FAQ），甚至加入不同类型的 AI 绘画社团，以便能更好地使用这些工具。

3.4　AI 绘画未来的发展

3.4.1　AI 绘画的发展前景

随着时代的发展，Web 3.0、元宇宙、虚拟人等代表未来的概念逐渐引起人们的关注。在这样的背景下，AI 技术正在以惊人的速度进步，其在绘画领域的应用也日益普遍。目前，AI 在绘画领域的成就已经让人叹为观止，甚至让一些画家和设计师感到压力。然而，从长远来看，这只是一个开始，这种趋势将无法阻挡。

为了适应这一趋势，人们需要做出调整，努力提升多项能力。这主要包括提高文字表达的准确性、增强知识管理能力、提升学习和探索的主动性、培养优秀的审美能力、提升专业的图片修改能力、增强严谨的逻辑思维能力以及训练发散型创新思维。只有具备了这些能力，人们才能从 AI 的受害者转变为 AI 的主宰者，更好地应对未来的 AI 挑战，更深入地参与到 AI 绘画的

广阔天地中。

AI 技术作为创造力的助推器，为艺术家们提供了新的创作手段。通过使用 AI 绘画工具，艺术家们能够进一步拓展他们的想象力，创造出更为独特和新颖的艺术作品。AI 可以带来新的艺术风格、绘画手法和创作灵感，帮助艺术家们打破传统束缚，创作出独具特色的作品。同时，AI 绘画工具能通过算法自动执行一些烦琐和重复的绘画任务，提升绘画效率。例如，AI 能自动填充色彩、生成草图或进行快速草稿绘制。这节省了艺术家的时间和精力，使他们更专注于创意和艺术本质。其次，AI 技术为艺术家提供了更多协作与交流机会。艺术家可以通过 AI 工具与其他艺术家、设计师和观众进行互动与合作。这种交流促进了艺术创作的多样性和跨界合作。因此，无论是设计、建筑、艺术、医疗、教育等领域，AI 绘图解决方案为人们提供了更方便、高效的绘图方式，也为使用者带来了个性化与定制化的体验。AI 绘画技术根据用户的喜好和需求提供个性化的绘画体验。通过深度学习用户的习惯和风格，AI 能创造出符合用户品位的艺术作品。这有助于用户在艺术创作中找到自己独特的风格和语言。对于教育与学习来说，AI 绘画工具也起到了辅助作用。它们帮助学生掌握基础绘画技巧，提供实时反馈和指导。此外，AI 还可以模拟大师的绘画风格和技巧，为学生提供学习范例和灵感。

在整体上，人类与 AI 的协作将带来一个全新的创作时代。在教育和学习的道路上，AI 绘画工具将成为得力的伙伴，帮助人们更好地理解和探索艺术的奥秘。

3.4.2 AI 绘画的版权争议

目前，国内对于 AI 作品的版权定义仍然较为模糊，甚至在国内的著作权内容中也未对 AI 进行相关说明，国家尚未颁布具体的法律条文来规范这一领域。以 Midjourney 为例，其官方已明确表示，Midjourney 的作品同样能够享有版权保护。当付费会员使用 Midjourney 创作艺术作品时，只要这些作品符合法律规定，其知识产权仍属于付费会员本人。这意味着会员可以享有著作权、发表权、署名权、修改权等多项权利的保护。然而，需要注意的是，Midjourney 中使用到的一些素材可能涉及版权问题，特别是与商标、人物肖像、建筑物等相关的素材。在使用这些素材时，需要严格遵守相关的法律法规，确保不会侵犯他人的知识产权。

另外，有两种情况值得我们特别关注。首先是免费会员的作品，这些作品可能无法获得版权保护；其次是那些将 Midjourney 用于年收入超过 100 万美元的公司的情况。在

这种情况下，Midjourney 可能会对作品的使用提出额外的限制和要求。因此，在使用 Midjourney 时，我们需要充分了解自己的权利和义务，确保在享受 AI 技术带来的便利的同时，也能够充分尊重和保护知识产权，如图 3.92 所示。

图3.92　AI版权争议

AI 在未来的应用普及是无可争议的，然而，AI 绘画版权争议问题是当前和未来需要面对的一个重要议题。一方面，是创作权的归属问题。当 AI 生成一幅艺术作品时，涉及对该作品的创作权归属的问题。根据大多数国家的法律，创作权通常归属于作品的创作者，也就是艺术家或创作者本人。然而，在 AI 生成的艺术作品中，由于 AI 系统的参与，创作过程可能涉及多个参与者，如程序员编写算法、数据提供者、训练数据集的创建者等。因此，确定创作权归属变得更加复杂和有争议。另一方面，是衍生作品权的问题。当基于 AI 生成的艺术作品进行二次创作或修改时，如对生成的图像进行调整、添加其他元素等，衍生作品的版权权益需要得到合法授权。在这种情况下，与 AI 绘画相关的法律和规定需要明确衍生作品的权益归属和法律义务。

要解决这些版权争议问题，可以考虑并制定以下适应性的法律和政策措施。

（1）更新版权法律：为了应对 AI 生成的艺术作品所带来的创作权问题，法律制定者应该审查并更新现有的版权法律。这可能包括扩大创作权的定义范围，明确 AI 系统在创作过程中的权益，并确保所有相关参与者的权益得到适当的保护。

（2）订立合同与协议：通过合同和协议，相关各方可以明确创作权的归属和权益的分配。这可以在 AI 开发和使用的早期阶段就建立清晰的法律关系，确保各方的权益得到尊重和保护。

（3）实施公共许可或开源模型：为了推动创作权的公正分配和使用，可以考虑实施公共许可或开源模型。这将使得 AI 生成的艺术作品在特定条件下可以得到广泛使用，同时保护原始创作者的权益。

（4）成立专门机构或组织：应该成立专门机构或组织来处理与 AI 绘画相关的版权问题。这些机构或组织负责制定相关的准则和标准，提供咨询和解决纠纷的机制，并为相关方提供法律支持和指导。

　　总的来说，要解决 AI 绘画的版权争议问题，需要全面考虑法律、合同、技术和社会伦理等多个方面。通过构建合理的法律和政策框架，以及促进各方的合作与共识，我们可以为 AI 生成的艺术作品的版权问题提供合理的解决方案。在这样的框架下，AI 技术可以继续创新发展，同时确保各方的权益和利益得到充分的尊重和保护。

三维模型制作

学习重点： 本章重点学习三维模型在主流三维软件中的构建方式。

学习难点： 针对角色设计稿的三维建模方式和细节雕刻技巧。

4.1 三维模型生成方式

4.1.1 使用三维建模软件建模

目前市场上存在众多三维建模软件，它们各有专长，应用于不同的领域。例如，Maya、ZBrush 和 Cinema4D 等软件主要在影视、动画和广告领域得到应用；3ds Max 则主要应用于建筑和游戏领域；而 Rhino、Pro-E 等软件则主要应用于工业设计领域。在将这些软件创建的三维模型进行 3D 打印之前，我们需要着重检查两个方面。首先，要检查模型的封闭性。我们可以将模型比作一个盛满水的容器，如果存在未封闭的区域，就一定会发生漏水现象。因此，在打印之前，必须确保缝合所有未封闭的点线面，确保模型的完整性。其次，需要检查面片的合理性。这包括确保面片的所有方向一致，并尽量减少跨度过大的面片，以确保所有面片的单个大小基本相同。通过这些检查，我们可以确保 3D 打印的顺利进行，避免可能出现的问题，如图4.1 所示。

4.1.2 将 2D 图像转换为 3D 模型

将 2D 图像转换为 3D 模型的建模方法与传统的三维建模方式有所不同。它要求制作者具备丰富的专业知识，能够采集一组物体在不同角度的序列图片，并利用计算机辅助工具的帮助，自动生成三维数字模型。这类工具通常小巧便捷，自动化程度高，使得制作成本降低，同时能够保持还原效果的真实性。例如，Autodesk 123D 就是这类工具中的一种，如图4.2 所示。

图4.1 三维建模软件Blender建模案例 图4.2 Autodesk 123D操作案例

4.1.3 3D 扫描仪采集数据建模

三维扫描仪是一种科学仪器，用于探测和分析现实世界中的物体或环境的几何结构、颜色、表面反射率等外观数据。通过收集和计算这些 3D 空间坐标和色彩信息数据，三维扫描仪可以在虚拟世界中自动创建与实际物体高度一致的三维数字模型。与通过 2D 图像转换获得的 3D 模型相比，这种模型具有更高的精度，因此通常应用于文物修复、资产复制、工业生产、逆向工程等领域。然而，由于设备价格高昂，操作相对复杂，并且大多数纹理特征仍需要手动辅助完成，三维扫描仪的普及率仍然较低，如图4.3 所示。

图4.3　3D扫描仪采集数据并建模

4.2 ZBrush 2023 软件基础

4.2.1 ZBrush 软件介绍

ZBrush 是一款数字雕刻和绘画软件，它的出现掀起了 3D 造型的革命。这款软件以强大的模型处理能力和直观的工作流程彻底改变了三维建模行业，并被广泛应用于电影、游戏和数字艺术等领域，如图4.4 所示。

图4.4　ZBrush2023宣传画

ZBrush 由 Pixologic 公司开发，彻底颠覆了传统三维设计工具的工作模式。它采用"像素"作为基本单元来呈现模型的精细细节，使得艺术家们能够以一种类似传统雕塑的方式在计算机上展开创作，体验到无拘无束的设计自由，并得以更好地发挥设计师的灵感。

从软件功能的角度来看，ZBrush 配备了广泛的雕塑工具和笔刷，这些工具能够模拟各种材质和表面效果，从而展示出丰富且逼真的细节和纹理。此外，它还提供了多边形建模工具的灵活性，这些工具不仅可以用来创建基础形状和进行场景布局，还能够生成高度复杂的角色、生物、道具和环境模型。

除了上述功能，ZBrush 还支持纹理绘制、多边形细分、角色绑定以及动画制作等功能，这使得它成为一个全面的数字艺术创作平台，满足了艺术家们的多种需求。

4.2.2　ZBrush 在手办中的应用

基于 ZBrush 强大的雕刻和绘画功能，它成了雕刻手办模型的理想工具。设计师可以借助 ZBrush 软件创作高度复杂且逼真的手办模型。通常，使用 ZBrush 进行手办模型雕刻的工作流程包括以下几个步骤。

01　初始形状：在雕刻手办模型之前，用户可以从一个基本形状（如球体或立方体）开始，也可以导入一个基础网格作为手办模型的起点。

02　建模雕刻：利用 ZBrush 软件的雕刻和绘画工具，用户可以逐渐塑造手办模型的形状。这些工具包括各种笔刷，可用于添加细节、平滑曲线、雕刻纹理等。同时，ZBrush 还提供了多边形细分和细节管理工具，确保用户能够在必要时增加模型的细节层次。

03　纹理绘制：为了增强手办模型的逼真度，绘制纹理是关键的一步。ZBrush 配备了强大的纹理绘制工具，协助用户为模型的不同部分绘制颜色、纹理和其他细节。这些工具包括纹理笔刷、贴图投影等，能够实现不同的绘制效果。

04　细节完善：在基本模型完成后，用户可以继续使用 ZBrush 的雕刻和绘画工具添加更多细节，例如褶皱、皮肤纹理、服装配饰等。这一步骤旨在提高模型的逼真度和精细度。

05　渲染输出：当手办模型的雕刻和细节工作全部完成后，用户可以利用 ZBrush 内置的渲染引擎预览最终效果，也可以将模型导出到其他渲染软件中进行渲染。

通过这样的工作流程，设计师能够充分利用 ZBrush 的功能，打造出高质量的手办模型，如图4.5 所示。

图4.5　ZBrush设计制作的各类手办

4.2.3 ZBrush 界面介绍

自从 ZBrush 4.0 版本发布以来，软件的主界面一直保持相对稳定。本章将着重阐述 ZBrush 界面的组成、核心操作和基础设置，以助力用户更迅速地了解和熟悉 ZBrush 软件。

1. 主界面概述

ZBrush 的操作界面如图4.6 所示，它由多个部分组成，包括信息栏、菜单栏、状态栏、左侧工具栏、右侧工具栏、底部工具栏、视口区域以及左右侧托盘区。这些组成部分共同构成了 ZBrush 的完整操作界面，为用户提供了丰富的功能和便捷的操作体验。

图4.6 ZBrush软件界面

※ 信息栏：位于界面的左上角，显示了软件的版本号以及与模型相关的参数信息。

※ 菜单栏：位于界面的顶部。它按照 26 个英文字母的顺序排列了 ZBrush 所有的命令，例如文件、编辑、工具、材质、渲染等。用户可以通过菜单栏访问软件的各种功能和设置。菜单栏中的每一个命令集合都可以被拖至界面左侧或右侧的托盘中。

※ 状态栏：位于菜单栏的下方，有主页链接、灯箱、实时布尔按钮，还有用户经常使用的编辑、绘制、移动、缩放、旋转操作按钮，以及笔刷控制选项，包括笔刷的分类、大小、强弱、衰减等。

※ 左侧工具栏：位于界面左侧，包含了常用的工具和操作按钮，如笔刷、笔触、Alpha、纹理、材质球、颜色拾取、颜色切换等。用户可以通过工具栏选择和切换不同的工具，进行基本的操作。

※ 右侧工具栏：位于视口右侧，包含了当前工具的特定选项和设置，主要有视图导航和编辑模式等辅助功能的选项按钮。根据用户选择的工具不同，右侧工具栏会显示相应选项，以便进行进一步的调整和操作。其中大部分都有快捷键，所以一般很少用到。

※ 底部工具栏：默认状况下是空置状态的，便于用户根据个人需要，进行后期的个性化安排和界面设置。

※ 视口区域：位于界面的中央，用户可以使用不同的工具和笔刷，在此进行模型编辑、数字雕刻和绘画设计。

※ 左、右侧托盘区：单击界面左侧或右侧视图旁的展开/收拢分界栏按钮，可以分别看到左侧或右侧的托盘区。默认情况

下，右侧托盘区域处于展开状态，左侧托盘区域处于关闭状态。

注意： 用户在自定义UI（用户界面）后，可以通过单击界面右上角的UI切换 █▇█ 按钮，切换到下一个用户界面。另外，单击颜色切换 █▇█ 按钮，可以切换到另一种界面配色。如果用户想要恢复默认的界面设置，需要执行References（首选项）→Config（进程）→Restore Custom UI（恢复自定义用户界面）命令，以回到初始状态。需要注意的是，新手在使用UI切换按钮时应慎重操作，避免迷失或找不到相应的指令。这样可以确保在操作过程中不会意外改变界面设置，能够更顺利地进行工作。

2. 菜单栏介绍

菜单栏是 ZBrush 所有命令的集合，它涵盖了多个功能板块，如图4.7 所示，方便用户访问和操作不同的工具和选项。

图4.7 菜单栏

※ Alpha（笔刷通道）：该菜单用于管理和操作 Alpha 贴图。用户可以导入、创建、编辑和调整 Alpha 贴图，并在模型上应用 Alpha 贴图以增强细节。

※ Brush（笔刷）：该菜单包含了所有的笔刷和调节笔刷的参数。

※ Color（色彩）：该菜单可以调整材质球的颜色和纹理。

※ Document（文档）：该菜单允许用户调整绘制画布的属性，如分辨率、画布大小、背景颜色等。用户还可以在这里进行渲染、保存和导出绘制的图像。

※ Draw（绘制）：在该菜单中，用户可以调整笔刷的大小、强度、衰减范围等，还可以设置透视的强度和关闭地面显示。

※ Dynamics（动态）：该菜单提供了一些用于模拟物理效果和动态交互的功能。

※ Edit（编辑）：该菜单提供了各种编辑功能，如撤销、重做、复制、粘贴、删除等。用户还可以使用该菜单来调整模型的几何属性，进行对称镜像、分割、合并等操作。

※ File（文件）：用户可以在该菜单中管理项目文件，包括打开、保存和导入导出模型、纹理、工具等。

※ Layer（图层）：该菜单包含创建删除图层，调整上下图层位置，以及清理图层中的模型等功能。

※ Light（灯光）：在该菜单中，用户可以添加、调整和管理模型的灯光设置，还能选择不同类型的灯光，调整其位置、强度、颜色等参数，以达到理想的渲染效果。

※ Macro（宏）：该菜单可以保存所有的笔刷设置。

※ Marker（标记）：该菜单可以调整和捕捉模型的动作。

※ Material（材质）：该菜单用来设置模型的材质，使其呈现不同的外在质感。

※ Movie（影片）：用户在该菜单中，能录制 360° 旋转模型的视频。

※ Picker（拾取）：该菜单提供了一些用于选择和捕捉模型属性的功能。例如：控制笔刷的笔画与画布中元素的方向、深度、颜色等。

※ Preferences（首选项）：该菜单允许用户自定义 ZBrush 的各种参数和设置，包括界面外观、导入导出选项、快捷键设置、性能调整等。

※ Render（渲染）：该菜单可以用来改变模型的显示方式，另外也能进行场景渲染。

※ Stencil（模板）：该菜单帮助用户将 Alpha 转换为模板，从而绘制高精度的细节。

※ Stroke（笔触）：用户在该菜单中，可以定义绘制笔刷的特性和行为方式，也可以选择不同的笔刷类型，如平滑、拉伸、细节等，还能调整笔刷的参数，如强度、笔刷角度、轨迹等。

※ Texture（纹理）：该菜单提供了纹理相关的功能，用户可以导入、创建、编辑和调整模型的纹理贴图，还可以在这里进行纹理的映射、投影和绘制。

※ Tool（工具）：该菜单是进行模型操作的主要地方。用户可以选择不同的笔刷工具来绘制、雕刻、平滑、切割和变形模型。用户还可以在这里调整工具的属性，如笔刷大小、强度、形状等。

※ Transform（变换）：该菜单包含移动、旋转、缩放三种模式，还可以开启对称并调整对称的轴向。

※ Zplugin（Z 插件）：该菜单管理加载至 ZBrush 中的插件。

※ Zscript（Z 脚本）：在该菜单中，用户通过 ZBrush 脚本的编写，可以为其添加新的功能。

※ Help（帮助）：该菜单提供关于 ZBrush 各个功能的使用详解，帮助用户了解该软件的最新动态。

3. 状态栏介绍

※ Home Page（主页）：用于访问ZBrush的官方主页，如图4.8所示。

※ Light Box（灯箱）：是一个内置的资源浏览和管理工具，它可以帮助用户在ZBrush中查找、预览和加载各种素材、笔刷、工具和项目文件，如图4.8所示。

※ Live Boolean（实时布尔）：让用户在实时中进行布尔操作，而无须将对象立即合并或分割，通常是使用几何体来创建复杂的模型，如图4.8所示。

※ Edit（编辑）：是一个常用的工具按钮，用于进入编辑模式以对模型进行操作和修改。注意：如果用户没有进入编辑模式，是无法对物体进行雕刻的，如图4.9所示。

※ Draw（绘制）：用户在视口中创建一个模型并进入编辑模式后，会同时启动绘制模式，允许用户在视口中进行雕刻和绘画操作，快捷键为Q，如图4.9所示。

※ Move（移动）：该按钮用于切换到移动模式，用户可以使用移动工具，自由地对模型进行移动和修改操作，快捷键为W，如图4.9所示。

※ Scale（缩放）：该按钮用于切换到缩放模式，允许用户在模型上进行大小缩放和比例调整的操作，生成恰当的尺寸和形状，快捷键为E，如图4.9所示。

※ Rotate（旋转）：该按钮用于切换到旋转模式，允许用户在模型上进行旋转和调整方向的操作，获得所需要的角度和朝向，快捷键为R，如图4.9所示。

※ Gizmo 3D Y（三维变形器）：当用户选择一个模型或子工具且同时处于移动、缩放或旋转的模式下时，在ZBrush界面的左上角会显示Gizmo 3D控件。该控件具有代表X轴、Y轴和Z轴三色的箭头、旋转和缩放控件，用于进行平移、旋转和缩放操作，如图4.10所示。

※ Activate Sculptris Pro Mode（启动雕刻升级模式）：在按钮激活状态下，ZBrush会自动根据绘画动作添加和删除多边形，从而保持模型的细节和形状。这样用户就能以自由流畅的方式雕刻模型和添加细节，而无须事先进行基础性的拓扑设置或手动分配多边形作，如图4.10所示。

图4.8 状态栏前面按钮

图4.9 状态栏中间按钮

图4.10 状态栏中间按钮

※ A（自动遮罩）：A代表的是Auto Masking，用于自动在模型上创建和应用遮罩，以便在进行绘画、雕刻或其他操作时限制影响的区域，如图4.11所示。

※ Mrgb（材质加色彩）：它是材质加颜色的组合选项，用于同时应用材质和色彩到绘画、雕刻和绘图工具上，如图4.11所示。

※ Rgb（色彩）：RGB代表以Red、Green、Blue综合出的色彩。按钮启动后，用户可以以自由和创造性的方式，探索和

应用颜色到ZBrush的模型上，如图4.11所示。

※ M（材质）：M代表的是Material, 用于选择和应用不同材质属性到绘画、雕刻和绘图工具上，如图4.11所示。

※ Zadd（Z添加）：激活按钮后，用户可以在模型上进行凸起和添加细节的操作，增强其视觉效果和真实感，如图4.11所示。

※ Zsub（Z减去）：激活按钮后，用户可以对模型进行细节减去和凹陷操作，实现更丰富且逼真的视觉效果。它与Zadd是互为相反的作用模式，如图4.11所示。

※ Zcut（Z切割）：Z切割的效果有点类似Z减去，它在3D物体的编辑模式下呈现灰色，是不能使用的。只有当用户切换到2.5D状态，才能产生切除效果，如图4.11所示。

※ Rgb Intensity（色彩强度）：该滑块控制当前工具在应用色彩时的强度。通过调整这个值，用户可以控制绘画工具在模型上添加颜色的明暗程度，如图4.11所示。

※ Z Intensity（雕刻强度）：该滑块用于控制绘画、雕刻和绘图工具在Z轴方向上的操作强度，从而控制模型凸起和凹陷的深度，如图4.11所示。

※ Remember Draw Size Per Brush（记住每个笔刷的绘制大小）：用户在使用不同笔刷进行模型雕刻时，即使前后切换笔刷，仍然保持各种笔刷的大小不变，如图4.11所示。

※ Focal Shift（焦点偏移）：该滑块用于控制绘画、雕刻和绘图工具的焦点范围偏移。通过调整焦点偏移量，用户可以改变笔刷工具的影响范围和强度，如图4.11所示。

※ Draw Size（绘制大小）：该滑块用于控制绘画、雕刻和绘图工具的笔刷大小，进而控制绘画工具的覆盖范围和细节精度，如图4.11所示。

图4.11 状态栏后面的按钮

※ Remember Dynamic Mode Per Brush（记住每个笔刷的动态模式）：用户在使用不同笔刷进行模型雕刻时，即使前后切换笔刷，仍然保持各种笔刷开启或关闭的动态模式不变，如图4.12所示。

※ ReplayLast（重播上次）：用于追踪最近一次在ZBrush中执行的操作。用户通过单击该按钮，可以快速回放并重复之前的操作步骤，无论它是否使用相同的工具或设置创建，进而提高工作效率并节省时间，如图4.12所示。

※ ReplayLastRel（重播上次相对按钮）：用于重播在新光标位置的最后一次笔触，前提是模型在此之前没有被旋转，如图4.12所示。

※ AdjustLast（调整最后）：用于对最近一次操作进行微调或修改。用户通过单击该按钮，可以进入调整模式，并使用相应的工具或选项对最后一次操作进行调整，如图4.12所示。

※ Activate Points（激活的点数）：显示当前被用于雕刻的激活点数。该数据针对部分隐藏的模型，能帮助用户确定模型的整体显示情况，如图4.12所示。

※ Total Points（总共的点数）：显示模型总共的点数，如图4.12所示。

图4.12 状态栏后面按钮

※ Undo History（撤销历史记录）：用户来回拖动历史记录条上的橙色滑块，可以快速回到之前或恢复到现在的操作步骤上，如图4.13所示。

图4.13 撤销历史记录条

4. 左侧工具栏介绍

左侧工具栏是一个垂直排列的工具栏，提供了许多常用的工具和选项，用于模型的编辑、雕刻、绘画和其他操作。如图4.14所示，以下是左侧工具栏中一些常见的工具和选项。

图4.14 Brush Strokes Alpha Texture Material ColorPicker Gradient SwitchColor

※ Brush（笔刷）：单击该按钮，可以打开ZBrush的笔刷列表，快捷键为F2，如图4.15所示。

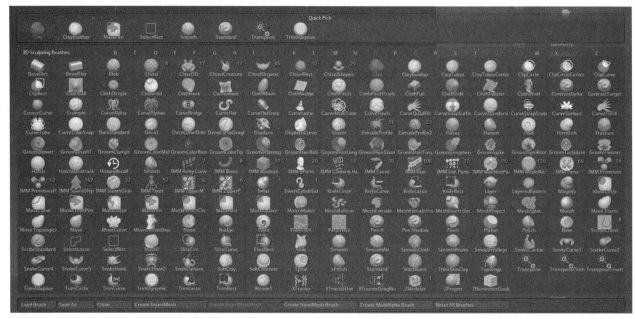

图4.15 笔刷列表

※ Strokes（笔触）：该按钮是用于控制笔刷行为和应用效果的选项。它帮助用户定义绘画或雕刻笔刷的笔画特性，如形状、方向、间距、强度等，以实现不同的绘画效果，快捷键为F3，如图4.16所示。

图4.16 笔触列表

※ Alpha（Alpha通道）：这是一种用于绘制或雕刻纹理、形状和细节的图像或图案。Alpha通常是灰度图像，其中黑色表示低强度或透明，白色表示高强度或不透明。它们可以用于模型表面的绘画、雕刻、纹理和细节添加，快捷键为F4，如图4.17所示。

※ Texture（纹理）：指的是用于为模型表面添加图像或图案的二维图像。纹理可以用于增加模型的细节、颜色、材质、图案等，从而使模型更加逼真和有趣，快捷键为F5，如图4.18所示。

※ Material（材质）：这是用于模型渲染和表面属性定义的设置。材质决定了模型在渲染过程中的外观、反射、光照和其他视觉效果。ZBrush提供了各种预设材质和自定义材质选项，使用户能够为模型选择恰当的外观和材质属性，快捷键为M

或F6，如图4.19所示。

图4.17 Alpha列表

图4.18 纹理列表

图4.19 材质列表

※ Color Picker（取色器）：这是用于选择和调整颜色的工具。用户可以通过它，在绘画、纹理绘制和材质编辑过程中选择准确的颜色值。

※ Gradient（渐变）：这是一种用于创建平滑色彩过渡效果的工具。它可以应用于绘画、纹理绘制和材质编辑等过程中，以实现颜色的渐变和平滑过渡。

※ Switch Color（切换颜色）：这是一种快速交换当前绘画工具颜色和背景色的功能。它可以在绘画和纹理绘制过程中帮助用户快速切换绘画颜色，以便进行各种颜色调整和优化。

5. 右侧工具栏介绍

右侧工具栏是用于控制视图在文档视图区域中的大小及位置的。它们都有对应的快捷键，用户可以根据个人操作习惯设置特定的快捷键，也可以使用视图导航按钮进行视图操作，如图4.20所示。

图4.20 右侧工具栏

※ Render Edited Tool（渲染编辑工具）：帮助用户在ZBrush中实时预览和调整模型。通过使用此功能，用户可以更好地了解模型渲染时的外观，并进行艺术创作和设计的优化。

※ SubPixel Antialiasing Render Quality（亚像素抗锯齿渲染质量）：这是一个用于控制实时渲染视口中抗锯齿效果的选项。调节滑块的数值可以影响渲染结果的平滑度和细节展示效果。

※ Scroll Document（滚动文档）：这是在画布上移动文档内容的功能。它可以帮助用户在编辑大型画布或放大细节时浏览整个画布。

※ Zoom Document（缩放文档）：这是用于调整文档视图缩放级别的功能。它允许用户放大或缩小文档以查看细节或全局效果。

※ Actual Size（实际大小）：以实际大小查看编辑模型或其他内容，以确保编辑过程中设计和创作符合预期的尺寸和比例。

※ Antialiased Half Size（抗锯齿半尺寸）：这是一种渲染选项，帮助用户在ZBrush中以较低的分辨率和抗锯齿效果进行实时渲染预览，以提高渲染性能并获得更平滑的预览效果。

※ Perspective Distortion（透视扭曲）：开启该按钮可应用透视效果，以增加模型在视图中的深度感和立体感。

※ Floor Grid（地面网格）：用于显示地面网格作为参考，为用户在编辑模型时提供对齐参考、比例感和场景布局，从而提高模型的准确性和可视化效果。

※ Local System（局部坐标系）：用于在编辑模型时以局部坐标系为参考进行操作。它可以帮助用户在模型的局部区域内进行准确的编辑和变换操作，而不受全局坐标系的影响。

※ When pressed camera transformation will be locked（按下时相机变换将被锁定）：启动该按钮后，视图的变换将被锁定，即相机不会随鼠标或笔的移动而发生变化。

※ Rotate On All Axis（绕所有轴旋转）：启用此按钮后，用户可以在X轴、Y轴和Z轴的任意方向上自由旋转模型，而不仅限于单个轴的旋转。

※ Rotate On Y Axis（绕Y轴旋转）：启用此按钮后，用户可以在水平方向上自由旋转模型，而保持其在垂直和深度方向上状态不变。

※ Rotate On Z Axis（绕Z轴旋转）：启用此按钮后，用户可以在垂直方向上自由旋转模型，而保持其在水平和深度方向上

状态不变。

※ Fit Mesh To View（适应视图）：用于将当前加载的模型调整到适合当前视口的大小，以便完整显示模型并进行更深入的编辑和观察，快捷键为F。

※ Move Edited Object（移动可编辑物体）：用于在编辑模型时进行平移操作。

※ Scale Edited Object（缩放可编辑物体）：用于在编辑模型时进行缩放操作。

※ Rotate Edited Object（旋转可编辑物体）：用于在编辑模型时进行旋转操作。

※ Draw Polyframe（绘制多边形框架）：用于在模型上显示多边形拓扑结构的线框，帮助用户进行准确的布线分析和模型编辑，快捷键为Shift+F。

※ Activate Edit Opacity（激活编辑不透明度）：用于在编辑模式下控制模型或画笔的不透明度，从而实现透明效果或半透明效果，这对于创建玻璃材质、透明效果、虚化效果等非常有用。

※ Ghost Transparency（幽灵透明度）：用于在编辑模式下显示透明度的参考图像或对象，帮助用户进行准确的模型对齐、参考绘画或参考图像，使用户更好地理解和处理模型的细节。

※ Solo Mode（单独模式）：在编辑模型时，该选项用于隐藏其他对象，以便用户可以将注意力集中在当前正在编辑的对象上。这有助于用户在复杂场景中更清晰地查看和编辑单个对象，减少干扰和混乱。

※ Xpose View（Xpose视图）：在编辑模型时，该选项可以将对象的表面透明化但仍可见，以便在编辑过程中查看和修改模型的内部结构。快捷键为Shift+X。

6. 左右侧托盘区介绍

ZBrush 在界面的左、右两侧分别设置了一个托盘区，目的是避免用户在编辑模型的过程中频繁地在各菜单中切换选择所需要的工具和命令，影响工作效率。默认情况下，左侧托盘区为 Brush（笔刷）栏命令集合，用于选择和调整绘制笔刷的属性和参数，如笔刷形状、强度、大小等；右侧托盘区为 Tool（工具）栏命令集合，用于对模型进行各种操作和编辑，包括加载和保存模型、管理子工具、编辑几何属性、进行颜色绘制和纹理绘制、应用遮罩、进行变形调整等。它们都是进行三维建模时使用频率最高的命令板块，如图4.21所示。当左右两侧托盘显现出来后，视口会变小，影响雕刻范围，因此通常用户在雕刻时，只会显示单侧的托盘区。有时，为了快速调取菜单栏中某一板块下的各种命令，用户可以单击该板块左上角的◎或◎按钮，用鼠标左键将其拖至左侧或右侧的托盘区中即可。如果想把该板块从托盘区中移除，单击托盘区中该板块右上角的◎或◎按钮。当托盘区中的板块太多时，还可以单击板块的名字，对多余的板块进行折叠。

图4.21 左右两侧托盘区

7. 视图操作

在三维软件中,空间是由 X、Y、Z 三个轴构成的,因此用户必须对其有基本的认识和掌握。用户按",",键,开启 LightBox(灯箱),在弹出的对话框中找到一个系统自带的 DemoHead.ZPR 男人头示范文件,如图4.22 所示。双击该图标,在视口中就出现了一个男性的人头模型,如图4.23 所示。此时,状态栏的 Edit(编辑)按钮 图 变为橙色,呈现激活状态,用户才能在视口中进行空间变换操作,完成后续对模型的雕刻。这包括:

图4.22 LightBox对话框

※ 旋转视图:按住鼠标左键在视口中的空白区域进行拖动,视口将发生旋转变化,如图4.24 所示。

※ 平移视图:按住Alt键,同时按住鼠标左键在空白区域进行拖动,视口将发生平移变化,如图4.25 所示。

※ 缩放视图:在平移视图的过程中松开Alt键,继续按住鼠标左键移动鼠标就可以对视口进行缩放。这种操作最好是键盘配合数位板共同完成,如图4.26 所示。

图4.23 视口效果　　　　　　图4.24 旋转视图　　　　　　图4.25 平移视图　　　　　　图4.26 缩放视图

8. 快捷键配置

除了以上介绍的界面主要组成部分,ZBrush 还提供了丰富的快捷键和自定义选项,如表 4.1 所示,让用户能够高效地进行数字雕刻和绘画设计等工作。这些功能和界面布局会不时地随着 ZBrush 版本的升级有所变化,但基本的工作流程和操作原理是相似的。

表4.1 ZBrush快捷键

板块	快捷键	功能
多功能菜单	F1	Tools（工具选择面板）
	F2	Brushes（笔刷选择面板）
	F3	Strokes（笔触选择面板）
	F4	Alphas（笔刷通道选择面板）
	F5	Textures（纹理选择面板）
	F6	Materials（材质选择面板）
	Shift+F1	Tool（工具菜单）
	Shift+F2	Brush（笔刷菜单）
	Shift+F3	Stroke（笔触菜单）
	Shift+F4	Alpha（笔刷通道菜单）

板块	快捷键	功能
多功能菜单	Shift+F5	Texture（纹理菜单）
	Shift+F6	Material（材质菜单）
	TAB	Show or hide floating palettes（显示或隐藏浮动面板）
	G	Projection Master（映射大师）
	Ctrl+G	ZMapper（启动 ZMapper 插件）
颜色工具	C	Color Palette（颜色面板）
	V	Switch Color（主次色互换）
	Ctrl+F	Fill Layer（填充层）
文件面板	Ctrl+O	Open Document（打开文件）
	Ctrl+S	Save Document（保存文件）
绘制调节面板	S	Draw Size（笔刷大小）
	O	Focal Shift（焦点调节）
	I	RGB Intensity（色彩强度）
	U	Z Intensity（Z 强度）
	P	Perspective（透视图）
]	Increase Draw Size by 10 units（笔刷大小增加 10 个单位）
	[Decrease Draw Size by 10 units（笔刷大小减少 10 个单位）
撤销命令	Ctrl+Z	Undo（撤销）
	Shift+Ctrl+Z	Redo（重做）
图层面板	Ctrl+N	Clear Layer（清理图层）
	Ctrl+F	Fill Layer（填充图层）
	Ctrl+B	Bake Layer（烘培图层）
渲染面板	Shift+Ctrl+R	Render All（渲染所有）
	Ctrl+R	Cursor Selective Render（鼠标指针选择渲染）
模板面板	Alt+H	Stencil On（开启模板）
	Ctrl+H	Hide/Show Stencil（隐藏显示模板）
	Spacebar	Coin Controller（硬币控制器）
笔画面板	L	Lazy mouse（滞后鼠标）
	Ctrl+1	Replay Last Stroke（重复最后一笔）
	Ctrl+2	Replay All Recorded Strokes（重复所有被记录的笔画）
	Ctrl+3	Record Stroke（记录笔画）
几何体编辑和控制	Ctrl+D	Divide（细分）
	Shift+D	Lower Res（进入低一级分辨率）
	D	Higher Res（进入高一级分辨率）
	Ctrl（按住）	在物体上绘制遮罩
	Ctrl+H	View Mask（查看或隐藏遮罩）
	Ctrl+I	Invert Mask（反选遮罩）
	Ctrl+A	Mask All（遮罩所有）
	Shift+Ctrl+A	Clear Mask（清除遮罩）
	A	Preview Adaptive Skin（预览适应的皮肤）
	Q	Draw Pointer（绘制指示器）
	W	Move（移动）
	E	Scale（缩放）
	R	Rotate（旋转）
	T	Edit（编辑）
	X	→ X<（激活对称）
	F	Center mesh in canvas (when in Edit mode)[网格物体居中（在编辑模式下）]
	Shift+F	Draw Poly frame（显示多边形结构）
	Shift+Ctrl+P	Point Selection Mode（点选择模式）
	Ctrl+P	Set Pivot Point（设置坐标轴点）
	Shift+P	Clear Pivot Point（清除坐标轴点）
	Ctrl+Shift+M	Lasso selection mode（套索选择模式）

续表

板块	快捷键	功能
缩放面板	0	Actual Size（查阅文档的实际大小）
	Ctrl+0	Anti-aliased Half Size（查阅文档实际大小的一半，抗锯齿）
	+	Zoom In（放大）
	-	Zoom Out（缩小）
Z 脚本面板	Shift+Ctrl+L	Load ZScript（加载 Z 脚本）
	Ctrl+U	Reload ZScript（重新加载 Z 脚本）
	H	Hide ZScript（隐藏 Z 脚本）
	Alt（按住）	Toggle ZAdd and ZSub（切换到 Z 加和 Z 减）

用户还可以自定义符合自己操作习惯的快捷键。具体方法如下。

按住 Ctrl+Alt 键，单击需要自定义的图标。松开鼠标左键后，该图标就进入自定义快捷键模式。随后，用户在键盘上按下将成为快捷键的字母、数字、字母加特殊功能键组合或数字加特殊功能键组合。

设置完成后，执行 Preferences（首选项）→ Hotkeys（快捷键）→ Store（存储）命令，即可将该快捷键保存。这样做的好处是能节约寻找按钮或命令的时间，大大提高工作效率，通常是针对用户常用的雕刻笔刷进行快捷键设置。

> **注意：** 如果设置的快捷键已被占用，系统就会出现Hotkey Note：the same hotkey is already assigned to this interface item（快捷键提示：同样的快捷键已经被指定给了其他界面事项）提示。这时，用户需要重新设置别的快捷键。

4.2.4 ZBrush 基本功能介绍

1. 遮罩功能

在 ZBrush 中，遮罩（Masking）用于选择和保护模型的特定区域以便进行后续的编辑或操作，从而实现更精细地调整和雕刻。它通常涉及细节雕刻、纹理绘制、多边形操作、部分移动、缩放和旋转、部分编辑修改以及创建复杂模型等领域如图4.27 所示。用户可以根据具体的需求和目标效果，使用不同的遮罩方法和选项来实现遮罩的编辑处理。这主要包括以下几个方面。

图4.27 遮罩在模型上的应用

※ 遮罩选择：当模型进入编辑模式后，按住Ctrl键，单击左侧工具栏的Brush按钮，会弹出如图4.28 所示的各种遮罩刷、遮罩笔和遮罩套索。接着选择默认的笔刷，用鼠标左键从视图的空白区域单击，拖曳出一个黑色矩形框来选中模型的部分区域，该区域变成深灰色，说明已经有遮罩，如图4.29 所示。

※ 遮罩绘制：除了上述直接用鼠标拖曳形成遮罩的方式，用户还可以在按住Ctrl键的同时，使用画笔绘制或Alpha贴图投射，在模型表面生成遮罩，如图4.30 所示。

图4.28 遮罩笔刷窗口

图4.29 遮罩选择

图4.30 遮罩绘制

※ 遮罩反转：按住Ctrl键，单击模型上有遮罩的区域，该区域的遮罩将消失，相反其他之前没有遮罩的区域将被遮罩覆盖。用户也可以执行菜单栏的Tool → Masking → Inverse命令，对模型遮罩进行反转，如图4.31所示。

※ 遮罩清除：按Ctrl键，单击视图中空白的区域，模型上已有的遮罩将被清除，如图4.32所示。也可以执行菜单栏的Tool（工具）→ Masking（遮罩）→ Clear（清除）命令，对模型遮罩进行清除。

图4.31 遮罩反转

图4.32 遮罩清除

※ 遮罩模糊/锐化：按住Ctrl键，用鼠标左键在有遮罩的模型区域上不断单击，遮罩边缘出现逐渐变模糊的效果，这样有利于对未遮罩的区域进行柔和的变形处理，如图4.33所示。该操作也可以借助菜单栏的Tool（工具）→ Masking（遮罩）→ BlurMask（模糊遮罩）命令实现。相反，如果按住Ctrl+Alt键，用鼠标左键在已有模糊边缘的遮罩上不断单击，遮罩的边缘会逐渐变得清晰。借助菜单栏的Tool（工具）→ Masking（遮罩）→ SharpenMask（锐化遮罩）命令也能实现该效果。

※ 遮罩应用：将遮罩应用到模型上，使只有遮罩区域受到后续操作的影响，而非遮罩区域不受影响，如图4.34所示。

图4.33 遮罩模糊　　　　　　　　　　　　　　　图4.34 遮罩应用

2. 隐藏功能

用户在创建比较复杂的模型时，经常会将模型部分隐藏，以更好地进行编辑操作。在完成局部模型调整后，再把隐藏的模型全部显示出来，查看整体效果。这样做能更精确地控制模型和细节，加速工作流程，提高生产效率。

具体做法如下：用户单击键盘上的"，"键，开启LightBox（灯箱），在弹出的对话框中找到一个Dog.ZPR狗的示范文件，如图4.35所示。接着按住 Ctrl+Shift 键的同时，用鼠标左键从空白处单击拉动，视图中出现一个绿色的矩形框覆盖住狗的头部，如图4.36所示。完成后，狗的身体被隐藏，只显示头部，如图4.37所示。如果想交换头部和身体的隐藏显示方式，还可以按住 Ctrl+Shift 键的同时，单击狗的头部，则头部区域将被隐藏，身体区域将被显现，如图4.38所示。如果想显示整个角色，则按住 Ctrl+Shift 键的同时，单击视图中的空白区域，如图4.39所示。对于，如图4.40所示的这种已经有部分区域被隐藏的模型，可以按住Ctrl+Shift+Alt键的同时，再次框选还需要隐藏的区域，如图4.41所示，此时框选区域将从之前的绿色变成红色，最终生成如图4.42所示的效果。以上的操作都是按住 Shift 键和 Ctrl 键，拖曳鼠标绘制矩形框，也可以在按住 Ctrl+Shift 键的同时，单击左侧工具栏的笔触█按钮，切换对话框中的选择方式，如 Rectangle（矩形）、Circle（圆形）、Curve（曲线）和 Lasso（套索），如图4.43所示，进而来随意进行框选。

图4.35 显示原始角色

图4.36 隐藏区域选择

图4.37 部分显示效果

图4.38 反向隐藏效果

图4.39 显示完整角色

图4.40 隐藏部分区域

图4.41 增加隐藏区域

图4.42 最终隐藏效果

图4.43 选择笔触窗口

3. 裁剪功能

ZBrush 还提供了针对隐藏模型进行删除的功能。例如，针对狗头模型，如果想删除隐藏掉的身体部分，单击 Tool（工具）→ Geometry（几何体编辑）→ Modify Topology（修改拓扑）→ Del Hidden（删除隐藏）按钮，就能将其删除。但是，裁剪处会出现一个洞口，还需要单击 Tool（工具）→ Geometry（几何体编辑）→ Modify Topology（修改拓扑）→ Close Holes（封闭洞口）按钮对其封口。这种方法的缺点是步骤较多，且裁剪的边缘可能比较粗糙。

除此之外，ZBrush 自带的裁剪笔刷工具可以直接用于裁剪模型的形状和几何结构，包括以下几种类型。

※ Trimming Brush（裁剪笔刷）：ZBrush提供了多种裁剪笔刷，这些刷子可以帮助用户在模型表面进行选取，以修剪模型的部分区域。方法是按住Ctrl+Shift键的同时，单击左侧工具栏的Brush（笔刷）按钮，在弹出的对话框中选择Trim Circle Brush（圆形裁剪笔刷）、Trim Lasso Brush（套索裁剪笔刷）和Trim Rectangle Brush（矩形裁剪笔刷），如图4.44所示。此外，用户还可以使用Trim Curve Brush（裁剪曲线笔刷）在模型表面绘制一条直线或曲线，ZBrush将根据该曲线对模型进行裁剪。用户可以通过调整曲线的形状和位置来控制裁剪的结果。例如，按住Ctrl+Shift键的同时，单击左侧工具栏的笔刷按钮，在弹出的对话框中选择Trim Curve Brush（裁剪曲线笔刷）。注意：在使用该笔刷绘制的过程中，左手按住Ctrl+Shift键不放，右手用鼠标左键在视图中绘制曲线，增加空格键按压可以平移曲线的位置。如果不按空格键，而增加Alt键可以使曲线发生转折。按一次Alt键，曲线生成弧形转折，如图4.45所示；快速按两次Alt

键，曲线生成生硬转折，如图4.46所示。另外，在用裁剪曲线笔刷绘制的过程中，因为按住了Shift键，所以曲线会以5°的角度左右偏移，一定程度上影响了绘制的精确性。所以，用户可以先按住Ctrl+Shift键，在视图中拉出裁剪曲线笔刷的白色线条，接着松开Shift键，保持Ctrl键的按下状态，继续绘制，就能自由增加或减少偏移角度了。其中，曲线灰色区域是将被删除的部分，相反的区域是将被保留的部分。如果临时发现删除和保留的部分弄反了，可以在最后松开鼠标左键前，增加按Alt键，以此对两个区域进行反向处理。

图4.44 裁剪笔刷窗口

※ Clip Brushes（夹扁笔刷）：ZBrush还提供了多种夹扁笔刷，如Clip Circle Brush（圆形夹扁笔刷）、Clip Circle Center Brush（圆形中心夹扁笔刷，如图4.47所示）、Clip Curve Brush（曲线夹扁笔刷）和Clip Rectangle Brush（矩形夹扁笔刷）。这些笔刷帮助用户在模型表面绘制线条或形状后，将模型沿着绘制的路径进行挤压变扁。然而，如果模型压缩部分的体积大于保留部分的体积，如图4.48所示，会导致压扁后的模型边界部分形成多余的外溢平面，影响美观，还需要继续进行裁剪或光滑处理。

图4.45 按Alt键一次后的转折效果　　图4.46 按Alt键二次后的转折效果　　图4.47 ClipCurve笔刷裁剪小球

※ Knife Brushes（刀子笔刷）：与夹扁笔刷类似的刀子笔刷也能生成类似的裁剪效果。该笔刷包括Knife Circle Brush（刀子圆形笔刷）、Knife Curve Brush（刀子曲线笔刷）、Knife Lasso Brush（刀子套索笔刷）和Knife Rectangle Brush（刀子矩形笔刷）。操作方法与夹扁笔刷类似，但刀子笔刷能够更准确地穿透模型，达到锋利的切割效果，删除的体积区域更加完整。图4.49所示展示了两种笔刷裁剪后的对比效果。

图4.48 ClipCurve笔刷裁剪后的效果　　图4.49 KnifeCurve笔刷对比ClipCurve笔刷的裁剪效果

4. 多边形组

多边形组（PolyGroup）是一种对模型的不同部分进行分组的技术。它可以将模型的不同区域标记为独立的多边形组，以便在后续操作中更好地控制和编辑这些区域。默认状态下是看不到模型的多边形组的，必须单击右侧工具栏上的 Polyframe（多边形网格）▦按钮，或执行 Transform（变换）→ Polyframe（多边形网格）命令，就能看到带颜色的多边形组，每一种颜色代表一个多边形组，如图4.50所示。此时，按住 Ctrl+Shift 键，单击角色的上身躯干部分，将只显示该多边形组，如图4.51所示。如果继续按住 Ctrl+Shift 键，再次单击角色的上身躯干部分，将反转多边形组的选择，如图4.52所示。当前还可以按住 Ctrl+Shift 键，单击剩余的多边形组，如角色的两个手臂，将会对其隐藏，如图4.53所示。当要显示全部多边形组时，按住 Ctrl+Shift 键，单击视图空白区域即可。目前，主要创建多边形组的方法是：

※ Auto Group（自动成组）：单击Tool（工具）→ Polygroup（多边形组）→ Auto Groups（自动成组）按钮，它将多个多边形组整合成一个多边形组，如图4.54所示，快捷键为Ctrl+W。请注意，每次生成的多边形组的颜色是随机的，并不会影响模型本身，如果不喜欢该颜色，可以继续按快捷键Ctrl+W更换为其他颜色。

 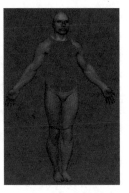

图4.50 多个多边形组　　图4.51 显示单个多边形组　　图4.52 反转显示多边形组　　图4.53 减少多边形组的选择

※ UV Groups（UV成组）：根据模型的每个UV信息创建新的组。它帮助用户在单个模型上创建和编辑多个UV布局，每个布局都被称为一个UV组，并与其相应的纹理进行关联。方法是单击Tool（工具）→ Polygroups（多边形组）→ Uv Groups（UV成组）按钮。

※ Group Visible（可见成组）：将模型的可见部分组合成一个单独的组，特别有助于对复杂模型进行编辑。该功能通常被用在部分区域被隐藏后，仍有部分区域可见的模型上，方便用户根据需要进行多边形组的划分，如图4.55所示。方法是单击Tool（工具）→ Polygroups（多边形组）→ Group Visible（可见成组）按钮，效果如图4.56所示。之后，用户可以随时在Tool板块中单击Tool（工具）→ Subtool（子工具）→ Rename（重命名）按钮更改可见组的组名。

※ Group Masked（遮罩成组）：用户根据遮罩的区域将模型的不同部分分组，并在编辑和处理模型时对其进行独立的操作。方法是单击Tool（工具）→ Polygroups（多边形组）→ Group Masked（遮罩成组）按钮，快捷键为Ctrl+W，如图4.57所示。

※ Material Groups（材质成组）：根据模型的基本材质来建组(这些材质可以是由其他3D软件指定的)。以Obj文件格式导入ZBrush的模型可以保留其他软件指定的材质信息。要做到这些，用户必须在导入模型前打开Preferences（首选项）→ Import Export（导入导出）→ Import Mat As Groups（导入材质作为组）选项。材质组对于从其他软件向ZBrush转移组信息时非常有用。

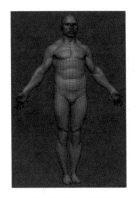

图4.54 整合自动组　　　图4.55 部分区域显示　　　图4.56 整合可见组　　　图4.57 遮罩成组

5. 常用笔刷

　　ZBrush 是一款强大的数字雕刻和建模软件，它为用户提供了各种不同类型的笔刷和笔刷选项，用于生成各种细节效果。此外，ZBrush 还支持用户创建自定义笔刷，以满足特定的创作需求。用户只需单击左侧工具栏的 Brush（笔刷）■按钮，就会出现大量雕刻笔刷。表 4.2 为一些常用的笔刷及相关介绍。

表4.2 ZBrush常用笔刷

名称	图标	作用	效果
Standard Brush (标准笔刷)	Standard	用于雕刻模型的基本形状和添加细节，能生成比较平滑的边缘过渡。直接用 Standard 笔刷雕刻，模型表面凸起。相反，按住 Alt 键的同时用该笔刷雕刻，模型表面凹陷	
Clay Buildup Brush (黏土建筑笔刷)	ClayBuildup	用于模拟添加黏土和黏土块的效果，以增加模型的体积和粗糙细节，特别适合雕刻肌肉。它与 Clay 笔刷很相似，但出来的结果是条状	
Smooth Brush (平滑笔刷)	Smooth	用于平滑模型表面，减少颗粒感和凹凸不平的部分。在使用任何笔刷时按住 Shift 键，就能立即切换到 Smooth 笔刷，让模型的布线更加均匀	
Dam Standard Brush (刻线笔刷)	DamStandard	用于刻画向内明显且锋利的边缘和深度，可以用来绘制皱纹、裂缝和凹槽等，相当于 Standard 笔刷和 Pinch 笔刷共同作用的效果。雕刻时按住 Alt 键，就能产生向外凸起的效果	
Move Brush (移动笔刷)	Move	用于移动模型的顶点，以调整模型形状和整体姿态。注意：Move 笔刷在低细分等级拖曳比在高细分等级拖曳出的效果更平滑，更适合调整模型的大致形状	
Inflate Brush (膨胀笔刷)	Inflat	它的工作原理是将顶点推向外部，用于增加模型的体积，使其看起来更加膨胀饱满，也可将过细的地方加粗	
Snake Hook Brush (蛇钩笔刷)	SnakeHook	用于模拟用钩子拉伸模型表面的效果，从而在模型表面形成拉伸、拉动和变形几何形状，产生蛇形或曲线的效果。通常为了保证拉伸出的形状有充足的面数，会搭配使用状态栏的 Sculptris Pro Mode 按钮	
Pinch Brush (收缩笔刷)	Pinch	用于在模型上捏合或收紧形状，以强调细节或定义边缘，适合模拟硬边效果，如衣服褶皱、突出肌肉纹理、皱纹、鳞片等	

续表

名称	图标	作用	效果
Polish Brush（抛光笔刷）	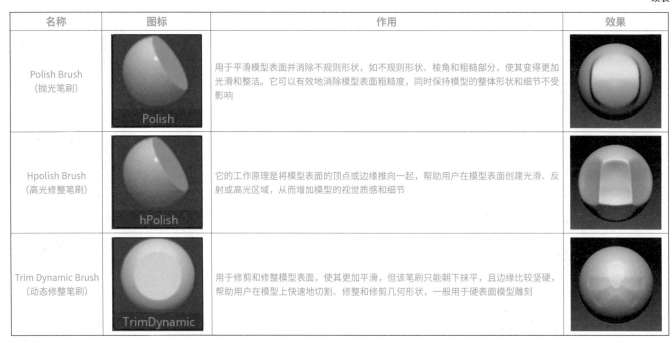	用于平滑模型表面并消除不规则形状，如不规则形状、棱角和粗糙部分，使其变得更加光滑和整洁。它可以有效地消除模型表面粗糙度，同时保持模型的整体形状和细节不受影响	
Hpolish Brush（高光修整笔刷）		它的工作原理是将模型表面的顶点或边缘推向一起，帮助用户在模型表面创建光滑、反射或高光区域，从而增加模型的视觉质感和细节	
Trim Dynamic Brush（动态修整笔刷）		用于修剪和修整模型表面，使其更加平滑，但该笔刷只能朝下抹平，且边缘比较坚硬，帮助用户在模型上快速地切割、修整和修剪几何形状，一般用于硬表面模型雕刻	

用户可以自定义笔刷的位置，以在雕刻过程中节省寻找笔刷的时间，具体操作方法如下。

01 单击Preference（首选项）→ Config（进程）→ Enable Customize（启动自定义）按钮，激活自定义面板，如图4.58所示。

02 按住Ctrl+Alt键，将Brush板块中的常用笔刷依次拖至底部工具栏中。当然，还可以拖曳其他常用的命令按钮到此位置，如图4.59所示。

图4.58 启动自定义面板　　　　　　　　　　图4.59 底部工具栏

03 完成后，再次单击Preference（首选项）→ Config（进程）→ Enable Customize（启动自定义）按钮，退出自定义界面，如图4.60所示。

04 单击Preference（首选项）→ Config（进程）→ Store Config（存储进程）按钮，保存刚才的界面设置，如图4.61所示。

这样，在重启ZBrush后，界面将保持用户自定义的界面效果。

用户可以随时调整笔刷的属性，快捷键为空格键，如图4.62所示。其中，常用的Draw Size（绘制大小）控制笔刷的最

外侧半径，Focal Shift（焦点偏移）调整绘画、雕刻和绘图工具的焦点范围，进而影响力度的扩散区域。

图4.60 退出自定义界面

图4.61 存储进程

图4.62 空格键快捷面板

4.3 三维人物模型制作

4.3.1 手办作品设计稿

一个成功的手办作品，往往离不开卓越的前期设计稿。雕刻师能从这张图片中了解角色形状、姿势、服装、面部表情等外观细节，掌握基本的尺寸和比例，识别角色的色彩纹理和材质效果。另外，设计图最好还能展示手办的前面、侧面、后面等多个角度以及最终造型，从而实现最佳效果的打造。但是，由于 Midjourney 在出图效果的可控性和连续性方面尚不完善，因此为了获得一张好的前期设计图，往往要耗费心机，尝试各种"咒语"、垫图、混图、参数叠加等技巧。为了更全面地展示多种生物的造型方式，我们有幸征得网红 AI 设计大师董志坤老师的同意，引用其作品《龙孩》，如图4.63所示，进行一次三维手办雕刻的尝试与转化，力图通过图中的人物和动物两种生物属性的角色，更全面地讲解 ZBrush 笔刷工具与雕刻技巧，使读者能快速掌握三维手办创作的要领。备注：董志坤老师小红书账号：doooong，欢迎大家一起学习交流。

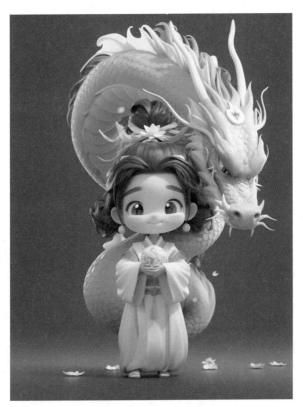

图4.63 《龙孩》效果图

《龙孩》作品介绍：本设计理念主要源自中国神话传说中的龙女形象。龙女这一传说起源于佛教，其服饰和装扮采用了中国古代的样式，展现出古代女子的娟秀。她身着青衣汉服，头戴莲花冠，凸显出中国古代女性的优雅气质。背后的龙则采用了中国古代四大神兽中的青龙。青龙又称苍龙，被视为"天之四灵"之一的东方之神，代表着吉祥、力量和希望。将青龙与龙女相结合，不仅增强了整体设计的神话色彩，还为作品注入了更多的神秘感和寓意。

绘图工具：Midjourney

关键词：Front view, full body, full view, cute Chinese dragon girl wearing Hanfu, Chinese Mythological Theme, simple style, big eyes, clean background, chibi, c4d, blender, 3d.octane rendering, transparent material, movie soft light, best quality, realistic texture, ultra detailed --ar 3:4 --q 2 --niji 5

4.3.2 人物头部雕刻技法

1. 面部造型雕刻

通常情况下，我们会使用球体或方块作为角色头部的基础模型，在上面划分三庭五眼的区域后进行局部塑造和整体优化，但这意味着更长时间的调整。所以，在工作中，为了缩短项目的制作周期，我们也可以直接调用 ZBrush 系统中现存的模型进行升级改造。单击 LightBox（灯箱）按钮，在弹出的对话框的 Project（项目）板块中双击 DemoAnimeHead（动漫头部示例）文件，如图4.64 所示，模型会立即出现在视图区域中。关闭右侧工具栏的透视■按钮，在旋转模型的过程中按住 Shift 键，实现角色头部正面视角的切换，并将角色头部正面置于视域中心位置，如图4.65 所示。

图4.64 LightBox对话框

图4.65 视图区域

单击 Texture（纹理）→ Current Texture（当前纹理）方框■。接着在弹出的对话框中单击 Import（导入）按钮，选中《龙孩》设计稿。此时只是单纯地将参考图导入了 ZBrush，我们还需要在 Texture 面板中再次单击该图片，将其选中，如图4.66 所示。随后，单击 Texture 面板中的 Add to Spotlight（添加到聚光灯）按钮■，图片会出现在视图区域，如图4.67 所示。参考图上方的圆圈形控制器上分布着多种调节图片的按钮，其中，Rotate 按钮■控制参考图的旋转，Scale 按钮■控制参考图的大小，Opacity 按钮■控制参考图的透明度。用户只需要按住特定按钮的同时左右转动圆圈形控制器，就能实现该选项数值的调整。

图4.66 选中参考图

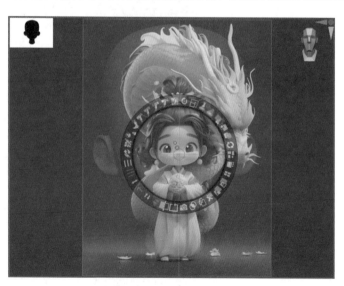

图4.67 添加图片到聚光灯

在视口区域通过圆形控制器来调整参考图的大小、旋转和不透明度，使图片中小孩的头部形象与头部模型的正面大致匹配，

如图4.68所示。对比发现，现有示例模型的脸型较长，应该缩短角色面部的纵向长度。我们可以按键盘上的 Z 键退出纹理的编辑，使参考图固定在视口中。然后使用大半径的 Move（移动）笔刷，调整模型的整体形状以匹配参考图中的五官位置，如图4.69所示。在调整的过程中，由于无法做到左右完全一致，可以选择视觉效果相对较好的一侧进行对比处理，同时配合快捷键 Shift+Z，短暂显示或隐藏参考图，查看仅有模型时的效果，如图4.70所示。

图4.68 纹理匹配模型

图4.69 调整模型五官位置

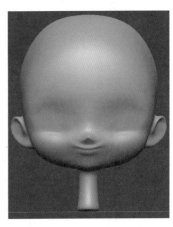

图4.70 隐去参考图后的效果

为了在缩放、旋转调整模型后，仍然能快速回到当前的视角，可以单击 Draw（绘制）→ Channels（通道）→ Store Cam（存储摄像机）按钮，如图4.71所示。随后在弹出的对话框中输入该摄像机视角的名字，如 head1，如图4.72所示。这样，即便用户在编辑模型后，视角发生了改变，也能通过单击 Draw（绘制）→ Channels（通道）→ head1 按钮，快速回到既定视角。在完成基本五官匹配后，最好再次开启透视模式，使模型的面部显得相对立体。方法是激活右侧工具栏中的"透视"按钮 ，并将命令栏下的 Draw（绘制）→ Focal Length（焦距）值设为 50mm，如图4.73所示。备注：在三维软件中，Focal Length（焦距）通常用于模拟相机的拍摄效果，类似真实相机的镜头焦距。焦距的取值可以影响渲染图像的视角和透视效果，取值常以 mm 为单位，功能详见表 4.3。

图4.71 通道面板

图4.72 摄像机命名面板

图4.73 摄像机焦距设置

表4.3 焦距类型分析

焦距类型	取值范围	功能场景应用
短焦距	通常取值在 10mm ～ 35mm	用来获得广角视野，具有夸大的作用，适合拍摄广阔的场景或想要强调近距离物体的感觉
标准焦距	通常取值在 35mm ～ 70mm，较多取值为 50mm	比较接近人眼的视角，是最常用的焦距，适用于大多数日常场景
中焦距	通常取值在 70mm ～ 135mm	适合拍摄人物或物体，可以稍微拉近主体，但仍保持较为自然的透视
长焦距	通常取值在 135mm 以上	可以将主体拉近，适用于远距离或需要强调主体细节的场景

在调整模型的过程中，除了使用叠加的半透明参考图，建议同步将不透明度为 100% 的面部参考图置于视图区域左下角，更好地观察角色面部具体形态，如图4.74所示。我们可以使用 Standard 笔刷来增加模型的体积，但是配合 Alt 键，就能挖出两侧下嘴角的凹窝，如图4.75所示。另外，DamStandard 笔刷可用来绘制上下唇之间的唇缝。新手在勾线的过程中免不了有手抖的情况出现，所以有必要开启 Stroke（笔触）→ Lazy Mouse（延迟鼠标）按钮，并把 Lazy Radius（延迟半径）设为 30，如图4.76所示，这样笔刷在绘制的过程中，鼠标接触模型后尾部会出现一根红色的长线，延缓绘制痕迹的出现，实现更加平稳的线条形态控制。延迟半径的数值越大，红线越长，绘制效果，如图4.77所示；我们还可以用 ClayBuild 笔刷来增加下巴的体积，注意笔刷的 Z Intensity（Z 强度）数值不宜过大，如图4.78所示；按住 Shift 键，笔刷会立即切换到

Smooth 模式，用来光滑不平整的模型表面，如图4.79所示。在调整下唇的过程中，为了避免触碰上唇，应对其进行遮罩处理，然后才使用 Move 笔刷在略带仰视的视角下移动下唇位置，如图4.80所示。

图4.74　叠加透明度为100%的参考图

图4.75　绘制嘴角

图4.76　延迟鼠标模式

图4.77　绘制唇线

图4.78　增加下巴厚度

图4.79　光滑下巴

图4.80　移动下唇位置

　　在调整嘴部时，需要特别注意鼻唇沟的处理。即使是在卡通角色中，也要适当展现鼻唇沟的形态。为了塑造出合适的鼻唇沟，可以使用数值较小的 ClayBuild 笔刷，并配合 Alt 键，沿着鼻翼向嘴角的方向轻轻向内打造凹槽，如图4.81所示。然后

用 Smooth 笔刷打磨光滑，再用 ClayBuild 笔刷叠加鼻唇沟外沿部分区域的凸起，使鼻唇沟变细变深，如图4.82所示。

图4.81 鼻唇沟向内凹陷　　　　　　　　　　图4.82 鼻唇沟外沿凸起

目前角色的眼部只有一个大概的轮廓，需要进一步按照参考图进行精修。此时，可以把参考图上的影像投射到模型表面，以明确眼睛的具体位置形态。我们使用 Standard 笔刷，激活状态栏中 Rgb 按钮，关闭 Zadd 按钮和 Zsub 按钮，在 head1 的视角下用笔刷涂抹眼睛区域，如图4.83所示。一会儿工夫，眼睛的纹理就映在了模型上面，如图4.84所示。注意：如果绘制出现问题，必须检查 Brush（笔刷）→ Samples（采样）→ Spotlight Projection（聚光灯投影）是否处于开启状态。接着，按快捷键 Shift+Z 关闭背景纹理显示，随后按住 Ctrl 键，用 Standard 笔刷按现有纹理绘制眼球的可见区域，绘制完成后，关闭右侧托盘中 Subtool（子工具）中的"顶点着色"按钮，完成效果如图4.85所示。仔细观察图4.86所示，遮罩的边缘比较粗糙，这时我们可以单击 Tool（工具）→ Geometry（几何体编辑）→ EdgeLoop（边循环）→ Edgeloop Masked Border（边缘环遮罩边框）按钮，对遮罩边缘进行光滑处理，如图4.87所示。然后去掉遮罩，对其单击 Tool（工具）→ Deformation（变形）→ Polish By Groups（按组抛光）按钮，使两个多边形组边缘变得光滑，如图4.88所示。注意：要查看多边形组的生成情况，还需要开启右侧工具栏的"绘制多边形框架"按钮。

 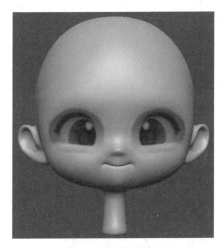 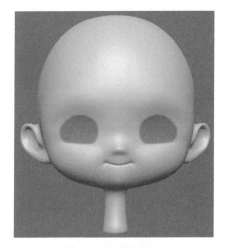

图4.83 投射眼睛纹理　　　　　图4.84 眼部纹理效果　　　　　图4.85 眼部遮罩效果

图4.86 粗糙的遮罩边缘　　　　图4.87 边缘环遮罩边框　　　　图4.88 按组抛光多边形组

在此以后，我们关闭"绘制多边形框架"按钮■，按住 Ctrl+Shift 键，单击非眼部区域模型，隐藏眼部区域，效果如图4.89所示。按住 Ctrl 键，框选该可见模型，对其进行遮罩，再按住 Ctrl+Shift 键，单击视口空白区域，显示整个头部模型，如图4.90所示。在此基础上，用移动工具将未遮罩的眼部区域向脑内挤压，形成如图4.91所示的效果。

图4.89 隐藏眼部区域

图4.90 显示有无遮罩区域

图4.91 向内挤压眼部区域

有了眼窝后，接下来开始眼球的制作。首先，单击 Tool（工具）→ Subtool（子工具）→ Append（追加）按钮，在弹出的对话框中选中一个球体，如图4.92所示。该球体会立即出现在模型正中心，我们需要调整球体的大小以匹配眼眶的形状。球体最好是圆球状并略微压缩正视前方的水平轴向长度。从正面看，球体的中心并未出现在眼眶中心，而是更靠近鼻梁。从侧面看，球体向前的最高点和嘴角在纵轴上基本保持一致。开启右侧工具栏的"透明"按钮■，效果如图4.93所示。在确定好眼球位置形状后，我们继续使用 Move 笔刷，轻微调整眼眶的凹凸程度，使其对眼球有更好的包裹匹配，如图4.94所示。

图4.92 追加球体

图4.93 追加眼球的形状位置

图4.94 眼眶匹配眼球形态

随后，按住 Ctrl 键，单击视口的空白区域，清除模型上的遮罩。以刚才设置好的单侧眼球为基础，执行 Zplugin（Z 插件）→ SubTool Master（子工具大师）→ Mirror（镜像）命令，在弹出的对话框中选择 Merge into one SubTool（融合到一个子工具）和 X axis（X 轴），使眼球沿 X 轴进行水平方向的镜像复制，如图4.95所示，生成如图4.96所示的效果。

图4.95 镜像设置窗口

图4.96 眼球镜像

眼线的制作思路与眼眶类似，也是从纹理投影开始的。按快捷键 Shift+Z，开启底部参考图显示，接着使用 Standard 笔刷，在开启状态栏的 Rgb 并关闭 Zadd 和 Zsub 的同时，将眼线的纹理绘制到模型上，如图4.97 所示。然后，按 B 键打开笔刷面板，再按 C 键进入 Curve（曲线）笔刷系列，选择其中的 CurveTube 笔刷，如图4.98 所示。随后，使用该笔刷沿着眼眶进行眼线的绘制，笔刷的半径影响着眼线的粗细，因此不宜过大。如果第一次绘制出的眼线较粗，还可以缩小笔刷半径后，重新单击模型中心的黑色虚线，调节眼线模型的粗细，如图4.99 所示。如果在绘制完曲线后发现曲线不好控制，需要开启 Stroke（笔触）→ Curve（曲线）中的 Bend Start（曲线开头）、Bend End（曲线末尾）、Lock Start（锁定起点）和 Lock End（锁定终点），如图4.100 所示。

图4.97 眼线纹理绘制

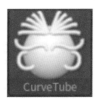

图4.98 管状曲线笔刷

图4.99 眼线模型绘制

另外，系统中还有一套精修眼线粗细的方法。具体做法是开启 Stroke（笔触）→ Curve Modifiers（曲线修改器）→ Size（大小）按钮，在按钮下方的方框中调整曲线的形态。左侧黄色点的位置较低代表生成的模型起始端较细，右侧黄色点的位置较高代表生成的模型末端较粗，如图4.101 所示。

特别提醒：黄色的取值最好不要是最低点的 0，因为这样会导致模型过细，后期很难选择编辑。最后，只有确定好模型的粗细后，才能单击除眼线模型外的其他遮罩区域，消除黑色虚线。因为一旦黑色虚线消失，模型就无法再通过曲线修改器进行调整了。最终生成的效果，如图4.102 所示。

图4.100 曲线设置

图4.101 调节管状曲线笔刷大小

图4.102 眼线再造后的形状

由于现在的管状模型仅具备了眼线的初步形态，因此我们需要进一步地操作以生成睫毛的效果。首先，单击 Tool（工具）→ Subtool（子工具）→ Split（拆分）→ Split Unmasked Points（拆分未遮罩点）按钮，将生成的模型独立成一个图层。接着，按住 Ctrl 键，并采用 Lasso（套索）的绘制模式，框选模型靠眼眶内侧的部分，对其进行遮罩，如图4.103所示。对于剩下的未遮罩区域，我们可以使用 Move 笔刷，沿着睫毛生长的方向和长度进行拉长操作，如图4.104所示。拉长完成后，还可以使用 hPolish 笔刷和 Smooth 笔刷，对睫毛进行压平和光滑处理，最终成形的效果，如图4.105所示。这样，我们就成功地通过一系列操作生成了睫毛的效果。

图4.103 眼线模型底部遮罩

图4.104 睫毛模型拉长效果

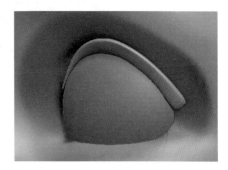

图4.105 睫毛模型压扁效果

双眼皮的位置非常接近眼睫毛，虽然它很细，但在塑造眼部形态时却是不可缺失的细节。首先，按 B 键，在弹出的工具选项中选择 Scribe Chisel 笔刷，如图4.106所示。接下来，我们要调整笔刷的大小，使其适合绘制双眼皮的曲线。沿着眼眶上方睫毛附近的位置，我们绘制一条曲线，如图4.107所示。然而，有时我们会发现生成的双眼皮颗粒感过重，这是由于模型面数过少所致。

为了解决这个问题，我们可以单击 Tool（工具）→ Geometry（几何体编辑）→ DynaMesh（动态网格）→ DynaMesh 按钮来增加模型的面数，如图4.108所示。默认情况下，动态网格的 Resolution（分辨率）为128。为了提升模型的精度和细腻度，我们可以将其调整到更大的数值，如512、1024、2048等。当然，也可以根据自己的需要随意设置一个数值，例如600。通过增加模型网格数量，我们可以明显改善颗粒感过重的问题。模型网格数量提升前后的对比效果如图4.109所示。仔细观察我们可以发现，眼眶向眼窝凹陷的纵深面的面数得到了均匀的提升，使双眼皮的呈现更加自然和逼真。

图4.106 划线凿刻笔刷

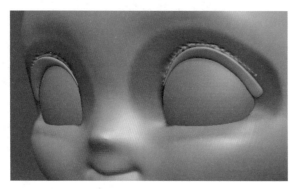

图4.107 绘制双眼皮

图4.108 动态网格设置

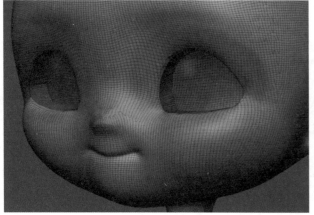

图4.109 动态网格的面数提升前后

注意： 在使用DynaMesh进行动态网格处理时，有时用户可能会发现即使增大了分辨率数值，整体面数似乎并没有明显增加。这通常是因为模型在场景中的尺寸比例过小所导致的。为了解决这个问题，需要通过调整Tool（工具）→Geometry（几何体编辑）→Size（大小）→XYZ Size（XYZ大小）滑块，来增加单个模型的尺寸。这样做可以使模型在动态网格处理后得到明显增加，进而优化模型的效果。然而，当场景中存在多个模型时，上述方法可能不太适用。在这种情况下，需要使用状态栏的缩放工具。首先，激活缩放工具自带的单个选择子工具按钮██，这个按钮可以同时影响所有选择的子工具。然后，通过放大操作来增加所有模型的尺寸，从而配合动态网格提升分辨率后，模型最终的面数也能得到相应的增加和优化，具体流程如图4.110所示。这样一来，用户就能够更好地利用DynaMesh工具提升模型的整体质量和精细度。

在优化模型面数之后，我们重新启用 ScribeChisel 笔刷，沿着睫毛附近的纹理精细绘制一条曲线，以模拟双眼皮的中缝效果，如图4.111所示。接下来，按住 Alt 键，换用相对半径较小、力度较轻的 ScribeChisel 笔刷，沿着刚刚绘制的中缝，再绘制一条凸起的线条，以增加双眼皮的立体感，如图4.112所示。之后，单击遮罩区域，以去掉黑色虚线，使双眼皮线条更加清晰。当基本成型后，单击角色面部有遮罩的灰色区域，黑色虚线便会自动消失，让模型表面更加干净。如果在绘制曲线模型的过程中，不小心留下了模型上的黑色虚线，不用担心，执行 Stroke（笔触）→Curve Functions（曲线函数）→Delete（删除）命令，即可轻松将其删除。经过上述步骤，我们得到了最终的双眼皮效果，如图4.113所示。

图4.110 整体放大所有模型尺寸

图4.111 双眼皮内凹缝绘制

图4.112 双眼皮外凸线绘制

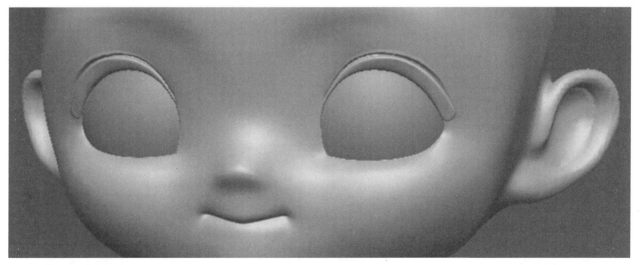

图4.113 双眼皮最终效果

在设计稿中，眉毛呈现为长条状。为了绘制眉毛，我们可以使用 CurveTube 笔刷在具有眉毛投射纹理的头部模型上进行拖拉绘制，如图4.114所示。在进行绘制之前，请务必复制一个新的头部模型并删除其细分等级，否则曲线笔刷功能将失效。

初始绘制的眉形可能显得过于粗糙和简陋。为了改进这一点，我们需要单击 Stroke（笔触）→Curve Modifiers（曲线修改器）和 Size（大小）按钮。通过这些工具，我们可以调整曲线的形态，使其更加精细，如图4.115所示。

完成设置后，再次单击眉毛模型中的黑色虚线，将看到眉毛形态如图4.116所示。一旦确定了眉毛的基础形态，单击面部灰色的遮罩区域将清除黑色虚线。

接下来，单击 Tool（工具）→ Subtool（子工具）→ Split（拆分）→ Split Unmasked Points（拆分未遮罩点）按钮。这将把生成的眉毛模型单独分离成一层。这样，就可以更方便地对眉毛进行编辑和修饰。

图4.114　眉毛初始效果

图4.115　管状笔刷大小调整

图4.116　眉毛形态调整

接着，选中眉毛层，并按快捷键 Ctrl+D 两次，以增加眉毛的细分数。这将使眉毛的模型更加精细和逼真。随后，可以使用 Move 笔刷，以仰视或俯视的视角，适当压缩眉毛的厚度。使用 Pinch 笔刷收缩眉尾，形成尖角，如图4.117 所示。最后，使用 Smooth 笔刷光滑不平整的模型表面。

图4.117　压缩眉毛厚度

通过这些步骤，将获得最终的眉毛形态，如图4.118 所示。现在，眉毛看起来更加自然和精致，与初始的粗糙绘制相比有了很大的改进。

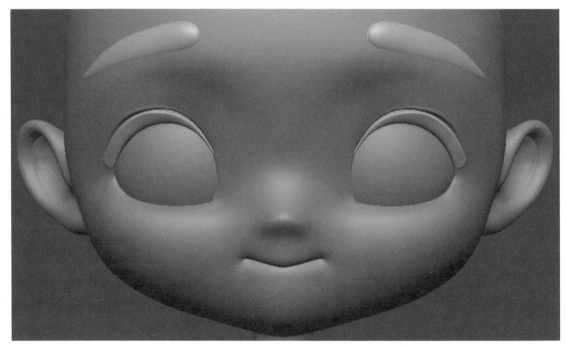
图4.118　眉毛最终形态

目前的模型是采用 DynaMesh（动态网格）技术构建的。在建模初期，DynaMesh 能够有效地减少雕刻过程中的模型拉

伸和变形问题，并迅速实现物体布线的均匀分布。然而，其缺点是每次重新布线时，模型都会发生一些改变。因此，当模型的整体形状基本确定，并且需要在提升模型细节的同时尽量减少模型面数时，ZRemesher（Z 重建网格器）将是一个更理想的选择。它能够根据模型的形态结构，通过不断增加细分等级的拓扑线条，实现更为精细的雕刻效果。综上所述，要在 ZBrush 中构建完整的三维模型，必然经历从 DynaMesh 起稿到初步成型，再到 ZRemesher 细节提升的过程。

选中角色头部模型，并单击 Tool（工具）→ Subtool（子工具）→ Duplicate（复制）按钮来复制该模型。然后，选中新复制的模型，再次单击 Tool（工具）→ Geometry（几何体编辑）→ ZRemesher（Z 重建网格器）→ ZRemesher 按钮，进行网格布线的重建。在此过程中，务必将 Target Polygon Count（目标多边形数）值设为 4。这个数值不宜过大，以确保它成为后续模型细节映射的布线基础，具体设置如图4.119 所示。

通过以上操作，之前的 DynaMesh 模型便拥有了符合模型形体结构的拓扑布线，改变之后的布线效果如图4.120 所示。请注意：如果用户开启了 X 键的左右对称功能，则 ZRemesher 完成后，左右布线将是一致的。否则，左右布线将不一致，这适用于左右造型非对称的模型。

另外，在使用 ZRemesher 时，可能会发现布线效果并不理想，未能完全符合角色肌肉的生长方式特点。在这种情况下，可以使用 ZRemersherGuide 笔刷在模型需要修改的地方绘制引导线，然后重新进行 ZRemesher 操作。这样，就可以根据具体需求调整模型的布线，以实现更精细和准确的效果。

在该布线基础上，我们可以进行模型细节的映射。在 Subtool（子工具）面板中，将第一层设置为 DynaMesh 模型层，第二层设置为 ZRemesher 模型层。确保仅显示这两层模型后，选中第二层，然后单击 Tool（工具）→ Subtool（子工具）→ Project（投射）→ Project All（全部投射）按钮，如图4.121 所示。系统将把 DynaMesh 模型上的细节映射到 ZRemesher 网格上。

图4.119 ZRemesher设置

图4.120 模型1级细分拓扑布线

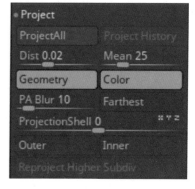

图4.121 Project设置

每映射一次后，按下快捷键 Ctrl+D 对 ZRemesher 模型进行一次细分，然后再进行下一次映射。反复操作，直到细分等级达到 4 或 5，如图4.122 所示。在每次细分后，都需要适当调整不满意的部分，并仔细检查模型是否存在破面问题，特别是鼻孔处。如果发现破面，需要单击 Tool（工具）→ Geometry（几何体编辑）→ Modify Topology（修改拓扑）→ Close Holes（封闭孔洞）按钮后，才能继续提升细分等级。

请注意，以上流程需要细致地操作和检查，以确保模型细节的正确映射和模型的完整性。

当前模型的表面效果仅是简单地按照设计稿进行模仿，缺乏立体空间的准确性。为了改进这一点，我们可以单击左侧工具栏上的 Material（材质）按钮。在弹出的对话框中，选择 Outline Thin 材质。这将使模型呈现全黑状态，并带有白色边缘线，方便我们旋转模型检查轮廓线的流畅度和整体形状的清晰度，如图4.123 所示。

接下来，使用 Sketch 材质，模型将呈现灰色素描效果。继续旋转模型，仔细检查其光滑状态，如图4.124 所示。如果在模型上发现不光滑的区域，可以通过将细分等级降到 1 级来解决。然后，使用 Smooth 笔刷不断光滑模型，提升一个细分等级，再次进行光滑处理，并逐步提升细分等级。这样可以有效地改进模型的表面光滑度。

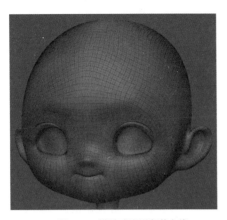

图4.122 模型5级细分拓扑布线

图4.123 Outline Thin材质效果

图4.124 Sketch材质效果

2. 头发造型雕刻

使用 Standard 笔刷将背景纹理中的头发部分映射绘制到模型上，如图4.125 所示。需要注意的是，很大一部分头发存在于模型的外侧。因此，我们接下来需要先构建头发的基底部分。按住 Ctrl 键，利用 Standard 笔刷的 Lasso（套索）模式🔘和 FreeHand（徒手绘制）模式✍，框选出模型上生长头发的区域，同时要避免选中耳朵区域，如图4.126 所示。

然后，我们需要调整 Tool（工具）→ Subtool（子工具）→ Extract（提取）下的 Thick（厚度）数值，并开启 Double（双面显示）按钮，以使头发能够扎根在头部模型内部，如图4.127 所示。完成这些设置后，单击 Extract（提取）按钮，以查看头发生成的整体效果。请注意，当前只是预览效果，并非最终结果。我们需要经过多次尝试和调整 Thick 数值，直到获得令人满意的头发厚度。一旦达到预期效果，就可以单击 Accept（接受）按钮进行确认。

图4.125 投射绘制纹理到角色

图4.126 遮罩选取生长头发区域

图4.127 Extract参数设置

在观察分离出的头发模型时，我们注意到支撑厚度的紫色面片的布线并不均匀，如图4.128 所示。为了改进这个问题，我们决定使用分辨率为 64 的 DynaMesh 对头发进行均匀网格布线处理，这样可以更好地定义头发的形状和结构，处理后的效果如图4.129 所示。

随后，我们使用 Smooth 笔刷来修整头发外沿尖锐的转角，使其更加平滑自然。接着，使用 Move 笔刷调整头发的蓬松度，让头发的整体形状更加自然和有层次感。

最后，使用 Intensity 值较小的 ClayBuild 笔刷，配合较长红色尾线的 LazyMouse 来绘制头发的生长方式。在绘制时，我们尽量保持前后笔触间相互平行，以模拟相对整齐的发型，最终效果如图4.130 所示。这样的处理方式和步骤，使头发的模型更加完善和精细。

在生成角色的基础发型之后，我们接下来的步骤是制作他的刘海。制作刘海有多种方法，既可以通过线性笔刷直接绘制产生，也可以利用变形器来修改规整的长柱模型。由于刘海的叠加和翻转较多，我们选择第二种方法进行制作。

首先，需要使用到一个系统外置的 Hair（头发）笔刷。可以将附赠的 HairStrands.ZBP 文件复制粘贴到个人计算机的 C:\Program Files\Maxon ZBrush 2023\ZData\BrushPresets 路径下，然后重新启动 ZBrush。按 B 键，在弹出的对话框中选择 HairStrands 笔刷。该笔刷包含了单股和多股共 4 种头发类型，如图4.131 所示，这些类型将帮助我们实现丰富的发型效果。

图4.128 从遮罩上提取带有厚度的头发

图4.129 DynaMesh后的头发网格布线

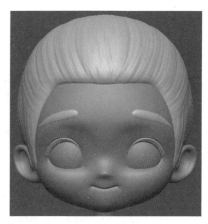

图4.130 头发生长方式

例如，我们首先选中HairStrand1笔刷，在视口中另外建立一个平板，然后在平板上从上到下绘制一根垂直的发束。注意，在绘制过程中按住Shift键可以使生成的模型保持垂直，如图4.132所示。接着，通过开启Stroke（笔触）→ Curve Modifiers（曲线修改器）→ Size（大小）按钮，将曲线修改器中的左侧第一个点和右侧最后一个点提高到方框中最高位置，如图4.133所示，从而使刚才生成的发束变成一样粗细，如图4.134所示。

图4.131 HairStrands笔刷类型

图4.132 平板上绘制垂直的发束

然后，我们单击Tool（工具）→ Subtool（子工具）→ Split（拆分）→ Split Unmasked Points（拆分未遮罩点）按钮，将发束从平板上分离出来，这样我们就拥有了发束模型。

下一步，重新切换到角色模型上，单击Tool（工具）→ Subtool（子工具）→ Append（追加）按钮，添加刚生成的发束模型，并将其放置在角色前额位置，准备用来模拟刘海，如图4.135所示。这是一个重要的步骤，因为它将创建出角色的刘海。

图4.133 调整笔刷路径大小

图4.134 新生成的粗细一致发束

图4.135 在角色上追加新发束

另外，还要记住单击Tool（工具）→ Subtool（子工具）→ Duplicate（复制）按钮，对该发束进行备份。这主要是为了以备后续的发型设计需要。通过这样的步骤，我们可以制作出自然且有层次感的刘海，为角色增添更多的真实感和细节。

现在，我们将对刘海的形状进行调整。首先，开启状态栏的"移动"按钮，切换到移动模式。然后，单击操纵器上的"设置"按钮⚙️，在弹出的对话框中单击 Bend Curve（弯曲曲线）按钮，如图4.136 所示。模型上将出现由多个圆锥组成的弯曲曲线变形器，如图4.137 所示。

图4.136 调用弯曲曲线命令

图4.137 弯曲曲线变形器

我们可以通过选择并拖动模型右上方的橙色圆锥来调节贯穿模型中心的橙色控制点的数量。同时，绿色圆锥可用于调节橙色控制点的排列方向。当单击其中一个橙色控制点时，该点上会出现新的圆锥控制器。在这些控制器中，圆锥集合的中心点用于确定它的空间位置，橙色圆锥控制它的旋转，下端的灰色圆锥控制它的缩放，而上端的灰色圆锥则控制它的挤压，如图4.138 所示。

接下来，继续使用弯曲曲线变形器，通过正视、侧视、俯视、仰视等多个视角来调整发束的位置、旋转和大小，使发束模型部分悬浮于额前的空间中，与参考图中的形态相匹配，如图4.139 所示。

一旦发束基本成型，我们可以单击操纵器上的"设置"按钮⚙️，并在弹出的对话框中单击 Accept（接受）按钮，以完成弯曲变形的编辑。这样，我们就完成了刘海形状的调整。

由于角色额头的刘海是由多股发束组成的，我们在设计时，既要遵循参考图中的造型特点，又要寻找空间中的凌乱美，做到井然有序、有条不紊。通常在设计好一条发束后，我们利用之前的备份模型文件或另外新建多条发束模型柱，结合弯曲曲线变形器设计其他发束，提高刘海叠加的层次和延展顺畅性，如图4.140 所示。

图4.138 调整弯曲曲线变形器

图4.139 调整第一根发束形态

图4.140 调整多根发束形态

为了使发束模型的粗糙表面显得光滑，我们可以开启 Tool（工具）→ Geometry（几何体编辑）→ Dynamic Subdiv（动态细分）→ Dynamic（动态细分）按钮。这样，模型的光滑效果就可以展现出来了，快捷键为 D，如图4.141 所示。如果想重新回到粗糙的显示状态，可以按快捷键 Shift+D 进行切换。

对于从头顶到前额的头发，我们可以继续结合使用弯曲曲线变形器调整不同头发股数的竖状模型，并依次叠加，以达到更加自然和连续的效果，如图4.142 所示。经过这些步骤的调整和编辑，我们最终得到的头发效果如图4.143 所示。

由于参考图中无法获得角色发型背面和侧面的信息，我们需要从网络中寻找相关图片作为造型参考，如图4.144 和图4.145 所示。通过观察参考图，我们可以清楚地看到角色的发髻是由后侧头发对半分开，然后左右收拢编织而成的。但需要注意的是，参考图中的发髻过于紧致，与我们的设计稿可能存在差异。因此，在制作模型时，必须留意发髻的松散程度和每股头发的穿插叠加方式，以确保与设计稿的一致性。

图4.141　模型光滑显示

图4.142　前侧头顶发型编辑

图4.143　前侧头顶发型效果

　　对于后脑勺的头发部分，由于发型相对整齐，我们可以直接使用带有曲线功能的 HairStrands 笔刷在头发基础模型上进行绘制，如图4.146 所示。在绘制每一条发束时，我们都应及时利用模型中的黑色虚线调整头发的形态。如果黑色曲线抖动不顺，可以开启 Stroke（笔触）→ Curve（曲线）→ Lock Start（锁定起点）按钮，用笔刷轻拉发尾的黑色虚线。这样，模型在锁定发根后，整体会变得流畅光滑。如果模型中的黑色虚线不小心消失，想重新启动黑色虚线的编辑模式，可以按快捷键 Ctrl+Z。此外，为了确保发型的自然感，我们需要将发根并排，发尾收拢，避免出现过大的缝隙。如果一次性生成所有发束后再来调整它们之间的缝隙大小，不仅会影响发型的光滑度，还会增加工作难度和时间消耗。因此，在造型时，我们应该使用不同股数的 HairStrands 笔刷来绘制每股头发模型，例如 1 股搭配 4 股，再搭配 2 股和 3 股，以防止相邻发束过于相似，失去自然的差异性。

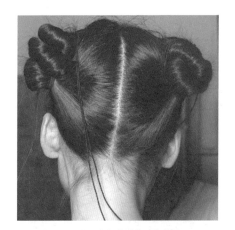

图4.144　角色发型背面参考图

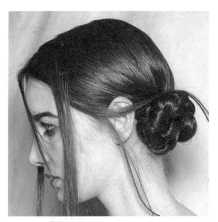

图4.145　角色发型侧面参考图

图4.146　绘制后脑勺发型

　　同时，为了避免后期出现头发整体与头部模型粘连的情况，我们需要及时将新生成的头发从带有遮罩的头部模型上分离。方法是单击 Tool（工具）→ Subtool（子工具）→ Split（拆分）→ Split Unmasked Points（拆分未遮罩点）按钮。遵循这个流程可以确保头发的自然流动，并防止不必要的粘连问题。最终的后脑勺发型效果应如图4.147 所示。

　　值得一提的是，后脑勺和头顶区域之间存在的空白区域是有意为之的。这是因为我们接下来要制作发髻，而发髻的根部需要有特定的区域进行依附，以符合头发的生长规律。这样的设计不仅让发型看起来更加自然，也遵循了真实世界中头发的生长和造型规律。

　　发髻是整个发型制作中最具挑战性的一部分，简单的曲线笔刷功能无法满足其制作需求。因此，我们需要借助弯曲曲线变形器来设计发束模型的弯曲旋转、大小缩放和位置形态。首先，如图4.148 所示，在移动模式下使用 Bend Curve（弯曲曲线变形器），将笔直的发束模型调整成前端附着于头顶，后端向下向外延伸的效果。

　　接下来，我们需要拖拉总控制器上的橙色圆锥，以增加更多的控制点，如图4.149 所示。然后，依次编辑每个橙色的控制点，仔细调整它们的位置、大小和旋转角度，以优化发束的形态，如图4.150 所示。在调整过程中，我们需要慢慢转动视角查看，确保发束从上到下能连贯自然。

图4.147 后脑勺发型效果

图4.148 发髻的初始形态调整

图4.149 发髻的控制点增加

随后，以第一根发束为基础，设计第二根发束时同样要遵循控制点由少变多的原则，先进行整体的形态调整，再修整局部细节。在这个过程中，我们需要学会多角度观察空间中的形态变化，以便更准确地把握发束的走向和穿插方式，如图4.151所示。

随着发束的增加，制作过程将变得越来越复杂，这时我们需要更多的耐心和专注力。通过使用更多的控制点，我们可以精修多条发束的穿插方式，使发型看起来更加自然，如图4.152所示。

有时，发束太多可能会影响编辑操作。在这种情况下，我们应该单击右侧工具栏中的 Solo（单独模式）按钮 ，实现模型的单独显示，以便更好地进行编辑。

最后，当我们在制作过程中感到困惑或者无法继续时，应该静下心来分析设计稿中的盘发方式。通常，设计稿中较细的地方是发束翻转时留下的视觉效果，而较粗的地方正好是发束的正面。通过仔细观察和分析设计稿，我们可以更好地理解发型的结构和特点，从而更准确地完成发髻的制作。

图4.150 发髻的控制点调整

图4.151 多角度调整控制点

图4.152 多股发束局部叠加

我们可以通过快速开启或关闭背景参考图的方式（快捷键为Shift+Z）来寻找自身作品中的不足之处。配合Solo（单独模式）按钮 ，我们可以不断优化发束的延展形态，使发型更加符合设计稿的要求，如图4.153所示。但需要注意的是，发束不宜过多，只有在匹配设计稿后感觉明显不足时，才需要增加发束。

按照上述方法生成基本发髻后，我们可以看到大多数发束由多根粗细不一的模型组成。为了创造更自然和蓬松的发丝效果，可以适当分离这些发束。首先，选中其中一个发束模型，然后单击右侧工具栏中的 Poly Frame（多边形框架）按钮 ，或按快捷键 Shift+F，以查看模型的布线和带有颜色的多边形组，如图4.154所示。

接着，单击 Tool（工具）→ Polygroups（多边形组）→ Auto Groups（自动分组）按钮。这样可以使粘黏的模型各自独立，并具有不同的颜色，以方便后续的编辑和调整，如图4.155所示。

随后，单击右侧工具栏中的 Solo（单独模式）按钮 ，以便只显示当前选中的模型。按住 Ctrl+Shift 键，并单击其中绿色的多边形组，将其单独显示，如图4.156所示。这样，我们可以更清楚地看到需要调整的多边形组。

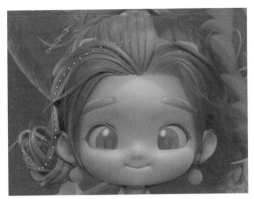

图4.153　多股发束结合背景参考图多视角调整

图4.154　显示多边形组布线　　　　　　　　图4.155　自动分组　　　　　　　　图4.156　单独显示绿色多边形组

然后，按住 Ctrl 键，并单击视口空白区域，对绿色多边形组进行遮罩处理。接着，按住 Ctrl+Shift 键，再次单击视口空白区域，以显示刚才隐藏的蓝色多边形组，如图4.157 所示。此时，需要编辑的绿色多边形组处于遮罩状态，而不需要编辑的蓝色多边形组处于未遮罩状态。

为了更方便地编辑绿色多边形组，我们可以再次按住 Ctrl 键，并单击视口空白区域，以进行遮罩区域的反向选择，如图4.158 所示。这样，绿色多边形组就被选中并处于可编辑状态。

最后，使用 Move 笔刷轻微向上移动绿色多边形组，实现松散的单根发丝造型，如图4.159 所示。通过这样的调整，我们可以使发束看起来更加自然和蓬松，提升整体发型的美观度。

图4.157　显示所有多边形组　　　　　　　　图4.158　反向选择遮罩　　　　　　　　图4.159　移动未遮罩多边形组

在预览角色发型的整体效果时，我们发现之前做的刘海过长，需要对末尾多余部分进行修剪，以达到更好的视觉效果，如图4.160 所示。为了实现这一目标，我们可以单击 Solo(单独)按钮将模型孤立显示，以方便后续的编辑和调整，如图4.161 所示。

接下来，按住 Ctrl+Shift 键，并利用套索模式框选要保留的模型区域，这样可以精确选取需要保留的部分，如图4.162 所示。此时，头发模型的尾部将被暂时隐藏，如图4.163 所示。然而，仅隐藏是不够的，我们还需要将这部分彻底从模型上删除。为此，需要单击 Tool（工具）→ Geometry（几何体编辑）→ Modify Topology（修改拓扑）→ Del Hidden（删除隐藏）按钮，以完成彻底删除的操作。

图4.160 单侧发型整体效果

图4.161 单独显示过长刘海

图4.162 隐藏刘海尾部

图4.163 删除隐藏部分

这样操作后，模型上会留下一个空洞，如图4.164 所示。通常情况下，模型只显示外侧面，内侧面会不可见。但在这个情况下，为了便于观察，我们需要单击 Tool（工具）→ Display Properties（显示属性）→ Double（双面显示）按钮，才能看到模型内侧面。然后，继续单击 Tool（工具）→ Geometry（几何体编辑）→ Modify Topology（修改拓扑）→ Close Holes（封闭孔洞）按钮，以封闭之前留下的空洞。完成后的效果如图4.165 所示。

此时得到的发尾形态可能非常生硬，不够自然。因此，可以借助 Smooth 笔刷将其打磨光滑并缩小体积，使其看起来更加柔和自然，如图4.166 所示。另外，对其他几条刘海也需要进行相似的操作。结合设计稿的要求，我们可以实现长短不一、错落有致的造型效果，使整体发型更加生动和立体，如图4.167 所示。

图4.164 模型上留有空洞

图4.165 封闭模型空洞

图4.166 光滑刘海尾部

图4.167 调整刘海形态

在完成角色右侧发型的建模之后，接下来的工作就相对简单了。由于角色的发束比较多，为了方便管理，我们可以先创建一个新的文件夹。具体操作为：单击 Tool（工具）→ Subtool（子工具）→ New Folder（新建文件夹）按钮。在弹出的对话框中，将该文件夹命名为 Hair，如图4.168 所示。之后，我们需要把所有的发束模型拖到这个新建的文件夹中。

然后，选中文件夹中的第一个发束模型，多次单击 Tool（工具）→ Subtool（子工具）→ Merge（合并）→ Merge Down（向下合并）按钮，这样就可以把文件夹中的所有发束通过向下合并的方式整合在一起，如图4.169 所示。这种操作方式可以有效地将多个发束模型整合成一个，简化后续的操作流程。

图4.168 新建文件夹命名

图4.169 合并角色右侧发束

接下来，继续单击 Tool（工具）→ Subtool（子工具）→ Duplicate（复制）按钮，复制出一个与右侧同样的发束模型。这个复制的步骤是为了在左侧也创建一个与右侧对称的发型。然后，单击 Tool（工具）→ Deformation（变形）→ Mirror（镜像）按钮，使新复制出的模型镜像翻转到角色左侧，如图4.170 所示。这样一来，我们就成功地将右侧的发型镜像复制到了左侧。

然而，这样的操作结果可能会产生一些问题，比如角色后侧的中间发缝过大、前额的刘海重叠等，都需要我们进行进一步的调整和优化。这些调整可能包括改变发束的位置、角度和大小，以及修剪和调整刘海的长度和形状等，以实现更加自然和谐的发型效果。

为了修复后脑勺中间的发缝问题，我们可以采取以下步骤。首先，正对模型的视角，使用 Move 笔刷将左侧的头发整体向中间拉扯靠拢。接着，以轻微仰视的视角，将发根向头内按压，并确保发根外侧部分适当上提隆起。这个过程需要反复操作，直到达到如图4.171 所示的效果。同样的操作也适用于右侧头发，从而形成左右发束穿插交叠的效果，如图4.172 所示。这样，左右两侧头发间的中缝缝隙就得到了初步的解决。

图4.170 翻转右侧发束到左侧

图4.171 移动右侧发束到中心

图4.172 移动左侧发束到中心

然而，相邻发束之间的缝隙还需要进一步优化。这时，我们可以按快捷键 Shift+F 来显示带有颜色的多边形组，如图4.173 所示。然后，单击 Tool（工具）→ Polygroups（多边形组）→ Auto Groups（自动分组）按钮，将模型拆分为单根独立的多边形组，如图4.174 所示。此外，为了确保 Move 笔刷只针对接触到的第一个多边形组进行移动编辑，我们需要将 Brush（笔刷）→ Auto Masking（自动遮罩）→ Mask By Polygroups（按多边形组遮罩）滑块的数值调到100。这一步非常重要，因为如果滑块的数值为 0，Move 笔刷在调整时会同时编辑多根发束，导致不必要的混乱。

对于角色前额的刘海部分，我们需要继续进行调整。首先，选中角色左侧的发束，然后单击 Tool（工具）→ Subtool（子工具）→ Split（拆分）→ Split to parts（拆分成组件）按钮，将之前合并的头发分离成单条。接下来，分别选中前额中间重叠的几条刘海，单击 Tool（工具）→ Subtool（子工具）→ Delete（删除）按钮将其全部删除。这一步确保刘海部分不会过于厚重，达到更加自然的效果，如图4.175 所示。经过这些调整，角色的发型将更加完美和谐。

图4.173 显示发束的多边形组

图4.174 发束多边形自动分组

图4.175 删除前额中间重叠的刘海

从正面观察，角色的刘海和发髻在左右两侧显得过于一致，这与参考图的效果不符。为了改善这一点，我们需要继续采用之前截断侧面刘海的方法。首先，对模型进行自动分组，然后单独显示要编辑的模型部分，并对其进行遮罩。接下来，显示其余模型，反向选择遮罩区域，使其他模型保持冻结状态。这样，我们就可以使用 Move 笔刷来编辑第一根未遮罩的发束形态。

在调整刘海时，要注意创造出层次感。宽边的刘海应该部分遮挡细边的刘海，打破左右的对称性。前额发根的位置应该自然地挑高，留出适当的空间以营造透气感。即使是从观众不常见的角度观察，也要确保发型呈现错落有致的效果。如图4.176

和图4.177 所示。

图4.176 刘海仰视调整效果

图4.177 刘海俯视调整效果

在调整角色左侧发髻时，无须重新开始。相反，可以参考设计图中的发束穿插方式。使用 Inflate 笔刷加粗某根发束，或者使用 Pinch 笔刷将某根发束收细。同时，Move 笔刷也可以用来调整发束的排列分布。这些调整应确保在前视、背视、仰视、俯视、斜视等多个角度下，发髻保持接近球形的形状，如图4.178 、图4.179 和图4.180 所示。

图4.178 发髻后视调整效果

图4.179 发髻侧视调整效果

图4.180 发髻斜视调整效果

经过多次细致的调整，前后的刘海和发髻的对比效果如图4.181 和图4.182 所示。通过这些步骤，我们可以实现更加自然和生动的发型效果，提升角色的整体形象。

图4.181 刘海和发髻左右镜像效果

图4.182 刘海和发髻正面调整效果

大家可能还记得之前我们使用遮罩提取的方式制作了一个整块的基础发型。事实上，这个基础发型的主要作用是作为曲线笔刷在绘制模型时的依附体，从而简化头发模型的生成过程。然而，当角色的发型过于复杂，需要进行穿插叠加等操作时，这

个基础发型就不再适用了。因此，在大多数情况下，我们更倾向于使用垂直柱状多股发束结合弯曲曲线变形器来进行设计。这种方法更加灵活多变，能够应对更为复杂的发型需求。

制作角色头顶发髻的方法与制作左右两侧发髻的方法类似。但在操作过程中，需要注意弯曲曲线变形器的调整方式。将垂直的柱体调整为圆环时，收尾相接处难免会出现难以控制的扭曲，如图4.183所示。即使不断调整尾部橙色控制点上的圆锥来旋转模型也往往无济于事。正确的方法是，首先保持圆环的侧面在一个水平面上，然后逐一调整圆环控制点的粗细，如图4.184所示。接下来，单击弯曲曲线变形器的"设置"按钮，在弹出的对话框中单击Accept（接受）按钮。按R键切换到旋转模式下，整体旋转并位移模型，以匹配参考图中的发髻形态，如图4.185所示。当然，在此之后，对单根发束进行精修也是必要的。可以使用Move笔刷打造发束相互穿插包裹的造型，最终实现类似图4.186、图4.187和图4.188的效果。注意在操作过程中要耐心细致，不断调整和优化，以达到最佳的效果。

图4.183 弯曲曲线变形器出错

图4.184 弯曲曲线变形器调整

图4.185 整体旋转位移模型

图4.186 头顶发髻正面效果

图4.187 头顶发髻侧面效果

图4.188 头顶发髻背面效果

头顶的发饰为一朵莲花状的装饰物。首先，我们需要执行Tool（工具）→ Subtool（子工具）→ Append（追加）命令。在弹出的对话框中，选中一个球体作为花瓣的基础形状，如图4.189所示。

接下来，单独显示该模型，按W键进入移动模式。单击控制器的设置按钮，在弹出的对话框中单击Bend Arc（弯曲曲线）按钮，添加弯曲曲线变形器，如图4.190所示。然后，通过拖动顶部变形器的绿色圆锥，收拢出花瓣尖端的形状，如图4.191所示。

之后，再次单击弯曲曲线变形器的设置按钮，并单击Accept（接受）按钮。随后，我们可以使用Move笔刷在对称模式下，移动花瓣中间和下端的部位，使其呈现如图4.192所示的效果。

继续调整花瓣形状，我们使用弯曲曲线编辑器，从侧视图中拖动中间的绿色圆锥，如图4.193所示。然后切换到顶视图，再次拖动中间的绿色圆锥，如图4.194所示。此时，还需要使用Move笔刷和Smooth笔刷精细修整花瓣的边缘，生成单片花边的造型，效果如图4.195所示。

在调整过程中，按快捷键Shift+F，会发现花瓣上的布线疏密不均。为解决这个问题，我们可以多次单击Tool（工具）→ Geometry（几何体编辑）→ ZRemersher（Z重建网格器）按钮，进行模型的网格布线的重建，如图4.196所示。在网格重建前，务必提前开启Half（一半）和Adapt（自适应）按钮，这样系统会按照每次减少一半的面数来优化模型的布线。如果因面数过少导致模型显得粗糙，可以按D键开启动态细分以实现光滑显示。

图4.189　追加一个球体到头顶

图4.190　添加弯曲曲线变形器

图4.191　对模型顶部变形

图4.192　Move笔刷调整

图4.193　侧面弯曲变形

图4.194　顶部弯曲变形

图4.195　修整边缘

图4.196　重建布线

在这个基础上，按 Ctrl 键，轻轻移动花瓣模型，复制出一个新的花瓣，如图4.197 所示。接着，按住 Alt 键，把编辑轴移动到花瓣根部，松开 Alt 键，旋转并位移花瓣，如图4.198 所示。用同样的方法制作剩余的其他花瓣。然后，结合 Auto Groups 按钮将每个花瓣独立成单个多边形组，如图4.199 所示。

最后，按照参考图像修整每片花瓣的造型细节，并继续追加一个小球到花瓣中心，压扁后作为花蕊。最终效果如图4.200所示。

图4.197　复制单片花瓣

图4.198　旋转位移单片花瓣

图4.199　花瓣自动分组

图4.200　花朵最终造型

发饰上的叶片呈现较为粗壮的状态，为了塑造这一形态，我们可以使用 CurveTube 笔刷。首先，沿着花朵背后的中心位置，绘制出一条弧线。然后，开启 Stroke（笔触）→ Curve Modifiers（曲线修改器）→ Size（大小）按钮。通过调整下方方框中的曲线形态，使叶片的雏形呈现前粗后细的特点，如图4.201 所示。

接下来，我们使用 Move 笔刷从多个角度调整叶片的基本形态，生成一种延伸趋势，使叶片能够适当地包裹头顶的发髻，如图4.202 所示。为了让模型表面更加硬化，我们可以结合 Polish 笔刷进行打磨。在使用 Polish 笔刷时，建议开启 Stroke（笔触）→ Lazy Mouse（延迟鼠标）按钮，并使用快捷键 L。同时，将下方的 LazyStep（延迟步进）值设置为 0，LazyRadius（延迟半径）值设为 30。这样，笔刷在绘制过程中将具有红色的延长线，落笔后能够稳定笔刷的打磨力度，如图4.203 所示。

在调整过程中，我们还可以适当结合 Smooth 笔刷对叶片的不平整区域进行光滑处理，以避免形态过于生硬。有时，叶片的旋转角度可能不够理想，单纯使用 Move 笔刷可能无法解决部分区域的倾斜扭转问题。这时，我们可以按住 Ctrl 键，并

使用套索模式框选需要编辑的区域，如图4.204所示。然后，再次按住Ctrl键，单击有遮罩的区域，以软化遮罩的边缘，如图4.205所示。接下来，反向选择遮罩区域。在保持按住Alt键的同时，系统自动开启并保持旋转轴上的锁头按钮🔒处于开启状态。此时，我们可以调整旋转轴的编辑位置和旋转角度。松开Alt键后，锁头立即关闭，然后使用旋转工具调整非遮罩区域的角度，以达到理想效果，如图4.206所示。最终，叶片的效果如图4.207所示。

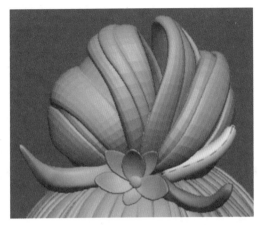

图4.201 曲线笔刷绘制雏形

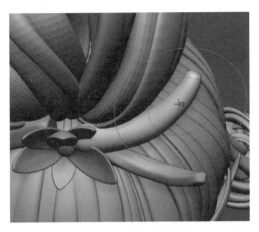

图4.202 Move笔刷调整形态

图4.203 Polish笔刷打磨

图4.204 套索模式遮罩选择

图4.205 软化遮罩边缘

图4.206 旋转非遮罩区域

图4.207 叶片最终形态

4.3.3 人物服饰雕刻技法

在完成角色头部的制作之后，我们需要保存工作。单击Tool（工具）→ Save As（另存为）按钮，可以将整个角色头部模型另存为Head.ztl文件。在另存之前，务必清理掉不需要的多余文件，如DynaMesh头部模型、删除了细分等级的头部模型、发束柱状模型等。这些可以通过单击Tool（工具）→ Subtool（子工具）→ Delete（删除）按钮来进行清理。

接着，可以双击LightBox（灯箱）→ Project（项目）→ Mannequin3按钮，以打开系统内置的模型文件。这个文件由

多个 Z 球组合而成，形成了一个角色身体，这个基础模型是为了方便用户进行造型编辑，如图4.208 所示。

利用我们之前提到的纹理导入方法，将角色的参考图导入并投射到视口中。然后，我们可以通过缩放和位移视口，调整 Z 球模型的身体区域，使其与参考图的身体部分相匹配。这个过程可以参考图4.209 。

在调整视角后，单击 Draw（绘制）→ Channels（通道）→ Store Cam（存储摄像机）按钮，并在弹出的对话框中输入摄像机视角的名字，例如 Body1，以便后续编辑。

通过对比，我们可能会发现 Z 球角色的手部造型和参考图不太相符。因此，下一步我们主要调整角色的肩膀、手肘和手腕的 Z 球，使其与参考图4.210 相符。在调整过程中，我们可以通过单击 Tool（工具）→ Subtool（子工具）→ Append（追加）按钮，追加一个球体到角色胸部，作为手捧的道具。这可以为我们的建模过程提供更好的参考。关于 Z 球建模的使用方法，可以详细参见表 4.4。

表4.4　Z球功能详解

名称	快捷键	具体功能
创建 Z 球	Q	按 Q 键切换到绘制模式下，从 Z 球拖曳出一个新的 Z 球，按住可以调节新球的大小。按住 Shift 键能够添加一个和父级大小相同的新球。按住 Ctrl 键能添加一个和绘制笔刷大小一致的新球。按住 Alt 键能删除多余的 Z 球
移动 Z 球	W	按 W 键切换到移动模式下，拖曳任意一个 Z 球，改变了灰色连接球的长度
缩放 Z 球	E	按 E 键切换到缩放模式下，在 Z 球上拖曳能改变 Z 球大小
旋转 Z 球	R	按 R 键切换到旋转模式下，在 Z 球上旋转会以 Z 球自身方向旋转，此球下面所有子链被带动旋转
查看网格	A	按 A 键可以看到 Z 球蒙皮后的网格效果。如果模型布线有扭曲或部分区域消失，再次按 A 键回到 Z 球状态，继续调整 Z 球的位置、大小和旋转，直到解决以上问题

在完成角色的大致造型后，可以单击 Tool（工具）→ Adaptive Skin（自适应蒙皮）→ Preview（预览）按钮，或者使用快捷键 A，来查看角色蒙皮后的网格布线。这个过程可以参考图4.211 。如果确认无误，就可以单击 Tool（工具）→ Adaptive Skin（自适应蒙皮）→ Adaptive Skin（自适应蒙皮）按钮，生成一个新的网格模型。这个模型会出现在 Tool（工具）的文件存放面板中，如图4.212 所示。这样我们就完成了角色的整体建模和蒙皮过程。

图4.208 Z球角色模型　　图4.209 匹配参考图　　图4.210 手部造型调整　图4.211 自适应蒙皮预览　　图4.212 新网格模型

接下来，我们将基于角色身体模型，生成一套完整且富有细节的服饰造型。这套服饰将特别展现布料的拼接、层次的叠加以及转折处的褶皱，以突出古代汉服的特点。

汉服起源于汉代（公元前 206 年—公元 220 年），经过几个世纪的演变和发展，形成了多种款式和风格。通过大量搜集汉服图片并从多角度研究，我们发现汉服的剪裁通常强调直线、简洁和对称，主要由上衣、下裳和外袍等组成，并配以各种配饰。

在设计中，汉服常采用交领式设计，即两片衣襟在前胸相交，并使用纽扣或扣眼作为衣物的扣合方式。汉服的袖子大多是直袖，袖口并不太裁剪或弯曲，通常较为宽松，这反映了汉族古代的审美趣味。在某些特殊场合的汉服款式中，如婚礼和宴会，可能会采用下垂袖设计，这种设计使袖口较长且稍微拖地，以突显仪容的庄重。

汉服的围裙通常宽大，其面料通常与汉服的主要面料相配，如绸、缎、纱等。围裙的装饰常常采用刺绣、绣花、织锦等工艺，营造出华丽的视觉效果。围裙通过绑带的方式固定在腰部，这不仅可以使裙摆保持恰当的位置，同时也作为一个装饰性的

设计元素。绑带的形式也多样化，如蝴蝶结、扣眼等。

总的来说，中国古代汉服的设计特点丰富多样。它们不仅仅是穿着的装扮，更是文化、审美和社会地位的体现。上述各个元素所呈现的细节效果，可以参考图4.213进行深入理解和欣赏。

图4.213 汉服造型

随后，我们单击Tool（工具）→Load Tool（载入工具）按钮。在弹出的对话框中，选择之前保存的Head.ztl文件，以重新打开之前创建的角色头部文件。接着，再次单击Tool（工具）→Subtool（子工具）→Append（追加）按钮。在弹出的对话框中，需要选择从自适应蒙皮预览中获得的Skin_ZSphere文件。

根据视口背景中的参考图，将角色的头部和身体进行匹配，如图4.214所示。然后，需要从侧面和斜侧面检查两个模型在脖子处的衔接方式。使用Move笔刷和Smooth笔刷，我们可以将身体模型的脖子部分插入到头部模型的脖子中，使Z球的关节连接更加光滑，如图4.215所示。

接下来，按快捷键Shift+F，以显示身体模型的多边形组，如图4.216所示。然后，按住Ctrl+Shift键并单击下手臂，这样只会显示该模型，如图4.217所示。再次按住Ctrl+Shift键并单击下手臂，显示区域将被翻转，隐藏下手臂并显示剩余模型，如图4.218所示。此时，继续按住Ctrl+Shift键，并依次单击手掌、手腕、手肘和上手臂，将它们全部隐藏，如图4.219所示。这样的操作能更方便我们直观地审视角色的上半身。

图4.214 匹配角色头部和身体　　　　图4.215 脖子衔接效果　　　　图4.216 显示身体模型的多边形组

此后，按住Ctrl键，并使用Standard笔刷的Lasso（套索）模式和FreeHand（徒手绘制）模式，选取上身中间的部分区域，如图4.220所示。接着，将Tool（工具）→Subtool（子工具）→Extract（提取）→Thick（厚度）值设置为0，开启Double（双面）按钮，再单击Extract（提取）按钮，设置如图4.221所示。最终，我们将提取到如图4.222所示的角色内衣模型。

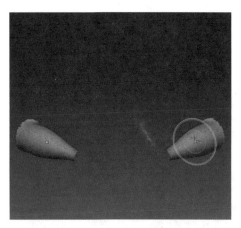

图4.217 只显示下手臂模型

图4.218 反向显示其他模型

图4.219 显示躯干模型

图4.220 遮罩上身部分区域

图4.221 提取设置

图4.222 生成内衣模型

当单击 Tool（工具）→ Display Properties（显示属性）→ Double（双面显示）按钮时，我们注意到内衣模型的边缘显得较为粗糙，且模型与身体有重叠，如图4.223所示。为解决这个问题，首先需要清除遮罩，通过按快捷键 Ctrl+W，将内衣模型整合成一个多边形组，如图4.224所示。

接着，在 Tool（工具）→ Deformation（变形）→ Polish By Features（按特性抛光）设置中，单击内圆圈■后向右拉动滑块，再单击外圆圈■后向右拉动滑块，以实现模型的局部抛光和整体抛光，设置如图4.225所示。经过这样的操作，我们获得了如图4.226所示的光滑模型。

图4.223 双面显示内衣模型

图4.224 整合成一个多边形组

图4.225 按特性抛光设置

图4.226 抛光后的模型

如果模型偏小，还可以在关闭对称模式（快捷键为X）后，向右轻轻拉动 Tool（工具）→ Deformation（变形）→ Inflate（膨胀）滑块，以将模型原地放大。

考虑到当前模型的面数较多，编辑起来较为麻烦，继续单击 Tool（工具）→ Geometry（几何体编辑）→ ZRemesher（Z 重建网格器）→ ZRemesher（Z 重建网格器）按钮，进行拓扑的重建。在此过程中，记得提前开启 Half（一半）和 Adapt（自适应）按钮。我们可以多次单击该命令，直到模型的面数降低到较少状态，如图4.227所示。

此后，开始编辑左右交叉的内衣设计。首先按住 Ctrl 键，使用 Rectangle（矩形）模式■框选内衣的左侧部分，如图4.228所示。然后，使用 Move 笔刷移动内衣右侧的领口和中缝边，使其变得平滑并插入到内衣左侧模型后，如图4.229所示。内衣右侧的编辑也是采用同样的方法，通过反向遮罩选择后，使用 Move 笔刷继续调整模型的形状，最终生成如图4.230所示的模型。

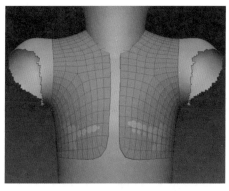

图4.227　重建模型网格

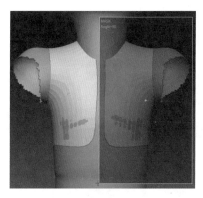

图4.228　遮罩内衣左侧区域

图4.229　编辑内衣右侧区域

　　由于改变了模型的位置和形状，导致布线不均匀，因此还需要再次单击 ZRemesher（Z 重建网格器）按钮，重建拓扑。需要注意的是，这次拓扑时要关闭模型的对称性，否则重建网格后的模型会变成左右对称。另外，还要确保领口处的布线是一圈环形边，如图4.231 所示，这将作为编辑领口厚度的基础。如果内衣模型领口处的布线出现向其他方向的不规整延伸，需要重新单击 ZRemesher 按钮进行重建，或者拖动状态栏下的历史进度条，多退后几步，恢复到布线正确的模型后再次进行调整。

图4.230　编辑内衣左侧区域

图4.231　重建模型拓扑

　　在设计衣领时，为了使其贴合角色的脖子，需要使用新的建模工具。在这里，按 B 键，并在弹出的对话框中选择 ZModeler 笔刷。此外，也可以通过依次按 B、Z 和 M 键来快速完成此操作。ZModeler 笔刷本身是一个功能丰富的建模工具，包含了大量可用于多个目标的函数。例如，创建几何体、多边形编辑、切割和插入、环和边选择、面细分和收缩、面插入和偏移以及网格剖分等。这些功能可以在 ZBrush 中产生数百种建模组合方式。

　　具体操作步骤如下，在选择 ZModeler 笔刷后，将鼠标指针分别放在模型的点、线、面上。在特定状态下按空格键，会弹出一个命令菜单。这 3 个状态的菜单都有所不同，其中面的菜单命令最多，而点的菜单命令最少，如图4.232 所示。虽然看似复杂，但其实可以理解为两个主要部分：Action（动作）和 Target（目标）。Action 指的是函数本身，例如挤压、插线、分离等；而 Target 则是应用 Action 的元素，可以是单个点、循环边、智能符合选择等。

　　接下来，要对多边形进行分组。将鼠标指针悬停在内衣模型的边上，并按空格键弹出命令菜单。执行菜单中的 Insert（插入）和 Single Edge Loop（单边循环）命令，然后释放空格键。在靠近衣领边缘的位置单击横向线条，会纵向插入一条循环线，这条线将作为衣领边缘的固定线，如图4.233 所示。

　　然后，将鼠标指针放在面上，并按空格键。在弹出的对话框中执行 PolyGroup（多边形组）和 Polyloop（多边形环）命令，然后释放空格键。单击靠近领口的面，生成的多边形组将呈现出如图4.234 所示的效果。

　　接着，为了调整该多变组的造型，按住 Ctrl+Shift 键，并单击棕红色的多边形组，使其单独显示，如图4.235 所示。然后按住 Ctrl 键，并单击视口空白区域，对其进行遮罩。接着按住 Ctrl+Shift 键，并单击视口空白区域，以显示剩余模型。再次按住 Ctrl 键，并单击视口空白区域，以实现反向遮罩选择区域，效果如图4.236 所示。

　　最后，使用 Move 笔刷把棕红色的多边形组拉高，使其匹配角色的脖子。在此过程中，有遮罩的大部分灰色区域不会受到影响，最终效果如图4.237 所示。

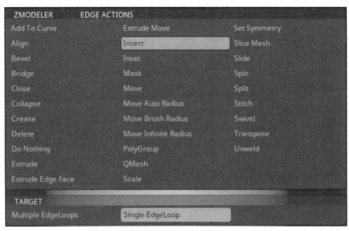

| 图4.232 点的菜单命令 | 图4.233 重建模型拓扑 | 图4.234 多边形组分组 |

| 图4.235 只显示边缘多边形组 | 图4.236 遮罩非编辑区域 | 图4.237 调整领口非遮罩区域 |

　　背心的制作方法与内衣相似，都是通过框选和绘制遮罩来在角色的身体模型上实现的，如图4.238所示。首先，需要提取初始模型，如图4.239所示。然后，优化模型的布线，以得到更完善的背心模型，如图4.240所示。

| 图4.238 绘制背心遮罩 | 图4.239 提取初始模型 | 图4.240 优化网格布线 |

　　单纯的背心制作相对简单，但要与内衣搭配，并匹配参考图中角色的肩宽，同时需要仔细揣摩角色侧面胸膛的饱满度，以设计出符合小孩生理结构特点的着装，如图4.241所示。另外，由于角色衣领处的领口较高，在设计过程中需要不断优化脖子的细节，以避免身体模型和衣服模型之间的穿插，如图4.242所示。

| 图4.241 背心搭配内衣调整 | 图4.242 调整脖子粗细 |

在设计过程中，还可以在 Subtool 板块中追加一个球体，以模拟龙珠的大小。这样可以适当调整胸口的隆起度，并尽早确保道具在胸口的摆放效果，如图4.243 所示。对于肩膀处的内肩袖，其依附于上手臂，操作步骤与背心类似。我们需要从身体模型的肩膀处画遮罩提取，生成效果如图4.244 所示。腰间的腰带则依附于身体的躯干部分，提取后需要进行抛光和重建布线。结合参考图，我们可以确定腰带的高度和位置。在建模时，使用 Move 笔刷进行调整，使其尽量包裹住背心和内衣，以达到更好的整体效果，如图4.245 所示。

图4.243 搭配道具调整

图4.244 内肩袖模型效果

图4.245 腰带模型效果

垂袖是中国古代汉族服饰中的一种袖子设计，常见于宴会、仪式等正式场合。由于垂袖制作需要使用较多的布料，其叠加形成了自然的褶痕和褶皱。这些褶皱不仅作为装饰性元素，更展现了汉服的设计美学和传统。在精细修饰细节时，我们应关注褶皱的延展方式，其中包括纵向褶皱、横向褶皱、交叉褶皱和对称褶皱等。只有生动细致地刻画褶皱的形态，我们才能增加汉服的华丽感和立体感，为角色的体态注入流动感和动态感。同时，在制作褶皱时，还需考虑布料的性质和质地，以确保达到理想的效果，如图4.246 所示。

图4.246 垂袖造型

衣袖的制作原理与上述模型相似，但由于布料的摆幅较大，调整过程会相对复杂。首先，使用遮罩的套索模式框选角色模型的手臂区域，如图4.247 所示。接着，提取出一个 0 厚度的新模型作为衣袖的雏形，如图4.248 所示。在开启对称模式后，选择适当的观察角度，再使用遮罩的套索模式框选手臂模型的上端。冻结这部分后，它将不会被编辑，如图4.249 所示。然后，使用 Move 笔刷将手臂的未遮罩区域向下拖拉，以匹配背景参考图中的长度，如图4.250 所示。初步完成后，观察新生成的模型布线效果可能不尽如人意。有人可能会想用 DynaMesh 来处理，使模型面数均匀，但这往往会导致衣袖的袖口封闭，如图4.251 所示。因此，撤销这步操作，而是使用遮罩搭配 Move 笔刷，移动调整未遮罩区域来拓宽袖口的尺寸，如图4.252 所示。最后，重新单击 Tool（工具）→ Geometry（几何体编辑）→ ZRemesher（Z 重建网格器）按钮进行网格重建，加宽衣袖底部的宽度。这样可以使衣袖的造型更接近于古代汉服的款式，最终效果如图4.253 所示。

在已有基础上，我们结合使用 Standard 笔刷与 Alt 键，于衣袖相应位置描绘凹痕与凸痕，如图4.254 所示。尽管参考图仅展示了衣袖正面效果，但我们仍可借助网络中的其他汉服图片，想象并完善剩余衣袖的外观。使用大半径的 Move 笔刷，从侧面及背面增大衣袖体积，如图4.255 、图4.256 所示。接着转到衣袖后侧，模拟布料随上臂下垂形成的褶皱。因当前模型面数较少，雕刻效果稍显粗糙，如图4.257 所示。我们可对模型进行如下操作：调整 Tool（工具）→ Geometry（几何体编辑）→ ZRemersher（Z 重建网格器）→ Target Polygons Count（目标多边形）值为 20，再单击 ZRemersher（Z 重建网格器）

按钮，以重建网格布线，进而获取更多面数。之后继续使用 DamStandard 笔刷，延长褶皱从正面至侧面及背面的形态，并用 Move 笔刷使褶皱更加顺滑流畅，如图4.258 所示。在调整过程中，我们需不断转换观察角度，从非常规视角如顶部、底部等，探寻模型的不足之处。例如，从衣袖上端俯视，可加宽衣袖与下手臂贴合处的宽度，如图4.259 所示。处理衣袖上某些由布料内陷产生的折痕时，操作会相对复杂。首先，用 DamStandard 笔刷绘制凹痕，如图4.260 所示。接着遮罩即将凹陷区域的面，如图4.261 所示。然后用 Move 笔刷提拉未遮罩区域，使遮罩区域由内向外包裹，如图4.262 所示。

图4.247 遮罩手臂区域

图4.248 提取衣袖模型

图4.249 遮罩手臂上端

图4.250 拖拉未遮罩区域

图4.251 DynaMesh后的衣袖模型

图4.252 增大袖口

图4.253 重建衣袖模型网格

图4.254 拖拉绘制凹痕和凸痕

图4.255 增大衣袖背面体积

图4.256 增大衣袖侧面体积

图4.257 添加背面褶皱

　　为进一步加强衣袖模型正面与背面的褶皱效果，使用 Standard 笔刷与 DamStandard 笔刷共同绘制深沟槽与凸起，以营造质感与立体感，使褶皱呈现常规的 Z 形与 Y 形特征。同时，在制作褶皱时需注意：1. 避免褶皱线条交叉；2. 线条应有所弯曲；3. 线条长短不一；4. 整体线条向同一方向弯折；5. 布料相互遮挡会形成小三角形或半圆形的阴影区域；6. 软质布料褶皱多呈弧线，硬质布料褶皱多呈直线，如图4.263 所示。待衣袖褶皱大致完成后，开启身体模型的显示状态。若出现如图4.264 所示效果，则需切换至身体模型，用遮罩框选手臂区域，如图4.265 所示。接着反向选择遮罩区域，将旋转轴移至关节位置，调整手臂弯曲角度以匹配现有衣袖模型，如图4.266 所示。一次性完成手臂的全部调整是不可能的，我们既要旋转身体模型的肩关节，也要旋转肘关节，使手臂形态与衣袖保持一致。对于剩余的个别穿插区域，可使用 Move 笔刷适当移动身体模型或衣袖模型，以便两者形态实现最优匹配。

　　在持续优化并确认衣袖的形态过程中，我们发现某些关键位置，如本应平滑的非褶皱区域，出现了不理想的"死结"布线，即多个边超过 5 条汇集在一个极点，如图4.267 所示。这种情况在后续制作点级别动画时可能导致面的交叉或不平滑效果。为解决此问题，可以使用 ZRemesherGuide（Z 重建网格引导）笔刷 在需要修改的位置绘制引导线，使模型的布线尽量沿着引导线的方向走，如图4.268 所示。完成后，需要开启 Tool（工具）→ Geometry（几何体编辑）→ ZRemersher（Z 重建

网格器）→ Same（相同）和 Adapt（自适应）按钮，然后单击 ZRemesher（Z 重建网格器）按钮。新生成的网格较好地避免了之前的问题，但仍有个别未解决的地方，如图4.269 所示。此时需要小心处理这些小问题，尽量保持模型表面的光滑。这种情况也常出现在角色面部的拓扑中，相比于衣袖这种对光滑度要求较高的模型，这种方法同样适合调整布线，帮助我们深入精细修复细节。在此基础上，继续按快捷键 Ctrl+D 提升模型的细分等级，一直到细分等级增加到 5。在足够多的面数保证下，使用 Smooth 笔刷从第 2 层级开始逐层光滑模型凹凸不平的区域，一直到第 5 层级结束。有些在重建后丢失的细节，我们还可以再使用 Standard 笔刷和 DamStandard 笔刷进行精细修复，从而实现更加光滑且富有细节的布料表面效果，如图4.270 所示。

图4.258 移动褶皱位置

图4.259 加大衣袖宽度

图4.260 绘制凹痕

图4.261 遮罩部分区域

图4.262 移动未遮罩区域

图4.263 加强褶皱形态

图4.264 衣袖与手臂穿插

图4.265 遮罩手臂区域

图4.266 旋转手臂关节

　　围裙作为角色下半身的重要部分，其制作过程与衣袖的步骤相似，但这次可以从形状相对光滑的腰带开始着手。首先选中腰带模型，然后单击 Tool（工具）→ Subtool（子工具）→ Duplicate（复制）按钮，生成一个新的模型。接下来单击 Solo（单独模式）按钮，单独显示这个新模型。按住 Ctrl 键并使用矩形模式框选腰带模型的上半部分，再次按住 Ctrl 键并单击有遮罩的区域，以软化遮罩边缘，如图4.271 所示。之后，在移动模式下使用控制器，将腰带上未遮罩的区域向下拖动，以形成与背景参考图中围裙相同的长度，如图4.272 所示。

图4.267 基本成型的衣袖

图4.268 绘制引导线

图4.269 重建新网格

图4.270　逐层光滑模型表面

清除遮罩后，对模型单击 Tool（工具）→ Geometry（几何体编辑）→ ZRemersher（Z 重建网格器）按钮，再单击 ZRemesher（Z 重建网格器）按钮进行网格布线的重建，如图4.273 所示，这将使布线更加均匀，方便后续的形状编辑。然后切换到移动模式，单击控制器上的"设置"按钮⚙，在弹出的对话框中单击 Deformer（变形器）按钮，这时模型周围会生成一圈晶格状的线框。分别拖动左右和前后方向的橙色圆锥，使控制点数变为 2，再拖动上下方向的橙色圆锥使控制点数变为 6，如图4.274 所示。

之后在前视图中调整橙色控制点的位置，以匹配参考图中围裙的大小。请注意要将最下端的一层控制点向内收缩，然后把下端倒数第二层的控制点向外放大后靠近最下端一层控制点，以打造围裙底部从蓬松到收紧的效果，如图4.275 所示。再转到侧视图中继续调整橙色控制点的位置，直到模型的整体效果如图4.276 所示。当我们确定好围裙的基本形状后，单击控制器上的"设置"按钮⚙，在弹出的对话框中单击 Accept（接受）按钮，这时我们得到了一个如图4.277 所示的模型。

图4.271　遮罩上半部分　　图4.272　向下拖拉未遮罩区域　　图4.273　重建网格　　图4.274　设置控制点数　　图4.275　调整控制点

仔细观察设计稿，可以发现角色围裙的设计非常注重舒适度和自由流动感。它并非简单的直筒形状，而是通过宽松的剪裁将一片布料分成了富有褶皱的两片布料，从而营造出丰富的质感和层次感。因此我们需要对模型进行多边形分组，以便分别编辑每片布料。按快捷键 B、Z 和 M 启动 ZModeler 笔刷，然后将鼠标指针放到模型的面上，如图4.278 所示。按空格键，在弹出的对话框中单击 Delete（删除）和 Poly Loop（多边形环）按钮，删除正对参考图中带状绿色边缘的纵向多边形环，再删除水平方向上对称的另一条多边形环，如图4.279 所示。最后单击 Tool（工具）→ Polygroups（多边形组）→ Auto Groups（自动分组）按钮，使模型分裂为两个多边形组，如图4.280 所示。这样我们就完成了围裙模型的创建与编辑。

现在我们可以结合使用 Move 笔刷和遮罩方法，根据围裙的外形调整单个多边形组的形态，如图4.281 所示。注意到正前方的淡黄色多边形组布线已经不规整，首先需要单击 Tool（工具）→ Subtool（子工具）→ Split（拆分）→ Split To Parts（拆分成组件）按钮，将模型按照多边形组拆分为两个子工具。

接下来，选中前侧面片，调整 Tool（工具）→ Geometry（几何体编辑）→ ZRemesher（Z 重建网格器）→ Target Polygons Count（目标多边形）值为 1，然后单击 ZRemesher（Z 重建网格器）按钮，将其转化为布线均匀的网格，如图4.282 所示。对模型进行适当光滑处理后，使用遮罩框选折叠处及后侧面片的区域，如图4.283 所示。

图4.276 调整控制点

图4.277 围裙整体效果

图4.278 删除多边形环

图4.279 删除多边形环

图4.280 多边形分组

然后反向选择遮罩范围，切换到移动模式，同时配合 Alt 键设置好控制轴的位置和方向。按照图4.284 所示的方向，轻轻推动模型的后方并适当旋转面片，创造出前后排列的面片效果。

随后，我们使用带有 LazyRadius（延迟半径）的 DamStandard 笔刷，从斜视的角度，沿着折痕拖拉出更深的线条，如图4.285 所示。在凹痕形成之后，需要使用 Smooth 笔刷光滑凹痕的尾部，使其看起来顺滑自然，如图4.286 所示。

图4.281 分别调整两个多边形组

图4.282 重建网格

图4.283 绘制遮罩

图4.284 调整未遮罩区域

图4.285 加深凹痕

如果发现凹痕的宽度较大，叠加密度不够，可以对布料的上层进行遮罩处理，然后从下层面片的内侧压缩两者间的距离，如图4.287 所示。之后，使用半径稍大的 DamStandard 笔刷绘制模型上的其余两条褶皱，如图4.288 所示。最后，使用 Standard 笔刷加大褶皱左右两侧的凸起程度，完成最终的调整，如图4.289 所示。

图4.286 光滑凹痕尾部

图4.287 压缩折痕宽度

图4.288 添加新的褶皱

图4.289 增加褶皱旁凸起

目前围裙前侧的整体结构已经基本符合设计稿的要求。然而，由于模型的面数不足，无法实现更小的细节。因此，需要再次调整工具的参数。将 Tool（工具）→ Geometry（几何体编辑）→ ZRemesher（Z 重建网格器）→ Target Polygons Count（目标多边形）值设置为 8，然后重新单击 ZRemesher（Z 重建网格器）按钮，以增加更多的细分面数。这将为模型

提供更多的细节表现能力。

接下来，使用 Smooth 笔刷来光滑处理模型上凹凸不平的区域，使其更加平滑，如图4.290 所示。然后，使用 hPolish 笔刷来压平折叠面片的上层，提高顺滑度，以模拟绸缎的质感，如图4.291 所示。为了让模型外侧呈现弧形凸起的效果，使用 Standard 笔刷配合 Alt 键，从模型内侧绘制布料边缘垂坠处的凹槽，如图4.292 所示。

在调整褶皱的弧度时，使用了大半径的 Move 笔刷，使其流动更加流畅顺滑，如图4.293 所示。通过这些步骤的调整和处理，最终得到了符合设计要求的围裙模型，其整体效果如图4.294 所示。需要注意的是，布料底部的部分区域需要抬高，褶皱的走势必须与双脚配合，以创造出一种被脚背顶起的视觉效果。这样一来，围裙模型的效果更加真实自然，符合设计预期。

图4.290 光滑模型　　图4.291 打磨出平面　　图4.292 内侧打造凹陷度　　图4.293 打造弧度　　图4.294 最终效果

对于第二片围裙模型的制作，其步骤与第一片模型基本相同。首先，在当前的大致形状下，将 Tool（工具）→ Geometry（几何体编辑）→ ZRemesher（Z 重建网格器）→ Target Polygons Count（目标多边形）值设为 5。这次之所以不像上次设置为 1，是因为第二片围裙的区域范围比第一片围裙的区域范围更大。然后单击 ZRemesher（Z 重建网格器）按钮重建网格，如图4.295 所示。

接下来，使用 DamStandard 笔刷绘制上面的凹痕。在绘制过程中，为了避免触碰到后面区域，可以对后面区域进行遮罩处理，如图4.296 所示。之后，再利用 Standard 笔刷加强凹痕两侧的凸起程度，如图4.297 所示。为了提拉更大范围的模型区域，使其从侧面看也有一定的凸起度，我们使用大半径 Move 笔刷，如图4.298 所示。

图4.295 重建网格　　图4.296 绘制布料凹痕　　图4.297 加强凹痕两侧凸起　　图4.298 提拉模型凸起

然后，再次把 Target Polygons Count（目标多边形）值设为 8，并重新单击 ZRemesher（Z 重建网格器）按钮，这样做是为了增加更多的细分面数，同时使模型的布线更符合褶皱的延伸方向，使模型更精细，如图4.299 所示。之后，用 Move 笔刷将面片顶部压缩进腰带中，以完成围裙与腰带的连接，如图4.300 所示。

由于模型背面没有参考图，需要结合一些类似的物件图片进行皱褶设计，例如可以参考一些女士的灯笼裙和灯笼裤等的图片，以获取灵感，如图4.301 所示。然后，继续使用 DamStandard 笔刷绘制模型背面的凹痕，以增加围裙的立体感和细节，

如图4.302所示。接着，用 Smooth 笔刷光滑凹痕两侧的区域，使褶皱更自然顺畅，如图4.303所示。

图4.299 增加模型面数　　　　图4.300 压缩腰部区域　　　　图4.301 背面纹理参考图　　　　图4.302 绘制背面凹痕

在主要的褶皱分布确定之后，还需要使用 DamStandard 笔刷绘制局部的凹陷。这些区域范围很小，但细节决定成败，所以不能忽视。绘制完成后应对其进行适当的光滑处理，并使用 Pinch 笔刷收拢顶部的间隔宽度，以达到更精细的效果，如图4.304所示。其他类似的细节也可以采用相同的方法进行处理。

在模型的最后阶段，我们可以再次对网格进行重建。这次，我们要把重建网格的 Target Polygons Count（目标多边形）值降低为 5。将重建后的网格作为基础层，并按快捷键 Ctrl+D 进行二次细分升级。这样可以使模型的面数翻倍，有利于后续的光滑处理，进一步细化围裙的形态。同时，不要忘记开启第一片围裙模型的显示功能，以便查看前侧、左侧、后侧和右侧的整体匹配情况。根据需要调整两者间的缝隙，使整体造型看上去舒展自然并略带布料的质感，达到完美的效果，如图4.305所示。最终，我们将得到围裙的完整效果，如图4.306所示。

图4.303 光滑凹痕两侧　　　　图4.304 打造底部小细节　　　　图4.305 匹配二片围裙　　　　图4.306 围裙最终效果

4.3.4 人物手脚雕刻技法

1. 手部造型雕刻

由于角色在设计时被定位为小孩，因此他的手部特征也应符合小孩的特质。虽然 ZBrush 自带的 IMM BParts 笔刷提供了各种人体外在器官模型，但这些都属于成人范畴，不适合用于编辑小孩的手部特征。因此，我们将使用系统外置的 IMM_HandBlockOuts（手部大型集合）笔刷。用户可以将本书附赠的 IMM_HandBlockOuts.ZBP 文件复制粘贴到个人计算机中 C:\Program Files\Maxon ZBrush 2023\ZData\BrushPresets 路径下。然后重启 ZBrush，按 B 键，在弹出的对话框中选择 IMM_HandBlockOuts 笔刷，并选择其下的 Stylized 3 links 5 选项，如图4.307所示。

接下来，选中 Subtool（子工具）板块中的身体模型层，并开启对称模式。在视口中拖拉出左右两只手，注意确保拇指朝上，如图4.308所示。然后，单击 Tool（工具）→ Subtool（子工具）→ Split（拆分）→ Split Unmasked Points（拆分未遮罩点）按钮，将手部模型从身体模型上分离，并隐藏身体模型。按 W 键切换到移动模式下，旋转并位移手部的角度和位置，使它们能更好地抱住球体，如图4.309所示。

然而，如果手部模型在交叉后分离，就会出现手指分离的情况，如图4.310所示。为了解决这个问题，需要后退到双手还未交叉的状态，并使用套索模式的遮罩框选单只手部模型，如图4.311所示。然后，单击Split Unmasked Points（拆分未遮罩点）按钮，将两只手拆分成两个子工具。随后，单击Subtool板块中角色左手图层的"显示"按钮，将其隐藏。再开启背景参考图，匹配角色右手在视口中的大小、位置和旋转角度，如图4.312所示。此时，由于视口开启了"透视"按钮，模型的摆放位置不同可能会出现角度偏移的情况，但这并不影响整体操作。

图4.307 手部笔刷　　图4.308 拖拉出手部模型　　　　　图4.309 旋转位移手部位置　　　　　图4.310 手指分离

继续将手部模型放大，并开启Polyframe（多边形网格）按钮。关闭按钮上的白色文字Line（线条），以便查看模型的分组情况。当前模型的同类关节和组件分别显示为一个多边形，这并不利于后期的编辑工作。因此，需要单击Tool（工具）→ Polygroups（多边形组）→ Auto Groups（自动分组）按钮，将其全部进行自动分组，以便后续的编辑工作，如图4.313所示。

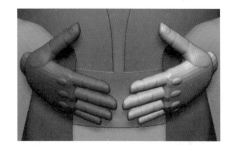

图4.311 遮罩单只手部模型　　　　　图4.312 手部模型匹配参考图　　　　　图4.313 自动分组手部模型

下面我们来精细化手部的造型。如果发现手部模型的手肘穿破了衣袖，可以按住Ctrl+Shift键单独显示该多边形组。然后单击Tool（工具）→ Geometry（几何体编辑）→ ZRemesher（Z重建网格器）→ ZRemesher按钮进行网格布线的重建。在此之前，记得将Target Polygon Count（目标多边形）值设为10，如图4.314所示。完成这一步后，需要光滑该模型，并使用带有软化边缘的遮罩冻结住其中一半的区域。然后切换到移动模式下编辑未遮罩的区域，分别调整手腕上下两端区域，以获得更好的手腕形态，如图4.315所示。

手指的编辑相对复杂，因为手指关节众多。为了方便在多个多边形组间选择编辑，我们通常会用到隐藏显示功能和添加清除遮罩功能。以食指第一指节为例，具体操作是按住Ctrl+Shift键并单击食指指甲，这样视口中就只会显示该模型，如图4.316所示。然后再次按住Ctrl+Shift键并单击食指指甲，该模型就会消失，剩余的手指模型就会显现，如图4.317所示。继续单击食指第一指节，该指节也会随之消失，如图4.318所示。接着按住Ctrl键并单击视口空白区域，对现有模型进行遮罩，如图4.319所示。随后按住Ctrl+Shift键并单击视口空白区域，就可以显示整个右手模型，如图4.320所示。

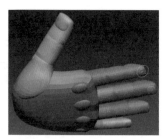

图4.314 手腕模型重建网格　　　　图4.315 调整手腕形态　　　图4.316 显示整个右手模型　　　图4.317 只显示食指指甲

最后一步，我们需要切换到移动模式下，并结合Alt键把控制轴移动到食指第一和第二指节的关节处。接着调整好控制轴

的旋转角度，旋转食指第一指节模型，使其轻微靠近球体，以达到更自然的手部姿势，如图4.321所示。经过这些步骤的精细调整，可以得到更加逼真和生动的手部造型。

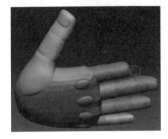

图4.318 隐藏食指第一指节和指甲

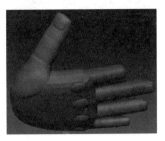

图4.319 对剩余手指遮罩

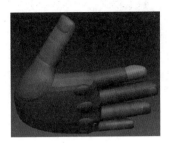

图4.320 显示所有模型

图4.321 旋转食指第一指节

对于剩余指头位置和指节形态的编辑，都可以按照上述方法进行。虽然过程有些烦琐，但是能够更好地控制单个指节的位置和造型，避免出现指节大小不一的问题，并且指关节内侧的凹痕线也能得到较好的保留。

我们开启球体的显示，依次对拇指、食指、中指、无名指和小指的各个指节进行调整，消除手和球体之间的空隙，使手掌和每个手指都能轻微触摸到球体，得到如图4.322所示的效果。

为了检测双手的造型效果，可以单击Tool（工具）→ Geometry（几何体编辑）→ Subtool（子工具）→ Dupliacte（复制）按钮，复制出同样的手部模型。接着单击Tool（工具）→ Deformation（变形）→ Mirror（镜像）按钮，使新复制出的模型翻转镜像，如图4.323所示。

很明显，两个手部模型的穿插问题比较严重，应该单独调整单根指头的分开角度。使用之前的编辑方法，从多个角度切入，分别旋转角色的右手小指、无名指、中指和食指的伸开角度，使它们能更好地匹配左手模型的指缝，如图4.324所示。

在基本调整好形态后，重新复制并镜像新的右手模型，观察调整后指缝的整合度。虽然这次比第一次镜像后的模型好了很多，但是还可以结合手掌和手指模型，分别整体旋转右手和左手的叠加角度，尽量让它们自然地融合在一起，如图4.325所示。

图4.322 右手模型形态

图4.323 镜像手部模型

图4.324 旋转右手手指角度

图4.325 旋转手掌和手指角度

当双手的形态基本确认后，如图4.326所示，我们就可以开始提升手部的造型细节。首先，按快捷键Ctrl+W，将角色右手模型整合成一个多边形组，如图4.327所示。然而，这种整合模式并不能解决单个指节、手指和手掌的穿插组合状态。应该调整Tool（工具）→ Geometry（几何体编辑）→ DynaMesh（动态网格）→ Resolution（分辨率）值为512，然后单击DynaMesh（动态网格）按钮，将所有模型融合成一个整体，如图4.328所示。

接下来，使用Smooth笔刷打磨模型，实现光滑效果，如图4.329所示。然后，设置Tool（工具）→ Geometry（几何体编辑）→ ZRemesher（Z重建网格器）→ Target Polygon Count（目标多边形）值为10，单击ZRemesher（Z重建网格器）按钮进行网格布线的重建，如图4.330所示。这样不仅能简化模型的面数，还能优化模型的布线。

之后，按快捷键Ctrl+D增加模型面数的细分等级，直到将Tool（工具）→ Geometry（几何体编辑）→ SDiv（细分等级）值提升到4。然后使用Z Intensity（Z强度）较低的ClayBuild笔刷增加手指底端和手掌连接处的体积，如图4.331所示。接着，用DamStandard笔刷在模型上面绘制手指甲形状的指关节皱纹，如图4.332所示。

绘制完成后，还需用Smooth笔刷适当光滑一下关节皱纹，以避免纹路过深影响美观。针对指甲盖的制作，我们可以先对其进行遮罩，如图4.333所示。然后反向遮罩选择区域，切换到移动模式下，并将控制轴移动到指甲盖底部。调整好控制轴的旋转角度后轻轻向上旋转，使指甲盖下半部分微微翘起，并适当拉伸指甲盖的长度，如图4.334所示。接着清除指甲周围的遮罩，并按快捷键Ctrl+D再次提升一个细分等级到5。继续光滑指甲盖的边缘轮廓并使用Move笔刷调整指甲盖边缘形状，

使其看起来圆滑自然，如图4.335所示。

图4.326 右手模型形态

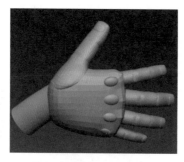
图4.327 整合成一个多边形组

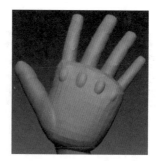
图4.328 整合成一个动态网格

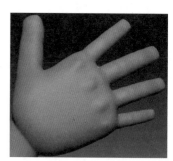
图4.329 光滑模型

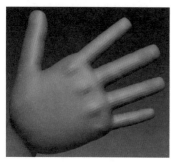
图4.330 重建网格

图4.331 增加关节处体积

图4.332 绘制细节

图4.333 遮罩指甲盖

对其他指甲也进行相同处理，直到每个指甲的指甲盖都处理完成，最终效果如图4.336所示。最后，执行Zplugin（Z插件）→ SubTool Master（子工具大师）→ Mirror（镜像）命令。在弹出的对话框中选择Append as new SubTool（追加为新的子工具）和X axis（X轴）选项，复制并镜像得到角色的左侧手掌。再通过适当旋转手指和手掌调整两手的匹配度，最终获得如图4.337所示的效果。

图4.334 旋转拉长指甲盖

图4.335 光滑指甲盖边缘

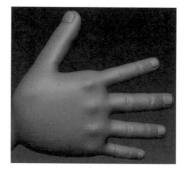
图4.336 手部所有指甲效果

图4.337 双手最终效果

2. 脚部造型雕刻

儿童的脚部与成人的脚部相比较，脚趾长度与脚掌长度的比例更大，展现出更为圆润可爱的特质，如图4.338所示。因此，在制作过程中，需要注意不同部位之间的长宽比以及表面纹理细节，以突出儿童脚部的特征。由于脚部的关节不会像手部关节那样发生造型上的变化，可以直接调用系统文件来加快制作速度。

首先，按B和I键选择IMM BParts笔刷，并选择下面的Foot选项，如图4.339所示。然后，选中Subtool（子工具）板块中的身体模型层，并开启对称模式。在视口中拖拉出左右两只脚，如图4.340所示。随后，立即单击Split Unmasked Points（拆分未遮罩点）按钮，将两只脚拆分成单独的子工具图层。结合背景参考图，调整脚部的位置，使它们位于裙摆下面且部分被裙边掩盖，效果如图4.341所示。

然而，这还没有完成。接下来，需要从侧面缩小脚的整体长度，使其具备儿童足部的基本特点，如图4.342所示。按快捷键Ctrl+D 4次，将模型的细分等级提升到5。然后，使用Inflate笔刷，以微弱的强度逐渐增加脚趾和手背的体积，逐渐消除之前脚趾间较宽的缝隙，如图4.343所示。

接着，使用套索模式的遮罩框选脚踝以上区域，软化遮罩边缘。切换到旋转模式下，调整脚掌和脚趾的角度，使其以相对

水平的位置贴合于地面，如图4.344所示。此后，我们可以使用制作手指指甲盖的方法来完成脚趾指甲盖的制作，具体步骤如下。

图4.338　儿童脚部特写

图4.339　脚部笔刷

图4.340　拖拉出脚部模型

图4.341　调整脚部位置

图4.342　缩小脚部长度

图4.343　增大脚趾和脚背体积

图4.344　调整脚底的水平度

01　使用DamStandard笔刷勾勒指甲盖的轮廓，如图4.345所示。

02　按住Ctrl键，对指甲盖区域进行遮罩，如图4.346所示。

03　反向选择遮罩范围，并在移动模式下旋转指甲盖，使其翘起并适当拉长模型，如图4.347所示。

04　使用Smooth笔刷在模型细分等级为5时先光滑一下模型，然后再次提升模型细分等级到6，继续光滑模型。最后，使用DamStandard笔刷勾勒已经被Smooth笔刷处理模糊的指甲缝，完成最终的脚部制作，如图4.348所示。

图4.345　绘制指甲形

图4.346　遮罩指甲盖区域

图4.347　旋转并拉长指甲盖

图4.348　光滑指甲并勾勒指甲缝

　　小孩拖鞋的制作可以从简单的几何体开始，将形状相似的几何体编辑整合在一起。对于熟悉 Maya、3ds Max、Blender 等三维软件的用户，也可以在这些软件中完成拖鞋的模型制作，然后以 .obj 格式导出并导入 ZBrush 软件中。接下来，执行"工具"→"子工具"→"追加"命令，在弹出的对话框中选择一个平板作为拖鞋的底部，如图4.349所示。然后，将平板移动到角色脚底上方，并开启"工具"→"几何体编辑"→"Z 重建网格器"→"一半"和"自适应"按钮。多次单击 ZRemesher 按钮，进行模型面数减少和拓扑重建，如图4.350所示。

　　接着，使用 Move 笔刷从底视图和顶视图调整平板的边缘轮廓（开启 Transparency 按钮，使遮挡视线的模型呈现半透明），以更贴近鞋底形状，如图4.351所示。需要注意的是，在使用 Move 笔刷时，必须在二维视图中调整平板。否则，在透视图中调整会导致鞋底凹凸不平。

之后，将"目标多边形数"值设置为 0.3，进行 ZRemersher 操作。前后的模型网格对比如图4.352 所示。接下来，调用 ZModeler 笔刷，将鼠标指针放在平板模型的面上按空格键。在弹出的对话框中，选择"Q 网格"和"所有多边形"选项。顺着平板的垂直方向向上提拉，以挤出鞋底的厚度，如图4.353 所示。

图4.349　追加一个平板　　图4.350　移动并重建拓扑　　图4.351　调整鞋底形状　　图4.352　重建网格前后对比

然后，将鼠标制作停留在模型的面上，并按空格键在弹出的对话框中选择"删除"和"单个多边形"选项。依次删除即将连接鞋面的多边形。在删除之前，务必打开脚部的显示，并沿着脚趾根部的侧面位置向后删除，如图4.354 所示。接下来，将鼠标制作停留在模型的边上，并按空格键，在弹出的对话框中选择"桥接""两孔"和"圆弧和直线"选项。先单击一侧孔洞的边缘线，再单击另一侧孔洞的边缘线，如图4.355 所示。需要注意的是，单击完两条线后鼠标左键不能释放，继续拖动，直到生成的水平连接向上拱起并逐渐变成桥状连接，如图4.356 所示。

图4.353　挤压鞋底厚度　　　　图4.354　删除多边形　　　　图4.355　生成桥接面

使用遮罩框选鞋底和鞋面连接处的区域，使它们处于冻结状态。这样，在编辑鞋面时就其不会受到影响，如图4.357 所示。最后，再次开启脚部的显示，并使用大半径的 Move 笔刷移动拖鞋鞋面的拱起幅度。对于不平整的区域，要慎用 Smooth 笔刷，因为它可能导致鞋面的厚度降低。相反，应该使用 hPolish 笔刷适当打磨凹凸不平的地方，并使用 Move 笔刷轻微移动小范围区域。这样可以更好地匹配脚部外形，如图4.358 所示。最终，在拖鞋的低模编辑完成后，按快捷键 Ctrl+D 4 次，以增强模型的光滑度。最终效果如图4.359 所示。

图4.356　水平连接转变为桥接　　图4.357　遮罩鞋底和连接处　　图4.358　调整帮面形状　　图4.359　最终效果

小技巧： 当使用大半径的Move笔刷来编辑模型时，有时会遇到即使将笔刷的Draw Size（绘制大小）调整到最大值1000，仍然难以选中模型的大部分区域的问题。此时，可以按住空格键，并在弹出的对话框中双击Draw Size滑块上的Dynamic（动态）文字，使其变为灰色状态。这样，笔刷就会立即放大，以适应视口的大小，从而更方便地选取模型。

4.3.5 道具配饰雕刻技法

1. 龙珠造型雕刻

目前小孩胸前的龙珠只是一个光滑球体，我们计划在上面刻画具有丰富龙纹细节的纹理。为此，需要相应的纹理坐标作为支撑，即 UV。在三维建模中，UV 可以理解为立体模型的"皮肤"。将其展开后，就能在二维平面上进行绘制并赋予物体图案。这里的 U 代表横坐标，V 代表纵坐标，它们共同定义了图片上每个点的位置信息。

因此，首先选中球体模型，并执行"工具"→"输出"命令。在弹出的对话框中，将文件名设为 Dragon ball，保存类型设为 .obj，并保存到桌面。接下来，打开 Maya 软件，执行"文件"→"导入"命令，导入刚从 ZBrush 软件中输出的 Dragon ball.obj 文件，如图4.360 所示。

然后，选中球体，单击 UV →"UV 编辑器"按钮，以查看模型当前的 UV 效果，如图4.361 所示。球体自带的 UV 覆盖了整个 0 ~ 1 的有效区域。此时，需要检查 UV 在模型上的拉伸或压扁情况。可以直接激活 UV 编辑器状态栏上的"棋盘格"按钮▨，以查看模型在默认状态下的 UV 效果，如图4.362 所示。原本应该呈正方形的棋盘格被压扁成了长方形。

为了改变这种情况，右击 UV 编辑器中的 UV 图，并在弹出的对话框中选中 UV 选项，以切换到 UV 模式，如图4.363 所示。接着，用鼠标左键框选所有 UV 区域，将其纵向压缩，使球体上的棋盘格纹理呈现正方形，并整体等比例缩小一些，如图4.364 所示。这样操作的目的是避免 UV 壳的边界和 0 ~ 1 有效区域的边界重叠，以免在 Photoshop 软件中生成的纹理贴图在赋予三维模型时出现不必要的黑边或白边。

图4.360 导入Maya中的龙珠

图4.361 默认状态下UV效果

图4.362 默认状态下纹理效果

图4.363 选择UV类型

图4.364 调整UV的大小

最后，还要保留这份展好 UV 的模型文件。执行"文件"→"输出选择"命令，将该模型保存并替换为之前的 Dragon ball.obj 文件。

下一步是输出 UV 图。首先按 F8 键进入模型的整体模式，然后选中球体模型。在 UV 编辑器中，执行 Image（图像）→ UV Snapshot…（UV 抓拍）命令。在弹出的对话框中，单击 Browse（浏览）按钮，选择存放路径，并将其命名为 Dragon ball UV。将 Image Format（图片格式）设置为带有 Alpha 通道的 Targa 格式。然后，分别调整 Size X（X 大小）和 Size Y（Y 大小）值为 2048，如图4.365 所示。最后，单击 Apply（应用）按钮，输出龙珠的 UV 图。

随后，使用 Photoshop 软件打开从 Maya 软件中导出的 Dragon ball UV.tga 文件，效果如图4.366 所示。接着，执行"窗口"→"图层"命令，打开"图层"面板。此时，UV 图在默认状态下仍处于锁定状态，如图4.367 所示。要解锁 UV 图，双击该图层，会弹出"新建图层"对话框，如图4.368 所示，询问是否要将其转变为新图层。单击"确定"按钮，背景 UV 层便实现解锁，如图4.369 所示。

图4.365　UV抓拍设置

图4.366　修改后的龙珠UV图

图4.367　锁定状态的背景图

图4.368　"新建图层"对话框

图4.369　解锁背景图后效果

这样，我们就成功导出了 UV 图，并在 Photoshop 中进行了必要的操作。

我们在 Photoshop 中打开了本书附赠的 TwoDragons.bmp 文件。这张图片的分辨率达到了 3873 像素 ×2211 像素，远超过了 UV 图 2048 像素 ×2048 像素的分辨率，因此是一张理想的纹理贴图素材。将其拖至 Dragon ball UV 图中，此时纹理贴图素材只能部分显示，并将之前的 UV 图完全覆盖，如图4.370 所示。

紧接着，在"图层"面板中把双龙戏珠图放置在 UV 图层的下一层级，如图4.371 所示。随后，选中 UV 图层，并将其图层混合模式设置为"差值"。这样，原本全黑的 UV 图层就转变为了黑色网格图，如图4.372 所示。此时，我们能透过它看到

其下的双龙戏珠图案，如图4.373所示。

图4.370 拖曳纹理图到UV图中

图4.371 交换图层位置

图4.372 调整图层叠加方式

接下来，选中双龙戏珠图案层，并按快捷键 Ctrl+T 缩小它的尺寸，以匹配长方形的 UV 引导线，如图4.374 所示。通常情况下，在缩放纹理图案时，需要按住 Shift 键并拖曳图片的某个角。但是在此处，为了尽量将龙的图案全部展现到龙珠上，我们释放了 Shift 键，并适当改变了原始图片的长宽比例。需要注意的是，这种操作并不推荐，只应在特定情况下进行。

另外，由于球体的 UV 图在还原到三维空间后仍然是首尾相接的状态，因此我们在寻找素材图片时，应尽量搜寻图形完整的花纹或使用无缝纹理图。这样能确保最终模型在 UV 接缝口的衔接效果完美。

最后，单击"图层"面板中的"新建图层"按钮，创建了一个空层。然后使用"油漆桶工具"倾倒黑色将其全部覆盖，并将该图层放置在双龙戏珠图层的下面。接着，关闭"图层"面板左侧的眼睛按钮，使 UV 引导线消失。再执行"文件"→"存储为…"命令，在弹出的对话框中设置文件名为 DragonBall Texture，格式为 JPEG。单击"保存"按钮后，便完成了整个龙珠纹理贴图的制作，如图4.375 所示。

图4.373 差值叠加后的效果

图4.374 调整双龙戏珠纹理图

图4.375 最终龙珠纹理图

在获得模型的纹理贴图后，我们回到 ZBrush 软件中，选中龙珠模型。然后单击 Tool（工具）→ Import（导入）按钮，再选中从 Maya 软件中导出的带有展好 UV 的 Dragon ball.obj 文件，将其替换。接下来，按快捷键 Ctrl+D 5 次，以提升它的细分等级到 6，使模型拥有更多的面数来支撑之后的雕刻细节。

随后，单击 Tool（工具）→ Texture Map（纹理贴图）下的纹理贴图预览窗口■，在弹出的对话框中选择从 Photoshop 软件中导出的 DragonBall Texture.jpg 文件。导入后模型效果如图4.376 所示，我们能看到球体上附着了精美的双龙戏珠图案。

接着，单击 Tool（工具）→ Masking（遮罩）→ Mask By Color（按色彩遮罩）→ Mask By Intensity（按强度遮罩）按钮，将纹理贴图上的黑白灰度变化转化为模型上的遮罩强度变化，如图4.377 所示，黑白对比略微加大了一些。为了更好地查看生成的遮罩效果，我们应该单击 Tool（工具）→ Texture Map 下的纹理贴图预览窗口■，并单击 Texture Off（关闭纹

理）按钮，使模型上的贴图消失，只显示遮罩。此时模型效果如图4.378所示，隐约可见的龙身在模型表面仍旧是光滑的状态。

在此基础上，拉动 Tool（工具）→ Deformation（变形）→ Inflate（膨胀）滑块到数值 40，如图4.379所示，模型的遮罩因膨胀作用发生了凹凸变化。然而，放大视口进一步观察模型的细节，我们发现这种变形效果比较粗糙，如图4.380所示，这是由于素材图片的像素过低所致的。

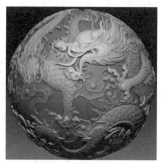

图4.376 导入龙珠纹理　　　　图4.377 转化为遮罩强度　　　　图4.378 膨胀模型二次　　　　图4.379 膨胀模型一次

为了改善这种效果，增加了 Tool（工具）→ Deformation（变形）→ Polish by Feature（按特性抛光）的数值。需要注意的是：当其后的圆圈设置为整体坐标的外圈点亮模式■时，模型的表面进行全局抛光，如图4.381所示；而当其设置为局部坐标的内圈点亮模式■时，模型的表面进行局部抛光，如图4.382所示。后一种效果更好地保留了模型的细节特征，并有效降低了之前的粗糙问题，符合我们的预期。

图4.380 膨胀后的细节效果　　　　图4.381 按整体特性抛光　　　　图4.382 按局部特性抛光

如果一次抛光不满意，还可以进行多次抛光，直到获得令人满意的效果。完成上述操作后，清除模型上的遮罩，适当旋转模型，使双龙戏珠的图案呈现到正面，最终效果如图4.383所示。这样，我们就完成了整个模型的纹理贴图和变形调整操作。

图4.383 龙珠最终效果

2. 腰带造型雕刻

设计稿中的腰带主要由腰带、底带、绑绳和吊坠四部分组成，首先来制作吊坠。在现有的龙海项目文件中，单击 Tool（工具）→ Simple Brush 按钮 。随后，会出现一个对话框，如图4.384 所示，询问用户是否要从正在编辑的龙珠模型切换到其他工具。单击 Switch（切换）按钮确认切换。之后，按快捷键 Ctrl+N 清空视口，然后执行 File（文件）→ Import…（导入）命令，导入本书附赠的 Pendant.obj 文件。在视口中拖出该模型并按 T 键进入编辑模式。这是一个带有各种吊坠模型的集合包，如图4.385 所示。通过将这些吊坠模型和设计稿中的原型进行对比，我们决定使用其中左起的 4 号和 8 号吊坠进行拆分组装，以得到接近设计稿的吊坠模型。

图4.384 询问切换工具对话框 　　　　　　　　　　　　　　　图4.385 吊坠模型集合

使用套索模式的遮罩框选 4 号吊坠，然后单击 Tool（工具）→ Subtool（子工具）→ Split（拆分）→ Split Unmasked Points（拆分未遮罩点）按钮，将其单独分离成一层。继续单击 Tool（工具）→ Subtool（子工具）→ Split（拆分）→ Split To Similar Parts（按相似性拆分）按钮，进一步将其拆分为各个组件，如图4.386 所示。保留 Subtool（子工具）面板中的第一层坠须和第二层须结，分别选中第三层和第四层，然后单击 Tool（工具）→ Subtool（子工具）→ Delete（删除）命令进行删除。接着，选中第一层坠须，然后单击 Tool（工具）→ Subtool（子工具）→ Merge（合并）→ Merge Down（向下合并）按钮，将其和下面的须结整合成一个整体，如图4.387 所示。

使用类似的操作方法，保留 8 号吊坠的花结，如图4.388 所示。当我们注意到花结模型和坠须模型之间缺少连接头时，找到了 7 号吊坠的连接头，并使用上述操作方法将其提取了出来，如图4.389 所示。此时，Subtool 中只有这三个模型，如图4.390 所示。

图4.386 拆分4号吊坠　　图4.387 坠须和须结模型　　图4.388 花结模型　　图4.389 连接头模型　　图4.390 子工具现状

下一步要将这三个模型对齐。首先选中花结模型，然后单击 Tool（工具）→ Align（对齐）→ Align Horizontal Center（对齐纵向中心）按钮 。前视图中的效果如图4.391 所示，虽然模型左右对齐了，但上下仍然处于分离状态。接着，按住 Alt 键进入移动控制器的编辑模式，单击控制器上的"自身定位"按钮 ，将轴锁定到模型中心点的位置。释放 Alt 键退出移动控制器的编辑模式，将模型移动到对应的位置，如图4.392 所示。虽然模型位置已经整合好，但仔细观察可以发现，花结的顶端仍然处于未封口的状态，如图4.393 所示。此时，按住 Shift 键旋转花结180°，让它上下翻转，这样就能很好地解决这个问题，如图4.394 所示。最后，单击 Tool（工具）→ Subtool（子工具）→ Merge（合并）→ Merge Down（向下合并）按钮，

将整个吊坠融合成一个整体。

然后，将吊坠移动到小孩的围裙上，会发现坠须有些偏长，与设计稿有所差异。为此，需要单独提升坠须的模型面数。再次单击 Tool（工具）→ Subtool（子工具）→ Split（拆分）→ Split To Similar Parts（按相似性拆分）按钮将其拆分。单独选中坠须模型，按快捷键 Ctrl+D 两次，将其细分等级提升到 3。之后，按住 Ctrl+Shift+Alt 键，使用套索框选坠须模型底部多余部分，单击 Tool（工具）→ Geometry（几何体编辑）→ Modify Topology（修改拓扑）→ Del Hidden（删除隐藏）按钮，将其删除。最终效果如图4.395 所示。

图4.391 前视图效果　　图4.392 对齐后效果　　图4.393 未封口的花结模型　图4.394 旋转后的花结模型　　　　图4.395 最终效果

如果要在模型上直接生成一圈有造型的绳子，会比较困难。因此，需要借助一些简单的几何体，作为绑绳的生长基础。首先，选中围裙模型，然后单击 Tool（工具）→ Subtool（子工具）→ Append（追加）按钮。在弹出的对话框中选中一个圆环，并将其移动到角色的腰部，如图4.396 所示。

接着，使用大半径的 Move 笔刷调整圆环的形状，确保它最外侧边缘能够环绕腰部的围裙，效果如图4.397 所示。

随后，选择 ZModeler 笔刷，并按下空格键调用其线模式下的 Crease（折边）和 Edge Loop Complete（完整边缘环）模式。选取圆环上最大直径的圆圈线，从而在两侧创建两条折边，效果如图4.398 所示。

图4.396 追加一个圆环模型　　　　　　图4.397 调整圆环形状　　　　　　　图4.398 在圆环上折边

接下来，开启 Stroke（笔触）→ Curve Functions（曲线函数）→ Creased Edges（折边）按钮，并同时关闭其上的 Border（边框）和 Polygons（多边形图）按钮。单击旁边的 Frame Mesh（匹配网格）按钮，设置如图4.399 所示。此时，圆环模型的折边上会出现虚线和圆环，表示折边已被激活，效果如图4.400 所示。

我们分别按 B 和 I 键，启动新笔刷的选择。在弹出的对话框中选中 IMM Ropes 笔刷（本书附赠该笔刷，需要提前将其

置入 C:\Program Files\Maxon ZBrush 2023\ZData\BrushPresets 文件夹中）。然后选择该笔刷集合中的 Braid_5 笔刷，并单击这条虚线。此时会立即生成一圈绑绳，效果如图4.401所示。我们可以按 S 键调整笔刷的大小，并再次单击绑绳模型以加粗或变细。确认效果无误后，单击遮罩区域使绑绳中的虚线消失，模型即确定完成。最后，再次单击 Tool（工具）→ Subtool（子工具）→ Split（拆分）→ Split Unmasked Points（拆分未遮罩点）按钮，将生成的绑绳模型单独分离成一层。这样就完成了整个绑绳的创建。

图4.399 匹配网格设置

图4.400 激活折边

图4.401 匹配线性笔刷

在完成了第一条绑绳的制作之后，我们来制作第二条绑绳。这一次，我们可以利用已有的圆环模型，通过在前视图旋转模型倾斜角度，为第二条绑绳构建生长基础，如图4.402所示。

接下来，确保已开启 Stroke（笔触）→ Curve Functions（曲线函数）→ Creased Edges（折边）按钮，并关闭 Border（边框）和 Polygons（多边形组）按钮。然后，单击旁边的 Frame Mesh（匹配网格）按钮，激活圆环模型上的折边。此时，折边变成了黑白相间的虚线，如图4.403所示。

图4.402 旋转圆环模型

图4.403 激活第二条折边

接着，使用 IMM Ropes 笔刷集合中的 Braid_5 笔刷，单击该虚线。这样，就利用一个圆环模型创建了两条环状的绑绳。

随后，按照第一条绑绳的制作方法，取消模型中的虚线，并将生成的第二条绑绳模型单独分离成一层。此时，可能会发现绑绳和围裙之间存在一些细小的缝隙。为了修复这些问题，可以使用大半径的 Move 笔刷，不断变换视角从顶视图和侧视图进行修正。最终，两条绑绳的效果如图4.404所示。

在制作过程中，可能会遇到绑绳接头处的线头穿插问题。为了解决这个问题，可以开启右侧工具栏上的 Polyframe（多边形网格）按钮，以显示模型的多边形组分布情况。如果不想看到多边形组上的网格线，可以单击 Line 按钮将其隐藏；相反，如果只想看到模型的布线而不显示多边形组颜色，可以单击 Fill 按钮将其隐藏。接下来，将 Brush（笔刷）→ Auto Masking（自动遮罩）→ Mask By Polygroups（按多边形组遮罩）滑块数值调到 100。这样可以确保 Move 笔刷每次只针对接触到的第一个多边形组进行编辑，而不会影响周围的多边形组。最终接头调整效果如图4.405所示。这样即可完成第二条绑绳的制作和调整。

底带模型是衬托绑绳模型的关键，我们可以从圆环模型中提取基础形状来创建它。首先，选中圆环模型，调整其至水平状态。接着，使用 ZModeler 笔刷，并在按下空格键情况下，执行面模式下的 PolyGroup（多边形组）和 Polyloop（多边形环）命令。然后释放空格键，单击圆环最靠外侧的面，将其整个连续的一圈面转化为一个多边形组，如图4.406所示。

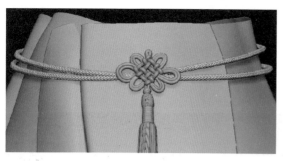

图4.404　绑绳正面效果

图4.405　绑绳接头前后调整对比

随后，单击 Tool（工具）→ Subtool（子工具）→ Split（拆分）→ Groups Split（按组拆分）按钮，将选中的部分分离成两个子工具，如图4.407所示。这一步骤确保我们可以进一步编辑和修改底带模型的形状。

接下来，单击 Tool（工具）→ Subtool（子工具）→ Delete（删除）按钮，删除绿色的多边形组，只保留中间的一圈面，如图4.408所示。这样，我们就获得了底带模型的基础形状。

图4.406　设置新的多边形组　　　　　图4.407　拆分成两个子工具　　　　　图4.408　保留下的一圈面

此时，底带模型的一圈面可能非常窄，我们可以先对其进行缩放以增加高度。然后，使用 Move 笔刷匹配底带模型和围裙顶部的形状，使前面下垂到吊坠相同高度，后面悬挂在腰带底部，造型效果如图4.409所示。

接下来，使用 Target Polygon Count（目标多边形数）值为 0.5 的细分目标进行 ZRemesher（Z 重建网格器），以实现更加精细的模型效果，如图4.410所示。这一步骤不仅增加了模型的面数，而且使布线呈现正方形的网格状，更加合理和准确。

图4.409　调整底带基础形状　　　　　　　　　　　　图4.410　重建底带网格

然而，目前的底带模型仅是一个面片，可能存在细微的破损问题。为解决这一问题，使用 ZModeler 笔刷，在面模式下使用 Extrude（挤压）命令和 All Polygons（所有多边形）选项，顺着垂直模型面的方向挤压出一定厚度，如图4.411所示。这样可以使底带模型更加稳固和完整。

最后，按 D 键启动模型的 Dynamic（动态细分）模式，我们就能够观看到光滑的底带模型效果，如图4.412所示。这样就完成了底带模型的制作和调整。

我们使用大半径的 Move 笔刷和 Smooth 笔刷，基于之前的腰带模型进行调整和优化，使其形状更符合汉服的设计特点，并能够有效包裹上衣部分。接着，使用 ZModeler 笔刷，在面模式下执行 Extrude（挤压）和 All Polygons（所有多边形）命令，沿着垂直模型面的方向挤压出一定的厚度。按 D 键开启模型的 Dynamic（动态细分）模式，使腰带呈现光滑且带有厚度的效果，

如图4.413所示。

图4.411 挤压出面片的厚度

图4.412 光滑的底带模型

接下来，需要展开腰带的UV。在ZBrush软件中选中腰带模型，单击Tool（工具）→ Export（输出）按钮，在弹出的对话框中将文件名设为Belt，保存类型设为.obj，并保存到桌面。然后，打开Maya软件，执行File（文件）→ Import…（导入）命令，选中桌面上的Belt.obj文件，将其导入视口中，如图4.414所示。

在导入腰带模型后，可能会发现模型分离为多个破损的面。这时，可以框选整个模型，然后执行Mesh（网格）→ Combine（结合）命令，将模型整合成一个完整的模型。接着，按F9键进入模型的点模式，框选模型上所有的点。单击Edit Mesh（编辑网格）→ Merge（融合）命令后的属性格▣，将Threshold（阈值）值设为0.0010，具体如图4.415所示。最后，单击Apply（应用）按钮，完成整个模型的点融合。这样就完成了腰带模型的优化和UV展开工作。

图4.413 带厚度的腰带模型

图4.414 导入腰带模型到Maya

图4.415 融合模型上重叠的点

拥有完整模型之后，我们便能开始展UV。由于模型当前没有可编辑的UV，所以首先按F8键进入模型的整体模式。选中该模型，执行UV → Camera-based（基于摄像机）命令，系统会根据当前视角投射出模型的UV。然后，执行UV → UV editor（UV编辑器）命令，以查看模型当前的UV效果，如图4.416所示。此时的UV分布并不合理，因为双层模型的内外两层重叠在一起，使得纹理编辑变得困难。

为了解决这个问题，按F10键进入模型的边模式，选中圆环底部的一圈线和圆环背面中间的一圈线，作为即将剖开的线条，如图4.417所示。接着，单击UV ToolKit（UV工具箱）→ Cut and Sew（切割和缝合）→ Cut（切割）按钮，如图4.418所示，操作完成后，原本完整的UV便被切割开了二条裂缝。需要注意的是，这两条缝隙在模型上无法直接看到，仅能在UV编辑器中查看，如图4.419所示。

然后可以执行UV编辑器自带的UV ToolKit（UV工具箱）中的Unfold（展开）→ Unfold（展开）命令，把UV展开铺平，并将其旋转到水平位置，缩小到UV编辑器0～1的有效区域内，如图4.420所示。此时，可以再次按F8键进入模型的整体模式，选中该模型。

在UV编辑器中，执行Image（图像）→ UV Snapshot…（UV抓拍）命令，在弹出的对话框中单击Browse（浏览）按钮，设置好存放文件的路径，将文件命名为Belt UV。同时，将Image Format（图片格式）设为带有Alpha通道的Targa格式，再分别调整Size X（X大小）和Size Y（Y大小）值为2048，如图4.421所示。最后单击Apply（应用）按钮，输出腰带的UV图。

图4.416 摄像机投射下的UV

图4.417 选择切割线

图4.418 UV工具箱

图4.419 选择切割线

图4.420 展开腰带UV

图4.421 UV抓拍设置

此外，还要记得执行 File（文件）→ Export Selection…（导出选择）命令，将展好 UV 的模型保存，替换为之前从 ZBrush 软件中导出的 Belt.obj 文件。以上步骤完成后，便成功完成了腰带模型的 UV 展开和纹理准备工作。

现在，首先打开 Photoshop 软件。在软件界面上执行"文件"→"打开"命令，然后从文件浏览器中选择从 Maya 软件中导出的"Belt UV.tag"文件并打开，如图4.422 所示。接着，再次执行"文件"→"打开"命令，打开本书附赠的 Belt.jpg 文件。虽然这张图片的尺寸不大，但它是一张无缝贴图，也就是说，这是一张连续的、没有接缝的纹理贴图。这种贴图通常用于表现场景的背景，例如墙壁的重复花纹、重复的地面、重复的布料以及其他带有重复性质的地方。

要得到一张无缝贴图，通常需要使用 Photoshop 这类平面软件进行处理，让图片的边缘在上下、左右都能相接。现在，观察到织物贴图的纹路是纵向的，因此需要执行"图像"→"图像旋转"→"90 度（顺时针）"命令，将纹路旋转成横向如图4.423 所示。然后执行"图像"→"模式"→"灰度"命令，去掉图片上的颜色，效果如图4.424 所示。随即按快捷键 Ctrl+A，框选整个织布纹理，再将其拖至 Belt UV 图中，如图4.425 所示。

图4.422 打开腰带UV图

图4.423 旋转织物图

图4.424 去掉图片颜色

图4.425 置入织物图

此时，需要执行"窗口"→"图层"命令，打开"图层"面板。经查看，我们发现 UV 图在默认状态下仍处于锁定状态，如图4.426 所示。为了解锁该图层，需要双击该图层。这时会出现一个对话框，如图4.427 所示，询问是否要将其转变为新图层。单击"确定"按钮后，背景 UV 层便实现了解锁，如图4.428 所示。

图4.426 锁定状态的背景图　　　　　　图4.427 "新建图层"对话框　　　　　　图4.428 解锁背景图后效果

随后，在"图层"面板中选中背景 UV 层，并将其置于织物纹理层的上面。接着，需要把它的图层叠加方式设为"差值"，如图4.429 所示。这样设置后，我们就能看到其下的织物纹理，如图4.430 所示。

为了更好地匹配长条状的 UV 引导线，我们单独显示织物纹理层，并按快捷键 Ctrl+T 缩小它的尺寸。然后，复制出新的几层，依次拼接到它的右侧，直到完全铺满 UV 引导线的底部区域，如图4.431 所示。

图4.429 调整图层位置和叠加方式　　　　　图4.430 差值叠加后的效果图　　　　　图4.431 复制并拼接织物纹理层

为了方便整体尺寸的一次性调整，可以在"图层"面板中只显示多个织物纹理层。接着，右击，在弹出的快捷菜单中选择"合并可见图层"选项，把它们转换成一层，如图4.432 所示。这样就能够更加方便地进行后续的操作。

在设计稿的观察过程中，我们可能会发现腰带的顶部和底部纹路并不明显。因此，可以把这段对应的纹理贴图区域加黑，以淡化它们的纹理。具体操作如下：在"图层"面板中新建一层，并选择"渐变工具"。接着，调用其下的黑色渐变到透明的模式，并按住 Shift 键。以腰带正面的 UV 引导线为核心区域，在新的空层中从下往上拉一个渐变区域，再从上往下拉出一个渐变区域。这样就能够使黑色覆盖不需要明显纹路的范围，如图4.433 所示。

最后一步是关闭"图层"面板中 UV 图层左侧的眼睛按钮，只保留织物纹理层的显示。然后执行"文件"→"存储为"命令，在弹出的对话框中设置文件名为 Belt Texture，格式为 JPEG。单击"保存"按钮后，我们便完成了该贴图的局部效果制作，最终效果，如图4.434 所示。

我们回到 ZBrush 软件，在 Subtool（子工具）面板中选中之前导入的腰带模型，单击 Tool（工具）→ Import（导入）按钮，然后选中从 Maya 软件中导出的带有展好 UV 的 Belt.obj 文件，将其替换原有模型。接着，按快捷键 Ctrl+D 5 次，将模型的细分等级提升到 6，这样模型将拥有更多的面数，以支撑之后的雕刻细节。

图4.432　合并可见图层

图4.433　拉出黑色渐变区域

图4.434　最终效果局部图

　　接下来，单击 Tool（工具）→ Texture Map（纹理贴图）下的纹理贴图预览窗口 ■，在弹出的对话框中选择从 Photoshop 中导出的 Belt Texture.jpg 文件。导入后模型效果如图4.435所示，我们能清晰地看到腰带上附着了织物的纹理图案。

　　之后，单击 Tool（工具）→ Masking（遮罩）→ Mask By Color（按色彩遮罩）→ Mask By Intensity（按强度遮罩）按钮，将纹理贴图上的黑白灰度变化转化为模型上的遮罩强度变化，并略微加大黑白对比。为了更好地查看生成的遮罩效果，应单击 Tool（工具）→ Texture Map（纹理贴图）下的纹理贴图预览窗口 ■，在弹出的对话框中单击 Texture Off（关闭纹理）按钮，使模型上的贴图消失，只显示遮罩。此刻模型效果如图4.436所示，隐约可见的织物在模型表面呈现光滑的状态。

　　在此基础上，拖动 Tool（工具）→ Deformation（变形）→ Inflate（膨胀）滑块，将数值设定为60，如图4.437所示，模型的遮罩因膨胀作用发生了凹凸变化。然而，放大视口进一步观察模型的细节后，发现这种变形效果比较粗糙，如图4.438所示，这是由于素材图片的像素过低问题所致。

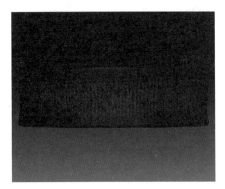

图4.435　导入腹甲纹理

图4.436　转化为遮罩强度

图4.437　略微膨胀模型

　　为解决这个问题，增加 Tool（工具）→ Deformation（变形）→ Polish by Feature（按特性抛光）值为45。在拖动滑块前，需确保抛光时以局部坐标的内圈点亮模式 ■ 进行。经过上述调整后，最终效果如图4.439所示。腰带整体的最终效果则如图4.440所示。经过这些环节的精细调整，成功完成了腰带模型的制作和纹理调整。

图4.438　粗糙的表面效果

图4.439　抛光后的表面效果

图4.440 腰带最终效果

整个小孩模型的制作过程，汇聚了多种建模方法，最终的效果如图4.441所示。我们使用了从动态网格雕刻到重建网格模型的技巧，又利用投射细节来增强模型的精细度。同时，结合了曲线笔刷建模与膨胀遮罩细节的处理，还采用了 ZModeler 笔刷建模以及各种常规笔刷的应用，这些都让用户得以深入体验 ZBrush 独特的建模方式。

图4.441 小孩最终效果

ZBrush 软件的优点在于，它能支持的面数远超 Maya、3ds Max 等其他三维设计软件，从而彻底改变了传统依靠拖曳点线面来制作模型的方式。这种改进大幅提高了模型制作效率，使 ZBrush 成为游戏、影视动画以及手办产品设计等行业的首选工具。这也就是 ZBrush 软件被广泛应用的原因。

4.4 三维动物模型制作

4.4.1 相关作品调查学习

龙在许多文化中都是神秘的生物，具有丰富的象征意义。在各种故事、传说和艺术作品中，人们对龙的形象有着诸多的想象和展现，但在这些差异中，也存在一些共性。例如，龙的眼睛通常被描绘为炯炯有神、锐利，有时被赋予魔法或神秘的光芒。龙的口鼻部分可能尖锐，也可能扁平。龙的头部通常会有角，这增强了它们的气场和威力。大部分龙的身体被描绘为覆盖着鳞片，这些鳞片可能是金属般的、多彩的，或者具有各种花纹。龙通常展现出强大的爪子和锋利的牙齿，这些特征显示出它们是强悍的掠食者。龙的尾巴多被描绘为长而有力，有时带有刺或鳍状的结构。在东方文化中，龙往往被视为吉祥、神圣的存在，它们通常被描绘为长长的躯体，没有翅膀，象征着权威和好运。

在雕刻龙的过程中，我们应广泛收集各种形象和特点的龙作为参考资料，如图4.442所示，同时尽量遵循现实生物的基本结构，使龙的身体各部分和谐自然。结合艺术创意和制作技巧，我们可以创造出一个引人入胜、富有表现力的龙的形象。这样的作品不仅能展现龙的威武与神秘，更能赋予它新的生命和意义。

图4.442 龙的参考图

4.4.2 动物头部雕刻技法

在已有的角色文件上，单击 Tool（工具）→ Subtool（子工具）→ Append（追加）按钮，在弹出的对话框中选择一个球体作为龙头的基础。同时，打开背景参考图，调整球体大小以匹配角色头部大小的比例，如图4.443所示。

接着，按 X 键开启左右对称，如果发现对称点并未准确集中在球的左右两侧，这是由于在匹配过程中移动了球体的位置。

为解决这一问题,需将Tool(工具)→Geometry(几何体编辑)→Position(位置)→X Position(X位置)值设置为-0.00049,以确保球体处于水平轴的中心,如图4.444所示。

之后,将Tool（工具）→Geometry（几何体编辑）→DynaMesh（动态网格）→Resolution（分辨率）只调整为64,并开启DynaMesh（动态网格）按钮,将球体转化为动态网格。切换到侧视图,使用大半径的Move笔刷移动面部的前侧到前段,使模型形状类似鸡蛋,如图4.445所示。

然后切换到前视图,继续使用Move笔刷向球体中间挤压,塑造出眼窝的形状,如图4.446所示。再次回到侧视图,向上提升球体的下端,以形成相对平坦的下颚造型,如图4.447所示。

图4.443 追加球体

图4.444 将球体移回世界中心

图4.445 侧视图移动头部前侧区域

图4.446 挤压眼窝

转到透视图,采用Standard笔刷加强眉弓的形状,同时配合Alt键向内雕刻眼窝,如图4.448所示。接着利用ClayBuild笔刷增加鼻梁的高度并稍稍压平嘴部的形状,如图4.449所示。

继续在侧视图中,我们使用大半径的Move笔刷来调整鼻梁的高度,使之更加符合设定,具体效果如图4.450所示。接着,在略微俯视的角度下,我们再次使用大半径的Move笔刷来收缩嘴部的宽度,以达到更好的视觉效果,如图4.451所示。

图4.447 上提下巴区域

图4.448 加强眉弓和眼窝

图4.449 修整鼻梁和嘴部

图4.450 下压鼻梁高度

然后,我们再次切换到侧视图,使用DamStandard笔刷来绘制龙的唇中线,为龙面部增添更多细节,具体绘制效果如图4.452所示。随后,在顶视图中,我们使用Move笔刷来压缩嘴部前端和头部的宽度,使龙的头部造型更加协调,如图4.453所示。

最后,我们换成ClayBuild笔刷来绘制鼻孔的形状。需要注意的是,鼻孔的形状并非单纯的圆形,而是类似带尾钩的数字9的形状,这样的设计能让龙的面部看起来更加生动和具有特点,具体绘制效果如图4.454所示。

图4.451 收缩嘴部宽度

图4.452 绘制唇中缝线

图4.453 压缩嘴部和头部宽度

图4.454 勾勒鼻孔形状

当发现两鼻孔靠得较近后，使用 Move 笔刷略微分开它们。接着，通过 Standard 笔刷增加两鼻孔之间区域的高度，并适度加深鼻孔的深度，同时保持数字 9 的造型，如图4.455 所示。然后，利用 ClayBuild 笔刷提升眉头的高度，以增强角色的威严感，并适当收缩颧骨的宽度，如图4.456 所示。

接下来，使用 Smooth 笔刷打磨鼻梁区域，并使用 DamStandard 笔刷勾勒出鼻梁的形状，如图4.457 所示。之后，借助 ClayBuild 笔刷加大鼻头后侧的延伸范围，如图4.458 所示。然而，从侧面观察，我们发现整个鼻子过长，需要进行一些长度上的压缩。因此，使用遮罩框选鼻头区域，如图4.459 所示。然后，软化遮罩边缘并反向选择区域，在移动模式下将鼻头位置向后移动，如图4.460 所示。

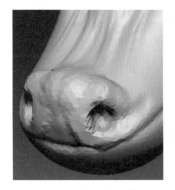
图4.455 加强鼻孔形状

图4.456 调整眉头和颧骨

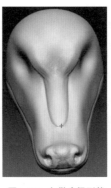
图4.457 勾勒鼻梁形状

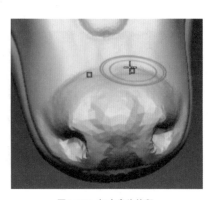
图4.458 加大鼻头体积

经过这些调整后，我们注意到过渡边界显得较为生硬，于是使用 Smooth 笔刷进行光滑打磨，并结合 DynaMesh（动态网格）的 Polish（抛光）模式处理模型，如图4.461 所示。请注意，在不开启 Polish（抛光）按钮的情况下，DynaMesh 只会将模型的布线设置均匀，保留原有细节。而开启 Polish（抛光）按钮后，DynaMesh 能够快速均匀模型布线并光滑模型表面，但可能会导致之前的一些微小细节丢失或减淡，例如唇线、鼻孔深度等。

在此基础上，切换回侧视图，根据设计稿中的龙头形态，降低鼻梁山根处的高度，抬高整个下巴的位置。同时，唇中线也需要适当提升，如图4.462 所示。由于使用的 Move 笔刷半径较小，模型上可能出现深浅不一的圆形凹凸。因此，需要结合 Smooth 笔刷进行轻微打磨。之后，再使用 DamStandard 笔刷恢复之前的唇中线，如图4.463 所示。

图4.459 遮罩鼻头区域

图4.460 向头后位移鼻头区域

图4.461 抛光模型

图4.462 调整山根和下巴位置

再次审视鼻孔的形状，并使用 Smooth 笔刷使整个鼻头更加光滑。接着，用 ClayBuild 笔刷沿鼻孔外侧绘制数字 9 形状，并结合 DamStandard 笔刷加深鼻翼的延伸线，如图4.464 所示。继续优化下巴的高度和形态，并打磨不平整的区域，如图4.465 所示。最后，使用 ClayBuild 笔刷增加角色颧骨处的体积，以凸显其阳刚之气，如图4.466 所示。

图4.463 打磨并加强唇中线

图4.464 精修鼻孔形状

图4.465 打磨下巴底部区域

图4.466 增加颧骨的体积

总结上述步骤，雕刻过程其实是一个以设计稿为最终目标的过程。需要多角度反复对比并加工模型，从局部到整体，再从整体到局部的方式来提升模型的准确度。这些细致的调整和雕刻让龙头模型更加符合设计要求，同时也展现出雕刻师的技巧和艺术感。

当龙头的基本形状呈现出来后，我们便可以开始精细修饰模型。由于当前的龙头是俯视前方并略带侧面偏转的，所以制作起来会相对复杂。首先，按快捷键 Shift+Z，以开启背景图。按 Z 键，进入背景图的编辑模式，在其中调整背景图的位置、大小和旋转角度，确保龙头呈现尽可能垂直向下的状态。完成后，再次按 Z 键退出编辑模式，如图4.467 所示。

之后，仅显示龙头模型，并调整视口的大小。请注意，这里的调整并不是缩放龙头模型，而是通过改变视口来使龙头模型在整体上基本接近参考图中的形状，如图4.468 所示。

通过仔细对比，我们可能会发现想象中的模型比例和实际设计之间存在一定误差。例如，当嘴部位置与参考图对齐后，眼睛对应的眉弓位置可能会明显偏后，这表明角色模型的鼻子到嘴部的距离可能略长了。为了修正这一问题，可以使用大半径的 Move 笔刷移动该区域，并适当加宽鼻梁的宽度，如图4.469 所示。

为了能更准确地定位眼睛的位置和形状，可以单击 Tool（工具）→ Subtool（子工具）→ Append（追加）按钮，在弹出的对话框中选中一个球体作为龙的眼球。将眼球缩放后移动到眼窝的位置，如图4.470 所示。请注意，这里不能将球体的直径调整为两眼角的直线距离，而是需要将眼球放大一些。因为眼球越大，凸起的幅度就越小，反之亦然。

图4.467 调整背景图　　　图4.468 匹配龙头和背景图　　　图4.469 缩短鼻子到嘴部距离　　　图4.470 追加球体模型

然后，围绕眼窝使用 ClayBuild 笔刷，以增加上眼睑的突起程度，并下压外眼角的深度，如图4.471 所示。有时为了雕刻方便，可以临时隐藏眼球。接着，重新显示眼球。如果发现龙的太阳穴处还是有些外突，如图4.472 所示，且可能影响龙的视野，我们还需要用 Move 笔刷轻微地向颅内按压该区域，如图4.473 所示。

一旦眼睛的基本形态确定下来，就可以选中眼球模型，并单击 Tool（工具）→ Geometry（几何体编辑）→ Modify Topology（修改拓扑）→ Mirror And Weld（镜像并焊接）按钮，将角色的左侧眼球镜像复制一个到右侧，如图4.474 所示。

图4.471 打造上眼睑和外眼角　　　图4.472 调整太阳穴形态　　　图4.473 打造下眼睑和内眼角　　　图4.474 镜像眼球

在进一步缩短鼻梁长度之后，旋转龙头模型的角度并缩放其大小，以与背景图完美匹配，如图4.475 所示。当对当前的视角匹配满意度确认无误时，请务必立即单击 Draw（绘制）→ Channels（通道）→ Store Cam（存储摄像机）按钮，并在弹出的对话框中输入摄像机视角的名称为 dragon1。这样做是为了在以后变换视角时，能够随时恢复到该视角以检查匹配效果。

随后，观察到背景图中的龙眼位置和眉头非常接近。因此，首先对模型的嘴巴和鼻梁区域进行遮罩处理，并软化遮罩边缘。

接着，使用大半径的 Move 笔刷将整个眼窝向鼻梁处移动，如图4.476 所示。然后，再向前移动眼球的位置以适应眼窝的变化，如图4.477 所示。

接下来，使用 Standard 笔刷搭配 Alt 键，轻轻地刷出内眼角的三角形效果，如图4.478 所示。再使用 Smooth 笔刷光滑残留的外眼角凹痕，使这一区域能够自然过渡到太阳穴部位，如图4.479 所示。

图4.475 匹配模型和背景图　　图4.476 移动眼窝位置　　图4.477 移动眼球位置　　图4.478 雕刻内眼角

当头部的大部分结构成型后，使用 Move 笔刷向后拉动模型的后脑勺区域，使整个头部变长，如图4.480 所示。然后切换到 Standard 笔刷，让模型头顶的中间区域向下凹陷，并提升头顶两侧的突起，从而为两根长犄角打造前端根基，如图4.481 所示。

最后，单击 Draw（绘制）→ Channels（通道）→ dragon1 按钮，快速返回到既定的视角，并以眼睛为中心查看各部位的匹配情况，如图4.482 所示。如果发现鼻梁仍然较长，可以再次使用软边遮罩框选并缩短鼻梁的方法，以打造出较短的鼻梁效果，如图4.483 所示。

图4.479 软化外眼角凹痕　　图4.480 拉长后脑勺尺寸　　图4.481 雕刻头顶　　图4.482 查看匹配效果　　图4.483 缩短鼻梁长度

在经过反复修改比对模型和参考图后，我们成功地得到了龙头的基本雏形，如图4.484 所示。接下来，将分别制作龙头上的犄角和胡须。虽然这两种模型的数量较多且存在一定差异，但它们的制作思路和方法具有相似之处。因此，将重点通过两种方法来举例说明，第一种是遮罩反向拉伸法，第二种是曲线笔刷造型法。

首先，制作最长的犄角连接处。按住 Ctrl 键，绘制两个圆形的遮罩区域，如图4.485 所示。然后反向选择遮罩范围并软化遮罩边缘，以确保平滑过渡，如图4.486 所示。

接下来，切换到移动模式，使用控制轴向后拉出非遮罩区域。在此过程中，调整拉出柱体的长度和尺寸，使其与设计稿中的样式相匹配，如图4.487 所示。然后，利用 Standard 笔刷增加犄角根基的弧线感，并使用 Smooth 笔刷打磨头顶不平整的区域，以获得更光滑的外观，如图4.488 所示。

使用相同的方法，继续拖拉出模型上的其他犄角，如图4.489 所示。在此过程中，可以利用 Standard 笔刷、Move 笔刷和 Smooth 笔刷调整犄角的长度和弯曲角度，以实现更精细的细节调整，如图4.490 所示。

当遇到犄角和鼻梁过于接近而导致背面无法雕刻的情况时，可以按住 Ctrl+Shift 键，并使用套索工具框选仅包含小犄角的范围。这样做可以使用 Inflate 笔刷从犄角背面增加体积，从而改变在移动旋转时被压扁的外观，确保雕刻的细节得以保留，如图4.491 所示。

图4.484 龙头基本雏形

图4.485 绘制遮罩区域

图4.486 反向遮罩

图4.487 移动非遮罩区域

图4.488 打造犄角根基

最终，经过多角度的雕刻打磨，获得了令人满意的龙头效果，如图4.492所示。

图4.489 生成其他犄角

图4.490 精修小犄角的弧度

图4.491 加强犄角背面区域体积

图4.492 犄角效果

接下来，将继续使用遮罩反向拉伸法来制作小犄角上的附属犄角。首先，使用Standard笔刷绘制出附属犄角的底部形状，如图4.493所示。然后，利用移动控制器拉出一个柱体，如图4.494所示。由于拉出角度的限制，柱体可能会显得较为扁平。为了解决这个问题，在光滑附属犄角模型后，可以使用Inflate笔刷来增加其体积，使其更加饱满。

接着，再使用ClayBuild笔刷来强化小犄角和附属犄角之间的过渡衔接，确保它们之间的连接更加自然流畅，如图4.495所示。这里有一个小技巧：如果因为两个模型相互靠近而导致无法单独选择遮罩时，可以切换到移动模式，并关闭状态栏的Gizmo 3D Y（三维变形器）按钮。同时按住Ctrl+Shift键，然后拖动该模式下控制柄X轴中间的白色圆环（注意不是拖动橙色圆环），如图4.496所示。这样，系统就能沿着X轴的方向生成覆盖一半模型的遮罩，方便用户通过遮罩模型区域来选择单侧的附属犄角，如图4.497所示。这样的操作能更加便捷地进行模型的细节处理。

图4.493 绘制遮罩区域

图4.494 拉出犄角柱体

图4.495 增强过渡效果

图4.496 拖拉圆环

图4.497 巧选遮罩范围

所谓的曲线笔刷造型法，实际上我们在制作小孩头发的时候就已经使用过。现在，再次回顾一下这种方法。首先，按B和C键，在弹出的对话框中选择CurveTube笔刷。接着，沿着背景图中胡须的方向，从侧面绘制出一条弧线，如图4.498所示。

然后，需要开启Stroke（笔触）→ Curve Modifiers（曲线修改器）→ Size（大小）按钮，并调整下面方框中的曲线形

态，使胡须前端粗后端细，如图4.499所示。这样做可以让我们更方便地编辑胡须的形状。

为了避免在后续编辑时误操作移动到曲线模型的根部，应该开启 Stroke（笔触）→ Curve（曲线）→ Lock Start（锁定起点）按钮。接着，用笔刷轻轻拉动发尾的黑色虚线，模型会因为锁定初始位置而使后端变得流畅光滑，如图4.500所示。

接下来，单击遮罩区域，清除犄角中心的黑色虚线。然后，按下 Alt 键将移动模式下的控制轴设置于犄角根部。在调整好控制轴的旋转方向后，可以旋转模型以匹配参考图，如图4.501所示。在此过程中，需要注意犄角和其头部根基的衔接性，追求顺势而为的延伸效果。此后，如果发现视口中的犄角长度短于参考图中的现象，可以对从犄角根部到中间的区域进行遮罩，并软化遮罩边缘。接着，用控制轴顺着犄角延伸的方向拉长尾端的长度，如图4.502所示。当然，在调整犄角顺畅度的过程中，需要在透视图中进行多角度观察和调整，切不可只依赖单一视角进行雕刻。

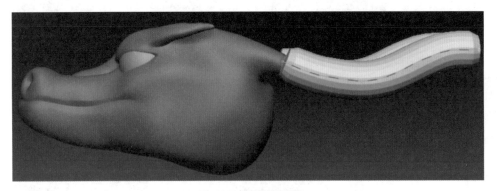

图4.498 绘制长犄角雏形　　　　　　　　　　　　　　　　图4.499 调整管状曲线笔刷小

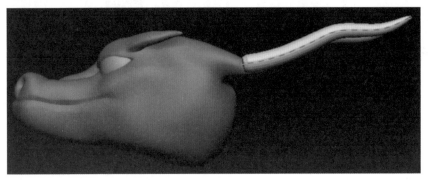

图4.500 调整长犄角造型　　　　　　　　　　图4.501 调整犄角角度　　　图4.502 拉长犄角

对于一些细节区域，例如龙的下眼睑眼线，可以使用 DamStandard 笔刷结合 Lazy Mouse（延迟鼠标）技术来精细绘制，如图4.503所示。根据参考图，需要适当调整鼻孔的位置，并使用 Stand 笔刷来加深鼻孔的深度。同样地，我们可以使用绘制眼线的方法来绘制龙的鼻翼线，以确保其保持数字9的形状（注意，鼻翼线效果在多次 DynaMesh 过程中可能会被弱化），如图4.504所示。

接下来，再次运用曲线笔刷造型法，来绘制另外两条长龙须，完成后的效果如图4.505所示。然后，使用大半径的 Move 笔刷将龙须的根部轻轻拖动到小犄角的后端，如图4.506所示。如果在移动长龙须的过程中不小心将其压扁，可以使用带有延迟半径的 Inflate 笔刷来轻轻膨胀被压扁的区域，以恢复其形状。

图4.503 绘制眼线　　　　　图4.504 绘制鼻翼线　　　　　图4.505 绘制长龙须　　　图4.506 调整龙须根部位置

对于较短的触须，例如龙的胡须，可以使用遮罩反向拉伸法来制作。具体步骤如图4.507所示，首先拉出嘴唇上下两侧的小胡须。直接拉出的模型可能会因为网格面较少而显得粗糙，这时可以按住 Ctrl 键并用鼠标左键在空白区域拖曳，就能使模型动态网格化，从而使模型变得光滑细腻，效果如图4.508所示。

由于有些胡须受拉出角度的限制，形状可能并非完全圆形，我们还需要借助 Standard 笔刷、Move 笔刷和 Smooth 笔刷来增加它的圆弧度和饱满度。对于相对较长且有弯曲角度的胡须，可以使用曲线笔刷造型法来制作。在制作过程中，需要结合参考图找到合适的旋转角度，并务必多转动视角查看在三维空间中胡须间的叠加组合方式，以避免它们都出现在同一个平面上，这样可以得到更为自然和生动的效果，如图4.509所示。

在整个雕刻过程中，我们需要保持极大的耐心。细致的雕刻需要时间和耐心，务必戒骄戒躁，记住慢工出细活。只有这样，我们才能最终创作出栩栩如生、生动传神的龙的形象。

图4.507 制作短胡须　　　　　　　　图4.508 使模型动态网格化　　　　　　　　图4.509 制作剩余胡须

针对龙下巴两侧的片状龙须，设计稿展现了错落有致、叠加分离的波浪起伏效果。为了实现这种效果，我们采用遮罩反向拉伸法进行塑造，此次选择的区域范围将更宽阔，如图4.510所示。在反向选择遮罩范围后，使用 Smooth 笔刷适当光滑胡须的现有布线，使其更加均匀，如图4.511所示。接着，利用 Move 笔刷拖拉出凹凸起伏的波浪形纹路，呈现出生动的效果，如图4.512所示。

然后，按住 Ctrl 键，并用鼠标左键在视口的空白区域拖曳两次。第一次清除模型上的遮罩，第二次则使模型动态网格化，进一步提升模型的精细度。最后，结合 Standard 笔刷和 Alt 键，绘制胡须上的凸痕和凹痕，再使用 Smooth 笔刷从内外两侧光滑胡须表面，完善细节，最终效果如图4.513所示。

图4.510 绘制遮罩区域　　　图4.511 拉出侧面胡须　　　图4.512 拖拉波浪造型　　　图4.513 精修胡须造型

制作与第一条胡须相邻的胡须时，应用相同的方法。在此过程中，要特别注意从斜侧面观察两条胡须的排列组合效果，以避免造型过于单调或平整，如图4.514所示。我们依次从前向后制作胡须，确保胡须与背景图的和谐统一。

如果参考图中的胡须呈现出隆起的形态，也要在雕刻中相应体现出来。使用微弱 ClayBuild 笔刷加强其突起效果，以提升质感，如图4.515所示。然后，运用小强度的 Standard 笔刷和 Smooth 笔刷，打造出类似鱼尾波动时的自然飘逸状态，赋予模型更多的生命力，如图4.516所示。

通过不断地绘制遮罩、拉出模型、均匀网格、动态网格化、调整形态，以及光滑打磨，我们逐渐生成了如图4.517所示的胡须效果。在此过程中，需要注意：当两条胡须过于靠近时，可能会导致模型在 DynaMesh（动态网格）时出现部分区域粘黏。因此，需要适当保留胡须间的距离以避免这一问题。不过请放心，这种情况不会在不同图层的子工具间出现，因为

DynaMesh 仅针对单一图层中的所有模型起作用。

图4.514 制作第二条胡须

图4.515 加强胡须质感

图4.516 制作最后端胡须

图4.517 胡须整体效果

接下来，要制作龙须上的纹路。为了呈现出如丝般的纹理，模型必须具备较高的面数。因此，将继续使用之前在小孩头部用过的 DynaMesh 转 ZRemesher 的方法。具体操作如下：执行"工具"→"子工具"→"复制"命令，复制龙头模型。然后选中新复制的模型，在目标多边形数设置为 1 的条件下，执行"工具"→"几何体编辑"→ ZRemesher → ZRemesher 命令，以实现龙头新网格的重建。完成后的效果如图4.518 所示。

接下来，在"工具"→"子工具"面板中，将第一层设置为 DynaMesh 模型层，第二层设置为 ZRemesher 模型层。开启并显示这两层，同时隐藏其他模型。然后选中第二层，单击"工具"→"子工具"→"投射"→"全部投射"按钮，将 Dynamesh 模型上的细节投射到 ZRemesher 网格上。完成后的效果如图4.519 所示。

继续按快捷键 Ctrl+D 5 次。每细分一次，都需要立即投射一次，直到达到图4.520 中的效果为止。此时模型的面数已经很高，可以针对之前在 DynaMesh 上出现的一些瑕疵进行优化。例如，可以从不平整的表面、减淡的眼线、唇线、鼻翼线等地方开始，从较低的细分等级开始优化，使其最终展现出生物特质。优化后的效果如图4.521 所示。

图4.518 重建网格

图4.519 第一次细分投射

图4.520 第四次细分投射

图4.521 优化后的龙头模型

接下来，按 B 键，在弹出的对话框中选择 HairSharp 笔刷。这种笔刷具有勾勒整齐发丝的能力。在开始绘制之前，需要将笔刷的强度设置为较低。在开启 LazyMouse（延迟鼠标）功能后，顺着龙须生长的方向绘制纹理，具体操作可见图4.522 。

在操作时，要结合背景图中的效果，首先绘制突起主干上的纹路，然后使用更小强度的笔刷来绘制主干边缘上的纹路，这一步骤如图4.523 所示。有时候，为了更好地适应绘制过程，我们需要适当旋转模型以匹配个人的用笔习惯，这样可以达到更流畅的笔画质感。

完成绘制后，我们还要使用 Smooth 笔刷适当光滑纹理的根部，使其与龙的下唇更好地融合，这一步骤可参考图4.524 。这样一来，整个龙须的纹理绘制就完成了。

除了胡须，龙头的细节还包括面部的鳞片纹理，这更符合设计稿中的角色特征。为了增加这些细节，首先需要为龙头添加一个噪波纹理层，使过于光滑的表面呈现出粗糙感。然而，需要注意的是，并非龙头的所有区域都需要被噪波覆盖，例如眼睑、嘴唇和龙角等部位应该去除噪波纹理。

图4.522 绘制主干纹路

图4.523 绘制边缘纹路

图4.524 光滑胡须纹路根部

为了实现这一效果,需要使用 Morph 笔刷。Morph 笔刷也被称为变形笔刷,其工作原理是将模型的现有形状设为雕刻基础,然后使用其他笔刷调整模型形状,再用 Morph 笔刷擦除不满意的部分,使该区域恢复到基础模型的特征。具体操作为:单击"工具"→"变形目标"→"存储变形目标"按钮,开始记录基础模型特征。

接下来,为龙头模型添加噪波。单击"工具"→"表面"→"噪波"按钮,在弹出的对话框中选择 3D 模式,调整 Noise Scale(噪波比例)值为 7.12332,Strength(强度)值为 0.00433。请注意,该弹出的窗口中的视觉效果数值要略大于最终效果的数值,因为噪波被应用到三维模型后会略微减弱。最后单击"确定"按钮确认生成效果,如图4.525 所示。此时,系统并未真正将效果应用到模型上,还需要执行"工具"→"表面"→"应用于网格"命令,得到略带粗糙感的龙头模型,如图4.526 所示。

随后,按 B 键,在弹出的对话框中选择 Morph 笔刷,分别擦除龙角、眼睛、眼睑、嘴唇上的噪波。再使用较小强度的 Morph 笔刷,轻轻减淡噪波与非噪波区域之间的过渡纹理,以达到更自然的效果,如图4.527 所示。

图4.525 噪波参数设置

图4.526 被噪波覆盖的龙头模型

图4.527 擦除部分噪波

接下来,我们将进行最关键的一步——精雕龙的面部鳞片。这一过程更像是投射而非雕刻。我们利用一系列带有 Alpha 图片的笔刷,将图片上的龙鳞片纹理投射到模型上,从而形成凹凸起伏的纹理效果。在这些 Alpha 图片中,白色区域代表数值 1,意味着完全突起的效果;黑色区域代表数值 0,产生镂空的效果;中间的灰色区域则介于数值 1 和 0 之间,形成了由高到低的起伏渐变。

为了更方便地调用各种笔刷,可以展开左侧托盘,执行菜单栏中的 Brush 命令,然后将弹出的对话框中的⊘按钮拖动到左侧托盘中。这样,所有使用过的笔刷图标都会保留在该板块中。

接下来,单击 Brush 板块中的笔刷窗口,选中 Dragon_head_top 笔刷,并关闭对称模式。然后拖拉笔刷,生成龙头顶部的纹理,如图4.528 所示。接着,再调用 Dragon_mouth_side 笔刷,拖拉出龙嘴角的鳞片纹理。如果第一次投射的位置不合适,可以按快捷键 Ctrl+Z 撤销并重新拉出,直到生成相对较好的纹理,如图4.529 所示。

对于延伸到鼻梁、嘴唇和龙须上的花纹，可以使用 Morph 笔刷进行擦除。然后，调用 Dragon_nose_middle 笔刷，在龙的鼻子中间拖拉出相应大小的鳞片，如图4.530 所示。接下来，选用 Dragon_scales_back 笔刷，在龙脸后侧区域绘制大面积的龙鳞。这种笔刷的鳞片大小比较统一，适合在一些相对平坦的区域使用，如图4.531 所示。

图4.528　投射龙头顶部纹路

图4.529　投射龙嘴角纹路

图4.530　投射龙鼻子纹路

图4.531　投射龙脸后侧纹路

再使用 Dragon_eyes_corner 笔刷，沿着眼角后侧和下面区域投射出对应的鳞片，在此过程中要注意鳞片的生长方向，如图4.532 所示。龙嘴巴前侧的细节应该较为丰富，可以使用 Dragon_mouth_front 笔刷，打造大小鳞片叠加并有一定延伸角度的纹路效果，如图4.533 所示。该笔刷还可以运用在面部区域，使脸颊上也呈现出有延展方向的鳞片组合，如图4.534 所示。

最后，调用 Dragon_head_middle 笔刷，轻轻加强额头中间的纹路表现，如图4.535 所示。此时，可能还残留一些空白区域缺少细小的鳞片纹路。我们可以结合之前使用的笔刷特点，用小强度小半径的某种笔刷适当添加一些细节。每次笔刷投射完后，都要立即使用 Morph 笔刷清除多余的纹路，避免对后期的投射产生误导。

图4.532　投射眼角后侧纹路

图4.533　投射嘴部前侧纹路

图4.534　投射面部纹路

图4.535　投射额头纹路

从参考图中我们观察到，龙头顶部中间位置有一个类似护身符的道具，它的形状像一个带有两条尾巴的圆环。我们首先要执行的操作是单击 Tool（工具）→ Subtool（子工具）→ Append（追加）按钮，然后在弹出的对话框中选择一个平板，如图4.536 所示。

接着，需要调整平板的大小并将其变成长方形。这可以通过将 Target Polygon Count（目标多边形数）值设置为 0.1 的 ZRemesher（Z 重建网格器）来实现，效果如图4.537 所示。

之后，切换到顶视图，并在开启对称模式后，使用 Move 笔刷按照背景图中道具的形状调整平板的形状。在此过程中，必须确保平板上的点不会交叠或穿插，调整后的效果如图4.538 所示。

在调整完形状后，需要关闭模型的对称模式，并使用 ZModeler 笔刷。将鼠标停留在模型的面上，按空格键，然后在弹出的对话框中单击 Delete（删除）和 A Single Poly（单个多边形）按钮，依次删除模型右侧尾部多余的面，如图4.539 所示。

完成上述步骤后，需要继续调整边缘形状，直到达到如图4.540 所示的效果。然后，使用相同面数的细分目标再次进行

ZRemesher（Z 重建网格器），效果如图4.541 所示。

图4.536 追加一个平板

图4.537 重建平板网格

图4.538 调整平板形状

图4.539 删除多余的面

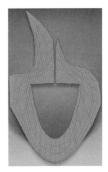
图4.540 最终雏形

接下来，需要切换回 ZModeler 笔刷，并删除模型左侧顶端的三角形，如图4.542 所示。然后，使用 Move 笔刷提拉左侧尾部顶端的中心点，以确保模型具有一个尖锐的角，调整后的效果如图4.543 所示。

下一步是单击 ZModeler 笔刷的面模式下的 Extrude（挤压）和 All Polygons（所有多边形）按钮，顺着模型向上挤压出厚度，如图4.544 所示。在此过程中，按 D 键可以查看模型的动态细分状态，如图4.545 所示。

图4.541 重建平板网格

图4.542 删除顶端三角形

图4.543 提高尾部中心点

图4.544 挤压模型厚度

接下来单击 Tool（工具）→ Deformation（变形）→ Inflate（膨胀）按钮，将数值设为正向 40，以增大现有模型的体积。这会使模型的面顺着法线方向向外均匀扩展，如图4.546 所示。

注意到设计稿中的道具尾部是逐渐变细的效果。因此，需要按住 Ctrl+Alt 键，框选模型左侧尾部顶端并软化遮罩边缘，以满足这一设计要求，如图4.547 所示。

最后从侧面压缩模型的厚度，并使用 Move 笔刷调整尾部形态。这样才能使模型尾部的厚度呈现出由大变小的效果，最终效果如图4.548 所示。

图4.545 动态细分状态

图4.546 膨胀模型

图4.547 反向遮罩模型边缘

图4.548 锐化尾部顶端

4.4.3 动物身体雕刻技法

从设计图来看，龙的身躯呈现出 S 形曲线，但这不是一个简单的二维形状。为了在造型过程中打造立体化的 S 造型，需要从透视空间的多角度进行考虑。首先，要选中 Subtool 板块中的龙头图层，然后使用 CurveTube 笔刷在视口中沿着背景图绘制一条 S 形曲线，如图4.549 所示。

完成绘制后，我们需要用笔刷调整曲线的弯曲方式，通过多角度的调整确保曲线弯曲的流畅性，如图 4.550 所示。在调整过程中，笔刷的状态会通过颜色进行提示：当笔刷放在曲线上，其半径圆圈呈现天蓝色时，表示笔刷处于编辑状态；而当笔刷在曲线上的半径圆圈呈现红色时，表示笔刷处于设置大小状态。

完成曲线调整后，需要单击 Stroke（笔触）→ Curve Modifiers（曲线修改器）→ Size（大小）按钮，调整曲线的形态。曲线上点的高度表示该区域的粗细，越高表示越粗，反之亦然，具体设置如图4.551 所示。

设置完成后，再次单击龙身模型中的黑色虚线，龙的体积就会发生改变，其形态如图 4.552 所示。在确定好龙身的基础形态后，需要单击龙头灰色的遮罩区域，清除黑色虚线。

图4.549 按照背景图绘制曲线

图4.550 多角度调整曲线

图4.551 曲线笔刷大小设置

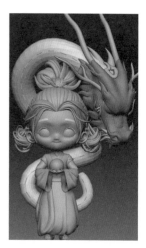
图4.552 设置龙身大小

然后，需要单击 Tool（工具）→ Subtool（子工具）→ Split（拆分）→ Split Unmasked Points（拆分未遮罩点）按钮，把生成的龙身躯干模型单独分离成一层。此时，如果发现龙身还是略微显细，虽然已经用笔刷的最大半径值来增大了龙身尺寸，但是可能还是不足以达到背景图中的效果。

因此，需要向右轻轻拖曳 Tool（工具）→ Deformation（变形）→ Inflate（膨胀）的滑块，使模型原地放大，效果如图4.553 所示。接着，要再用大半径的 Move 笔刷移动龙身，以匹配背景图中的设计，如图4.554 所示。

最后，需要在透视图中继续用 Move 笔刷调整龙身的弯曲角度。这样一来，无论观者从哪个角度观看，龙都是流线型的，效果如图4.555 所示。

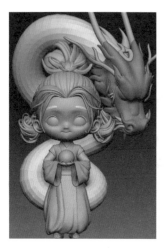
图4.553 膨胀龙身大小

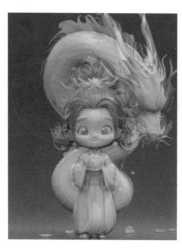
图4.554 移动龙身形状

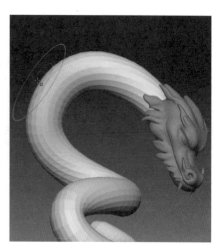
图4.555 多角度调整龙身

众所周知，龙的身躯是由直立向后的背鳍、覆盖表面的鳞片、葡匐于地面的腹甲和末端的尾鳍组成的。在这里，首先要对龙的表面鳞片和腹部甲片进行一个区域划分。单击 Poly Frame（多边形框架）按钮，或者按快捷键 Shift+F，可以看到模型的布线和带有颜色的多边形组，如图4.556 所示。

接着，需要调用 ZModeler 笔刷，将鼠标指针悬停在龙身模型的面上，然后在弹出的对话框中选择 PolyGroup（多边形组）和 Polyloop（多边形环）选项。释放空格键，单击靠近龙腹部的面，依次生成多个多边形组，效果如图4.557 所示。

然而，这个过程还没有结束。我们观察背景图可以发现，龙的腹部区域只有上半部分显现了出来，而下半部分到接近地面的部分逐渐隐藏。这种设计很合理，符合龙用腹部甲片趴地的习惯。为此，需要旋转龙身中间和下端的区域。

为此，切换到移动模式下，并关闭状态栏的 Gizmo 3D Y（三维变形器）按钮 ◎。此时，控制轴将由方块圆圈箭头叠加状变成多个圆环加直线连接状。我们需要先沿着落点在要编辑的区域上，顺着龙身弯曲角度拖拉出一个控制柄，如图4.558 所示。

然后，按住 Ctrl+Shift 键，向上拖拉该控制柄 Y 轴中间的白色圆环（注意不是拖拉外围的橙色圆环）。这样，系统就能沿着 Y 轴的方向生成覆盖上半段模型的遮罩，如图4.559 所示。但这还不足以仅保留龙身中间一段区域不遮罩。

图4.556　显示龙身的多边形组

图4.557　设置多边形分组

图4.558　第一次生成控制柄

图4.559　生成遮罩区域

我们需要再次将控制柄移动到后半段非遮罩区域的中间位置，并拖拉出新的控制柄，如图4.560 所示。随后按住 Ctrl+Shift 键，继续向上拖曳该控制柄 Y 轴中间的白色圆环。这样，系统就能沿着龙身生长方向由此到颈部的区域进行遮罩。这个过程会对没有遮罩的区域覆盖遮罩，而对有遮罩的区域进行清除遮罩，效果如图4.561 所示。

接下来需要反向选择遮罩范围并软化遮罩边缘。关闭 Gizmo 3D Y（三维变形器）按钮，并将控制器移动到龙身中段。按住 Alt 键来旋转控制器上的圆圈，从而确定好轴的旋转角度使模型得以旋转，如图4.562 所示。在旋转过程中不能一次性旋转到位，而是要通过旋转一定角度后单击 Tool（工具）→ Masking（遮罩）→ Grow Mask（扩展遮罩）/Shrink Mask（缩减遮罩）按钮来调整遮罩范围，继续旋转直到达到理想效果为止，如图4.563 所示。

这个过程相对烦琐，我们还需要依次调整由此往底端的主要区域段，如图4.564 所示。接着使用 Move 笔刷移动部分不顺滑的位置，如图4.565 所示；再使用 Smooth 笔刷光滑布线凹凸的区域，并使用带有 LazyMouse 功能的 Inflate 笔刷顺着龙身方向膨胀被调扁的区域，使其横切面接近圆形如图4.566 所示。最终完成所有调整后，其效果如图4.567 所示，最大限度地还原了设计稿中的模样。

图4.560　第二次生成控制柄

图4.561　进行第二次遮罩

图4.562　设置控制器旋转角度

图4.563　旋转非遮罩区域

图4.564　调整下一段区域

图4.565　移动龙身不顺区域

图4.566　增大扁平区域体积

图4.567　最终效果

龙身上的鳞片和腹甲都是一种纹理，需要有相应的坐标才能在模型上生成，我们将该纹理坐标称为 UV，而得到三维模型 UV 的过程被称为"展 UV"，即将一个三维立体的模型拆开，展开成一个平面 2D 图片。

首先，选中龙身图层，单击 Tool（工具）→ Export（输出）按钮，在弹出的对话框中将文件名设为 Dragon body，将保存类型设为 .obj，保存到桌面。

然后，打开 Maya 软件，执行 File（文件）→ Import…（导入）命令，选中 Dragon body.obj 文件，将其导入视口中，如图4.568 所示。需要注意的是，切记不要移动模型的位置，这样才能确保它在编辑完成后重新导回 ZBrush 时仍然处于之前的位置。

由于模型在 Zbrush 中被扭曲得过大，所以导入 Maya 软件后，发现其分离为很多段。为了解决这个问题，我们可以框选整个模型，执行 Mesh（网格）→ Combine（结合）命令，把模型整合成一个模型。

接着，按 F9 键进入模型的点模式，框选模型上所有的点，单击 Edit Mesh（编辑网格）→ Merge（融合）命令后的属性格█，把 Threshold（阈值）值设为 0.001，如图4.569 所示。单击 Apply（应用）按钮后，完成整个模型的点融合。

最后，按 F11 键进入模型面的模式下，选择龙身顶部和底部三角形的面，按 Delete 键删除。完成上述步骤后，展 UV 操作就完成了，如图4.570 所示。

整理好模型后，按 F8 进入模型的整体模式下，选中该模型，执行 UV → Camera-based（基于摄像机）命令，系统将以当前视角投射出模型的 UV。随后，执行 UV → UV editor（UV 编辑器）命令，就能看到模型当前的 UV 效果，如图4.571 所示。虽然这种投射 UV 的方式看起来很不合理，整个展开效果变成了二维的直接压扁状态，但其根本目的是让我们获得一个可编辑的基础 UV。

此后，执行 UV → Modify（修改）→ Unitize（单元化）命令，把现有 UV 转变为以面为个体的单块叠加 UV，如图4.572 所示。这样获得的 UV 和 UV 编辑器中的有效区域边框完全重合，几乎很难被发现。

图4.568 Maya中导入龙身文件

图4.569 融合点阈值设置

图4.570 删除三角面

为了对 UV 进行微调，右击 UV 编辑器中的 UV 壳，在弹出的快捷菜单中选择 UV 选项，框选整个 UV 壳上的 UV 点，按 R 键缩小整个 UV，如图4.573 所示。通过这种方式，我们可以更加方便地编辑 UV，确保模型的纹理贴图能够正确地映射到模型表面。

图4.571 基于摄像机的UV

图4.572 单元化UV

图4.573 缩小所有的UV壳

接下来，要将龙身腹部的 UV 缝合在一起，形成一个长方形，便于后期绘制腹甲纹理，而保留龙身背部的 UV 成单块正方形，用于逐个放置单个鳞片。因此，按 F11 键，进入模型的面模式，单击腹部的一个面，再按住 Shift 键，双击与前一个面相邻的面，这样就能选到整条面，如此操作，直到选到如图4.574 所示中的所有面。然后，按住 Ctrl 键，右击刚才选中的面，在弹出的快捷菜单中选择 To Edges（到边）→ To Edges（到边）选项，将之前选到的面转化为边的选择，效果如图4.575 所示。

随即，按住 Shift 键，右击方形 UV 壳，在弹出的快捷菜单中选择 Move and Sew Edges（移动并缝合）选项，效果如图4.576 所示。这样，就生成了由多个 UV 方块缝合在一起的长方形 UV 壳，如图4.577 所示。

然后，需要将这个长方形 UV 壳缩小到 UV 编辑器的有效区域内，和其他的正方形 UV 壳组成一张完整的 UV 图，如图4.578 所示。为此，按 F8 键进入模型的整体模式，选中该模型，执行 UV 编辑器中的 Image（图像）→ UV Snapshot…（UV 抓拍）命令。在弹出的对话框中，单击 Browse（浏览）按钮，设置好存放路径，将其命名为 Dragon UV，并把 Image Format（图片格式）设为带有 Alpha 通道的 Targa 格式。再分别调整 Size X（X 大小）和 Size Y（Y 大小）值为 2048，效果如图4.579 所示。最后，单击 Apply（应用）按钮，输出龙身的 UV 图。

另外，还要记得执行 File（文件）→ Export Selection（输出选择）命令，将展好 UV 的模型保存并替换为之前的 Dragon body.obj 文件。

当前，我们已经拥有了龙身模型的 UV，但还需要对应的腹甲纹理才能将其应用上去，所以还需要在 ZBrush 软件中制作一张龙身腹甲的 Alpha 图片。

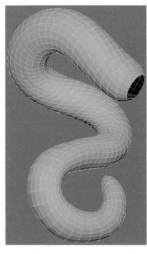

图4.574 选择腹部的面

图4.575 转化为边的选择

图4.576 移动并缝合边

图4.577 新生成的缝合UV

图4.578 整理UV到有效区域内

图4.579 UV抓拍设置

首先，回到 ZBrush 软件中，单击 Tool（工具）→ Subtool（子工具）→ Append（追加）按钮，在弹出的对话框中选中一个正方体。然后，按住 Alt 键，单击该方块，切换到该方块的旋转模式。接着，按 E 键，将方块缩放为一个长方体，并打开对称模式。使用大半径的笔刷调整长方体的形状，使其中一侧呈现圆弧状突起，另一侧呈现平滑过渡后的下降，效果如图4.580 所示。

接下来，将模型突起的表面调整到正视图，再切换到底视图，在移动模式下，单击控制器上的"设置"按钮。在弹出的对话框中选择 Bend Arc（圆弧弯折）选项，向下拖拉变形框中间的绿色圆锥，增大模型的弯曲弧度，效果如图4.581 所示。

请注意，如果发现该控制器没有在模型上生成，记得要单击 Tool（工具）→ Geometry（几何体编辑）→ Del Lower（删除低级）按钮，删除模型的细分等级。

当确定好腹甲的基本形状后，单击控制器上的"设置"按钮，在弹出的对话框中单击 Accept（接受）按钮，退出变形编辑。然后，按快捷键 Ctrl+D 两次，增加模型的面数。继续使用 Move 笔刷和 Smooth 笔刷加大模型表面的倾斜度，圆滑四周的直角，令其呈现如图4.582 所示的效果。

在此基础上，删除模型的细分等级。展开 Tool（工具）→ ArrayMesh（排列网格）板块，激活 Array Mesh（排列网格）按钮。把下面的 Repeat（重复）值设为 20，Y Amount（Y 量）值设为 8，如图4.583 所示。

这样，前视图中就生成了如图4.584 所示的效果。

图4.580 腹甲基础模型

图4.581 圆弧弯折变形

图4.582 单片腹甲形状

图4.583 设置排列网格的参数

图4.584 排列网格效果

现在来捕捉该模型的 Alpha 图，请确保在前视图中进行。为了确保图片的清晰度，先单击 Document（文档）→ Double（双倍）按钮，这时会出现一个对话框，询问用户是否要放大文档尺寸，如图4.585 所示。单击"是"按钮后，视口中的模型会瞬间变大，但同时也会退出编辑状态。

在重置文档尺寸后，还要按快捷键 Ctrl+N 清空视口。按住 Shift 键并再次拖出腹甲阵列模型，按 T 键进入其编辑模式。然后，继续单击并拖动 Document（文档）中的"缩放文档"按钮，将放大的底图边界缩小到视口中全部可见的状态。在此过程中，需要特别留意关闭"透视"按钮，以避免后期生成的甲片纹理因透视关系对接不上。

接着，执行 Alpha → Transfer（传送）→ GrabDoc（抓取文档）命令，这时会有一个小的模型缩览图出现在 Alpha 文档存放处，如图4.586 所示。然后，单击该图片，如图4.587 所示，在弹出的对话框中单击 Export（输出）按钮。设置好存放路径并将其命名为 DragonScales，选择下面的 .PSD 格式。最后，单击"保存"按钮完成导出操作。

启动 Photoshop，执行"文件"→"打开"命令，打开从 ZBrush 软件中导出的 DragonScales.psd 文件，如图4.588 所示。使用"裁切工具"，框选上下两个甲片相交的位置，如图4.589 所示。完成裁切后，打开从 Maya 软件中导出的龙身 UV 贴图文件 Dragon UV.tga，如图4.590 所示。按快捷键 Ctrl+A，框选整个裁切好的腹甲纹理图，将其拖至 Dragon UV 图中。此时查看"图层"面板，UV 图在默认状态下还处于锁定状态，如图4.591 所示。双击该图层，会出现如图4.592 所示的对话框，询问是否要将其转变为新图层，单击"确定"按钮，背景 UV 层实现解锁，如图4.593 所示。随后，将背景 UV 图拖至腹甲图

层上面，如图4.594所示。

| 图4.585 文档放大确认对话框 | 图4.586 抓取文档生成图 | 图4.587 腹甲阵列缩略图 |

| 图4.588 打开腹甲文件 | 图4.589 裁切纹理 | 图4.590 打开龙身UV图 |

| 图4.591 锁定状态的背景图 | 图4.592 "新建图层"对话框 | 图4.593 解锁背景图后效果 |

接着，选中背景 UV 层，将其图层混合模式方式设为"差值"，如图4.595所示。这样就能看到其下的腹甲纹理，如图4.596所示。选中腹甲纹理层，按快捷键 Ctrl+T 缩小它的尺寸，匹配长方形的 UV 引导线，随后复制出新的两层，依次拼接到它的下面，如图4.597所示。最后，关闭"图层"面板左侧的"眼睛"图标，只保留腹甲纹理层的显示。执行"文件"→"存储为…"命令，在弹出的对话框中设置文件名为 DragonTexture，格式为 JPEG，单击"保存"按钮，如图4.598所示。

到此，我们已经准备就绪，只欠东风。现在打开 ZBrush 软件，展开 Subtool（子工具）面板，选中其中一个子工具，单击其下面的 Duplicate（复制）按钮，生成新的一层。这一层是为了被新导入的模型覆盖替换而做的准备。随后，单击 Tool（工具）→ Import（导入）按钮，选中从 Maya 软件中导出的带有展好 UV 的 Dragon body.obj 文件。再单击 Tool（工具）→ Display Properties（显示属性）→ Double（双面显示）按钮，显示模型里外两层面，效果如图4.599所示。

接着，调用ZModeler笔刷，将鼠标指针放在面上，按空格键在弹出的对话框中单击PolyGroup(多边形组)和Polyloop(多边形环)按钮，释放空格键，单击龙腹部的面，恢复之前背部和腹部的多边形组划分，效果如图4.600所示。然后，按快捷键 Ctrl+D 5 次，增加模型的细分等级到 6，使模型拥有足够的细分面数来支撑其后生成的鳞片细节。

图4.594 交换图层位置

图4.595 调整图层叠加方式

图4.596 差值叠加后的效果图

图4.597 拼接腹甲纹理图

图4.598 最终龙身纹理图

现在先制作背部的鳞片，再制作腹部的甲片。按住 Ctrl+Shift 键，单击模型橙红色区域，将其单独显示，效果如图4.601 所示。再单击 Tool（工具）→ Surface（表面）→ Noise（噪波）按钮，在弹出的对话框中以噪波的形式为模型赋予鳞片，效果如图4.602 所示。

图4.599 带有UV的龙身模型

图4.600 重设多边形组

图4.601 单独显示鳞片部分

图4.602 开启噪波设置

进入 Noise 的编辑窗口，单击弹出的对话框左下角的"Alpha 开启 / 关闭"按钮 Alpha On/Off，打开图片导入对话框，选择本书附件中的 Dragon Scale.jpg 文件，如图4.603 所示。该图的制作方法与腹甲 Alpha 图的制作方法类似，此处就不再赘述。如果在导入 Alpha 图片后，弹出的对话框的预览口中的模型没有发生任何变化，需要把右侧的颜色渐变框中的白色选择改为黑色选择，如图4.604 所示。

随后，将投射模式从默认的 3D 改为 UV，Noise Scale（噪波比例）值改为 0，Alpha Scale（Alpha 比例）值设为 1.758，保持 Magnify By Mask（放大按遮罩）值为 0，Strength（强度）值设为 −0.08，Mix Basic Noise（混合基本噪波）值设为 0，Strength By Mask（强度按遮罩）值设为 1，参数设置详如图4.605 所示。在其中，实际上有关噪波（Noise Scale 和 Mix Basic Noise）的数值全部为 0，清除了不必要的粗糙效果，保留下来的仅是 Alpha 图中的图案映射功能。我们特别要留意 Alpha Scale 的比例图大小，必须结合投射到模型上的纹理效果来确定最终的值。例如，图4.606 就展示了 Alpha Scale 的值分别是 2 和 1.758 时的对比情况，不准确的数值容易造成模型出现裂纹或模糊不清等问题。Strength 的正负数值是控制鳞片的凸起或凹陷程度，结合设计稿中的效果来调整数值就好。最下方的噪波曲线是控制 Alpha 图投射在模型上的颜色深浅度的，将原本呈 45° 角的直线的中间向下压，形成如图4.607 所示的弧线。注意：如果在曲线调整的过程中，出现了多余的橙色点，导致曲线不顺，可以快速向曲线方框外拖动该点，使其消失。

图4.603　鳞片纹理　　　图4.604　改为黑色选择　　　图4.605　设置噪波参数　　　图4.606　Alhpa Scale值为2和1.758的对比效果

这样生成的前后纹理对比效果如图4.608 所示，阴影面积减少。在我们完成了龙鳞的参数设置后，单击弹出的对话框下方的 OK 按钮，确认刚才的编辑结果。最后，还要单击 Tool（工具）→ Surface（表面）→ Apply to Mesh（应用于网格）按钮，才能将预览的鳞片效果真正赋予到模型上，如图4.609 所示。

图4.607　调整噪波曲线　　　　　图4.608　曲线调整前后对比图　　　　　图4.609　龙鳞效果

下一步，来制作龙的腹甲。按住 Ctrl+Shift 键，单击视口中的龙鳞模型，切换显示到腹部模型上，如图4.610 所示。单击 Tool（工具）→ Texture Map（纹理贴图）下的纹理贴图预览窗口■，在弹出的对话框中选择从 Photoshop 软件中导出的 DragonTexture.jpg 文件。导入后的模型效果如图4.611 所示。

如果发现龙的腹甲较为紧密，可以回到 Photoshop 软件中，在腹甲 Alpha 图的宽度保持不变的情况下，拉长对应长方形 UV 的腹甲纹理长度。最后保存成新的纹理贴图来替换当前的纹理贴图。如果感觉龙鳞的凹凸起伏不明显，还能在

Photoshop 中按快捷键 Ctrl+L，调整图片的色阶，加大腹甲纹理的明暗对比度。

目前看到的视觉效果仅是一种二维表现，对模型的形状并未产生任何改变。所以要借用遮罩，将这种纹理的凹凸起伏打造出来。单击 Tool（工具）→ Masking（遮罩）→ Mask By Color（按色彩遮罩）→ Mask By Intensity（按强度遮罩）按钮，把纹理贴图上颜色的深浅变化转化为模型上的遮罩强度变化，如图4.612 所示。

与之前的效果对比，模型上的灰白色花纹只是略微加深了一些，但形态仍然如一。此刻，拖曳 Tool（工具）→ Deformation（变形）→ Inflate（膨胀）滑块二次。第一次把数值调整为 100，第二次把数值调整为 50，增大以遮罩强度覆盖的模型体积。遮罩上越黑的区域，模型的保护效果越好，越不会被膨胀。相反，遮罩上越白的区域，膨胀度越高，如图4.613 所示。注意：在对龙身的腹部进行膨胀变形时，切不可开启龙鳞模型的显示，否则会将龙鳞模型一起变大。

图4.610　单独显示腹部部分

图4.611　导入腹甲纹理

图4.612　转化为遮罩强度

图4.613　膨胀模型二次

为了进一步查看模型变化的实际效果，单击 Tool（工具）→ Masking（遮罩）→ View Mask（查看遮罩）按钮，将模型上的遮罩显示关闭。随后，单击 Tool（工具）→ Texture（纹理贴图）→ Texture On（纹理开）按钮，关闭模型上纹理贴图的显示。此时细看模型，我们发现它在膨胀变形的作用下，表面体积虽然增加，但也变得比较粗糙，如图4.614 所示。

增加 Tool（工具）→ Deformation（变形）→ Polish by Feature（按特性抛光）值，其后的圆圈要设置为自身坐标的内圈点亮模式■。这时，模型的表面变得相对光滑，如图4.615 所示。最后，按住 Ctrl+Shift 键，单击视口空白区域，显示整个模型，效果如图4.616 所示。

图4.614　膨胀二次的效果

图4.615　按特性抛光的效果

图4.616　龙身效果

为了解决龙身和龙头的衔接问题，需要切换到龙身的低细分等级上进行调整，即调整 Tool（工具）→ Geometry（几何体编辑）→ SDiv（细分等级）值为 1，以避免在编辑过程中破坏高细分等级的细节结构。另外，还需要使用套索遮罩冻结除龙身顶端外的所有区域，并使用移动模式下的控制器，通过旋转和位移对接龙头模型，如图4.617 所示。

在进行调整时，应该全方位旋转视角，对于不光滑的地方，使用 Smooth 笔刷进行优化，如图4.618 所示。如果模型存在穿插重叠的情况，应使用大半径的 Move 笔刷移动大区域，以避免龙身形态的走样，如图4.619 所示。随后，再用小半径

的 Move 笔刷轻微挪动细小的区域，以增大两个模型的吻合度，如图4.620 所示。

图4.617 移动龙身顶端进行匹配　　图4.618 光滑凹凸不平的布线　　图4.619 调整大区域　　图4.620 调整小区域

龙鳍生长于龙背中间，造型上呈现向后飘逸的动态势能，与龙颈部的触须衔接搭配，给人灵动飘逸的感觉。现在开始制作龙鳍的生长底部。选中刚才制作的龙身模型，单击 Tool（工具）→ Subtool（子工具）→ Duplicate（复制）按钮复制该模型。调整 Tool（工具）→ Geometry（几何体编辑）→ SDiv（细分等级）值为 1，使新模型恢复到初始状态，并单击其后的 Del Higher（删除高级）按钮，删除模型上的所有细分层级。按住 Ctrl+Shift 键单击龙身鳞片部分，将腹甲部分隐藏，再单击 Tool（工具）→ Geometry（几何体编辑）→ Modify Topology（修改拓扑）→ Del Hidden（删除隐藏）按钮，把腹甲部分删除，现在的效果如图4.621 所示。

接着，使用 ZModeler 笔刷，将鼠标指针放在龙身模型的面上按空格键，在弹出的对话框中单击 PolyGroup（多边形组）和 Polyloop（多边形环）按钮，释放空格键，单击龙鳍生长的区域，依次生成多个多边形组，效果如图4.622 所示。然后，继续单独显示蓝色的多边形组，删除橙红色的多边形组，如图4.623 所示。再按住 Ctrl+Shift 键，用套索框选龙鳍生长的区域，使其被单独显示出来，最后删除隐藏的面，如图4.624 所示。

图4.621 删除腹甲　　图4.622 设置龙鳍多边形组　　图4.623 删除多余多边形组　　图4.624 删除多余面

在这个面片的基础上，再次使用 ZModeler 笔刷，将鼠标指针放在蓝色多边形组的面上按空格键，在弹出的对话框中单击 QMesh（Q 网格）和 All Polygons（所有多边形）按钮，顺着龙鳍生长的方向向上提拉，挤压出龙鳍的厚度，如图4.625 所示。

当前模型的面数非常有限，这并不利于细节的雕刻。为此设置 Tool（工具）→ Geometry（几何体编辑）→ DynaMesh（动态网格）→ Resolution（分辨率）值为 16，单击 DynaMesh（动态网格）按钮把球体转化为动态网格，如图4.626 所示。

最后，用最大强度的 Smooth 笔刷光滑模型，并将其中一部分下压到龙身内部，确保整条模型位于龙鳞的延展方向的中轴线上，如图4.627 所示。

当有了基本的雏形，我们来制作上面生长的龙鳍。按 B 键，在弹出的对话框中选中 SnakeHook 笔刷，该笔刷能在模型表面制作牛角或卷须等效果，但需要相当多的面数来支撑挤压和拉扯的效果。这个面数的增大有两种方法：1. 按快捷键

Ctrl+D 来增加模型的细分等级；2. 开启状态栏的 Sculptris Pro Mode 按钮⬤。该模式能根据笔刷半径的大小，自动增加细分面数来帮助用户忽略多边形的网格分布，直接简单地雕刻。笔刷半径越大，增加的单个细分面面积越大。相反，笔刷半径越小，增加细分面越密集。这样做的优点是省去了修改或重新布线的环节，缺点是模型表面的布线稀疏不均，只能用小半径的笔刷才能光滑出比较精致的布线效果。

图4.625 拉伸除模型厚度

图4.626 动态网格化模型

图4.627 调整模型形态

仔细观察设计稿，发现龙鳍是向尾部倾斜延伸，因此为了避免笔刷前后触碰影响造型，决定先制作最靠后的龙鳍，再倒着往前制作。方法是：开启 Sculptris Pro Mode 按钮⬤，将 SnakeHook 笔刷置于长条模型上并向上提拉，生成一个角，按住 Shift 键可以快速光滑拉出角。我们可以一边拉出模型，一边用该笔刷位移模型，令其和背景图更好匹配。从龙鳍尾部向前部的制作过程如图4.628 所示。此时查看模型，整个龙鳍呈现鸡冠状，过于直立，如图4.629 所示。我需要调整角度，用 Move 笔刷做出龙鳍不仅向后倾斜，还要左右倾斜的状态，如图4.630 所示。现在用微弱强度的 ClayBuild 笔刷增加龙鳍上骨架支撑的突起感，如图4.631 所示。用 ClayBuild 笔刷搭配 Alt 键，打薄连接骨架间瓣膜的部分，如图4.632 所示。用遮罩框选龙鳍尖端区域，软化边缘后旋转它的角度，形成轻柔下垂的形态，如图4.633 所示，并取消选择。

图4.628 从龙鳍尾部向前部的制作过程

图4.629 过于直立的龙鳍效果

图4.630 调整龙鳍的倾斜方向

经过不断地打磨优化，龙鳍的形态逐渐得到了改善和提高。在基本确定成型后，需要将现在布线不均的多边形转化为具备展 UV 可能性的拓扑结构。这里用到也是之前讲到的 ZRemesh 后再投射雕刻细节的方法。我们再来复习一下整个制作过程：选中龙鳍模型，单击 Tool（工具）→ Subtool（子工具）→ Duplicate（复制）按钮复制龙鳍模型。然后，选中新复制的模型，以 Target Polygon Count（目标多边形数）值为 10 的设置，单击 Tool（工具）→ Geometry（几何体编辑）→ ZRemersher（Z 重建网格器）→ ZRemesher（Z 重建网格器）按钮，实现龙鳍新网格的重建，如图4.634 所示。很明显，模型的布线得到了较大改善，呈现大小均等的正方形形态。

接着，在 Tool（工具）→ Subtool（子工具）板块中，将第一层设为 Sculptris 模型层，第二层设为 ZRemesher 模型

层。将两层都开启显示并隐藏其余模型后，选中第二层，单击 Tool（工具）→ Subtool（子工具）→ Project（投射）→ Project All（全部投射）按钮，把 Sculptris 模型上的细节投射到 ZRemesher 网格上，效果如图4.635 所示。

图4.631 增加骨架的突起感

图4.632 打薄瓣膜区域

图4.633 打造尖端下垂形态

继续按快捷键 Ctrl+D 5 次来提升模型的面数，每细分一次，就要立即投射一次，直到出现如图4.636 所示中的效果。当然，现在还没有结束。隐藏 Sculptris 模型，再从低的细分等级开始打磨精修，例如从细分等级 3 开始，再逐步提升到更高的细分等级，从而确保之前因面数不足导致造型不佳的部位彻底解决，如：表面凹凸粗糙、走线形态不佳、弯曲角度不足、折叠起伏所留下的阴影不够等问题，如图4.637 所示。如果逆向操作，从最高层级精修后再去到次高层级，会发现整个精修过程耗时耗力，且需要来回切换层级，才能达到要求。

这个操作过程看似简单，但是需要其间不断对比背景图，理解龙鳍的生理结构，才能模拟其符合生物属性的造型，得到刚柔相济的效果，如图4.638 所示。

图4.634 重建模型网格

图4.635 第一次细节投射

图4.636 第五次细节投射

图4.637 光滑粗糙表面

图4.638 龙鳍模型最终效果

从设计稿上看，墨绿色的龙发与白色的龙鳍排列交织，顺着龙身蜿蜒飘散，营造出龙这种生物的特有神性。我们首先选中 Sculptris 龙鳍模型层（不能选带有细分等级的 ZRemesh 龙鳍模型层，因为笔刷无法在此类模型上创建发束），然后使用 HairStrands 笔刷，沿着背景图中龙发的方向绘制曲线，如图4.639 所示。

随后按 S 键，在弹出的对话框中增大笔刷的半径大小，再单击模型中间的黑色虚线，加粗了龙发模型，如图4.640 所示。接着调整曲线的形态，为了避免整条曲线被移动，开启 Stroke（笔触）→ Curve（曲线）→ Lock Start（锁定起点）按钮，锁定龙发模型的曲线根部。之后，只能手动拖曳曲线根部来确定它的落点位置，这个过程有可能曲线会受到其他可见模型的影响，导致模型形态发生扭曲，如图4.641 所示。解决方法是：提前隐藏不必要的模型或者在空白区域调整完龙发形态并正式确定后，将模型位移并匹配到设计稿中的位置。

之后，拖曳发尾的点将其拉直，再移动曲线的中间段来校正它的弯曲方向，如图4.642 所示。最后拉动曲线尾部使整条曲线流畅、顺滑，如图4.643 所示。

| 图4.639 绘制龙发曲线 | 图4.640 增大龙发尺寸 | 图4.641 移动龙发根部 | 图4.642 移动曲线中间段 |

对于龙发的发根还飘浮在龙身表面的问题，可以对非龙发根部的区域遮罩，软化遮罩边缘，如图4.644 所示。用移动模式下的控制器旋转龙发根部的角度并插入龙身模型内，如图4.645 所示。当发现龙发局部太细时，可以用带有 Lazy Mouse 功能的 Inflate 笔刷，轻轻在模型根部滑动，以膨胀模型局部区域，如图4.646 所示。如果是整条龙发较细的情况，则增加 Tool（工具）→ Deformation（变形）→ Inflate（膨胀）值。

| 图4.643 拉顺整体曲线 | 图4.644 遮罩非根部区域 | 图4.645 旋转位移根部区域 | 图4.646 膨胀模型体积 |

在面对多根龙发时，要注意它们之间的相互协调关系，绘制的过程中适当隐藏周围模型，避免干扰曲线的创建，如图4.647 所示。形态确定后，调整粘黏或穿插的区域，如图4.648 和图4.649 所示。在整体上打造错落有致的龙发层次，营造一种运动势能下的动感，如图4.650 所示。

龙发不仅生长在龙鳍的末端，在龙鳍的背面也有相应的分布。为此，继续使用上述方法进行绘制，注意将发根插入到龙鳍模型内，如图4.651 所示。龙鳍背面的龙发模型有的出现了根部相连而顶端分离的状态，这种情况可以借用多边形组调整。

按快捷键 Shift+F，开启龙发模型的多边形组显示，如图4.652 所示。接着，单击 Tool（工具）→ Polygroups（多边形组）→ Auto Groups（自动分组）按钮，使一个多边形大组变成多个独立的多边形组，如图4.653 所示。此时，还要把 Brush（笔刷）→ Auto Masking（自动遮罩）→ Mask By Polygroups（按多边形组遮罩）值调到 100，才能保证之后的笔刷只针对接触到的第一个多边形组进行编辑。

随后，用大半径的 Move 笔刷调整单根龙发的形态，使它们从中段部分分离，用 Smooth 笔刷光滑并适当缩短龙发的长度，如图4.654 所示。注意：如果此时一个多边形组和其他两个多边形组间隔得较远，还可以将其单独分离成一个子工具，这样更有利于快速编辑调整。

最终，龙发的形态如图4.655 所示，充分还原设计稿中的样式。

图4.647 绘制曲线模型

图4.648 分离粘黏区域

图4.649 分离穿插区域

图4.650 打造龙发层次感

图4.651 插入发根到龙鳍

图4.652 显示多边形组

图4.653 自动分组

图4.654 调整多边形组的前后对比

图4.655 最终龙发形态

　　当初在制作龙身时，为了更好地编辑龙的背部和腹部纹路，所以将流线型圆柱体的顶部和底部删除。现在，龙身的顶端已经接入了龙头，但尾部仍然有一个孔洞，如图4.656所示。此时，单击Tool（工具）→Subtool（子工具）→Duplicate（复制）按钮复制该模型。选中新复制出的模型，调整Tool（工具）→Geometry（几何体编辑）→SDiv（细分等级）值为1，使新模型恢复到初始状态，然后单击Del Higher按钮，使其只具备一个细分等级，如图4.657所示。

　　为了封闭这个洞口，使用ZModeler笔刷，将鼠标指针放到模型的边上按空格键，在弹出的对话框中单击Extrude（挤压）和EdgeLoop（边循环）按钮，然后释放空格键，沿着洞口边缘向中心提拉，挤压出新的一圈面，如图4.658所示。在此基础上，再挤压一圈面，如图4.659所示。当挤压出第三圈面时，用Move笔刷适当调整点的位置，使新生成的三圈面更加平滑，如图4.660所示。为了继续收紧洞口，挤出第四圈面，但是这次挤出的面出现了三角形，如图4.661所示。

图4.656 龙尾残留的孔洞

图4.657 调整到1个细分等级

图4.658 挤压第一圈新面

图4.659 挤压第二圈新面

接下来，使用 ZModeler 笔刷中线模式下的 Close（关闭）和 Concave Hole（凹洞）模式，封住模型的洞口，如图4.662 所示。虽然出现了很多不理想的三角形，但鉴于它们是在模型的末端，可以稍后用龙发将其适当遮挡。随后，用 Smooth 笔刷光滑一下模型，如图4.663 所示。

图4.660 调整模型上的点

图4.661 挤压第四圈新面

图4.662 封住模型洞口

图4.663 光滑模型

有了补洞的龙身基础模型，上面的细节就可以从复制前的模型上提取得到，因为它们都具有相同的拓扑结构和形体特征。参照之前的做法，在只显示精雕的龙身模型（位于 Subtool 中的上面层级）和补洞模型（位于 Subtool 中的下面层级）的情况下，选中下面层级的补洞模型，单击 Tool（工具）→ Subtool（子工具）→ Project（投射）→ Project All（全部投射）按钮，把精雕龙身模型上的细节再次投射到补洞龙身模型上，效果如图4.664 所示。继续按快捷键 Ctrl+D 5 次，每细分一次，就要立即投射一次，直到出现如图4.665 所示的效果。此时查看龙身的尾部，发现它变秃了，且雕刻的纹路过渡很生硬，如图4.666 所示。我们需要用 Smooth 笔刷从低的细分等级开始逐层光滑，直到光滑完最高的细分等级，如图4.667 所示。这样就形成了模型从鳞片和腹甲纹路过渡到光滑表面的效果。

图4.664 第二次投射效果

图4.665 第五次投射效果

图4.666 变秃的龙尾

图4.667 光滑后的龙尾效果

据搜索相关资料，龙尾造型繁多，主要有：鱼尾式、条形式、荆叶式、飘带式、狮尾式、扇形式、火焰式、莲花式、帚尾式、芒针式、马尾式等。而设计图中的龙尾更偏向于马尾式，所以可以多参考一些关于马的尾部的图片，领会基本的毛发生长规律，并转换到龙的身体上。具体的制作方法是：使用 HairStrands 笔刷，沿着背景图中龙尾上附着的毛发方向绘制曲线，如图4.668 所示。操作思路与龙发的制作非常相似，重点关注此处的毛发是一种一根叠加一根的缠绕包裹状态，如图4.669 所示。我们最终要将龙尾末端的光滑区域适当掩盖，并结合 Auto Group 命令，使原本

粘黏在一起的毛发独立成多根单独的毛发，修改它们顶部分离后的形态，打造一种自然散落的垂感，如图4.670所示。

图4.668 绘制龙尾毛发

图4.669 毛发的叠加形态

图4.670 毛发末端的遮盖效果

经过以上所有步骤的调整，我们得到了一条龙的雏形，如图4.671所示。虽然模型细节上还有一些不尽如人意的地方，例如没有做龙爪，这是一大憾事，但是我们尽可能地还原设计稿。最后，还要打破建造模型时的对称性，实现更加随意自然的美感。

具体做法是：选中龙头模型，调整 Tool（工具）→ Geometry（几何体编辑）→ SDiv（细分等级）值为1。接着，用套索遮罩冻结从龙头鼻梁中间到头顶的所有区域，软化遮罩边缘，用移动模式下的控制器，旋转位移龙嘴区域，以匹配设计稿中的样式，如图4.672所示。随后，使用 Move 笔刷优化鼻孔、鼻梁等区域的凸起和凹陷幅度，如图4.673所示。用 DamStandard 笔刷刻画鼻梁到鼻翼的过渡线，如图4.674所示。需要注意的是，这些细节的调整务必不要在最高的细分等级进行，越是大范围的修改，越要在较低的细分等级去完成，才能保证不破坏最高细分等级的纹理细节。

最后，单击 Tool（工具）→ Polygroups（多边形组）→ Auto Groups（自动分组）按钮，把原本成双入对的触须模型拆分为单根独立的多边形组。把 Mask By Polygroups（按多边形组遮罩）值调到100，将控制轴移动到触须模型的根部，旋转它的角度，并用 Move 笔刷调整弯曲方向。经过上述步骤后，我们就得到了整体更加自然、生动的龙造型，如图4.675所示。

图4.671 龙的雏形

图4.672 调整龙嘴非遮罩区域

图4.673 调整个别部位凹凸幅度

图4.674 加深鼻翼线

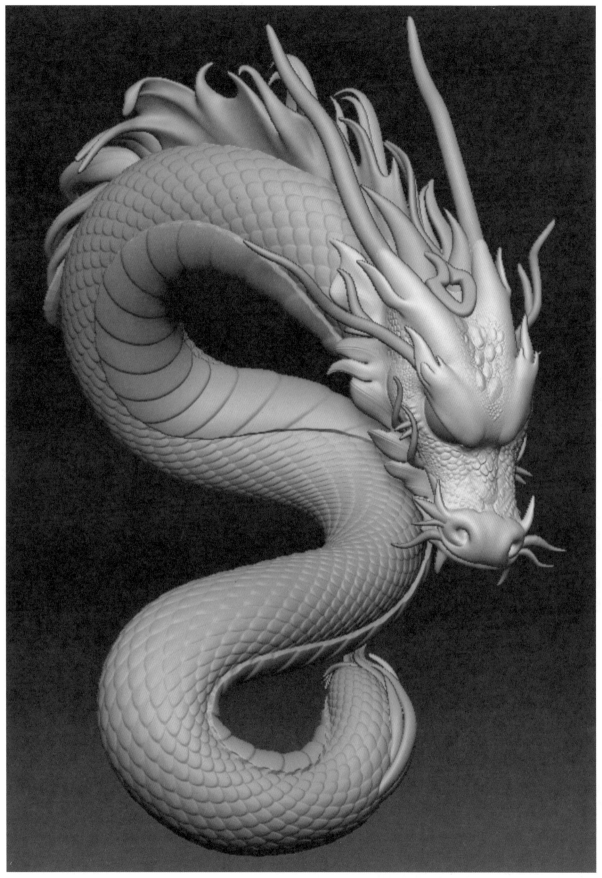

图4.675 龙最终效果

3D 打印成型

3D 打印技术是一种以三维数字模型文件为参照，采用粉末状金属、工程塑料、树脂或石膏粉末等可黏合材料，通过激光束、热熔喷嘴等方式进行薄层逐步堆叠，快速生成实体模型的技术。3D 打印技术通常由数字技术材料打印机（简称 3D 打印机）来实现，其工作原理是控制一个能在 X 轴和 Y 轴平面上移动的喷头，精确地喷出黏合材料并使其成为一个平面，保持平面的边缘在逐层叠加后变为模型的外表面，如图5.1 所示。

3D 打印技术在许多行业中被广泛应用，包括制造、艺术、教育、医疗、建筑、考古科研、食品和陶瓷等。例如，在制造航空航天产品模型时，特别是针对一些精密仪器的零部件，其精确的生产特点极大降低了产品的耗损率，提升了产品的品质。当然，它在动漫衍生品领域也发挥出极其重要的作用，越来越多的三维数字模型作品问世，丰富了人们的精神世界，如图5.2 所示。

图5.1　3D打印生成的零部件

图5.2　3D打印机工作状态

5.1　3D 打印机概述

随着 3D 打印技术的不断发展，出现了更加先进的 3D 打印模式和实现方法，大致可分为熔融沉积成型、光固化成型和粉末物料成型三大类型。它们的工作原理和各自的优缺点归纳如表 5.1 所示。从表 5.1 分析中我们可以得出，不同类型的 3D 打印机具有不同的优势和适用范围。

粉末物料成型类打印机因成本高昂，普及率低，并不适合普通消费者。而熔融沉积成型打印机，价格便宜，耗材易存储，污染小，噪声在可控范围内，是大众比较理想的选择。

光固化成型打印机对打印环境的要求较高，保证室内通风必不可少，更适合对精度要求较高，不嫌麻烦的用户。光固化打印机中的LCD因相对价格低廉，一般在四千元以上，是不错的选择，但是使用寿命相对较短，在打印几千小时后需要更换屏幕。

综上所述，并没有十全十美的打印机，用户必须根据自身条件和制作需求进行购买。

表5.1 主要3D打印技术的特点

3D 打印机类型	熔融沉积成型	光固化成型			粉末物料成型
工作原理	利用熔化后融合的方式，进行沉积成型	在液体的状态下，利用立体光照射，使树脂凝固成设计中的形态，然后逐层堆积起来。它具有自动化程度高、模型表面质量和尺寸精度高等特点			1.通过激光或电子束有选择地在颗粒层中熔化打印材料，而未熔化的材料则作为物体的支撑，无须借助其他支撑材料；2.采用喷头式粉末成型打印技术，可打印全彩色模型和弹性部件，还可以将蜡状物、热固性树脂和塑料粉末混合打印，以增强其强度
类型简称	FDM	DLP	SLA	LCD	SLS/SLM
成型速度	慢	快	慢	快	慢
成型方式	点成型	面成型	点成型	面成型	点成型
打印精度	比较粗糙	比较精美			比较精美
操作难度	一般	复杂			简单
设备价格	便宜（1000 元到上万元不等）	昂贵	较高	便宜	昂贵
使用寿命	长	长	长	较短	长
打印材料	热塑性高分子材料，如 PLA、ABS、PETG 等材料，需要防潮存储	光敏树脂，如刚性、韧性、水洗、透明、柔性、红蜡等，需要避光存储			粉末型可熔材料，如高分子材料、金属、陶瓷等
耗材价格	较低	较高	较高	较高	视用料而定
耗损率	较低	较高			较低
产品质量	表面梯田状层纹	表面光滑，细节丰富			表面粗糙
机械性能	较好	较差			较好
适用领域	原型制作、家庭使用、教育等	手办、珠宝、牙科、医疗器械、工业零件等			制造业、汽车工业、航空航天等
其他特点	设置精度高，打印速度慢；产品强度高，即打即用；模型需要支撑；工作时无污染；工作时噪声大	模型需要支撑，在未完全固化时需要清洗并拆除残质；打印后需要进一步固化处理；工作时有刺激性气味和微毒性；耗材易致人过敏			模型无须支撑；工作时有异味产生；成型大尺寸零件易翘起；加工时间长，加工前需要预热，加工后需要冷却

5.2 3D 打印流程

3D 打印技术相对于传统的工艺模型制造，有着革命性的突破。它优化了从设计构思到三维制作再到产品输出的流程，缩短了开发周期，减少了开模次数，降低了生产成本，极大地拓展了预售、定制等商业模式。这里分别以熔融沉积成型技术和光固化成型为例，介绍主流的 3D 打印流程：设计转化、前期处理、3D 打印、后期处理和表面优化五个步骤，如图5.3 所示，详细说明见表 5.2。

图5.2 3D打印流程说明

流程步骤	熔融沉积成型技术	光固化成型技术
设计转化	使用计算机辅助设计（Computer-Aided Design，CAD）软件创建 3D 模型。这可以是从头开始设计的，也可以是从现有的 3D 模型中修改的。随后，将设计好的 3D 模型导出为 STL（Stereo Lithography）文件格式。STL 文件将模型分割为许多微小的三角形片，以便于 3D 打印机理解和构建	可以使用计算机辅助设计（CAD）软件创建自己的模型，或者从现有的 3D 模型库中获取。模型文件通常是 STL 格式
前期处理	使用切片软件将 STL 文件转换为 3D 打印机可以理解的指令。在这一步中，用户可以设置打印的层高、填充密度、打印速度等参数	使用切片软件，将三维模型切分成逐层的薄片。每个薄片都代表打印机将要打印的一层
3D 打印	打印前，需要确保 3D 打印机底座平稳，打印平台表面干净；安装合适类型和颜色的打印材料；按需加热打印平台以提高附着力。将切片后的 G-code 文件传输加载到 3D 打印机中，启动打印过程。打印机将按照层叠构建模型，将熔化的材料挤出并逐层叠加，直到完成整个模型。在整个打印过程中，用户可以随时监控打印机的状态，确保一切正常。如果有必要，用户可以进行干预，例如调整底座温度、暂停打印等。一旦打印完成，用户可以从打印平台上取下模型。根据打印材料的特性，可能需要等待一段时间以使模型充分冷却和固化	先要准备好平台，因为打印平台通常是一个可移动的平台，它将逐层建立的物体固定在其上。平台需要被精确定位以确保打印的精度。打印过程开始时，液态光敏树脂被涂覆在打印平台的顶部。这一层树脂将被用来构建物体的底部。打印机的紫外线光源被照射到涂覆的树脂上，使其在平台上固化形成第一层。这一步完成后，底层的一部分三维物体就完成了。打印平台逐渐向上移动一个薄片的距离，涂覆新的一层树脂，并再次使用紫外线光源来固化形成新的一层。这个过程会逐层重复，直到整个物体被打印完成

流程步骤	熔融沉积成型技术	光固化成型技术
后期处理	用户也许需要进一步加工处理，例如，去除支撑结构（如果有），清洗成品等	在某些情况下，一些模型的部分可能需要支撑结构来防止其在打印过程中坍塌。支撑结构通常是在切片阶段添加的，它们可以在打印完成后被轻松去除。一旦整个物体被打印完成，它通常会被取出并进行清洗，以去除残留的未固化树脂。这可以通过浸泡在特定溶剂中或使用洗涤设备来完成。打印完成的物体可能需要额外的固化步骤，以确保其达到所需的物理性能。这可以通过将物体暴露在紫外线灯下进行
表面优化	对模型用砂纸抛光，以获得更光滑的表面；进行填充上色或其他装饰工作	最终的打印件有时还需要进行表面处理，如研磨、涂漆或其他处理步骤，以获得所需的外观和质感

※ 设计转化：将三维模型转化为可以被3D打印机读取的数据格式。

※ 前期处理：对三维模型进行修复和优化，确保模型的完整性和准确性。

※ 3D打印：根据不同的技术选择合适的打印参数，进行打印。

※ 后期处理：对打印完成的产品进行必要的处理，如清洗和打磨等。

※ 表面优化：对产品的表面进行优化处理，提高产品的外观质量。

　　两种 3D 打印技术，在设计转化、前期处理和表面优化阶段，拥有相似的制作方式。而在 3D 打印和后期处理阶段，则有较大的差别，这也是两种技术区别于彼此的主要特色。相对而言，光固化成型技术的制作复杂度更大，对环境场地的要求更高，更适合对打印品质有较高要求的用户。

三维模型减面拆分转换为STL文件

摆件、支撑、切片

熔融沉积成型打印

光固化成型打印

去除支撑、清洗成品

填充、打磨、上色

图5.3　3D打印流程

5.3 3D 模型整理

5.3.1 模型减面拆分

由于当前我们有两个角色，在处理时需要分开进行，因此单击 Tool（工具）→ Subtool（子工具）→ New Folder（新建文件夹）按钮，为各自模型创建一个总的文件夹，将它们分别命名为 Child（小孩）和 Dragon（龙），把各自的子工具拖入对应的文件夹中，方便搜寻。如果发现子工具数量较多，现有的视图预览范围太小，可以拖动子工具板块的 Visible Count（子工具可见数量）滑块，以增加子工具的预览数量。

接下来，分别对龙的各个部位进行减面处理。以龙的身体模型为例，如图 5.4 所示，在降面之前先单击 Tool（工具）→ Geometry（几何体编辑）→ Del Lower（删除低级）按钮，删除龙身的细分等级，才能把洞口封上。设置分辨率为 2048，通过单击 Tool（工具）→ Geometry（几何体编辑）→ DynaMesh（动态网格）→ DynaMesh（动态网格）按钮处理，这样模型拥有了闭合的表面。接着，选中龙鳍模型并开启 Transparency 按钮▣，使龙身模型呈现半透明。紧接着，按住 Ctrl+Shift 键，在笔刷窗口选用 ClipCurve 笔刷对多余部分进行切割，曲线灰色一侧是将被删除的区域，切割方式如图 5.5 所示，把多余的龙鳍部分删除，如图 5.6 所示。但是此时太过尖锐的龙身转折面并不利于 3D 打印，还需要进一步软化它。按住 Ctrl+Shift 键，单击龙身的封口面，如图 5.7 所示，使它被孤立显示出来。按 W 键切换到移动模式下，调整控制轴到封口面的中心并按住 Alt 键，匹配轴的旋转角度，令 X 轴垂直于封口面，Y 轴和 Z 轴平行于封口面，如图 5.8 所示。释放 Alt 键退出轴的编辑状态后向龙身头部拖拉该表面并适当缩小，如图 5.9 所示。操作完成后，按住 Ctrl+Shift 键并用鼠标单击视口空白区域以显示所有模型，如图 5.10 所示。此时发现拉伸出的扩展面布线不够均匀。为此，我们还需要对它进行 2048 分辨率的动态网格化处理，以增加模型的面数并均匀扩展面的布线。最后用 Smooth 笔刷对这圈扩展面进行打磨，使模型挤压出的表面更加光滑，如图 5.11 所示。

图5.4　原始龙身模型

图5.5　龙身模型封口

图5.6　切割龙鳍后的效果

图5.7　孤立显示封口面

图5.8　调整控制轴的位置角度

图5.9　位移缩小封口面

图5.10　完成封口后的效果

图5.11　光滑动态网格化的扩展面

这种封口操作不仅局限于龙身，对于当前龙鳍切割产生的封口面也应做类似的处理。当然，对于一些体积不大且切割面转折角度较小的模型，可直接用 Smooth 笔刷进行光滑处理来软化转角面。建议将此方法举一反三运用于小孩的局部模型的封口处理上。

选中龙身模型，展开 Zplugin（Z 插件）→ Decimation Master（抽取减面大师）命令栏，如图 5.12 所示。该设置中有一些常规参数，需要了解一下。

※ Pre-process Current（预处理当前子工具）：软件要先计算模型，再进行减面。

※ Pre-process All（全部预处理）：如果Subtool板块中有很多物体需要减面，单击这个按钮可以处理全部预算，提高工作效率。但如果物体面数都非常高，就不能直接单击这个按钮，容易导致软件崩溃。

※ % of decimation（抽取百分比）：减面的百分比。

※ k Polys（K多边形）：多边形。

※ k Points（K顶点）：顶点。

※ Decimate Current（抽取当前）：减掉当前预算的面数，这个功能只针对单个模型。

※ Decimate All（抽取全部）：减掉所有预算的面数。

此时，因为龙身模型的细节较多，布线非常密集，如图5.13所示，我们可以直接单击减面大师板块中的250K按钮。系统会将模型转化为25万面的大小，优点是模型细节几乎与原来的模型保持一致。但是这样也会破坏模型之前的拓扑布线，呈现较多的三角形面，如图5.14所示。

图5.12　减面大师板块

图5.13　减面前的网格布线

图5.14　减面后的网格布线

5.3.2　模型实体整合

在光固化打印中，LCD和DLP都采用面成型的逐层递增方式。因此，需要将原本相互穿插的模型整理合并成一个完整的实体模型，以便于后期对模型进行逐层拆分。以小孩的下半身模型为例，当前的围裙分成了内侧的底裙和外侧正面的裙摆两部分，如图5.15所示。

首先，选中底裙模型，调整Tool（工具）→ Geometry（几何体编辑）→ SDiv（细分等级）值为4，使新模型处于最精细的状态，并单击其后的Del Lower（删除低级）按钮，删除模型上的所有细分等级。接着，单击Tool（工具）→ Geometry（几何体编辑）→ Modify Topology（修改拓扑）→ Close Holes（封闭洞口）按钮对其封口，如图5.16所示，使它具备一个完整的封闭结构。

接下来，选中内侧底裙，单击Tool（工具）→ Subtool（子工具）→ New Folder（新建文件夹）按钮，为它创建一个名为ClothesDown的文件夹，随之把外侧正面裙摆、腰带、吊坠、脚和拖鞋模型拖入该文件夹中。之后，单击Tool（工具）→ Subtool（子工具）→ Append（追加）按钮，在弹出的对话框中选中一个正方体，为角色下半身的实体检测添加一个方块，将该方块置入ClothesDown文件夹中的底层，使它处于其他模型的正下方并在体积上略大于它们。

此时，开始进行实体密封性检测。这就需要开启状态栏的Live Boolean（预览布尔运算）按钮，同时把ClothesDown文件夹中的顶层状态设为Start（开始）状，底层设置为Difference（差集）模样，如图5.17所示。这样布尔运算会从Start模型处开始计算，将底层的正方体以减去的方式呈现。在视口中选中正方体模型，按W键切换到它的移动模式下。虽然正方体模型已消失不见，但是它的控制轴仍然存在，剩下的就是未被正方体减去的模型，如图5.18所示。

图5.15 原始底裙模型

图5.16 底裙模型封口

图5.17 文件夹图层设置

图5.18 布尔差集运算效果

需要注意的是：当视口中的布尔运算效果无法出现时，需要检查以下事项。

※ 正方体图层的眼睛■是否已经开启。

※ Poly Frame（多边形框架）按钮■是否已经关闭。

※ 最重要的是Live Boolean（预览布尔运算）按钮也要处于开启状态。

在光固化打印过程中，我们发现模型之间存在一些小缝隙，这些缝隙会对层级面的生成造成影响。因此，切换到底裙模型上，使用 Move 笔刷增加其外侧边缘的厚度，以填补之前的小缝隙，如图5.19 所示。这个修补操作需要反复进行位移方块的检查并逐层完善，直到整个模型的每一层表面都成为一个完整的实心面，如图5.20 所示。

最后，在确定模型的实体结构后，删除方块模型，单击 ClothesDown 文件夹右侧的"设置"按钮■，在弹出的对话框中选择 Boolean Folder（布尔运算文件夹）选项。系统会立即执行并集运算，将文件夹中的所有模型整合成拥有连续完整的表面且内部空心无交集的模型，如图5.21 所示。

需要注意的是：类似正面裙摆这种布料模型，在厚度的设置上应该比设计稿上的效果略微厚一些。这样不仅有利于并集运算的合成，也有利于 3D 打印时模型的正常成型。如果腰带模型和围裙之间的缝隙较大，可以对模型正面进行遮罩，使用 Move 笔刷拖拉模型的背面，增加模型整体的厚度，使其能够更加深入地镶嵌到围裙模型上，消除两者之间的缝隙，从而有利于之后的布尔并集运算。

图5.19 填补模型间缝隙

图5.20 逐层移动方块的布尔运算效果

图5.21 并集运算后的模型

接下来，我们来处理小孩的上半身模型。这个模型是由内外两件衣服和腰带共同组成的，且单层衣服就有内外两层面，再加上腰带模型，总共有 6 层面。针对这种情况，需要借用一个球体作为布尔运算的辅助模型，共同参与到其他模型的并集运算中。

首先，为上半身的 3 个模型创建一个名为 ClothesTop 的文件夹，把所有模型置于其中。然后单击 Tool（工具）→

Subtool（子工具）→ Append（追加）按钮，追加一个球体模型，并将它移动到所有模型的内部中心位置。同时，我们需要对称调整其形态，并将它转化为分辨率为 1024 的动态网格。这样，这个球体就能在拥有更多的面数后，有效填充 3 个模型的空心区域，如图5.22 所示。

之后，继续为所有模型追加一个作为密封性检测体的方块，将它置入 ClothesTop 文件夹的底层，并设置它的状态为 Difference（差集）模式█，如图5.23 所示。

接下来，使用 TrimCurve 笔刷切割掉上半身衣服的多余区域，如图5.24 所示。切割后的效果如图5.25 所示。

图5.22 置入一个球体　　图5.23 文件夹图层设置　　图5.24 裁切衣服多余区域　　图5.25 裁切后的效果

然后，用移动模式下的控制轴从下向上位移方块，检查球体对中间区域的填充情况，如图5.26 所示。如果图层中出现缝隙，用 Move 笔刷移动球体的外沿，使它能充分占有所有模型内部的空腔区域，如图5.27 所示。

这种球体填充的方式特别适合于一些表面细节丰富、内部结构复杂的模型。它能有效避免单纯移动模型的内侧面时，影响外侧表面的雕刻效果。

我们在完成模型的实体修复后，单击文件夹右侧的"设置"按钮█，在弹出的对话框中选择 Boolean Folder（布尔运算文件夹）选项，使 ClothesTop 文件夹中的所有模型整合成一个新的完整的实体模型，如图5.28 所示。此刻，单击 Poly Frame（多边形框架）按钮█，查看模型的布线。由于是多种模型组合而成的关系，它们各自拥有不同的网格分布，如图5.29 所示。为了拥有相对统一的布线，可以单击 Zplugin（Z 插件）→ Decimation Master（抽取减面大师）板块中的 250K 按钮，将模型的面数一次性降低。随后用 Smooth 笔刷光滑之前两个模型相交时出现的生硬边缘，令它更加圆滑，如图5.30 所示。最终的网格效果如图5.31 所示。

图5.26 逐层移动方块的布尔运算效果　　图5.27 填补模型间的缝隙　　图5.28 并集运算后的模型　　图5.29 布尔运算后的网格

在此基础上，为新合成的上衣模型创建一个名为 Ball 的文件夹，把它和龙珠模型置入其中。这样，Subtool 板块中的图层设置如图5.32 所示。对它们执行布尔中的并集运算，得到一个新的身体和龙珠相连的实体模型。半透明模式下的效果如图5.33 所示。最后，可以把角色的上身、下身和衣袖并集成一个整体。

由于模型的造型结构高低起伏，体积大小不等，可能会出现头重脚轻或仰角悬空的问题。这时，我们需要按照形态转折变形的方式，将模型拆分成几个区域体积基本均等的小部件。这样做的目的既能提高模型的整体尺寸，还能使模型在逐层打印的过程中，保持均匀的横截面积，减少出现可见层纹的概率。另外，拆分后的模型也方便我们在后期进行翻模和涂装。我们使用布尔运算的方法，举一反三，继续对龙身模型、龙头模型、角色的头部和角色身体模型进行实体整合，去掉模型相交后内部多

余的区域并保证整个模型呈现一种完全闭合的状态，效果如图5.34所示。简单来说，在这个整合过程中，删除了龙鳍插入龙身躯干和尾端的部分、龙头后侧与龙身连接的部分、左右手指相交的共有部分、头顶发髻嵌入头的部分。注意：尽量使模型的嵌套部分表面光滑并呈现向顶端缩小的趋势。一方面隐藏不需要太多细节的内在表面，方便打印；另一方面也是保证打印成品能正常组装。例如，龙身插入头部的区域表面还有鳞片、龙鳍等细节，可以提前在半透明模式下进行龙身顶端区域的光滑打磨，从而通过龙头与龙身的差集布尔运算，获得光滑易组装的衔接结构。

图5.30　光滑相交边

图5.31　光滑后的网格

图5.32　文件夹图层设置

图5.33　龙珠与衣服并集整合

图5.34　拆分成多个部分的模型实体

另外，对于模型上有空洞的地方，单击 Tool（工具）→ Geometry（几何体编辑）→ Modify Topology（修改拓扑）→ Close holes（封闭孔洞）按钮，将其封闭。然后单击 Tool（工具）→ Polygroups（多边形组）→ Auto Groups（自动分组）按钮，把破碎的面和大模型各自独立成多边形组。这样方便我们利用遮罩或隐藏的方式，把这些琐碎的面删除，避免 3D 打印时出错。

5.3.3　设置卡榫结构

卡榫结构，也称为榫卯结构，是一种传统的木工结构技术，用于连接和支撑木材构件，以构建各种木制建筑和家具。这种结构依赖于木材的几何形状，而不是现代的钉子、螺丝或胶水等结构材料。这种特点非常适合 3D 打印件的组装。

卡榫结构由两部分构成。其一的卯头是一个被凿出的木材凹槽，通常是矩形的，用于接收卡子。其二的卡子是一个突出的木材部分，通常是矩形的，它被设计成适合卯头的凹槽，以形成一个稳固的连接，如图5.35 所示。

卡榫结构不仅具有强大的支撑力，还可以增加结构的美观性。因为连接点通常被隐藏在构件内部，不会破坏模型表面的外观。组装后的效果如图5.36 和图5.37 所示。

下面使用 ZBrush 软件中的简单几何体来举例，学习如何制作卡榫结构。首先，在视口中创建一个圆柱体，如图5.38 所示。接着，使用 SliceCurve 笔刷，在视口中拖拉出一条水平直线，将圆柱体切开为上下两个多边形组，如图5.39 所示。

图5.35 手办模型的卡榫结构

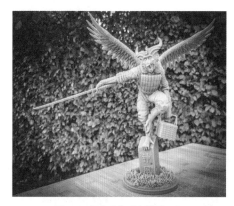

图5.36 组装后的手办模型正面

图5.37 组装后的手办模型背面

单击 Tool（工具）→ Geometry（几何体编辑）→ Dynamesh（动态网格）下的 Groups（组）按钮，并把 Resolution（分辨率）值设为 512，单击 DynaMesh（动态网格）按钮，将分开的两段圆柱体转化为自带封口的动态网格，如图5.40 所示。然后，单击 Tool（工具）→ Subtool（子工具）→ Append（追加）按钮，为其添加一个方块，如图5.41 所示。接下来，把 Tool（工具）→ Geometry（几何体编辑）→ ZRemersher（Z 重建网格器）→ Target Polygons Count（目标多边形数）值设为 10，再单击 ZRemesher（Z 重建网格器）按钮对方块进行网格布线的重建，从而获得更多的面数，如图5.42 所示。紧接着，切换到移动模式下，单击控制轴上的"设置"按钮🔧，在弹出的对话框中单击 Taper（锥化）按钮，拖拉方块模型顶端中心的橙色圆锥，使顶部缩小，如图5.43 所示。

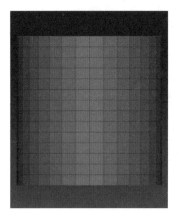

图5.38 创建一个圆柱体

图5.39 裁成两个圆柱体

图5.40 动态网格化柱体

图5.41 追加一个方块

完成调整后，单击控制器上的"设置"按钮🔧，在弹出的对话框中单击 Accept（接受）按钮，确定模型的形态，并将其移动到圆柱体中心。开启右侧工具栏的 Transparency（透明）按钮，效果如图5.44 所示。

此时，我们将对模型进行布尔运算，但前提是所有模型必须是动态网格。因此，将该锥体转化为 512 分辨率的动态网格，如图5.45 所示。之后，单击 Tool（工具）→ Subtool（子工具）→ Duplicate（复制）按钮复制出一个新的锥体，单击 Tool（工具）→ Deformation（变形）→ Inflate（膨胀）按钮将其略微膨胀，例如把数值设为 2，用它作为卡榫结构中的卯头，略微放大的体积才能确保与卡子完美匹配。此刻，基本的模型准备就绪。

单击状态栏的 Live Boolean（预览布尔运算）按钮，能更加直观地在视口中看到运算结果。接着，在 Subtool（子工具）板块中，单击 New Folder（新建文件夹）按钮创建一个新的文件夹，把它命名为 Boolean。将刚才创建的 4 个模型都拖入文件夹中，调整它们的排列位置，从上到下依次为：顶部圆柱体、放大的锥体、底部圆柱体和原始锥体。并把两个圆柱体上端的状态设为 Start（开始）状，这样布尔运算会分别从 Start 模型处开始计算，如图5.46 所示。

下一步，单击文件夹右侧的"设置"按钮🔧，在弹出的对话框中单击 Boolean Folder（布尔运算文件夹）按钮，如图5.47 所示。系统会立即执行布尔运算，生成两个新的布尔模型。如果将这两个模型分开，就能看到它们各自出现了卡榫结构的卯头和卡子，两者刚好匹配，如图5.48 和图5.49 所示。

图5.42 重建方块网格

图5.43 锥化方块

图5.44 移动锥体到圆柱中心

图5.45 动态网格化锥体

图5.46 复制新锥体

图5.47 布尔运算文件夹

图5.48 布尔运算结果

图5.49 卡榫结构效果

　　基于上述布尔运算之并集和差集的设置原理，我们在 ZBrush 软件中打开之前创建的角色文件，针对拆分好的模型，例如最容易发生折断的头颈位置，设置相应的卡榫结构。小孩自身的卡榫结构拆分后的效果如图5.50 和图5.51 所示，龙自身的卡榫结构拆分后的效果如图5.52 和图5.53 所示。

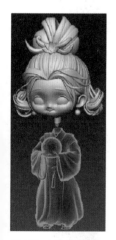

图5.50 小孩卡榫结构

图5.51 小孩卡榫结构放大版

图5.52 龙卡榫结构

图5.53 龙卡榫结构放大版

　　为了使角色能稳定地固定在地台上，我们还需要在角色和地台之间创建卡榫结构，并适当调整地台起伏造型，使它能更好地遮挡住方形卯头的边缘。小孩与地台、龙与地台的卡榫结构分别如图5.54 和图5.55 所示。

注意：最好将所有的卡榫都设置好后一次性生成新模型，因为在同一模型上出现两次布尔运算容易导致失败。

图5.54 小孩与地台间的卡榫结构

图5.55 龙与地台间的卡榫结构

5.3.4 调整整体大小

在输出打印之前，我们需要提前设置好打印尺寸，当然这一步也可以推迟到切片软件中进行。此时，单击 ZBrush 软件中的 Zplugin（Z 插件）→ Scale Master（缩放大师）→ Set Scene Scale（设置场景比例）按钮，系统会出现一个弹出的对话框，告诉我们当前所选子工具的尺寸，如图5.56所示。随后，单击尺寸对话框中的 5.633×9.940×5.007cm 选项，系统会以此为单位进行调整计算。完成后，再次确保 Scale Master 中的尺寸单位都设置为厘米（cm），如图5.57所示。接着，单击 New Bounding Box Subtool（新建边界框子工具）按钮，视口中出现一个方块将所有可见模型笼罩，半透明效果如图5.58所示，它能帮助用户实现模型整体大小的调整。

图5.56 当前模型尺寸

我们把代表高度的滑块 Y 设为 20，也就是生成总高度不超过 20cm 的手办模型。然后，单击 Resize Subtool（调整子工具大小）按钮，软件会立即按照设定尺寸逐个调整方块内模型的尺寸，直到所有模型在方块内再次统一变大或变小。

如果对自己调整后的尺寸仍保持怀疑，可以切换到移动模式，关闭"3D 通用变形操作器"按钮 ，单击需要测量的模型的底部，不释放鼠标，直接拖至模型的顶部，如图5.59所示。软件会在菜单栏和状态栏之间出现带 Unit（单位）的具体数值 19.9999 cm，该值正好约等于 20cm，模型的大小调整成功。

图5.57 缩放大师设置板块

图5.58 边界框子工具效果

图5.59 调整后的尺寸测量

5.3.5　输出 STL 文件

首先，选中龙头模型，然后单击 ZBrush 软件的 Tool（工具）→ Export（输出）按钮。在弹出的对话框中，将文件命名并选择 Stl 格式，然后单击 Save（保存）按钮导出。

接下来，对龙身、小孩头部、小孩身体和地台模型执行相同的操作，将文件导出到同一个位置。

另外，获取 Stl 文件的方式多种多样。我们还可以从各种网站上下载 Stl 文件。同时，也可以利用常规的三维软件，将自己制作的三维模型转换为 Stl 文件。

5.4　3D 实体成型

整个 3D 打印实体成型的软件设置流程会根据所使用的 3D 打印机和切片软件的不同而有所变化。通常是按照 Import（导入）→ Repair（修复）→ Edit（编辑）→ Auto Layout（自动布局）→ Support（支撑）→ Slice（切片）这六个步骤完成的，如图5.60所示。

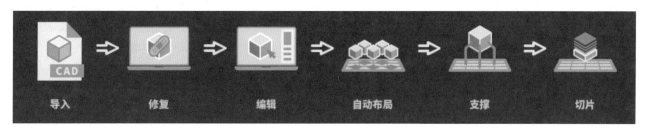

导入　　修复　　编辑　　自动布局　　支撑　　切片

图5.60　3D切片软件的设置流程

5.4.1　镂空挖洞支撑

在完成上一节的操作后，我们进入模型的打印设置。常用的模型切片软件包括 Chitu Box、Cura、Formware 3D、PreForm、Asura、Lychee Slicer 和 Photon Workshop 等，每个切片软件都有其独特的特点和优势，选择哪个软件取决于用户的 3D 打印机型号、项目需求和个人偏好。在选择切片软件时，建议查看官方网站或用户社区以获取更多信息，并确保软件与 3D 打印机兼容。

我们这里使用的是中国公司研发的 Chitu Box（赤兔）软件，它支持多种 3D 模型文件格式，包括 STL、OBJ、3MF 等，用户能够导入各种来源的 3D 模型。首先，打开赤兔软件官网 https://www.chitubox.com/zh-Hans/index，如图5.61所示。从页面左上角的 CHITUBOX 板块中下载对应系统的 CHITUBOX Pro 安装包。接着，安装软件并注册登录，软件界面如图5.62所示。注意：当前 CHITUBOX Basic（赤兔基础版）是免费软件，而 CHITUBOX Pro（赤兔升级版）是付费软件，仅提供了七天的试用期。

图5.61　赤兔网站界面

图5.62　赤兔升级版软件界面

随后，单击"开始"面板中的"添加机器"按钮，在弹出的对话框中选中当前使用的 CREALITY HALOT RAY 打印机机型，如图5.63所示。单击"应用"按钮后，视口中的网格会自动匹配打印机平台的大小，自动变大，如图5.64所示。然后，单击软件状态栏中的"打开"按钮，一次性导入从 ZBrush 软件中输出的 5 个 Stl 格式的模型文件。如果出现了如图5.65所示的

提示"存在损坏模型"的对话框，单击"是"按钮进行修复。接下来，在状态栏中切换到"开始"板块。如果弹出如图5.66所示的"修复保存选项"对话框，单击"仅修复"按钮，以尽量精简视口中的模型数量。

图5.63 选择打印机机型

图5.64 自动调整网格大小

图5.65 "存在损坏的模型"对话框

图5.66 "修复保存选项"对话框

模型导入软件后的视口效果如图5.67所示，当前所有模型都处于选中状态，可以取消选择软件右侧通道栏的"全选"复选框，在"单选"模式下单独选择模型。现在需要对模型进行位置调整，由于光固化打印机尺寸的限制，可以将小孩头部模型、小孩身体模型和地台模型整合在一起进行3D打印，另外，将龙头模型和龙身模型整合到一起再进行3D打印。

首先，选中龙头模型，单击通道栏的"垃圾桶"按钮将其删除，再选中龙身模型进行删除，完成后的效果如图5.68所示。随后，选中小孩头部模型，按住Ctrl键，依次选中视口中的其他模型。切换到状态栏的"准备"板块，单击"自动布局"按钮，使用默认的3mm模型间距和居中的排列方式，如图5.69所示，单击"应用"按钮，完成后的效果如图5.70所示。这样，模型就自动进入了网格内，且全部呈现蓝色。

图5.67 模型导入赤兔软件

图5.68 删除龙头和龙身模型

图5.69 自动布局设置

这时，我们来旋转模型的摆放角度，这里需要遵循一个原则，尽量降低它的截面，因为过大的截面容易导致模型收缩变形，造成整个3D打印前功尽弃。模型摆放的角度和摆放方式都是由综合因素决定的，其中之一就是打印的时间。基于光固化打印机的面成型原理，模型越高，打印的时间越久。因此我们要调整模型摆放的角度，从而缩短打印的时间。例如，适当倾斜的模型所需要的打印时间就比完全直立的模型所需要的打印时间短。单击视口左侧的"旋转"按钮，分别对角色的身体和头部模

型旋转60°，对地台模型旋转45°，旋转角度设置如图5.71所示。之后，单击"移动"按钮▦，移动它们的位置，确保每个模型整体呈现蓝色，尤其要注意：模型在网格上的投影不能相互叠加，防止设置支撑时出错，如图5.72所示。

图5.70 完成自动布局后的效果

图5.71 旋转角度设置

图5.72 旋转并移动模型

下面，我们将探讨镂空的原理。实际上，镂空设置并非必须执行的操作，但进行镂空处理可以减少打印所需的材料量和打印时间，同时通过降低模型的整体重量，从而提高成功率。具体信息请参见表5.3。

表5.3 进行镂空处理的好处

镂空好处	具体内容分析
节省材料成本	镂空处理可以减少模型内部的实际材料使用量。如果模型内部大部分是空的，那么只需要打印外部的壁厚，而不必填充整个内部。这可以大大降低打印材料的成本，特别是在大型或复杂的模型上
减少打印时间	如果不进行镂空处理，打印模型的内部将需要更多的时间，因为打印机需要逐层堆叠材料，包括内部的部分。通过镂空处理，减少了内部的实体材料，从而减少了打印时间
降低热应力	在3D打印过程中，材料会受到加热和冷却的影响，这可能导致内部的张力和应力积累。镂空处理可以降低内部的实体材料，减少了热应力的影响，有助于提高模型的稳定性和质量
改善支撑结构	如果模型内部进行镂空处理，支撑结构的生成将更容易。如果内部是实体的，需要生成更多的支撑结构，这可能会导致支撑结构的清除变得更加困难
减少翘曲风险	在3D打印中，由于材料的收缩和冷却，容易导致模型的底部发生翘曲。通过镂空处理，减少了底部的实体材料，降低了翘曲的风险

单击"准备"板块下的"镂空"按钮▦，将壁厚设置为2.4mm，精度设置为0.1，填充结构保持默认的3D网格，密度调整为20%，以加强对模型内部的支撑。建议用户尽量加上，如图5.73所示。完成镂空设置后，上下拖曳视口右侧的长条形滑块，查看模型从无到有的截面递增或递减情况。此时，模型内部的空腔已经分布了网格状支撑，如图5.74所示。

图5.73 镂空设置

图5.74 检查模型截面

然而，仅有镂空处理是不够的。这是因为：

※ 模型被镂空后，里面残留的液态树脂需要通过挖洞来排出。如果用户不对模型进行挖洞处理，打印完成后淤积在模型内部的树脂容易造成模型后期开裂并四处外溢。

※ 镂空的模型内部很容易形成真空，导致打印时与离型膜的拉拔力变大。因此，我们通常会把挖洞的位置设在细节较少的区域、光滑的平面或具有真空的位置。

为了方便后期补洞和打磨处理，单击"准备"板块下的"挖洞"按钮█，在弹出的对话框中调整按钮的数值来设置洞口半径，如图5.75所示。然后，用大口径对地台底部挖洞，如图5.76所示。接着，用小口径对小孩身体底部、胸部卯头底部、小孩头部底部和龙珠底部分别挖洞，如图 5.77~ 图 5.80 所示。

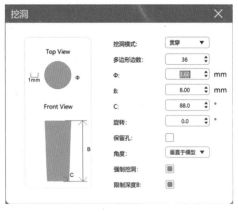

图5.75 挖洞设置

图5.76 地台底部挖洞

图5.77 小孩身体底部挖洞

图5.78 胸部卯头底部挖洞

图5.79 小孩头部底部挖洞

图5.80 龙珠底部打洞

此外，需要特别留意的是，挖洞的数量尽量在两个以上，一个作为进气口，另一个作为出料口，否则液态树脂在负压的作用下较难流出。建议将进气口设在靠近平台的位置，出料口设在模型顶端的位置，这样打印完后，树脂可以顺着倒挂的模型滴落到料槽中。

在了解了镂空和挖洞的必要性和操作方法后，我们可以继续探讨支撑设置的有关知识。支撑是指在打印过程中用于支撑模型的临时结构或支架。这些支撑结构的主要作用是保持模型的稳定性，防止其变形或坍塌，并确保模型能够成功打印出来。表5.4 提供了一些常见的 3D 打印支撑类型说明，以帮助用户更好地理解支撑。

表5.4　支撑的主要类型

支撑类型	作用功能	案例
点状支撑	支柱支撑是一种常见的支撑结构，通常由一系列小圆柱或小柱子组成，位于模型的底部并与模型相连。这些点支撑易于移除，因为它们仅与模型表面接触一小部分	

续表

支撑类型	作用功能	案例
线状支撑	线状支撑由薄而长的结构组成，通常是薄柱子或细线，它们连接到模型并在模型周围形成一个网格。线状支撑可以提供更多的支撑，但可能需要更多的时间和努力来移除	
网格支撑	网格支撑是一种更密集的支撑结构，通常由一系列交叉的线条或网格组成。网格支撑提供了更大的支撑表面，可用于支持复杂的模型，但也可能需要更多的后处理工作来去除	
树状支撑	树状支撑结构呈树状分支状，通常用于支撑需要特殊支持的区域，例如悬空部分或斜坡	

支撑结构的设计和生成通常由 3D 打印软件完成，此类软件会自动添加所需的支撑，以确保模型能够成功打印。那么，什么地方需要支撑呢？例如，当模型被拆分成小块，或者模型的部分区域悬空，它和四周的模型没有连接或者连接很少时，就容易因为没有和平台连接的支撑而导致打印失败。因此，我们不能简单地垂直地添加支撑结构。

为了使模型的离心力变化减缓，我们可以对模型旋转一定角度，建议仰角在 30°～80°，使贴合于打印平台的模型体积相对较大。我们也可以参考悬空 45° 法则，如图 5.81 所示，当悬空模型与水平面的夹角小于 45° 时，悬空区域下面大概率不需要设置支撑，这是因为光固化打印机在堆叠图层时，可以产生些许偏移，构建出悬空部位；而当悬空模型与水平面的夹角大于 45° 时，支撑就必须添加。

图5.81 悬空模型角度对于支撑设置的影响

如果我们以字母 T、H 和 Y 来举例，它们都有悬空的部分，但是 T 和 H 都需要支撑，Y 则不需要支撑就能打印成型，如图 5.82 所示。另外，这里还有一个针对桥接的 5mm 经典法则。当模型有一个小于 5mm 的桥接时，也可以不用支撑直接打印成型，如图 5.83 所示，因为现在的光固化打印机已经可以拉长 5mm 内的丝材，使模型产生一点点松垂并连接成一体。当然，当模型复杂到有超过 5mm 的桥接时，就应该为其添加额外的支撑。

但是，事无绝对，一些老款光固化打印机甚至连 35°～40° 的仰角都无法实现，所以用户应该从网上下载一些测试模型来打印，以明确自己的光固化打印机的性能参数。

图5.82 悬空45°法则案例

图5.83 桥接的5mm法则案例

我们按照修建房子打地基的模式，分别调用赤兔软件右侧通道栏中的Heavy（粗）、Middle（中）和Light（细）的支撑，为不同重量的模型添加主干支撑和附属支撑，其宗旨就是越重的模型需要越粗的支撑，越轻的模型需要越细的支撑。

例如，我们切换到"开始"板块，单击右侧通道栏中的"眼睛"按钮 ，仅显示地台模型。然后，切换到支撑板块，选中右侧通道栏的 Middle 选项，如图5.84所示，利用当前默认的支撑模式 ，单击通道栏中的"+所有"按钮 ，为整个地台模型自动添加支撑，效果如图5.85所示。再单击通道栏的"+平台"按钮 ，利用地台投射到网格的阴影添加支撑。若系统提示是否删除当前支撑，选择否，最终效果如图5.86所示。

图5.84 支撑大小选项

图5.85 为地台模型自动添加全部支撑

图5.86 为地台模型自动添加平台支撑

该支撑在之前所有支撑的基础上，进一步添加一些局部的支撑，确保打印的细节效果。

在此基础上，我们将视角转移到地台模型的底部，并手动为模型的边缘部分添加支撑。当前通道栏中的"添加"按钮 用于添加支撑，"删除"按钮 用于删除支撑，"编辑"按钮 用于编辑支撑。我们单击"添加"按钮 ，并在地台模型上创建支撑点。为了更好地承接地台模型的重量，我们使越靠上侧的支撑越稀疏，越靠下侧的支撑越密集，如图5.87所示。完成底部设置后，我们把视角转移到地台模型的侧面，并选中 Light（细）支撑。然后，手动为模型上红色受力的区域添加额外的支撑，如图5.88所示。

图5.87 手动为模型底部添加中支撑

图5.88 手动为模型侧面添加细支撑

按照为地台设置支撑的方法，我们切换到开始板块，单击右侧通道栏中的"眼睛"按钮 ，仅显示小孩头部和小孩身体模型。再次切换回支撑板块，使用 Light（细）支撑，单击通道栏中的"+所有"按钮 ，为两个模型同时添加所有支撑，如图5.89所示。

然后使用Middle（中）支撑，单击"+平台"按钮 ，在不删除当前支撑的情况下，继续为两个模型同时添加额外的支撑，

加强当前的支撑系统，如图5.90所示。虽然这次添加支撑后的效果并不明显，但还是有一些支撑穿插到了发髻的内部，巩固了其中间镂空的发丝。

图5.89　为两个模型自动添加全部支撑

图5.90　为两个模型自动添加平台支撑

之后，我们切换到仰视的视角，用 Heavy（重）支撑为小孩头部模型的底部额外添加一些支撑，如图5.91所示。用重支撑加强身体底部的设置，如图5.92所示。再用细支撑巩固悬空的刘海并增加发髻红色区域的支撑数量，如图5.93所示。

图5.91　手动为模型底部添加重支撑

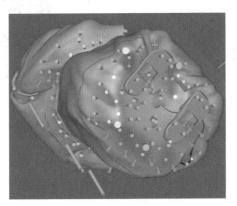

图5.92　手动为模型底部添加重支撑

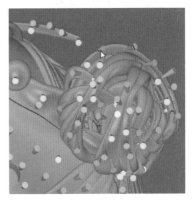

图5.93　手动为悬空模型添加细支撑

此外，针对小孩头部模型的背面、身体模型的背面、衣袖与上衣模型交接处等呈现红色的部分，也需要增加一些支撑。

注意： 在设置支撑时，我们需要将重点放在悬挂或仰角过大的区域，以及模型底部。这些区域通常会呈现红色，因此我们应尽量选用网格支撑来增加模型的稳定性。如果模型的体积较大，我们还需要在打印平台上创建一个较大的黏合区域。对于靠近模型主要表面的部分支撑，为了确保表面质量，我们可以将其设置为上端稍小、下端较粗的样式，以减少拆除支撑时对模型造成的损坏。对于支撑接触点的间距，一般可以设为4～6mm。中部支撑接触点的间距可以稍大一些，以节约材料。这样，我们就构建起了一套完整的支撑系统。

下面我们来看一些网友的分享案例，这里面汇集了一些设置支撑的经验总结。首先，所有角色面部都不添加支撑，避免后期拆除支撑时损伤角色模型，如图5.94所示；其次，地台的支撑比角色的支撑更粗壮，如图5.95所示，这样可以增强对较重地台模型的支撑力。同时，由于地台的细节要求并没有其他角色模型高，所以较粗的支撑也易于在不破坏地台表面细节的基础上，提高打印成功率。

此外，动物和人物模型有许多需要支撑的细节，通常在设置此类一体化角色的支撑时，将物体旋转倒置并为头部或颈部添加支撑即可简化打印，如图5.96所示。当打印带头发的角色头部时，最好将其发丝朝上放置；打印角色手时，将手指朝上；打印衣服时，确保下摆朝上，如图5.97所示。

针对一些较薄且需要双面打印的模型，如双面硬币、徽章等，垂直打印是最佳的选择，这能最大程度地保护模型两侧的表面细节，如图5.98所示。而在打印类似球拍的扁平状模型时，最好将其侧面垂直于打印平台，适当倾斜并形成一定的仰角。这样有助于更平滑地打印球拍上的每个网格并增加更多的网状支撑结构，如图5.99所示。

在设置一些武器零件时，由于摆放角度的问题，会出现诸如上面体积大于下面体积的情况。如图5.100中模型宽大的肩部

盔甲超过了腰部，就需要添加从平台直接连接到肩部盔甲边缘的支撑。当打印机甲模型时，必须调整所有部件的方向以避免平坦边缘与打印平台平行，防止丢失边缘细节，如图5.101所示。

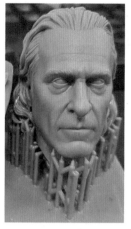

图5.94 面部打印

图5.95 地台打印

图5.96 颠倒打印

图5.97 末端朝上打印

图5.98 垂直打印

图5.99 侧面倾斜打印

图5.100 添加直接支撑打印

图5.101 非平行打印

5.4.2 模型切片输出

在完成对模型的镂空、挖洞和加支撑处理后，我们切换到开始板块，双击右侧通道栏中的Profile栏，修改当前的切片设置。在该弹出的对话框中的"树脂"选项卡内，把"树脂密度"值设为1.1g/ml。在"打印"选项卡中，把"层厚"值设为0.040mm，"底层数"值设为2，"曝光时间"值设为2.500s，"底层曝光时间"值设为35.000s，"灯灭延时"值设为4.000s，"底层抬升距离"值设为8.000mm，"抬升距离"值设为8.000mm，"底层抬升速度"值设为60.000mm/min，"抬升速度"值设为60.000mm/min，"底层回程速度"值设为60.000mm/min，"回程速度"值设为180.000mm/min，如图5.102所示。在"高级"板块中，把"底层光强PWM"值设为255，"光强PWM"值设为255，"图片灰度"值设为255，选中"抗锯齿"复选框，"灰度范围"值设为10～150，选中"启用图像模糊"复选框，"图像模糊像素"值设为2，如图5.103所示。具体的切片参数解释说明详见表5.5。

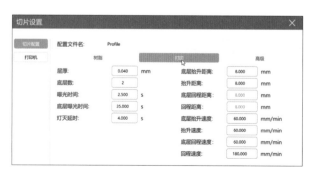

图5.102 切片中的打印设置

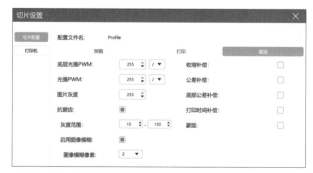

图5.103 切片中的高级设置

表5.5 切片参数说明

切片参数	功能用途
层厚	层厚越小，Z轴精度越高。这是因为层厚越小，每一层的细节程度就越高，能够更好地反映出模型的细节特征。层厚越大，需要的曝光时间越长。这是因为层厚越大，每一层需要固定的树脂就越多，因此需要更长的曝光时间来确保树脂能够充分固化
底层数	底部层的曝光时间比正常层更长，这是因为底部层需要更长时间来固定模型，以防止模型在打印过程中滑动或变形
曝光时间	正常层的曝光时间需要根据使用材料特性、光源能量以及模型复杂程度等来设置。如果曝光时间过短，细节部分可能无法充分固化，导致细节不能成型；如果曝光时间过长，则可能会影响模型精度和表面光滑度
底层曝光时间	底部曝光时间越长，底层与平台粘黏越牢。这是因为底部层的曝光时间越长，能够更好地固定模型在打印平台上的位置
灯灭延时	打印平台下降停止后，关闭一定时间再开始曝光。这是为了给流动性差的材料提供足够时间回流，以避免在模型表面产生气泡或空洞
抬升距离	打印平台每次抬升的距离应该足够大，以确保模型与离型膜能够完全分离。如果抬升高度不足，可能会导致二者之间产生拉扯或粘黏，从而影响打印效果
抬升速度	打印平台每次抬升的速度应该适当控制。如果速度过快，可能会使模型产生裂纹甚至断裂导致打印失败。因此，应该根据模型的材料特性和复杂程度来选择合适的抬升速度
回程速度	打印平台每次下降的速度也应该适当控制。如果速度过快，可能会导致打印效果不佳。因此，应该根据实际情况选择合适的下降速度
抗锯齿	抗锯齿功能可以消除凹凸的锯齿效果，但它也会延长文件的切片时间，使切片文件更大。因此，在选择是否使用抗锯齿功能时，需要根据实际情况进行权衡
灰度范围	灰度范围影响图像边缘抗锯齿的亮度。当抗锯齿等级大于1时，用户可以根据实际情况需要进行灰度和图像模糊等级设置。这些设置可以进一步优化模型的打印效果

完成上述设置后，我们单击"开始"板块右侧通道栏中的"单参数切片"按钮，软件迅速对模型进行切片设置，完成后单击通道栏中的"保存"按钮，将其保存为"人物.cxdlp"文件，如图5.104所示。龙的切片设置也是按照上述方法进行，效果如图5.105所示，此处就不再赘述。

图5.104 小孩模型切片设置效果

图5.105 龙模型切片设置效果

也许读者会好奇，上述参数是如何获得的？其实，在正式打印模型前，我们需要通过打印测试件来校准和调整打印机的参数，确保打印机的X、Y、Z轴运动、光源强度、打印速度、层高等参数都设置正确。通过检查测试件的打印质量，可以发现是否需要进行任何调整，以获得更好的打印结果。

另外，不同的3D打印材料和树脂可能需要不同的打印参数。测试件可以用来测试不同材料的打印性能，包括精度、耐久性、表面质量等。这有助于确定最适合用户需求的材料，以及如何配置打印机来最大限度地发挥材料的性能。

5.4.3 光固化3D打印

1. 光固化3D打印机

当前普及率较高的光固化3D打印机主要是DLP和LCD，两者在设计上大致相似，都是由料槽、屏幕、光源、丝杆和平台组成的，如图5.106所示。

DLP树脂投影技术是通过内部成千上万个微小的反射镜，将光束直接照射到料槽底部，再经过内部的校准和聚焦，使被照射的树脂逐层固化。而LCD则是通过屏幕遮挡光源，以形成用户个人设计的图形。但是，由于光源会长期烘烤屏幕，这会在一定程度上造成屏幕的老化，因此通常LCD的屏幕使用周期要远低于DLP的光源。由于LCD屏幕价格相对适中，所以对于普通消费者，选择LCD光固化技术的人多一些。

用户在挑选LCD光固化打印机时，可以先查看它的屏幕大小，因为这点直接决定了打印一体化模型的最大尺寸和摆

放文件的最多数量,不同尺寸的 LCD 光固化打印机如图5.107 所示。其次,需要调查打印机的分辨率。以 9.1 寸 4K、13.6 寸 7K 和 10 寸 8K 的 LCD 光固化打印机为例,它们的长 X 宽分别是 196mmX122mm、298mmX164mm 和 219mmX123mm,像素分别为 4096X2560 像素、6480X3600 像素和 7680X4320 像素。按照精度的计算公式:精度 = 屏幕尺寸 / 屏幕像素个数,得到的分辨率依次为 0.0479mm、0.0459mm 和 0.0285mm。精度的数值越小代表打印效果越好。另外,丝杆的高度也很重要,它决定了模型可以摆放的最大高度。当丝杆较短时,会导致模型必须拆解为小块或缩小比例来打印。

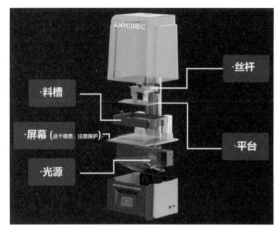

图5.106 光固化打印机构造

图5.107 LCD光固化打印机尺寸

除上述考量因素外,还需要考虑以下因素:3D 打印机的主板种类、屏幕保护、排风性能、Wi-Fi 连接、丝杆种类、光源种类、遮光罩设计、恒温系统、机身材质、摄像头、平台设计以及附加功能等。这些因素都需要根据用户个人要求,酌情考虑。

2. 光敏树脂介绍

光敏树脂是一种能够通过光照固化的材料,广泛应用于 3D 打印、微影技术、光刻等应用领域。这种树脂对成型件的精度影响非常大,其价格因类型、品牌和性能而异。一般来说,高性能的光敏树脂,如透明树脂、耐高温树脂或具有特殊性能的树脂,通常会比普通树脂更昂贵。目前市场上的价格状况是:进口的光敏树脂每千克从几十美元到几百美元不等,而国产的光敏树脂价格则从每千克几百元到几千元不等,具体取决于容量、特性和供应商。

光敏树脂的流动性越好,固化速度越慢;相反,光敏树脂流动性越差,固化速度越快。用户可以根据实际需求来选择相应的光敏树脂。另外,光敏树脂的收缩率也是衡量其品质的一大特性,当然这种收缩率越小越好。如果用户长期不使用光敏树脂材料,它容易硬化板结,因此在不使用时要对其密封保存。

根据不同的化学成分和特性,光敏树脂可以分为不同的种类。表 5.6 是一些常见的光敏树脂分类及其特性。

表5.6 光敏树脂的分类与应用

种类	特性	应用	案例
标准光敏树脂	标准光敏树脂是最常见的类型,具有中等机械性能和耐热性。它们适用于一般性的 3D 打印应用,可以制造出细节较为精细的模型	适用于制作原型、模型、艺术品等	
高分辨率光敏树脂	这类树脂具有良好的细节表现能力和高分辨率,能够制造出非常精细的模型。然而,其机械性能可能稍逊于某些特殊类型的光敏树脂	适用于需要高精度和精细细节的应用,如珠宝、微型零件等	

种类	特性	应用	案例
耐高温光敏树脂	耐高温光敏树脂具有较高的耐热性和耐化学性，固化后的模型可以在高温环境下使用。然而，其制造过程可能需要更高的打印温度	适用于制造需要耐高温性能的部件，如模具、工装等	
柔性光敏树脂	柔性光敏树脂固化后具有一定的弹性和柔软性，可以制造出类似橡胶的模型。然而，其机械性能和细节表现可能相对较低	用于制作需要柔软性能的模型，如仿生结构、柔性零件等	
透明光敏树脂	透明光敏树脂具有良好的透明性，可以制造出透明或半透明的模型。然而，透明性可能会影响其机械性能	适用于制作透明的模型、零件，如透明外壳、光学元件等	
生物兼容性光敏树脂	生物兼容性光敏树脂经过生物兼容性测试，可以与人体接触而不引起过敏反应。通常用于生物医学领域的应用	用于制作医疗器械、仿生组织模型等	

　　如果用户想要打印手办（玩偶或模型），通常需要选择高质量的光敏树脂，以确保最终打印品具有出色的细节、表面质量和耐用性。表5.7列出了一些适合打印手办的光敏树脂品牌，供用户筛选。作为制作手办的首选产品，中国用户购买较多的品牌是 Anycubic 和 Elegoo。这两个品牌的产品通常价格相对较低，适合初学者和预算有限的用户。

　　在选择光敏树脂时，需要考虑手办模型的大小、细节要求、颜色、耐久性和成本。不同的光敏树脂具有不同的特性，因此最好先制作一些小样本测试，以确定哪种树脂最适合个人的手办项目。同时，要确保个人的3D打印机与所选树脂兼容，并按照生产商的建议进行操作。

表5.7　光敏树脂的知名品牌

树脂品牌	公司介绍	产品介绍	产品案例
Formlabs	Formlabs 是一家总部位于美国马萨诸塞州的 3D 打印技术公司，他们生产的光敏树脂产品通常在美国本土制造。该公司提供了一系列用于高分辨率 3D 打印的树脂，其中包括适合打印手办模型的产品	他们的树脂与独有的 SLA（光固化聚合）打印机兼容，具有较高的打印精度和出色的表面质量，适用于追求高级细节的模型。然而，其设备和树脂价格相对较高，因此需要用户具备一定的预算	

树脂品牌	公司介绍	产品介绍	产品案例
Peopoly	Peopoly 是一家位于美国的 3D 打印机和 3D 打印材料制造商。他们的光敏树脂产品通常是在中国或其他地方的工厂生产的。Peopoly 的光敏树脂适用于 SLA（立体光刻）打印机，能提供高质量的 3D 打印	他们的树脂特别适合打印复杂的手办模型，尤其是那些对质量、分辨率和细节表现有严格要求的情况。这种树脂聚合出的模型具有出色的表面光滑度	
Phrozen	Phrozen 是一家总部位于中国台湾地区的 3D 打印机制造商，同时也生产光敏树脂。他们的光敏树脂通常在本地制造。Phrozen 提供了各种高分辨率树脂，适用于 DLP（数字光处理）和 LCD（液晶显示屏）3D 打印机	他们提供多种类型的光敏树脂，包括不同颜色和特性的选项，这些树脂具有出色的细节再现能力，适合制作复杂的模型、手办、雕塑和其他艺术品	
Anycubic	Anycubic 是一家位于中国的 3D 打印机制造商，总部位于深圳。他们的光敏树脂产品通常在中国生产。Anycubic 提供适用于 LCD 和 DLP 打印机的各种高分辨率光敏树脂，适合制作各种类型的 3D 打印模型，包括手办、雕塑和其他艺术品	他们供应多种类型的光敏树脂，包括通用、高分辨率、柔性和透明选项，产品性价比高，适合广大消费者	
Elegoo	Elegoo 是一家中国 3D 打印机制造商，总部位于深圳。Elegoo 的光敏树脂产品通常在中国生产，他们提供适用于 LCD 和 DLP 打印机的各类树脂	他们的光敏树脂价格合理，适用于普通的 3D 打印应用，包括手办。一般来说，高分辨率树脂更适用于追求高精度和细节的项目	
Siraya Tech	Siraya Tech 是一家中国台湾地区的 3D 打印材料制造商。Siraya Tech 的光敏树脂产品通常在本地生产。他们提供了一系列高质量的树脂，其中包括高强度和高透明度的选项	他们提供多种类型的光敏树脂，包括高强度、高透明度和不同颜色的选项。其打印成型产品具有出色的精度和表面质量，这些树脂适用于追求耐久性和透明度的手办项目	

　　这里需要特别提醒：光敏树脂在液态时会释放强烈的刺激性气味，不仅难闻，还有一定的毒性。其液态效果如图5.108所示。因此，用户在使用光敏树脂前，务必佩戴 3M 防毒面具、600 滤毒盒、防腐蚀性手套和一次性手套，如图5.109和图5.110所示。此外，对于初学者，不建议一次性购买过多的光敏树脂，而是根据打印后的成品质量来选择适合自己作品的品牌和产品。

另外，放置光固化打印机的场地也有讲究。最佳的选择是通风良好的无人房间或遮蔽良好的室外环境。如果无法满足这些条件，可以自行制作一个具有抽风功能的密封箱。例如，有网友使用亚克力板制作了一个比 3D 打印机略大的罩子，顶部开洞，对接带有塑料长管的排烟器，并用硅胶材质的下水道防臭密封圈封闭衔接处。这种密封箱既经济又实用，如图5.111所示。如果密封箱的缝隙密封不严，则光敏树脂的毒性和气味容易残留在房间内，可能会影响人们的身体健康。

图5.108 倾倒光敏树脂溶液到料槽

图5.109 防护面罩

图5.110 防护手套

图5.111 自制密封箱

3. 打印机调平技巧

虽然不同光固化打印机的平台螺丝位置不同，但调平技巧基本一致。实际上，主要可以分为十步。

01 借助水平仪调整机器底部螺丝，将其调整到相对水平的角度，以帮助树脂向四周流动。拧下料槽螺丝，将料槽取下后放置于一旁，如图5.112所示。

02 拧松平台顶部的黑色大螺丝，取下平台后放置于桌面。

03 把平台部件上悬挂板子的四个螺丝拧松，如图5.113所示。

04 重新将平台放回到打印机上面，拧紧黑色大螺丝固定好平台，如图5.114所示。

图5.112 拧松料槽两侧的螺丝

图5.113 拧松平台上的四个螺丝

图5.114 拧紧大螺丝固定好平台

05 将提前准备好的A4纸放置于屏幕上面。

06 打开打印机的设置→打印设置→Z轴运动→调平，等待平台自动下降，如图5.115所示。

07 等平台回落停止后，轻轻按压平台，使平台与屏幕平行。用左手的双指垂直按压住平台连接板的两侧，右手成对角的方式，来回几次不断一点点拧紧四个螺丝，如图5.116所示。注意：不能一次性拧紧单个螺丝后再一次性拧紧另一个螺丝，这容易导致原本与屏幕平行的平台向提前拧紧的螺丝角度倾斜。

图5.115 平台自动下降到A4纸上回弹

图5.116 成对角的方式拧紧四颗螺丝

08 拉动A4纸的四个角，检查是否受力均匀。如果出现纸张的一侧能被轻松拉出的情况，则说明这侧距离平台较远，需要重新调平。

09 按打印机上的停止键结束调平，等待平台回收。

此外，市场上已经出现了一些不用手动调平的光固化打印机，例如Photon Mono-M5S。它可以自动校准平台的水平高度，帮助用户跳过上述步骤，直接进行三维模型打印。这样缩短了准备时间，更加适合新手操作。

4. 打印前测试

整个光固化成型打印的过程可以分为三个阶段：机器下降、光固化打印和机器上升。为了提高打印成功率，新手可以调整机器一开始的下降速度和打印过程中的抬升速度，增大抬升距离，降低层厚，以增加垂直方向的细节，从而保证模型的最终品质。例如，将机器下降速度和抬升速度设置为1.5～2mm/s，抬升距离为4～7mm，层厚为0.05mm，这些参数是相对比较理想的。然而，这些参数并非统一标准，用户还需要在此基础上进行适当的调整。

其次，正常曝光时间是屏幕照射树脂的时长，但并不是越长越好，而是要恰到好处。一般情况下，对于刚性树脂，曝光时间在2～3s；而对于水洗树脂，曝光时间在1.2～2.5s。但是，当用户的机器、环境、层高和材料这四个参数发生变化后，就应该重新测试。

具体测量最佳曝光时间的方法如下：用户在拿到新款光敏树脂后，应使用不同的曝光时长参数来打印相同的测试模型，如图5.117所示的八个不同的曝光时长下生成的测试模型。接着，用游标卡尺分别测量这八个模型，找到最接近标准尺寸的模型，如图5.118所示。在明确大致的范围后，再进行细微的调整，最终确定这款光敏树脂的最佳曝光时间。请注意，如果曝光时间超过标准时长，模型尺寸会偏大；如果曝光时间较标准时长短，模型尺寸会偏小。底层曝光时间通常可以设置为正常曝光时间的10～15倍，以使模型恰到好处地粘黏在打印平台上，避免模型掉落或难以铲除。

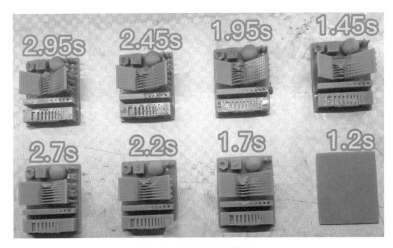

图5.117 打印八个测试模型

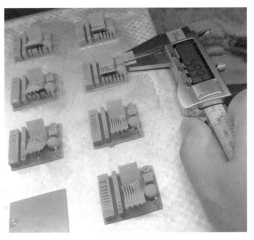

图5.118 分别测量测试模型

5. 光固化打印

这里我们以CREALITY（创维）HALOT-RAY光固化打印机为例，进行切片模型的打印。首先，我们启动打印机，然后将装有"人物.cxdlp"文件的U盘插入打印机，文件会自动出现在光固化打印机显示屏幕的打印列表中。我们选中对应的文件名称，单击下载。下载完成后，机器将直接开启打印进程。在经过十多个小时的光固化处理后，模型从料槽中一点点拉出成型，如图5.119和图5.120所示。

值得注意的是，在光固化打印过程中，液态光固化树脂（或其他类似材料）通过逐层堆积和光固化来创建三维物体。当每一层完成后，底部的料槽可能会有一些残留的未固化树脂或其他材料。这些残留物可能会影响到物体的质量和性能，因此我们建议使用塑料刷子轻轻清理料槽底部，如图5.121所示，以去除残留物，避免之前的残渣和新的未固化物交叉污染，从而延长设备的机械部件和光学部件的使用寿命。

我们在第一次打印龙的模型时，出现了一些小插曲。龙身和龙头模型均出现了问题，龙头模型的末端缺失，龙身模型部分区域破洞严重，如图5.122所示。经过后期的仔细检查，我们发现问题出在了LCD打印机的屏幕贴膜上。屏幕贴膜的主要作用是提供屏幕保护、防止反光和抗眩光，减少指纹和污垢，提供涂层保护，并增强文字和图形的清晰度和可读性。然而，由于我们不小心将屏幕贴膜装反了，如图5.123所示，导致光线在发射后出现误差。这个失误也是一种经验总结，值得读者吸取教

训，以避免以后犯同样的错误。

图5.119 小孩模型成型件

图5.120 倒立悬挂带支撑的模型

图5.121 清理料槽底部

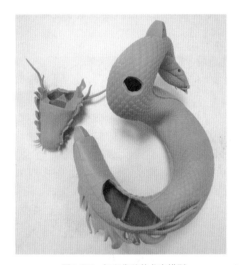

图5.122 打印失败的龙身模型

图5.123 剥离下贴反的LCD屏幕膜

5.4.4 后期处理优化

在模型打印完成后，我们需要戴上防护面具和防护手套，从光固化打印机上取下仍处于倒挂状态的模型。然后，需要检查模型是否出现掉底、支撑断裂等问题。一旦发现问题，最好对问题区域拍照留图，为以后的支撑设计提供改进思路。如果没有问题，就可以使用铲刀将模型铲下，如图5.124所示。

对于非水洗的树脂，通常使用浓度为95%的医用酒精（非含有甲醇的工业酒精）进行清洗，如图5.125所示。酒精的浓度越高，对模型的清洗效果就越好。酒精会以溶剂的方式，将模型表面未固化的树脂吸走，其清洗能力随着吸收的树脂量增多而逐渐降低。当模型被放入滤网中后，我们需要多翻滚几次并将其按压到底部，以排出镂空区域的气泡。

完成第一次酒精清洗后，模型上的大部分残留树脂会被去除，这可以称为"粗洗"。接下来，我们需要把模型放入超声波清洗机中清洗3~5min，以便深入到模型的缝隙细节进行深层次处理，这被称为"精洗"。当然，有些用户也可能会使用固化清洗机来代替超声波清洗机完成精洗。

完成二次清洗之后，我们取出模型，并使用装有酒精的喷壶再次多角度喷洒模型，实现模型表面全方位的树脂净化。接着进行二次模型固化，为了让偏软的树脂性能彻底稳定，我们可以把风干的模型放在一个能不断水平旋转的平台上，通过UV灯光的照射实现二次固化，如图5.126所示，时间一般在1~3min。这样可以使之前模型打印时因光源强度不等而造成的曝光不足问题得到解决。若取出模型后感觉它不再粘手，就说明已经固化到位。这一步骤的要点是确保模型的每个角度都得到固化，尤其是容易被忽视的模型底面。

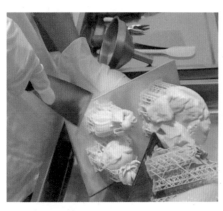

图5.124 从打印平台上铲下模型　　　　图5.125 超声波清洗模型　　　　图5.126 UV光固化模型

拆除模型支撑是一个需要谨慎操作的步骤。是否在完成清洗后立即拆除支撑，取决于模型表面的厚度。如果模型是镂空设计且表面较薄，我们建议在二次固化之后再拆除支撑，以确保模型的稳定性和完整性。

在拆除支撑时，建议用户佩戴厚手套，以免被支撑刺伤。如果前期设置的是球形支撑且触点较小，用户可以直接用手左右摇晃模型，使模型和支撑分离，如图5.127所示。当设置的支撑较粗或较隐蔽时，则需要使用水口钳逐一剪除支撑，如图5.128所示。

图5.127 手动拆除模型支撑　　　　　　　图5.128 水口钳剪除模型支撑

如果在拆除过程中遇到困难，用户还可以使用吹风机对模型进行少许加热，以软化树脂，从而方便修剪。但请注意，加热时要控制温度和时间，避免对模型造成不必要的变形或损伤。

3D打印后的表面优化处理是一系列工艺步骤，旨在改善打印零件的外观、质量和性能。这些处理方法有助于消除打印过程中的缺陷，提高表面光滑度，并增强耐久性和功能性。以下是一些常见的3D打印表面优化处理方法。

1. 打磨和研磨：通过使用不同粒度的砂纸、砂轮或研磨工具，去除打印零件表面的粗糙部分，从而获得更光滑的表面，如图5.129和图5.130所示。

2. 喷砂：利用压缩空气将细小的砂粒喷射到零件表面，以去除粗糙度并改善表面质量。

3. 化学处理：采用某些化学处理方法，如化学抛光、酸洗或化学蚀刻，可以改善表面质量并去除材料上的缺陷。

4. 表面涂层：涂覆特殊的表面涂层，例如喷涂、电镀或陶瓷涂层，以增强零件的耐久性、防腐蚀性和外观。

5. 热处理：通过加热和冷却工件，改善材料的性能，例如强度、硬度和稳定性。

6. 填充和修复：使用填充剂、黏合剂或修复材料填补或修复打印零件上的缺陷、孔洞或裂缝，提升零件的完整性。

7. 表面光洁度测试：借助测量仪器和设备来准确评估表面质量，确保达到所需的规格和标准。

8. 润滑和防粘涂层：在必要情况下，添加润滑或防粘涂层，以降低摩擦并改善运动部件的性能。

请注意，以上处理方法的选择和应用取决于打印材料的类型、零件的设计和用途以及所需的外观和质量标准。

图5.129 粗砂纸打磨残余的支撑

图5.130 细砂纸打磨残余的突起

由于本书的篇幅限制，后续的模型涂装环节未在此处详细描述。在经历无数困难后，我们的手办模型终于成功成型。此刻，我们使用蓝丁胶对模型的各个卡榫结构进行安装固定，实现了如图5.131和图5.132所示的效果。综合来看，这次AI手办模型的实体成型创作，是对从二维AI设计到三维软件制作，再到3D实体成型的多个环节的全面整合。尽管最终效果还有一些提升空间，但模型的表面平滑，打印层纹几乎难以察觉，组件的卡榫配合严密，小物品如龙珠、耳环等纹理清晰，成功还原了原作的细节，整体外观效果令人满意。

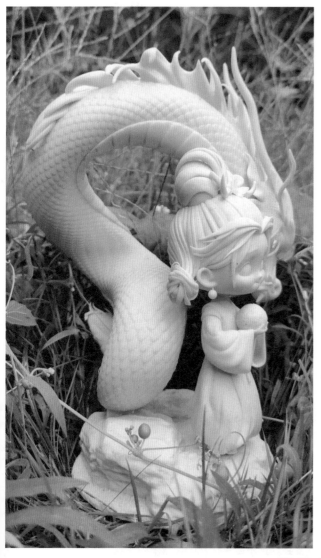

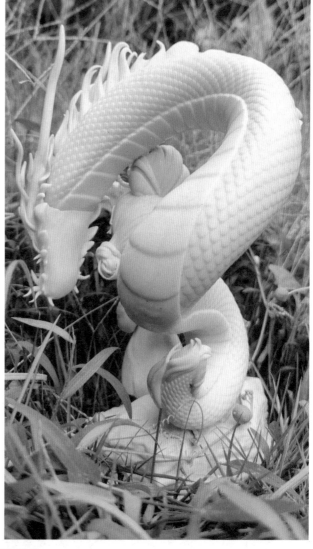

图5.131 手办模型侧面效果

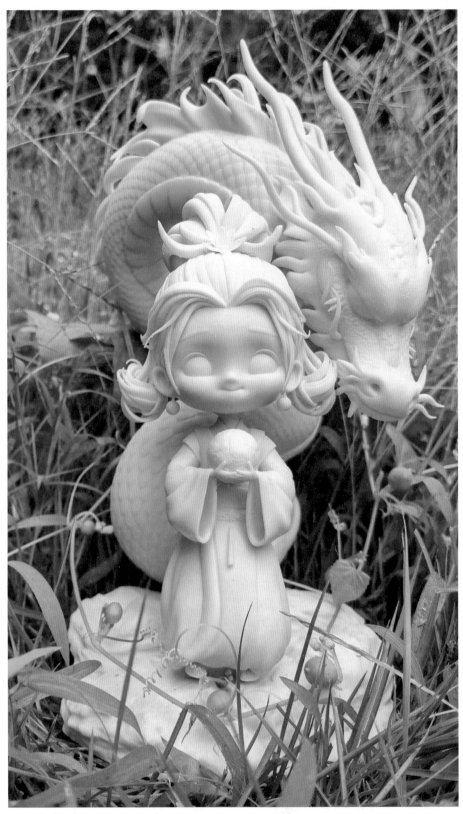

图5.132 手办模型正面效果

　　在此次光固化打印中，我们选择了锦朝科技的 MD1100 韧性光敏树脂。这款树脂具有低气味、高柔韧性、150° 弯折特性、颜色呈乳白色，光泽柔和，特别适合制作飘逸的刘海和龙须。3D 打印前设置的支撑结构合理，有效固定了发髻、悬空的龙身等部位，后期支撑拆除简单方便，未损坏模型主要部位的细节。由于模型尺寸在 20cm 内，无须拆分为多个零部件分开打印，因此组装过程简洁，部件之间没有出现明显的缝隙。

　　这套设计制作方法具有很高的学习借鉴价值，希望读者们能够借鉴并创造出属于自己的独特手办作品。